LE GAULOIS

Journal Politique Quotidien

LE PLUS COMPLET ET LE MIEUX INFORMÉ DES JOURNAUX DE PARIS

DIRECTEUR

Arthur MEYER

PRIX DES ABONNEMENTS

	TROIS MOIS	SIX MOIS	UN AN
Paris	13 fr. 50	27 francs.	54 francs.
Départements	16 »	32 —	64 —
Étranger	18 »	36 —	72 —

RÉDACTION ET ADMINISTRATION
9, Boulevard des Italiens, 9

L'ALBUM-GUIDE
PARISIEN

Portraits des principaux artistes
des théâtres de Paris.

Analyse et distribution des rôles des ouvrages du Répertoire
de l'Opéra.

Comédie-Française, Opéra-Comique, Odéon.

Théâtres, Concerts et Spectacles divers.

Plans et Tarifs. — Artistes et Répertoire.

GUIDE ET PLAN DE L'EXPOSITION

PARIS ET SES ENVIRONS

PARIS
IMPRIMERIE MORRIS PÈRE ET FILS
64, Rue Amelot, 64

1889

Le Figaro

Direction	Depuis 1879, le *Figaro* est dirigé par MM. Magnard, de Rodays et Périvier. En 1879, les actions du *Figaro* valaient 800 francs ; elles sont cotées aujourd'hui environ 1,300. Le tirage moyen était de 60,000 exemplaires ; aujourd'hui il dépasse souvent 80,000. Le bénéfice annuel était de 1,500,000 fr.; il est aujourd'hui de 2,300,000.
Abonnements	L'abonnement trimestriel du *Figaro* est, en réalité, le moins cher de tous les abonnements de journaux. En effet, aucun journal de prix similaire ne peut offrir à ses lecteurs une rédaction de valeur égale, la rédaction du *Figaro* coûtant plus de 60,000 francs par mois. Prix de l'abonnement : Paris...... Trois mois 16 » Départements..... — 19 50 Étranger....... — 21 50
Tirage	Le tirage du *Figaro* est d'environ 85,690 exemplaires par jour (dernier chiffre constaté). Ce tirage est de beaucoup supérieur à celui des autres grands journaux français, qui tirent au plus 10, 15 ou 20,000. Le *Figaro* est lu dans le monde entier. Il est pour les Français à l'étranger ce que le *Times* est pour les Anglais.
Suppléments	Le *Figaro* est le seul journal français qui publie régulièrement deux numéros de quatre pages, comme le font les grands journaux anglais et américains. Il publie, tous les mercredis, un numéro double contenant des correspondances de Londres, Berlin, Saint-Pétersbourg, Vienne, Rome, Madrid, Lisbonne, Bruxelles, etc. Il publie, tous les samedis, un supplément littéraire, souvent illustré, auquel collaborent toutes les sommités des Lettres, des Arts et des Sciences.
Actions	Au début de la Société du *Figaro*, chaque actionnaire a versé 500 fr. Les actions ayant été trois fois dédoublées, une action en a fait 8. Le titre est coté actuellement environ 1,500 fr. à la Cote officielle. Chaque actionnaire ayant versé 500 francs est donc propriétaire d'une valeur de douze mille quatre cents francs. Les dividendes du *Figaro* sont payés par acomptes en Janvier, Avril, Juillet et Octobre, et en Février pour le solde.
Rédaction	Il n'y a guère de journaliste ou d'écrivain de talent qui n'ait passé par le *Figaro*. Ses rédacteurs réguliers se nomment Wolff, de Grandlieu, H. Fouquier, Whist, Caliban, Hugues Le Roux, Ph. Gille, A. Vitu, etc. Parmi les collaborateurs irréguliers, citons, entre autres : Zola, Dumas, Renan, Sardou, Daudet, Coppée, Ludovic Halévy, Maxime du Camp. Chaque fois qu'un personnage en vue a une communication à faire au public, le *Figaro* en a la primeur. Le *Figaro* dépense environ 720.000 fr. par an pour sa rédaction.
Feuilletons	Les feuilletons du *Figaro* sont surtout destinés aux femmes. Ils sont signés des noms qui ont la faveur du public : MM. Ohnet, Daudet, Tarbé, Du Boisgobey, Delpit, de Maupassant, de Pont-Jest, Richepin, Cadol, Decourcelle, Theuriet, Quatrelles, H. Malot, etc.
Publicité	La publicité du *Figaro* est universellement reconnue comme la meilleure et la plus productive de France, parce qu'elle s'adresse à la classe la plus riche et la plus élégante. La publicité en première page coûte 40 fr. la ligne et 25 fr. dans le corps du journal. Le prix de la ligne dans les « Petites Annonces » est de 6 fr. En raison des résultats que donne cette publicité, ses prix sont moins élevés que ceux des autres journaux.

Hôtel du FIGARO, 26, rue Drouot, Paris

PRÉFACE

A la veille de notre grande Exposition universelle de 1889, au moment où la France et le monde entier se disposent à envahir la capitale pour partager ses plaisirs et visiter ses splendides monuments, nous avons pensé qu'un ouvrage commode, élégant et artistique, qui serait à la fois, pour le public, un guide absolument complet des théâtres et un guide du visiteur, rendrait aux Parisiens et aux étrangers d'immenses services.

C'est donc ce double point de vue que nous avons envisagé, pour faire notre **Album-Guide Parisien.**

On n'a jusqu'ici offert au public que de simples « guides du promeneur », absolument inutiles au Parisien et insuffisants pour les étrangers; on a paru oublier que les théâtres sont, pour tous, une des plus grandes attractions de la capitale.

*Nous avons voulu combler cette lacune, et l'***Album-Guide** *donnera, aux Parisiens comme aux étrangers, les renseignements de toute nature dont on a constamment besoin.*

On trouvera donc dans cet ouvrage :

1° *Un album des théâtres et spectacles parisiens, qui comprend : huit magnifiques portraits de nos principaux artistes; les détails les plus complets sur l'Opéra, la Comédie-Française, l'Opéra-Comique et l'Odéon; l'historique, l'analyse et la distribution des rôles de tous les ouvrages du répertoire de l'Opéra; enfin, les plans et les tarifs du prix des places de tous nos théâtres, avec l'indication de la troupe et du répertoire de chacun.*

2° *Le plan très exact et très complet de l'Exposition, les renseignements les plus détaillés sur chacune de ses parties, et un itinéraire fait avec le plus grand soin, afin que le possesseur de notre* **Album-Guide** *puisse facilement, sans perte de temps et sans fatigue, visiter, dans ses moindres détails, le Champ de Mars et ses dépendances.*

3° *Enfin, un guide très clair et très complet de Paris et de ses environs.*

En résumé, à la partie Guide, partie qui ressemble à tous les guides, mais dans laquelle nous croyons avoir apporté plus de clarté et de précision que nos prédécesseurs, nous avons ajouté une partie Album, entièrement inédite.

Nous n'avons rien négligé pour donner à cet Album le plus grand attrait, et nous avons fait appel au précieux concours d'Émile Bayard, un de nos artistes les

plus éminents, pour les illustrations, et à celui des meilleurs photographes de Paris pour les portraits d'artistes.

Nous avons donc le droit de ne pas douter du succès, et nous sommes certains que l'**Album-Guide Parisien** réalisera le double but que nous nous proposons :

Il sera le manuel indispensable de l'étranger à Paris;

Il sera aussi, chose irréalisée jusqu'à ce jour, le guide du Parisien, grâce aux éléments nouveaux et artistiques qu'il renferme.

F. MOBISSON,
58, rue de Maubeuge, 38
Directeur-Propriétaire de l'Album-Guide Parisien.

Edmond LEFÈVRE
GRAVEUR D'ÉCRITURES, IMPRIMEUR EN TAILLE-DOUCE
2, Rue du Marché-St-Honoré, PARIS
BRUXELLES 1888, MEDAILLE D'ARGENT

Maison spécialement recommandée à MM. les Graveurs, Papetiers-Libraires
pour la Fabrication en Gravure des
CARTES DE VISITE, BILLETS DE MARIAGE & DE NAISSANCE
INVITATIONS de DINERS et SOIRÉES
Cartes d'adresses, Vignettes, etc., etc.

LA FRANCE

JOURNAL INDÉPENDANT
Paraissant tous les jours à 3 heures du soir

Directeur politique : **CHARLES LALOU**
RÉDACTION ET ADMINISTRATION : **144, Rue Montmartre**

LA FRANCE est le journal du soir le plus rapidement et le plus sûrement informé ; il est le premier qui paraisse avec le cours complet de la Bourse. Il donne toujours deux feuilletons-romans du plus haut intérêt.

PRINCIPAUX COLLABORATEURS :

MM. Raoul Frary, L. Liévin, Émile Cère, Lucien Nicot, Francisque Sarcey, Clovis Hugues, député ; Francis Laur, député ; Ch. Gilbert-Martin, Henri Second, A. Castelin, Mermeix, Marcel Fouquier, Saint-Saens, Iréné Blanc, H. Girard, Fulbert Dumonteil, Dr Harmonic, Anèzo, Victor Roger, Defrance, Maurice Delphin.

EN VENTE PARTOUT — LE NUMÉRO 10 CENTIMES

PRIMES GRATUITES

Tout abonné reçoit, à titre de Prime gratuite, la **République Illustrée** ou le **Bon Journal** pendant toute la durée de son abonnement.

Tout abonné d'un an aura à choisir comme prime entre les **Primes Illustrées et Photographiques** ou un **Revolver Lefaucheux**, d'une valeur de 25 francs. Le revolver est donné, à l'exclusion de toute autre prime, aux abonnés d'un an.

Indépendamment de la République Illustrée, servie *gratuitement* chaque semaine, pendant toute la durée de l'abonnement, nous offrons à nos abonnés d'autres primes gratuites :

1° **PRIMES PHOTOGRAPHIQUES**. — Il est délivré à nos abonnés **UN BON** sur la *photographie du Gymnase*, 40, boulevard Bonne-Nouvelle, leur donnant droit à :

 Un portrait-Album pour 3 mois d'abonnement.
 Deux — pour 6 — —
 Quatre — pour un an —

2° **LA CARTE D'IDENTITÉ ;**

3° **UN BON** pour faire exécuter un **PORTRAIT peint à l'huile**, chez M. DUGARDIN, 84, Faubourg-Saint-Honoré.

PRIX DE L'ABONNEMENT POUR TOUTE LA FRANCE

Un mois........ 4 fr. » | Six mois........ 20 fr. »
Trois mois....... 10 — » | Un an.......... 40 — »

PAYS ÉTRANGERS COMPRIS DANS L'UNION POSTALE

Un mois........ 5 fr. » | Six mois........ 28 fr. »
Trois mois....... 14 — » | Un an.......... 56 — »

ANNONCES ET RÉCLAMES, CHEZ MM. LAGRANGE, CERF ET Cie
6, place de la Bourse et au bureau du journal.

PREMIÈRE PARTIE

OPÉRA
COMÉDIE-FRANÇAISE — OPÉRA-COMIQUE
ODÉON

PORTRAITS D'ARTISTES

OPÉRA

TARIF DU PRIX DES PLACES

Prix à l'abonnement

INDICATION DES PLACES		NOMBRE DE PLACES	POUR UN JOUR (52 Représentations)	POUR 2 JOURS (104 Représentations)	POUR 3 JOURS (156 Représentations)
			FR.	FR.	FR.
FAUTEUILS	Orchestre....	1	728	1.456	2.184
	Amphithéâtre.....	1	780	1.560	2.340
BAIGNOIRES	Avant-scène....	10	7.800	15.600	23.400
	D°......	8	6.240	12.480	18.720
	De côté.......	6	4.368	8.736	13.104
	D°........	5	3.640	7.280	10.920
PREMIÈRES LOGES	Avant-scène......	10	8.840	17.680	26.520
	D°......	8	7.072	14.144	21.216
	Entre-colonnes....	12	10.608	21.216	31.824
	Loges de face.....	6	5.304	10.608	15.912
	D° de côté.....	6	4.680	9.360	14.040
DEUXIÈMES LOGES	Avant-scène.....	8	5.824	11.648	17.472
	Entre-colonnes....	12	8.736	17.472	26.208
	Loges de face.....	6	4.368	8.736	13.104
	D° de côté.....	6	3.120	6.240	9.360

COMPAGNIE CONTINENTALE EDISON

SOCIÉTÉ ANONYME AU CAPITAL DE 7000000 DE FRANCS

8, rue Caumartin, Paris

GRAND DIPLOME D'HONNEUR, PARIS 1881

(Exposition Internationale d'électricité)

Fournisseur des Ministères de la Guerre, de la Marine, du Commerce,
des Beaux-Arts, de l'Agriculture,
de l'Instruction publique et de la Ville de Paris.

USINES CENTRALES D'ÉCLAIRAGE

PARIS : 8, FAUBOURG-MONTMARTRE, PALAIS-ROYAL

ÉCLAIRAGE
par ARCS
et
INCANDESCENCE

Transport de Force

GALVANOPLASTIE

Marque de Fabrique déposée

INSTALLATION
d'USINES CENTRALES
d'ÉLECTRICITÉ
pour
DISTRIBUTION
à
DOMICILE

Éclairage des théâtres de l'Opéra, du Français, de l'Odéon,
de la Gaîté, du Vaudeville, du Palais-Royal, des Menus-Plaisirs,
de l'Eldorado, du Conservatoire National de musique, etc., etc.

ENVOI FRANCO DES PRIX COURANTS SUR DEMANDE

Installations pour Châteaux, Hôtels particuliers, Magasins, Usines, Cafés,
Restaurants, Théâtres.

La **Compagnie Continentale Edison** *établit gratuitement les devis dont on
lui adresse la demande.*

LES ABONNEMENTS DE L'OPÉRA

L'abonnement est annuel et ne peut être pris pour une fraction quelconque de l'année. Il peut être fait pour un jour, pour deux jours ou pour trois jours par semaine, c'est-à-dire pour 52, pour 104 ou pour 156 représentations. Ce dernier chiffre comprend la totalité des représentations de l'année, sauf les représentations du samedi.

Néanmoins on peut aussi prendre un abonnement spécial pour les 36 représentations du samedi, commençant au mois d'octobre et finissant en juin.

C'est à cet abonnement qu'ont recours les personnes qui désirent posséder immédiatement une loge à l'Opéra, car il y a toujours des loges disponibles ce jour-là. Pour les trois autres jours, au contraire, les vacances sont excessivement rares, si ce n'est aux fauteuils d'orchestre et d'amphithéâtre.

Les abonnés des trois jours peuvent, seuls, obtenir l'entrée dans les coulisses et au foyer de la danse; cette très grande faveur est fort appréciée. Ces abonnés jouissent aussi d'une autre prérogative importante : la faculté d'assister à la répétition générale qui précède l'apparition d'un ouvrage nouveau. Ils font, en un mot, partie de la grande famille de l'Opéra, étant en contact permanent avec la direction et les artistes.

Les catégories de places mentionnées dans le précédent tarif sont seules susceptibles d'abonnement.

L'ÉCHO DE PARIS

JOURNAL LITTÉRAIRE POLITIQUE QUOTIDIEN DU MATIN

Directeur : VALENTIN SIMOND

LA NOUVELLE RÉDACTION

Théodore de Banville — Émile Bergerat — Colombine — Gavroche — Camille Lemonnier — Catulle Mendès — Octave Mirbeau — Montjoyeux — Nestor — Armand Silvestre — Raoul Toché — A. Tavernier — Violette — Fernand Xau.

JOINTE A L'ANCIENNE RÉDACTION

Henry Bauer — Maxime Boucheron — Hector Depasse — Edmond Deschaumes — Albert Dubrujeaud — Edmond Lepelletier — Paul Lordon — Mairesse — Montprofit — Abel Peyrouton — A. Saissy — Émile Second, etc.

forme le plus magnifique groupe de conteurs, de chroniqueurs, de poètes, de critiques qui puisse être constitué à l'heure actuelle

LES ÉCHOS SONT RÉDIGÉS PAR **le Diable amoureux**
LA GRANDE ACTUALITÉ EST RÉDIGÉE PAR **Fernand XAU**

L'Écho de Paris, le plus littéraire, le plus vivant, le plus mondain de tous les journaux, publie chaque semaine plus de **vingt chroniques inédites**.

Le choix des romans *inédits* est l'une des plus grandes préoccupations de l'ÉCHO DE PARIS ; il publie des feuilletons de :

MM. Théodore de Banville — Émile Bergerat — Camille Lemonnier — Edmond Lepelletier — Guy de Maupassant — Octave Mirbeau — Catulle Mendès — Jean Richepin — Armand Silvestre — Émile Zola, etc.

Voici comment se distribue la collaboration de nos Chroniqueurs anciens et nouveaux :

Lundi : THÉODORE DE BANVILLE — ALBERT DUBRUJEAUD — CAMILLE LEMONNIER — GAVROCHE. **Mardi :** CATULLE MENDÈS — EDMOND LEPELLETIER — ABEL PEYROUTON. **Mercredi :** NESTOR — ARMAND SILVESTRE — MONTJOYEUX. **Jeudi :** ÉMILE BERGERAT — HENRY BAUER — RAOUL TOCHÉ — VIOLETTE. **Vendredi :** EDMOND LEPELLETIER — OCTAVE MIRBEAU — FERNAND XAU — MAXIME BOUCHERON. **Samedi :** ARMAND SILVESTRE — EDMOND DESCHAUMES — GAVROCHE. **Dimanche :** HENRY BAUER — COLOMBINE — MAXIME BOUCHERON — ÉMILE SECOND.

Paris et Seine-et-Oise : **10** Centimes le Numéro
Départements : **15** Centimes —

PRIX DES ABONNEMENTS

(Inférieur à celui de tous les grands Journaux du matin)

PARIS		DÉPARTEMENTS	
Un mois... 4 fr.	Six mois. 20 fr.	Un mois. 4 50	Six mois. 23 fr.
Trois mois. 10 fr.	Un an... 40 fr.	Trois mois 12 fr.	Un an... 45 fr.

UNION POSTALE : Trois mois, 14 fr. — Six mois, 27 fr.

BUREAUX : 6, Rue du Croissant (Hôtel Colbert) — **PARIS**

OPÉRA

TARIF DU PRIX DES PLACES

Prix à la location et au bureau

INDICATION DES PLACES		NOMBRE DE PLACES	PRIX AU BUREAU		PRIX à la LOCATION	
			par PLACE	par LOGE	par PLACE	par LOGE
			FR. C	FR.	FR. C	FR.
STALLES de Parterre		1	7 »	»	9 »	»
FAUTEUILS	Orchestre	1	14 »	»	16 »	»
	Amphithéâtre	1	15 »	»	17 »	»
BAIGNOIRES	Avant-scène	10	15 »	150	17 »	170
	Do	8	15 »	120	17 »	136
	De côté	6	14 »	84	16 »	96
	Do	5	14 »	70	16 »	80
PREMIÈRES LOGES	Avant-scène	10	17 »	170	19 »	190
	Do	8	17 »	136	19 »	152
	Entre-colonnes	12	17 »	204	19 »	228
	Loges de face	6	17 »	102	19 »	114
	Do de côté	6	15 »	90	17 »	102
DEUXIÈMES LOGES	Avant-scène	8	14 »	112	16 »	128
	Entre-colonnes	12	14 »	168	16 »	192
	Loges de face	6	14 »	84	16 »	96
	Do de côté	6	10 »	60	12 »	72
TROISIÈMES LOGES	Avant-scène	10	5 »	50	7 »	70
	Do	8	5 »	40	7 »	56
	Loges de face	8	8 »	64	10 »	80
	Entre-colonnes	6	8 »	48	10 »	60
	De côté	6	5 »	30	7 »	42
QUATRIÈMES	Loges de face	8	3 »	24	5 »	40
	Avant-scène	8	2 »	16	3 »	24
	Loges de côté	4	2 »	8	3 »	12
	Fauteuils	1	5 »	»	5 »	»
	Amphithéâtre de face	1	2 50	»	3 »	»
	Do de côté	1	2 »	»	2 50	»
CINQUIÈMES Loges		4	2 »	8	3 »	12

GIL BLAS

JOURNAL QUOTIDIEN

LE PLUS LITTÉRAIRE DES JOURNAUX DE PARIS

10, Boulevard des Capucines, 10

Directeur : RENÉ D'HUBERT

GIL BLAS publie chaque semaine VINGT-HUIT Chroniques

Signées : Aramis, Emmanuel Arène, Paul Arène, Arlequin, Émile Bergerat, Paul Bourget, Gustave Claudin, Colombine, Louis Davyl, Albert Delpit, Dubut de Laforest, Abraham Dreyfus, Georges Duruy, Georges d'Esparbès, Hector France, Paul Ginisty, Emile Goudeau, Grosclaude, Abel Hermant, Clovis Hugues, L'Ingénu, Jacqueline, Léopold Lacour, Camille Lemonnier, Marcel L'Heureux, Hugues Le Roux, Pierre Loti, René Maizeroy, Tancrède Martel, Guy de Maupassant, Oscar Méténier, Octave Mirbeau, Maurice Montégut, Joseph Montet, Nazim, Georges Ohnet, Pompon, Marcel Prévost, Ricard, Richepin, Santillane, Maurice Talmeyr, et Villiers de l'Isle-Adam.

ET CHAQUE JOUR :

Nouvelles et Echos, par le Diable Boiteux; *A travers la politique*, par Le Sage; *la Gazette parlementaire*, par Nitouche; *la Critique dramatique*, par Léon Bernard-Derosne; *la Critique musicale*, par Victor Wilder; *la Soirée parisienne*, par Richard O'Monroy; *les Propos de coulisses*, par Gaultier-Garguille; *la Critique d'art*, par Firmin Javel et Paul de Katow; *les Articles de Grand Reportage*, par Ivan de Wœstyne et Jehan des Ruelles; *les Articles militaires*, par Charles Leser; *les Faits du jour*, par Jean Pauwels; *les Coulisses de la finance*, par Don Caprice; *le Monde judiciaire*, par Maurice Talmeyr; *la Revue des Journaux*, par Jean Ciseaux; *les Propos du Docteur*, par le Docteur E. Monin; *le Conseil municipal*, par Mancellière; *la Causerie littéraire et la Curiosité*, par Paul Ginisty; *la Vie sportive*, par le baron de Vaux; *le Sport*, par The Farmer.

PRIX DES ABONNEMENTS

	1 MOIS	3 MOIS		3 MOIS	12 MOIS
PARIS.	4 f. 50	13 f. 50	DÉPARTEMENTS. .	16 f. » »	60 f. » »

Étranger, frais de poste en plus.

LES REPRÉSENTATIONS DE L'OPÉRA

L'Opéra donne 192 représentations par an, se décomposant ainsi : trois représentations par semaine régulièrement, les lundi, mercredi et vendredi ; les représentations du samedi dont nous avons parlé dans le chapitre des abonnements.

Les baignoires, premières loges et deuxièmes loges de face ne peuvent être louées que le samedi ; elles sont entièrement occupées par les abonnés, les autres jours de la semaine.

Le bureau de location, situé sur le côté gauche de la façade de l'Opéra, rue Auber, est ouvert à dix heures du matin et fermé à cinq heures du soir, les jours de relâche ; il reste ouvert jusqu'à six heures, les jours de spectacle.

Les dames ne sont admises ni au parterre ni à l'orchestre. Cependant, aux représentations du samedi, les dames peuvent exceptionnellement aller aux fauteuils d'orchestre.

Un interprète, parlant l'anglais, l'allemand, l'espagnol et l'italien, est spécialement attaché au bureau de location.

LE PERSONNEL DE L'OPÉRA

Pour donner une idée de l'importance de notre première scène lyrique, il nous suffira de dire quelques mots de son budget et du personnel indispensable à son fonctionnement.

Le budget des dépenses de l'Opéra est d'environ 3 800 000 francs par an. La subvention allouée par l'État étant de 800 000 francs, il reste donc trois millions à la charge de la Direction. Cette somme, répartie entre les 192 représentations annuelles, fait une moyenne de 15 600 francs de frais par représentation.

L'administration, les artistes, les musiciens, les chœurs, le ballet, la figuration, les ateliers, le contrôle, les machinistes, etc., forment un total de 1500 personnes attachées à l'Opéra.

Le Petit Journal

QUOTIDIEN

61, rue Lafayette, à Paris

LE PLUS RÉPANDU DE TOUS LES JOURNAUX DU MONDE

*Nouvelles Politiques,
Commerciales, Agricoles, Industrielles
Littéraires, Théâtrales, etc.*

TOUS LES JOURS

TROIS MILLIONS DE LECTEURS

Se vend partout

CHAQUE SEMAINE :

LE SUPPLÉMENT LITTÉRAIRE

DU

Petit Journal

CAUSERIES AVEC DESSINS DANS LE TEXTE
NOUVELLES CHOISIES
ROMANS INÉDITS DES AUTEURS AIMÉS DU PUBLIC
RELATIONS DE VOYAGES
ARTICLES DE SCIENCE FAMILIÈRE, ACTUALITÉS, etc., etc.

Le numéro : **5** centimes.

Le Journal Illustré

ACTUALITÉS ILLUSTRÉES
LITTÉRATURE. — BEAUX ARTS. — THÉATRES. — VOYAGES

Le numéro : **15** centimes.

PERSONNEL ADMINISTRATIF

Directeurs. — MM. Ritt et Gailhard.
Architecte du monument. — M. Charles Garnier.
Secrétaire général. — M. Blavet.
Secrétaire de la Direction. — M. Mobisson.
Régisseur général. — M. Mayer.
Chef de la comptabilité et des abonnements. — M. Simonnot.
Caissier. — M. Laurent.
Régisseur de la scène. — M. Colleuille.
Bibliothécaire. — M. de Lajarte.
Archiviste. — M. Nuitter.

PERSONNEL ARTISTIQUE

Chefs d'orchestre. — MM. Vianesi et Madier de Montjau.
Chefs du chant. — MM. Salomon, Delahaye, Lottin et Mangin.
Chefs des chœurs. — MM. Jules Cohen et Vidal.
Sopranos dramatiques. — Mmes Litvine, Adiny, Eames, Dufrane, Bronville.
Chanteuses légères. — Mmes Melba, Lureau-Escalaïs, Bosman, d'Ervilly, Dartoy, Agussol.
Contraltos. — Mmes Richard, Pack, Canti, Duménil.
Ténors. — MM. Jean de Reszké, Duc, Escalaïs, Cossira, Muratet, Gérôme, Téqui, Warnbrodt.
Barytons. — MM. Lassalle, Melchissédec, Bérardi, Martapoura, Lambert.
Basses. — MM. Édouard de Reszké, Gresse, Plançon, Delmas, Dubulle, Bataille, Ballard, Vérin.

GRANDE DISTILLERIE
E. CUSENIER Fils Ainé & Cie

Société anonyme. — Capital : 6,000,000

SIÈGE DE LA SOCIÉTÉ
226, BOULEVARD VOLTAIRE, PARIS
Adresse télégraphique : CUSENIER, Paris

USINES

PARIS, 226, boulevard Voltaire.	**ORNANS**, près Pontarlier (Doubs).
CHARENTON, quai de Bercy prolongé, 142.	**MARSEILLE**, 24, rue Sainte-Victoire.
BRUXELLES, rue de Russie, 37.	**MULHOUSE** (Alsace).

COMPTOIRS
LONDRES, NEW-YORK, BUENOS-AYRES, MONTEVIDEO, MAYENCE

La **Distillerie CUSENIER** occupe sans conteste la première place dans l'industrie des Liqueurs.

M. *Eugène CUSENIER*, chef de la Maison, a été nommé Chevalier de la Légion d'honneur, par décret du 9 juillet 1883, rendu sur la proposition du Ministre du commerce, avec cette mention : « A réalisé d'importants progrès dans l'industrie de la fabrication des Liqueurs. »

M. *Élisée CUSENIER a été nommé Chevalier de l'Ordre de Léopold, à la suite de l'Exposition de Bruxelles,* 1888.

LIQUEURS EXTRA-SUPÉRIEURES CUSENIER
PRINCIPAUX PRODUITS

Le Curaçao extra-sec.	**La crème de Cacao Chouva.**
Le Kummel cristallisé.	**La Merisette.**
La Prunelle.	**La Menthe verte glaciale.**

ABSINTHE CUSENIER

L'*ABSINTHE CUSENIER* est incomparable pour son arôme et ses qualités toniques :

1° Parce que les plantes employées sont de premier choix ;
2° Parce que les alcools de vins sont exclusivement admis dans sa fabrication ;
3° Parce que les appareils nouveaux à double rectification éliminent par leur puissance les éléments nuisibles ;
4° Parce que les minéraux colorants sont radicalement exclus.

L'Usine d'Ornans, près Pontarlier (Doubs), a été entièrement réédifiée et installée spécialement pour la fabrication perfectionnée des Absinthes supérieures et des Kirschs.

DANSE

Maître de ballets. — M. Hansen.
Régisseur de la danse. — M. Pluque.
Professeurs. — M. Hansen, Mme Mérante, Mme Théodore, Mlle Théodore.
Étoiles. — Mlles Mauri et Subra.
Sujets. — Mlles Lauss, Lobstein, Désiré, Hirsch, Roumier, Biot, Ottolini, Invernizzi, Keller, Monchanin, Violat, Grangé, Gallay, Torri, Chabot, Ricotti, Salle, Richeri, Blanc, Tréluyer, Mercédés, Jousset, Stilb, Perrot, Méquignon, Monnier, Rossi, Esselin, Van Gœuthen, Régnier, Franck, Vendoni, Tremblay, Reige, Sandrini. MM. Pluque, Vasquez, Stilb, Lecerf, Ajas, de Soria, Ponçot, Marius.

RÉPERTOIRE DE L'OPÉRA

Le répertoire de l'Opéra se compose actuellement de vingt ouvrages et sept grands ballets.

En voici la nomenclature, avec les noms des compositeurs :

OPÉRAS

ROBERT LE DIABLE............	
LES HUGUENOTS.............	Meyerbeer.
LE PROPHÈTE..............	
L'AFRICAINE...............	
FAUST..................	
ROMÉO ET JULIETTE..........	Ch. Gounod.
GUILLAUME TELL............	Rossini.
LA JUIVE................	Halévy.
LA MUETTE DE PORTICI........	Auber.
DON JUAN...............	Mozart.

LE FREYSCHUTZ............	Weber.
LA FAVORITE.............	Donizetti.
AÏDA..................	
RIGOLETTO.............	Verdi.
HAMLET................	
FRANÇOISE DE RIMINI......	Ambroise Thomas.
HENRI VIII.............	Saint-Saëns.
SIGURD................	E. Reyer.
LE CID................	Massenet.
PATRIE................	Paladilhe.

BALLETS

COPPÉLIA..............	
SYLVIA................	Léo Delibes.
LE FANDANGO...........	Salvayre.
LA KORRIGANE..........	Widor.
LA FARANDOLE..........	
LES DEUX PIGEONS.......	Messager.
LA TEMPÊTE..,	Ambroise Thomas.

Nous donnons ci-après l'analyse de ces ouvrages, ainsi que les noms des artistes qui les interpréteront pendant l'année 1889.

Joaillerie. — Bijouterie. — Orfèvrerie

JULES GAMBIER

FABRICANT

45, rue Richer, PARIS

CORBEILLES DE MARIAGE — DIAMANTS — ACHAT ET VENTE

VINS FINS FRANÇAIS & ÉTRANGERS

EAUX-DE-VIE DE TOUTES MARQUES

DAGUET-MICHAUD

16, rue Guilhem, 16

PARIS — *Square Parmentier* — *PARIS*

VINS DE CHAMPAGNE

DE TOUTES MARQUES

Se charge de la vente de tous les produits vinicoles

GRANDS VINS MOUSSEUX HONGROIS

COMMISSION — EXPORTATION

ROBERT LE DIABLE*

Opéra en cinq actes, paroles de Scribe et Delavigne

Musique de **MEYERBEER**

Représenté pour la première fois à l'Académie royale de musique le lundi 21 novembre 1831.

Personnages	Interprètes (1889)
Alice	M^{mes} Dufrane, Escalaïs, Bronville.
Isabelle	Escalaïs, d'Ervilly, Bosman.
Robert	MM. Duc, Escalaïs.
Bertram	Gresse, Plançon, Dubulle.
Raimbaut	Téqui, Warnbrodt.

Les interprètes de la création étaient :

M^{me} Dorus-Gras (Alice); M^{me} Cinti-Damoreau (Isabelle); M. Adolphe Nourrit (Robert); M. Levasseur (Bertram); M. Lafont (Raimbaut).

Robert le Diable est le premier grand ouvrage de Meyerbeer. Il n'eut pas, à son apparition, tout le succès qu'il méritait, et le public n'apprécia pas tout d'abord les magistrales beautés de cette superbe partition.

La faute en est uniquement au livret de Scribe et Delavigne, qui, malgré des situations très dramatiques, est un peu obscur à la première audition.

Robert le Diable est aujourd'hui un ouvrage classique et ne quittera jamais le répertoire de l'Opéra, qui le donne en moyenne huit ou neuf fois par an.

Scribe et Delavigne ont pris le sujet de leur poème dans une légende normande, d'après laquelle Satan avait envoyé

* Le livret de *Robert le Diable* a été publié par MM. Tresse et Stock, éditeurs, 8, 9, 10 et 11, galerie du Théâtre-Français, à Paris. — Prix : 1 franc.

Manufacture de Chapeaux de soie

M. MONTRIGNAT

129, rue des Pyrénées, 129

PARIS-CHARONNE

CHAPEAUX DE LUXE

DU DERNIER STYLE

Hautes fantaisies pour Amazones

Mes Chapeaux se recommandent surtout par leur légèreté et leur élégance et ne peuvent être comparés à ceux vendus en magasin.

sur la terre un démon qui, sous la forme d'un guerrier noble et beau, devait attirer à l'enfer tous les humains qui ne sauraient pas lui résister.

Dans l'opéra, nous trouvons ce démon sous les traits du chevalier Bertram ; il a séduit la fille du prince de Normandie et un fils est né de cet épouvantable hymen. C'est ce fils, Robert, duc de Normandie, ce fils dont il n'est pas connu, que Bertram veut maintenant gagner à sa cause, en le poussant au crime par toutes sortes de machinations diaboliques.

L'action se passe en Sicile.

PREMIER ACTE. — *La scène représente un camp, aux environs de Palerme.*

Robert a quitté la Normandie et abandonné sa mère, obéissant inconsciemment à ce pouvoir ténébreux qui veut le conduire à sa perte.

Il est venu en Sicile prendre part aux tournois que donne le duc de Messine.

Bertram l'accompagne, Bertram qui lui sauva la vie dans un combat mortel, Bertram qu'il considère comme son plus fidèle ami.

Tandis que Robert se livre aux plaisirs de la table, avec les chevaliers venus comme lui à Palerme, sa sœur de lait, Alice, et Raimbaut, son fiancé, pénètrent dans le camp sous des habits de pèlerins et viennent annoncer à leur maître la mort de sa mère.

Robert fait à sa sœur de lait la confidence de son amour sans espoir pour Isabelle, princesse de Sicile, dont il a offensé le père. Alice se charge de porter à la princesse un message, dans lequel Robert implore son pardon.

Après le départ des pèlerins, Robert, poussé par Bertram, défie les chevaliers au jeu de dés et perd tout ce qu'il possède, son or, ses chevaux et ses armures.

Deuxième acte. — *Le théâtre représente une grande salle du palais de la princesse de Sicile.*

La princesse reçoit les placets de quelques jeunes filles ; Alice paraît et lui remet le billet de son maître. Isabelle ne cache pas son amour pour Robert, qui arrive bientôt, prévenu par Alice. La princesse lui remet des armes pour aller prendre part au tournoi, dont le vainqueur doit être son époux.

Mais le rival de Robert, le prince de Grenade, est un allié de Bertram ; il égare le jeune homme dans la forêt voisine ; le combat a lieu sans que Robert paraisse et le prince de Grenade est vainqueur.

Troisième acte. — *Les rochers de Sainte-Irène ; à gauche, une croix de bois ; à droite, l'entrée d'une caverne.*

C'est dans cette caverne que Bertram a rendez-vous avec les démons, auxquels il vient rendre compte des effets de son funeste pouvoir. Satan lui fait connaître son arrêt irrévocable : s'il n'a pas conquis Robert le jour même, à minuit, il doit quitter définitivement la terre et Robert est perdu pour l'enfer.

Pendant que cette scène a lieu dans la caverne, Alice est survenue, a tout vu, tout entendu ; elle connaît maintenant cet effroyable mystère et pourra sauver son maître.

Bertram apprend à Robert qu'il a été vaincu dans le tournoi à l'aide d'un sortilège, et l'engage à user des mêmes armes pour être désormais invincible : dans une antique abbaye, détruite par le courroux du ciel, sur le tombeau de sainte Rosalie, s'élève un rameau toujours vert qui donnera l'immortalité et la richesse à celui qui osera s'en emparer.

Robert se dirige vers le cloître.

Changement à vue. — *Le théâtre représente les galeries du cloître ; de tous côtés, des tombeaux.*

Bertram paraît ; par sa puissance, les nonnes ensevelies sortent de leur tombeau et exécuteront ses ordres. Robert va venir ; le courage l'abandonnera peut-être ; il faut que les nonnes, par leurs charmes et leurs séductions, le forcent à s'emparer du redoutable talisman.

Grand ballet.

Robert ne tarde pas à succomber et conquiert le rameau.

Quatrième acte. — *La chambre à coucher de la princesse.*

Maître du talisman, Robert pénètre dans le palais et s'introduit dans la chambre d'Isabelle. Mais, repoussé par la princesse, qui ne veut pas se donner à lui, il brise le rameau qui le rendait invisible et se livre à la fureur des chevaliers.

Cinquième acte. — *Le vestibule de la cathédrale de Palerme.*

Robert a pu, grâce à Bertram, fuir la vengeance des seigneurs de la cour de Sicile. Mais les projets de Bertram n'ont pas encore réussi, et Robert a détruit le talisman qui devait le pousser au crime.

Voyant approcher l'heure fixée, l'envoyé de Satan révèle à Robert qu'il est son père, fait appel à sa tendresse filiale et veut lui faire signer un écrit qui le liera à l'enfer ; Robert va céder, lorsque Alice s'élance et lui parle de sa mère. Pendant que Robert hésite encore, minuit sonne, la terre s'entr'ouvre et Bertram disparaît ; Robert est sauvé.

Changement à vue. — *L'intérieur de la cathédrale.*

Au milieu du chœur, la princesse, à genoux, entourée de sa cour, attend son fiancé.

Ce fiancé, c'est Robert, dont Alice a gagné la cause, et qui vient bientôt prendre place aux côtés d'Isabelle, pour la cérémonie nuptiale.

E. BOURGEOIS
GRAND DÉPOT
21, rue Drouot, PARIS

PORCELAINES, FAÏENCES, CRISTAUX

La première Maison du Monde pour les Services de Table et Dessert, Porcelaine française décorée, et Faïence anglaise véritable Terre de Fer.

Admis à l'Exposition universelle
dans les classes 19 et 20 Céramique et Verrerie

Le **Grand Dépôt** possède les plus belles pièces de fantaisie en céramique et en verrerie.

Il est le seul qui possède des Albums illustrés de chromo-lithographies représentant plus de 1 200 modèles de services de table et dessert avec leurs formes, leurs nuances, leurs dimensions et leurs prix, qui sont offerts en prime à tout acheteur d'une somme de cent francs.

LES HUGUENOTS*

Opéra en cinq actes, paroles de SCRIBE

Musique de MEYERBEER

Représenté pour la première fois à l'Académie royale de musique le lundi 29 février 1836.

Personnages	Interprètes (1889)
Valentine	Mmes LITVINE, ADINY, DUFRANE.
Marguerite de Navarre	ESCALAÏS, D'ERVILLY, BOSMAN.
Le page Urbain	AGUSSOL, DARTOY.
Raoul de Nangis	MM. DUC, ESCALAÏS, COSSIRA.
Marcel	GRESSE, E. DE RESZKÉ, DUBULLE, VÉRIN.
Comte de Saint-Bris	PLANÇON, DELMAS, DUBULLE, BATAILLE.
Comte de Nevers	MELCHISSÉDEC, BÉRARDI, MARTAPOURA.

Les interprètes de la création étaient :

Mmes Falcon (Valentine), Dorus-Gras (Marguerite), Flécheux (Urbain) ; MM. Nourrit (Raoul), Levasseur (Marcel), Serda (Saint-Bris), Derivis (Nevers).

Cet ouvrage, représenté cinq ans après *Robert-le-Diable*, obtint, dès le premier jour, un immense succès, qui ne s'est jamais démenti. Beaucoup de personnes considèrent les *Huguenots* comme la plus belle partition de Meyerbeer. Il est bien difficile de se prononcer entre les quatre chefs-

* Le livret des *Huguenots* a été publié par MM. Tresse et Stock, éditeurs, 8, 9, 10 et 11, galerie du Théâtre-Français, à Paris. — Prix : 1 franc.

d'œuvre du plus grand des compositeurs; néanmoins le public semble, en effet, avoir une prédilection pour les *Huguenots*.

L'action a lieu au mois d'août 1572, sous le règne de Charles IX, au moment où la haine entre catholiques et protestants était le plus vivace et allait aboutir au massacre de la Saint-Barthélemy, auquel nous assistons d'ailleurs dans la pièce.

Les deux premiers actes se passent en Touraine, les trois derniers à Paris.

Premier acte. — *La scène représente une salle du château du comte de Nevers.*

Le maître du logis et ses amis, tous seigneurs catholiques, se préparent à un joyeux festin. On n'attend plus qu'un dernier convive, un récent ami du comte, Raoul de Nangis, jeune gentilhomme huguenot.

Nevers prie ses compagnons de l'accueillir cordialement, malgré sa croyance religieuse.

Dès son arrivée, Raoul est prié de faire, comme les autres convives, le récit de ses amours. Il s'exécute de bonne grâce, car il ignore le nom et le rang de celle qu'il adore et qu'il a seulement entrevue un instant.

Un valet vient prévenir Nevers qu'une jeune femme d'une grande beauté désire lui parler. Le comte quitte ses convives, qui, brûlant de connaître sa nouvelle conquête, s'approchent d'une fenêtre d'où l'on aperçoit la visiteuse.

Raoul s'avance à son tour et reconnaît avec désespoir la belle inconnue qu'il croyait si pure, et dont le souvenir remplit son cœur.

Raoul est convaincu que la jeune femme est la maîtresse de Nevers, tandis que celui-ci nous apprend que la visiteuse est sa fiancée, qui vient, au nom de la reine de Na-

varre, dont elle est demoiselle d'honneur, le supplier de rompre le mariage projeté.

Un page apporte un message pour Raoul; une dame inconnue donne au jeune gentilhomme un rendez-vous, où il devra venir les yeux bandés. Après un moment d'hésitation, Raoul accepte et quitte ses compagnons.

DEUXIÈME ACTE. — *Les jardins du château de Chenonceaux, près d'Amboise, résidence de Marguerite de Valois.*

Valentine annonce à la reine que Nevers a consenti à la rupture de leur mariage. Marguerite lui apprend, de son côté, que Raoul va venir. Elle a deviné la passion de sa demoiselle d'honneur pour le jeune huguenot, et elle a obtenu du comte de Saint-Bris, farouche catholique, père de Valentine, le consentement à l'union de Valentine avec Raoul.

Le jeune homme arrive bientôt et promet d'épouser la fille du comte de Saint-Bris, qu'il croit n'avoir jamais vue.

Mais, lorsqu'il reconnaît en Valentine celle qu'il accuse d'être la maîtresse de Nevers, il refuse sa main avec indignation, au grand étonnement de tous et à la fureur du comte de Saint-Bris, qui jure de tirer une vengeance éclatante de cet outrage.

TROISIÈME ACTE. — *Le théâtre représente le Pré-aux-Clercs; au fond, à gauche, l'entrée d'une chapelle.*

Valentine vient d'épouser le comte de Nevers; elle est restée seule, en prière, au pied de l'autel.

Saint-Bris va quitter la place quand Marcel, le vieux serviteur de Raoul, lui remet un cartel de la part de son maître. Le comte accepte le défi; le duel aura lieu, à la nuit, en cet endroit même. Pour être bien certain que sa

vengeance ne lui échappera pas, Saint-Bris veut organiser un guet-apens ; il rentre dans la chapelle pour s'entendre à ce sujet avec quelques complices.

Valentine, cachée derrière un pilier, a surpris cet odieux complot ; elle charge Marcel d'aller immédiatement prévenir son maître. Mais il est déjà trop tard ; l'heure du rendez-vous approche et Raoul arrive avec ses témoins.

Le guet-apens échoue néanmoins, grâce à Marcel qui va chercher du renfort. Raoul apprend le dévouement de Valentine, son amour et son innocence.

Mais son remords est vain ; Valentine est la femme d'un autre.

QUATRIÈME ACTE. — *Un appartement de l'hôtel du comte de Nevers.*

Raoul, désespéré, s'est introduit dans l'hôtel. Valentine le supplie de fuir. On entend les pas de Nevers, de Saint-Bris et de leurs invités, qui se dirigent vers l'appartement ; Raoul n'a que le temps de se dissimuler derrière un rideau.

Alors a lieu, en présence de Valentine, la révélation du complot de la Saint-Barthélemy. Saint-Bris donne à chacun ses ordres pour le massacre et fait arrêter son gendre, qui a refusé de se joindre aux assassins.

Les conjurés se retirent. Raoul, qui a tout entendu, sort de sa cachette et veut aller prévenir ses amis et les défendre. Valentine lui barre le passage et essaye, pour sauver sa vie, de le retenir en lui faisant l'aveu de son amour.

Un moment, en effet, l'amour est le plus fort, et Raoul oublie tout, aux tendres accents de Valentine. Mais les sons funèbres du tocsin le rappellent bientôt à la terrible réalité ; il s'élance au dehors, laissant Valentine évanouie.

Cinquième acte. — *La cour intérieure d'un cloître.*

Les huguenots, traqués comme des bêtes fauves, traversent la scène en fuyant ; on entend de tous côtés le bruit des coups de feu. Marcel, Raoul et Valentine se retrouvent en ce lieu. Le comte de Nevers est mort, assassiné par les siens, en essayant de sauver les victimes. Valentine est veuve et vient mourir avec Raoul.

Des soldats catholiques s'avancent : « Qui vive ? » disent-ils. — « Huguenots ! » répondent les trois héros, et ils tombent ensemble sous les balles des soldats.

SEUGNOT

28, Rue du Bac, 28

DRAGÉES ET BOITES POUR BAPTÊMES

OBJETS DE FANTAISIE
Hautes Nouveautés

BONBONS ET DESSERTS

(Sur le chemin du BON MARCHÉ)

LE PROPHÈTE*

Opéra en cinq actes, paroles de SCRIBE

Musique de **MEYERBEER**

Représenté pour la première fois à l'Académie nationale de musique le lundi 10 avril 1849.

Personnages	Interprètes (1889)
Jean de Leyde...	MM. JEAN DE RESZKÉ, DUC.
Zacharie......	GRESSE, DUBULLE.
Jonas.......	TÉQUI, WARNBRODT.
Mathisen......	BALLARD.
Oberthal......	PLANÇON, BATAILLE.
Fidès.......	M^{mes} RICHARD.
Berthe.......	DUFRANE, BRONVILLE.

Les interprètes de la création étaient :
MM. Roger (Jean), Levasseur (Zacharie), Gueymard (Jonas), Euzet (Mathisen), Brémond (Oberthal); Mmes Pauline Viardot (Fidès), Castellan (Berthe).

Le sujet du *Prophète* est emprunté à l'histoire de l'Allemagne et rappelle la guerre des anabaptistes, qui bouleversa ce pays au seizième siècle.

Le personnage principal, Jean de Leyde, est historique. Jean, né à Leyde, en Hollande, se mit à la tête des anabaptistes, s'empara de la ville de Munster, et s'y fit, en grande pompe, couronner roi, proclamer prophète et fils de Dieu.

* Le livret du *Prophète* a été publié par M. Calmann Lévy, éditeur, 3, rue Auber à Paris. — Prix : 1 fr.

Premier acte. — *Les campagnes de la Hollande, aux environs de Dordrecht. A droite, le château fort, avec pont-levis et tourelles, du comte d'Oberthal.*

Première apparition des trois anabaptistes, Zacharie, Jonas et Mathisen, qui veulent soulever la fureur des paysans contre leur seigneur et maître Oberthal. Le comte paraît et les fait chasser.

Fidès vient, avec Berthe, fiancée de son fils, le cabaretier Jean, solliciter d'Oberthal l'autorisation nécessaire pour le mariage.

Le comte, frappé de la beauté de sa vassale, et sourd aux supplications des deux femmes, refuse et veut garder Berthe pour en faire sa maîtresse.

Deuxième acte. — *L'auberge de Jean, à Leyde.*

L'auberge est pleine de buveurs, parmi lesquels se trouvent les trois anabaptistes. Ceux-ci, frappés de la ressemblance extraordinaire de Jean avec un portrait du roi David, qu'on adore à Munster, rêvent d'en faire leur Prophète et lui proposent de les suivre. Jean attend sa mère qu'il chérit et sa Berthe bien-aimée; il ne les abandonnera pas.

Mais les deux femmes tardent bien, et, tandis que Jean, inquiet, regarde anxieusement au dehors, sa fiancée entre en courant, poursuivie par les soldats d'Oberthal.

Si le jeune homme ne livre pas Berthe à l'instant, sa mère va périr sous ses yeux. Il est forcé d'obéir.

Les anabaptistes reparaissent; le moment est propice; Jean, ivre de rage et de fureur, part avec ceux qui lui promettent qu'il pourra bientôt se venger.

Troisième acte. — *Le camp des anabaptistes, dans une forêt de la Westphalie, aux environs de Munster.*

Jean, vainqueur à la tête des paysans révoltés, est devenu

l'idole du peuple; tous ceux qui lui résistaient ont été massacrés. S'il peut s'emparer de Munster, son triomphe sera complet.

Oberthal, dont le château a été réduit en cendres, est surpris près du camp. Amené devant le Prophète, il lui annonce que Berthe est toujours pure; elle a échappé de nouveau à la brutale passion du comte et s'est réfugiée à Munster.

Jean n'hésite plus; il faut que Munster soit à lui : l'assaut à Munster!

QUATRIÈME ACTE. — *Une place publique de Munster.*

Les anabaptistes sont victorieux; la ville est en leur pouvoir. Fidès paraît, tendant la main aux passants. Elle croit son fils mort, assassiné, lui a-t-on dit, sur l'ordre du Prophète. Elle a quitté sa chaumière; elle erre de ville en ville, vivant de la charité publique.

Elle rencontre bientôt Berthe, qu'elle a crue morte aussi, et qui jure de venger le trépas de son fiancé et d'assassiner le Prophète dans son palais.

Changement à vue. — *La cathédrale de Munster.*

Jean vient de pénétrer dans l'église, où son couronnement a lieu, au son des orgues, des clairons et des chants d'allégresse.

Il sort, couvert des habits impériaux, le sceptre en main, la couronne en tête. Fidès lève les yeux sur le nouveau roi et pousse un cri terrible : « Mon fils! »

Le peuple murmure : « Ce Prophète, qui se dit le fils de Dieu, n'est-il donc qu'un imposteur? » Et Jean renie sa mère, car, s'il parle, Fidès va périr sous le poignard de Zacharie. « La pauvre femme est folle, dit-il; qu'on épargne ses jours. »

Cinquième acte. — *Un caveau dans le palais de Munster.*

C'est là que Jean a fait conduire Fidès et qu'il vient la retrouver. Il obtient le pardon de sa mère; ils fuiront ensemble dans une retraite obscure, où Berthe les rejoindra et où ils vivront heureux désormais, oubliés de tous.

Ils vont partir, lorsque Berthe pénètre dans le caveau par une porte dérobée. Elle sait que ce caveau contient des amas de salpêtre et de fer; elle vient accomplir son serment : une torche suffira pour faire sauter le palais, engloutir le Prophète et ses complices.

Mais, quand elle apprend que ce Prophète est son fiancé, ne se sentant pas la force de lui pardonner les crimes qu'il a commis, elle se poignarde sous ses yeux.

Changement à vue. — *La grande salle du palais de Munster, pour la fête du couronnement.*

Des officiers fidèles ont appris au Prophète qu'il est trahi.

L'empereur d'Allemagne assiège Munster, à la tête d'une armée formidable. Zacharie, Jonas et Mathisen ont promis, pour sauver leur vie, d'ouvrir les portes de la ville et de livrer le Roi-Prophète.

Jean, profitant de la confidence de Berthe, donne à ses officiers les ordres nécessaires, et, quand les traîtres se présentent pour s'emparer de lui, une explosion terrible retentit, les murs du palais s'écroulent, les flammes surgissent de tous côtés, et Fidès, le corps ensanglanté, vient tomber dans les bras de son fils et mourir avec lui.

L'AFRICAINE

Opéra en cinq actes, paroles de Scribe

Musique de **MEYERBEER**

Représenté pour la première fois à l'Académie impériale de musique le vendredi 26 avril 1865.

Personnages		Interprètes (1889)
Sélika.....	M^{mes}	Litvine, Adiny, Dufrane.
Inès......		Escalaïs, d'Ervilly, Bosman.
Vasco de Gama.	MM.	J. de Reszké, Cossira, Escalaïs, Muratet, Jérôme.
Nélusko....		Lassalle, Bérardi, Melchissédec, Martapoura.
Don Pedro...		Ed. de Reszké, Gresse, Plançon, Dubulle.
Don Alvar...		Téqui, Warnbrodt.

Les interprètes de la création étaient :

M^{me} Marie Sasse (Sélika); M^{me} Battu (Inès); M. Naudin (Vasco); M. Faure (Nélusko); M. Belval (don Pedro); M. Warot (don Alvar).

L'Africaine est une œuvre posthume et ne fut jouée qu'un an après la mort de Meyerbeer, décédé le 2 mai 1864, à l'âge de soixante-treize ans.

Le livret de *l'Africaine* fut proposé à Meyerbeer en même temps que celui du *Prophète*, c'est-à-dire en 1840. Ce dernier eut la préférence; néanmoins Meyerbeer travailla simultanément à la musique des deux ouvrages, et, en 1849, peu de jours après la première du *Prophète*, la partition de *l'Africaine* était entièrement écrite.

Mais on demanda à Scribe de retoucher le livret, et ce fut en 1852 que le nouveau manuscrit fut livré à Meyer-

beer. Il y conforma sa partition, et son travail fut entièrement achevé en 1860. Donc, tout compte fait, la gestation de l'*Africaine* dura vingt ans; Meyerbeer mourut le lendemain du jour où la copie de sa partition venait d'être achevée, dans sa maison même de la rue Montaigne et sous ses yeux. Il désigna, dans son testament, Marie Sasse et Naudin pour créer les rôles de Sélika et de Vasco.

Le succès de la première représentation fut immense, et, après vingt-quatre ans, l'*Africaine* reste toujours un des ouvrages les plus justement aimés du répertoire.

PREMIER ACTE. — *La salle du Conseil du roi de Portugal, à Lisbonne.*

Inès, fille de don Diégo, membre du Conseil, a engagé sa foi à Vasco de Gama. Celui-ci, afin de se rendre digne de cette illustre union, a suivi le grand marin Bernard Diaz, qui vogue sur les mers à la recherche de pays nouveaux. Depuis deux ans, les hardis navigateurs n'ont pas donné de leurs nouvelles, mais Inès espère toujours et attend son fiancé.

Don Diégo annonce à sa fille que toute la flotte a péri, et lui ordonne d'épouser don Pedro, président du Conseil du roi. Inès se retire, désespérée.

La séance du Conseil commence. La nouvelle de la mort de Diaz est presque certaine; il convient de prendre une résolution. Mais un marin échappé au naufrage demande à être entendu. Il entre : c'est Vasco de Gama.

Tous ses compagnons ont péri, en effet; mais il affirme l'existence d'un pays ignoré, et présente au Conseil, comme preuves à l'appui, deux esclaves qu'il a ramenés et qui sont d'une race inconnue. Si le roi veut lui confier un navire, il est certain du succès.

50 ans de succès

PARIS – 8, place de l'Opéra – PARIS

LONDRES, 39ᴮ, Old Bond street, LONDRES

De la Faculté de médecine de Paris

VENTE : 1.000.000 DE BOUTEILLES PAR AN

Se troave partout

Le Conseil délibère et repousse la demande de Vasco, qui ne peut contenir son indignation contre les membres du Conseil; il est condamné à la prison éternelle.

DEUXIÈME ACTE. — *Le cachot de l'Inquisition, à Lisbonne.*

On a laissé à Vasco, comme serviteurs, les deux esclaves africains, Nélusko et Sélika, qui était reine en son pays.

Sélika est éprise de son maître et le sauve du poignard de Nélusko, qui veut l'assassiner pendant son sommeil, car Nélusko adore sa souveraine et il est jaloux.

Inès, accompagnée de don Pedro, vient annoncer à Vasco qu'elle a obtenu sa grâce, en accordant sa main au noble Portugais.

Vasco est donc libre; mais celle qu'il aime appartient à un autre et s'est sacrifiée pour sauver son fiancé.

TROISIÈME ACTE. — *Le théâtre représente le vaisseau de don Pedro, en pleine mer.*

Le roi a confié un navire à son ministre, qui, à l'aide des documents remis au Conseil par Vasco, espère pénétrer le premier dans le pays nouveau et attacher son nom à cette découverte.

Inès a suivi son époux, avec Nélusko et Sélika, dont Vasco lui a fait présent.

Don Pedro a confiance en Nélusko, qui lui a promis de lui indiquer la route, et qui le trahit. Sous la direction de cet esclave, le navire se dirige vers l'écueil ou Bernard Diaz a déjà trouvé la mort. Mais on signale une barque à l'horizon; elle aborde, et Vasco paraît. Le jeune homme a frété lui-même un vaisseau, au prix de toute sa fortune; il a

devancé don Pedro, et, voyant le péril que courent ses compatriotes, il vient les prévenir et les sauver.

Don Pedro ne veut rien entendre. Tandis que les deux rivaux se querellent, l'orage gronde, le navire donne sur des récifs, s'entr'ouvre et est en même temps envahi par une foule d'Indiens, qui s'emparent de l'équipage tout entier.

Quatrième acte. — *Un paysage indien; de tous côtés, des monuments somptueux.*

Ballet indien et grande fête en l'honneur du retour de la reine Sélika.

Tous les Européens saisis sur le vaisseau ont été massacrés; un seul, disent les soldats, a pu échapper à leurs coups.

Bientôt retrouvé, ce survivant, qui n'est autre que Vasco, va être traîné au supplice; mais Sélika s'élance et arrête ses soldats.

La reine vient de jurer à son peuple la mort de tout étranger qui souillerait de sa présence le sol sacré de la patrie. Elle ne peut donc sauver Vasco que par un mensonge, et elle affirme que cet Européen n'est plus un étranger, puisqu'elle s'est unie à lui, sur la terre lointaine. Elle invoque le témoignage de Nélusko, qui, voyant que Sélika suivrait Vasco dans la tombe, atteste cette union, en jurant sur le Livre saint.

Le mariage de Vasco et de Sélika est consacré alors suivant les rites de l'Hindoustan; Vasco oublie le souvenir d'Inès, et Sélika, radieuse, voit un instant son amour partagé.

Cinquième acte. — *Les jardins de la reine.*

Inès n'est pas morte, a retrouvé Vasco, et celui-ci a bientôt abandonné Sélika. Mais la reine pardonne et se

sacrifie encore : Inès et Vasco sont libres; ils peuvent partir et retourner en Europe.

Changement à vue. — *Le théâtre représente un promontoire qui domine la mer.*

Un arbre gigantesque couvre ce promontoire; c'est le noir mancenillier, l'arbre du trépas. Malheur à l'imprudent qui respire le parfum de ses fleurs ou repose à l'ombre de son feuillage.

Mais, de là, Sélika verra disparaître le vaisseau qui emporte loin d'elle son époux d'un jour. La reine vient donc sous le mancenillier, et, quand le navire se perd à l'horizon, elle expire dans les bras de Nélusko, qui ne veut pas lui survivre.

A. CARLIER
49, boulev. Magenta, 49
PARIS

DENTS ET DENTIERS INALTÉRABLES

S'adaptant par un appareil nouveau, ne gênant pas pour la parole.

Les dents et dentiers en émail et végétaline sont diaphanes; par leur légèreté, leur précision, la mastication est assurée et l'application est toujours faite sans douleur.

Spécialité de redressement sans douleur des dents des enfants.

PRIX MODÉRÉS

FAUST[*]

Opéra en 5 actes, paroles de MM. Michel Carré et Jules Barbier

Musique de **Charles GOUNOD**

Faust fut joué pour la première fois au Théâtre-Lyrique du boulevard du Temple, le 19 mars 1859, avec M^me Miolan-Carvalho dans le rôle de Marguerite; M. Barbot dans celui de Faust; M. Balanqué dans Méphistophélès et M. Reynald dans Valentin.

L'ouvrage fut bien accueilli, mais le succès du chef-d'œuvre de Gounod ne fut véritablement consacré que sur la scène de l'Opéra, où il fit son apparition, dix ans après, le 3 mars 1869, avec les interprètes suivants : M^me Nilsson (Marguerite); M^me Mauduit (Siébel); M. Colin (Faust); M. Faure (Méphistophélès); M. Devoyod (Valentin).

Le succès de *Faust* est allé toujours grandissant; c'est aujourd'hui l'ouvrage le plus populaire dans le monde entier. L'Opéra donne *Faust* trois fois par mois environ, et le public ne se lasse jamais de l'entendre.

Personnages	Interprètes (1889)
Le docteur Faust. .	MM. Jean de Reszké, Cossira, Muratet, Jérome.
Méphistophélès . . .	Éd. de Reszké, Plançon, Delmas.
Valentin.	Melchissédec, Bérardi, Martapoura.
Marguerite.	M^mes Escalaïs, Bosman.
Siébel.	Dartoy, Agussol.

MM. Jules Barbier et Michel Carré ont emprunté le

[*] Le livret de *Faust* a été publié par M Calmann Lévy, éditeur, 3, rue Auber, à Paris. — Prix : 2 francs.

sujet de *Faust* au grand poète allemand Gœthe, en faisant subir seulement au poème original les modifications nécessaires pour une œuvre lyrique et pour la scène française.

PREMIER ACTE. — *Le cabinet du docteur Faust.*

Le vieux philosophe songe, assis devant sa table de travail. Ses labeurs et ses veilles auront été inutiles : il ne voit rien, il ne sait rien !

La mort seule peut le délivrer du doute et du désespoir qui rongent son âme. Il va porter à ses lèvres un liquide empoisonné, lorsque des chants joyeux se font entendre : les laboureurs, se rendant à leurs travaux, célèbrent et bénissent Dieu. Mais le vieillard ne croit pas à ce Dieu qui n'a pu lui donner la science et la foi. L'esprit du mal, seul, existe, et Faust appelle Satan à son aide.

Satan paraît aussitôt sous les traits de Méphistophélès, et promet au philosophe de satisfaire tous ses caprices, sur la terre ; mais, en retour, Faust appartiendra à Satan, dans les enfers. Le vieillard ne désire qu'une chose : la jeunesse, avec ses plaisirs, avec des maîtresses adorées, avec toutes les ivresses du cœur et des sens !

Pour vaincre les dernières hésitations de Faust, Méphisto montre à ses yeux éblouis une délicieuse apparition : une belle jeune fille assise devant son rouet.

Le docteur boit un philtre magique et se trouve soudain métamorphosé en jeune et beau cavalier. Il veut revoir la charmante apparition et entraîne Méphistophélès au dehors.

DEUXIÈME ACTE. — *Une place publique.*

Les bourgeois et les étudiants trinquent avec les soldats, qui partent pour la guerre. Valentin charge son ami Siébel de veiller, en son absence, sur sa sœur Marguerite, qu'il laisse seule au logis. Les soldats quittent la ville.

EXPOSITION UNIVERSELLE
DE 1889

PAVILLONS DE PLAISANCE

A 25 minutes de Paris (gare Saint-Lazare)

COMPOSÉS DE :

**Vestibule, Salle à manger avec window,
2 Salons, 4 Chambres à coucher, Calorifère.**

LE TOUT A FORFAIT

S'adresser à M. GUESQUIN

ARCHITECTE-EXPERT

les mardi et vendredi, de 2 à 4 h., à son cabinet

57, rue de Dunkerque

PARIS

C'est Marguerite, dont Méphisto a évoqué la gracieuse image aux regards enivrés de Faust; c'est elle que le docteur veut revoir et posséder.

Marguerite traverse la place pour se rendre à l'église; Faust aborde, en tremblant, la jeune fille, qui refuse son bras. Méphisto console le docteur de ce premier échec, et lui promet la victoire.

TROISIÈME ACTE. — *Le jardin de Marguerite; à droite, la maison avec une fenêtre au rez-de-chaussée.*

Siébel, amoureux de la jeune fille, vient placer un bouquet à la porte de la maison, et s'enfuit.

Faust et Méphisto pénètrent à leur tour dans le jardin, et se retirent après avoir déposé une cassette près du bouquet.

Marguerite arrive enfin, triste et rêveuse. Elle pense au beau cavalier qui lui a parlé; mais, apercevant bientôt le coffret, elle l'ouvre et se pare des bijoux qu'il renferme.

Tout à coup, Faust est devant elle. Marguerite, d'abord timide et rougissante, cède bientôt au charme inconnu dont son âme est pénétrée. Elle se confie au jeune homme, lui parle de sa mère et de sa petite sœur, qu'elle a perdues, de son frère, qui succombera peut-être dans les combats. Et l'amour se glisse peu à peu dans ce cœur virginal, tandis que Faust murmure à la jeune fille de tendres paroles et lui dit son ardente passion.

Sous la funeste influence de Satan, la vertu de Marguerite chancelle et le doux aveu sort enfin de sa bouche.

Néanmoins, Faust, cédant à ses supplications, va s'éloigner jusqu'au lendemain, et Marguerite rentre dans sa maison.

Mais la fenêtre s'ouvre bientôt; la jeune fille paraît, dans un rayon de lune, et conte son amour et sa félicité aux fleurs, aux oiseaux, à la nature entière.... Faust s'élance vers la fenêtre, et Marguerite, vaincue, tombe dans ses bras....

QUATRIÈME ACTE. — Trois tableaux : 1° *la chambre de Marguerite;* 2° *l'église;* 3° *la place publique.*

Les nuits d'amour et les jours pleins d'ivresse sont passés. Le bien-aimé s'est enfui, abandonnant Marguerite et son enfant, la laissant vouée à la honte et au malheur.

Elle est, pour ses compagnes, un objet de mépris et de risée.

Satan vient faire surgir le remords et l'épouvante dans l'âme de la jeune fille, qui n'a plus que l'affection et la pitié de Siébel.

La guerre est finie; Valentin est vivant. Mais, en même temps que lui, Faust revient, pris de repentir.

Un duel a lieu entre le frère et l'amant, et Valentin, mortellement blessé, expire en maudissant sa sœur.

CINQUIÈME ACTE. — 1er tableau : *le palais de Méphisto* (grand ballet); 2e tableau : *la Prison.*

Le désespoir égara la raison de Marguerite : dans un accès de folie, elle a tué son enfant. Elle est en prison; et l'échafaud se dresse.

Faust veut la sauver du supplice; il a corrompu le geôlier; il vient chercher la malheureuse, qui, dans son égarement, refuse de le suivre, toute au bonheur de retrouver son amant.

Méphisto paraît; le temps presse; il faut fuir sans tarder.

Mais, à l'aspect du démon, Marguerite, frappée d'épouvante, repousse avec horreur celui qui l'a perdue, et tombe, morte, sur la paille du cachot.

Tandis que la terre s'entrouvre et que Méphisto disparaît, emportant Faust dans les Enfers, la prison s'écroule, le ciel s'illumine, et les anges portent à Dieu l'âme de Marguerite, dans un nuage d'encens.

ROMÉO ET JULIETTE[*]

Opéra en cinq actes de MM. Jules Barbier et Michel Carré

Musique de GOUNOD

Jules Barbier et Michel Carré ont emprunté le sujet de leur poème à la tragédie en cinq actes de Shakespeare (1599) qui avait lui-même puisé les principaux épisodes de ce drame dans une nouvelle italienne.

On voit encore aujourd'hui, à Vérone, le tombeau de Juliette Capulet. Il est placé dans l'ancien cloître du couvent des franciscains, au fond d'un jardin tout ombragé de berceaux de vignes. Le monument est absolument en ruines; on vous montre, contre un mur de briques qui a dû être élevé postérieurement pour boucher le cloître, une sorte d'auge en pierre, autour de laquelle gisent des débris de colonnes brisées. Cette auge est remplie de cartes de visite des personnes qui viennent voir le tombeau. Une couronne dépouillée est fixée au mur : une carte y est attachée; on y lit le nom de « Madame Talbot-Shakespeare », une descendante de l'illustre poète anglais. Sur le mur de gauche, on voit le portrait à demi effacé d'un religieux; une inscription dit que c'est celui du père Laurence, le protecteur des amours de Roméo et de Juliette. Il a l'air tout à fait débonnaire, ce bon moine, cause involontaire de la mort des deux amants. Contrairement à la légende, le corps de Juliette repose seul dans le cloître des Franciscains de Vérone; celui de Roméo est enterré à Mantoue.

Roméo et Juliette est et restera toujours l'ouvrage le plus aimé de Shakespeare, et le plus accessible au public,

[*] Le livret de *Roméo et Juliette* a été publié par M. Calmann Lévy, éditeur, 3, rue Auber, à Paris. — Prix : 1 franc.

car l'amour y est peint avec une vérité, une force, une simplicité, une fraîcheur, une pureté qui n'ont certainement jamais été égalées.

Les librettistes français ont reproduit dans leur poème, disposé avec beaucoup de talent, les principales situations du drame de Shakespeare, et ont eu l'heureuse idée de conserver, quand ils l'ont pu, les expressions mêmes du maître.

Il était digne de l'ambition de Gounod de vouloir donner un pendant à son *Faust*, en s'appuyant sur le seul génie étranger qui puisse entrer en comparaison avec Gœthe.

Dans ces deux œuvres maîtresses, notre grand compositeur français s'est d'ailleurs montré à la hauteur du poète anglais et du poète allemand. Quel plus grand éloge pourrions-nous faire de Gounod, de *Roméo et Juliette* et de *Faust!*

Avant Gounod, quatre ou cinq compositeurs avaient déjà écrit, sur ce sujet, des partitions qui sont tombées dans l'oubli ; l'une d'elles, celle de Bellini, fut même représentée à l'Opéra, le 7 septembre 1859, avec les paroles françaises de Ch. Nuitter; elle avait vu le jour en Italie, en 1833, sous le titre de *I Capuletti e i Montecchi*.

Le *Roméo* de Gounod fut représenté, pour la première fois, au Théâtre-Lyrique, en 1867, avec les interprètes suivants : Mmes Miolan-Carvalho (Juliette), Daram (Stefano); MM. Michot (Roméo), Troy (Capulet), Cazaux (frère Laurent), Puget (Tybalt), Laveissière (Pâris), Barré (Mercutio), Laurent (Benvolio).

Roméo passa ensuite à l'Opéra-Comique, en 1873, avec la distribution suivante: Mmes Carvalho (Juliette), Ducasse (Stefano); MM. Duchesne (Roméo), Melchissédec (Capulet), Bouhy-Ismaël (frère Laurent), Edmond Duvernoy (Mercutio), Bach (Tybalt), Bernard (Pâris).

Enfin *Roméo* appartient définitivement, depuis 1888, au répertoire de l'Opéra. Sur la demande des auteurs et de MM. Ritt et Gailhard, M. Paravey, directeur de l'Opéra-Comique, a bien voulu céder ce chef-d'œuvre à notre première scène lyrique, où il a fait son apparition le 28 novembre 1888.

On se souvient de cette splendide représentation, qui fit courir tout Paris. Voulant que *Roméo et Juliette* fît son entrée à l'Opéra avec un éclat tout à fait exceptionnel, MM. Ritt et Gaillard avaient engagé la Patti pour créer le rôle de Juliette. La grande artiste y obtint un de ses plus beaux triomphes, partagé par Jean de Reszké, qui est un Roméo incomparable, et cette reprise de l'ouvrage de Gounod fut la plus belle solennité artistique qu'on ait jamais vue.

A la partition primitive, Gounod a simplement ajouté, pour l'Opéra, le charmant ballet du quatrième acte et le beau chœur qui termine le troisième acte.

Personnages	Interprètes (1889)
Juliette....	M^{mes} EAMES, ESCALAÏS, D'HERVILLY.
Stefano....	DARTOY, AGUSSOL.
Roméo....	MM. JEAN DE RESZKÉ, COSSIRA, MURATET.
Capulet....	DELMAS, MELCHISSÉDEC.
Frère Laurent.	ED. DE RESZKÉ, GRESSE, PLANÇON.
Mercutio...	MELCHISSÉDEC, MARTAPOURA.
Tybalt....	MURATET, TÉQUI.
Pâris.....	TÉQUI, WARNBRODT.

La scène se passe à Vérone.

PROLOGUE. — Tous les personnages exposent, dans un ensemble magnifique, le sujet de la pièce.

PORCELAINES — CRISTAUX

A LA PAIX

34, avenue de l'Opéra
PARIS

GRANDE SPÉCIALITÉ
DE
SERVICES de TABLE

en porcelaine, en faïence (terre de fer) et en cristal

SERVICES DE TABLE

En terre de fer pour 12 couverts (74 pièces) depuis **32 fr.**
En porcelaine décorée » » » **65 fr.**
En cristal » (52 pièces) » **13 fr.**

Garnitures de toilette (assortiment remarquable), **Cabarets** à **thé**, à **Café**, à **Liqueurs**, à **Vins fins**, Fantaisies de toutes sortes, petits **Meubles artistiques**.

N. B. — La plupart des cristaux vendus dans nos magasins, fabriqués spécialement *pour nous seuls*, défient absolument toute concurrence. Nous appelons l'attention de notre clientèle sur ces articles nouveaux et extrêmement avantageux.

Envoi franco d'Échantillons pour toute la France.

Premier acte. — *Une salle, splendidement illuminée, dans le palais des Capulets.*

Deux familles puissantes, les Capulets et les Montaigus, troublent depuis longtemps Vérone de leurs sanglantes querelles.

La maison du vieux Capulet est en fête, en l'honneur de l'anniversaire de sa fille Juliette. Le jeune Roméo Montaigu ose se présenter, avec quelques-uns de ses compagnons, dans la demeure de ses plus mortels ennemis. Il se trouve bientôt en présence de Juliette, et, sans se connaître, les deux jeunes gens sont attirés l'un vers l'autre par une irrésistible passion.

Roméo apprend bientôt, avec effroi, de la bouche même de Juliette, que celle qu'il ne pourra désormais oublier est une Capulet; et Juliette est frappée d'épouvante, en entendant son cousin Tybalt appeler « Roméo Montaigu » celui à qui elle a donné son cœur sans retour.

Roméo et ses amis ont été reconnus, malgré leurs masques, et les deux partis en viendraient aux mains, sans l'intervention du vieux Capulet, qui ne veut pas qu'on trouble, par un combat, un si beau jour de fête.

Deuxième acte. — *Un jardin, la nuit; au fond, le pavillon habité par Juliette, avec une fenêtre et un balcon peu élevés.*

Roméo s'est introduit dans le jardin et rode autour du pavillon. Juliette paraît à sa fenêtre, et le jeune homme s'avance vers elle.

Le cœur des deux amants a bientôt révélé son secret; leur amour est trop fort pour qu'il leur soit permis de feindre : s'ils ne peuvent être l'un à l'autre, ils sont décidés à mourir.

Leur résolution est prise : demain, leur union secrète sera bénie, et Juliette sera l'épouse de Roméo.

Troisième acte. — *La cellule de frère Laurent.*

Le jour est à peine levé ; Roméo vient faire au religieux la confidence de son amour et lui demander son assistance.

Frère Laurent consent à célébrer cette union, dans l'espoir qu'elle servira à la réconciliation des deux familles ennemies.

Juliette arrive, accompagnée de sa nourrice Gertrude ; le mariage a lieu et les époux se séparent, en se donnant rendez-vous pour le soir, dans la chambre de Juliette.

Deuxième tableau. — *Une place publique de Vérone à gauche, la maison des Capulets.*

Stefano, le page de Roméo, inquiet de n'avoir pas vu son maître depuis la veille et craignant que, surpris auprès de Juliette, il n'ait été massacré par les Capulets, cherche à pénétrer dans la maison. Il se prend de querelle avec le valet Grégorio et les deux hommes mettent l'épée à la main.

Mais aussitôt surviennent, d'un côté Mercutio et les partisans de Roméo, de l'autre Tybalt et les Capulets ; une bataille générale va s'engager, quand Roméo paraît. Tybalt tourne alors sa rage contre lui et le provoque insolemment ; Roméo, maintenant l'époux de Juliette, dédaigne ces insultes et refuse de se battre. Tybalt, furieux, croise le fer avec Mercutio et le blesse ; Roméo ne se contient plus, tire son épée et bondit sur Tybalt, qui tombe bientôt, mortellement blessé.

Le vieux Capulet arrive pour recevoir le dernier soupir

de son neveu et entendre sa volonté dernière : que Juliette soit l'épouse de son ami Pâris. Capulet jure d'accomplir ce vœu.

Le duc de Vérone condamne Roméo à l'exil, avec menace de mort s'il n'a pas quitté la ville le soir même.

QUATRIÈME ACTE. — *La chambre de Juliette, la nuit.*

Roméo a voulu revoir Juliette, avant de s'éloigner. Il a pénétré dans son appartement, il est assis à ses pieds, et c'est alors qu'a lieu cette scène d'adieux, la plus gracieuse, la plus touchante, la plus attendrissante que possède le théâtre, cette scène qui a inspiré à notre grand poète Alfred de Musset ces vers adorables :

> Quinze ans ! O Roméo, l'âge de Juliette,
> L'âge où vous vous aimiez, où le vent du matin,
> Sur l'échelle de soie, au chant de l'alouette,
> Berçait vos longs baisers et vos adieux sans fin !

L'aurore va luire, et malheur à Roméo si elle le retrouve dans Vérone.

Une lueur incertaine éclaire déjà l'Orient ; le chant de l'alouette annonce de loin le retour du jour. Roméo veut partir ; Juliette le retient, affirmant que l'aube est encore loin de paraître, que cette lueur n'est que le doux reflet de l'astre des nuits, et que c'est le rossignol qui chante, le doux rossignol confident de l'amour

Cédant à ces amoureuses instances, Roméo consent à rester et à mourir. Mais Juliette s'épouvante à cette proposition ; c'est elle qui presse maintenant le départ de son époux.

Roméo s'arrache enfin, désespéré, aux embrassements de Juliette ; il part pour Mantoue.

A peine a-t-il disparu que Capulet, Gertrude et frère Laurent entrent chez Juliette.

Capulet ignore toujours le mariage secret de sa fille et vient lui annoncer que, pour obéir au vœu de Tybalt, il a donné sa parole au comte Pâris. L'autel est préparé ; l'union de Juliette et de Pâris sera célébrée dans un instant.

Juliette, atterrée, ne voit d'autre refuge que le trépas. Frère Laurent vient à son aide et lui fait avaler un philtre, au moyen duquel elle sera plongée dans un sommeil léthargique qui ressemble à la mort ; elle passera pour morte, aux yeux de tous, et sera portée dans la sépulture de sa famille. Le religieux viendra épier son réveil et la faire ensuite arriver auprès de Roméo, qu'il se charge d'instruire de tout.

Deuxième tableau. — *Les jardins du palais des Capulets.*

Réjouissances en l'honneur du mariage ; grand ballet.

Pendant que le cortège nuptial se dirige vers la chapelle, Juliette tombe inanimée dans les bras de son père.

Cinquième acte. — *Le caveau des Capulets.*

C'est là qu'on a transporté Juliette, qu'on croit morte ; la jeune fille est étendue sur le tombeau, toujours endormie.

La porte du caveau s'ouvre tout à coup, et Roméo paraît ; il a appris la mort de Juliette avant d'avoir reçu la lettre de frère Laurent, qui, seule, pouvait lui révéler le mystère, et il est immédiatement parti pour Vérone.

Il s'élance vers le tombeau, baigne de larmes le corps de son amante, et, fou de douleur, il avale un poison violent.

Au même instant, Juliette s'éveille, voit son époux à ses côtés et se jette dans ses bras. Leur ivresse est de courte durée ; le poison fait bientôt son œuvre ; Roméo est mourant. Juliette saisit alors un poignard, le plonge dans son cœur, et les deux amants expirent dans un dernier baiser.

GUILLAUME TELL*

Opéra en quatre actes, paroles de Jouy et H^{is} Bis

Musique de ROSSINI

Représenté pour la première fois à l'Académie Royale de musique le lundi 3 août 1829

Personnages	Interprètes (1889)
Mathilde	M^{mes} ESCALAÏS, BOSMAN.
Jemmy	AGUSSOL, DARTOY.
Guillaume Tell	MM. LASSALLE, MELCHISSÉDEC, BÉRARDI.
Arnold	DUC, ESCALAÏS.
Walter	GRESSE, DUBULLE, PLANÇON.
Gesler	PLANÇON, DUBULLE, BATAILLE.
Ruodi	TÉQUI, VARNBRODT.

Les interprètes de la création étaient :

Mmes Cinti-Damoreau (Mathilde); Dabadie (Jemmy); MM. Dabadie (Guillaume); Nourrit (Arnold); Levasseur (Walter); Prévost (Gesler); Alex. Dupont (Ruodi).

Chef-d'œuvre d'un des plus grands compositeurs de ce siècle, *Guillaume Tell* offre l'ensemble le plus merveilleux de toutes les richesses mélodiques et harmoniques de l'art musical.

Guillaume Tell était le 37^{me} ouvrage de Rossini, si justement surnommé « le cygne de Pesaro »; ce fut malheureusement le dernier.

PREMIER ACTE. — *Un paysage suisse; à droite, la maison de Guillaume Tell; de tous côtés, des cabanes.*

On célèbre la fête des pasteurs, dans laquelle, selon l'antique usage, trois couples sont unis par les liens du ma-

* Le livret de *Guillaume-Tell* a été publié par MM. Tresse et Stock, éditeurs, 8, 9, 10 et 11, Galerie du Théâtre-Français, à Paris. — Prix : 1 franc.

BANDAGES & ORTHOPÉDIE

NEUF MÉDAILLES D'OR

Toulouse, 1858. — Montpellier, 1860. — Londres, 1860. — Paris, 1862. — Toulouse, 1865. — Albi, 1866. — École de Médecine de Toulouse, 1871. — École de Médecine de Toulouse, 1881. — Exposition internationale de Toulouse, 1887.

Maison BADIN, fondée en 1840

BADIN FRÈRES

SUCCESSEURS

*Chirurgiens herniaires, Médecins orthopédistes,
Lauréats de l'École de Médecine,
Fournisseurs des Hospices civils et militaires, des Asiles d'Aliénés
et des différents Établissements de la Ville.*

BANDAGE BADIN à pelote ÉLASTIQUE

Rue des Tourneurs, 36	VITRINE D'EXPOSITION
(en face du Marché-Couvert)	et Ateliers spéciaux de fabrication
TOULOUSE	Rue de Metz, 21

Cabinets d'application

Nota. — Nous prévenons MM. les Médecins qui désireraient visiter nos ateliers et nos magasins, que nous nous tenons toujours à leur disposition.

A l'Exposition universelle de 1889

Groupe II, Classe 14, Médecine et Chirurgie.
PALAIS DES ARTS LIBÉRAUX

riage. Le vieux Melcthal, père d'Arnold, donne la bénédiction aux nouveaux époux et exprime l'espoir de bénir aussi bientôt l'hymen de son fils. Mais Arnold aime, secrètement et sans espoir, la princesse Mathilde de Hapsbourg, destinée à gouverner la Suisse.

Le cor se fait entendre dans la montagne; c'est la chasse de Gesler, le barbare gouverneur envoyé par l'Allemagne, et qui opprime et tyrannise le pays avec une impitoyable cruauté. Mathilde l'accompagne; Arnold s'élance à leur rencontre, poursuivi par Guillaume, qui cherche à pénétrer son secret.

DEUXIÈME ACTE. — *Les hauteurs du Rutli couvertes de sapins.*

Mathilde, apercevant Arnold, a quitté la chasse et gagné ce lieu solitaire, où le jeune homme vient la rejoindre. Il fait l'aveu de son amour, et apprend que cet amour est partagé.

Mathilde s'enfuit, à l'approche de Guillaume et de Walter; mais les deux hommes l'ont reconnue et reprochent amèrement à Arnold sa passion pour la fille des tyrans.

Ils lui apprennent enfin que le vieux Melcthal vient d'être assassiné par les soldats de Gesler.

A cette nouvelle, Arnold oublie son amour, jure de venger son père et de délivrer son pays du joug de l'oppresseur.

Des délégués des habitants d'Unterwald, de Schwitz et d'Uri se joignent aux trois patriotes, et font tous le serment de combattre jusqu'à la mort, pour chasser les tyrans.

TROISIÈME ACTE. — *La place publique d'Altorf; dans le fond, un trophée composé des armes du gouverneur et surmonté de son chapeau.*

Gesler, assis sur une estrade, préside la fête à laquelle les habitants sont forcés de prendre part. Des soldats obligent le peuple à s'incliner profondément devant le trophée.

Guillaume paraît, avec son fils Jemmy, et refuse d'accomplir cette bassesse. Gesler, furieux, invente une vengeance atroce. Il sait que Guillaume passe pour être le plus habile archer de la contrée; il fait placer une pomme sur la tête de Jemmy et condamne son père à enlever cette pomme, d'un trait de son arbalète, sinon le fils va périr sous ses yeux.

Guillaume, forcé d'obéir, vise, tire et le trait emporte la pomme loin de l'enfant.

Mais Tell avait caché un second trait sous ses vêtements; il avoue qu'il destinait ce trait à Gesler, s'il avait tué Jemmy. A ces mots, Guillaume est saisi et enchaîné par les soldats du tyran.

QUATRIÈME ACTE. — *La maison de Melchtal.*

Les confédérés veulent arracher Guillaume au trépas. Arnold leur distribue des armes, que son père avait cachées sous un rocher, au fond de son habitation.

Deuxième tableau. — *Un rocher baigné par le lac des Quatre-Cantons.*

La tempête gronde, et les flots viennent frapper le roc avec furie. Une barque paraît, montée par Gesler, quelques soldats et Guillaume, que le gouverneur emmène au château fort de Kusnal, où il sera livré aux reptiles.

Mais le danger devient si grand que Gesler fait délier les mains au prisonnier et lui confie le gouvernail, car Guillaume est aussi habile nautonnier qu'archer redoutable.

Sous l'impulsion de Tell, la barque est bientôt près du rivage, Guillaume s'élance sur le sol, saisit l'arc et la flèche que lui présentent ses amis, et Gesler, mortellement frappé, tombe dans le lac.

Pendant ce temps, Arnold s'est emparé d'Altorf.

La Suisse est enfin délivrée, et le règne de la liberté recommence.

LA JUIVE*

Opéra en cinq actes, paroles de Scribe
Musique d'HALÉVY

Représenté pour la première fois à l'Académie Royale de musique le lundi 23 février 1835.

Personnages	Interprètes (1889)
Rachel	M^{mes} Litvine, Adiny, Dufrane.
La Princesse Eudoxie . .	Escalaïs, d'Ervilly.
Le Juif Eléazar	MM. Duc, Escalaïs.
Le Cardinal Brogni . . .	Gresse, Plançon.
Le Prince Léopold. . . .	Muratet, Téqui, Jérôme.

Les interprètes de la création étaient :

Mmes Falcon (Rachel), Dorus-Gras (Eudoxie); MM. Nourrit (Eléazar), Levasseur (Brogni), Lafont (Léopold).

Les ouvrages précédemment écrits par Halévy, quoique renfermant de belles pages, ne pouvaient faire présager un opéra d'un ordre aussi élevé que la *Juive*. A l'habile facture et à l'heureux emploi des ressources musicales, succédait tout à coup une œuvre véritablement inspirée, grandiose, passionnée, émouvante.

La *Juive* constitue donc la seconde manière d'Halévy, et marque aussi le point culminant des évolutions de son génie.

Les rôles les plus dramatiques de ce magnifique ouvrage, ceux d'Eléazar et de Rachel, ont été empruntés à

* Le livret de la *Juive* a été publié par MM. Tresse et Stock, 8, 9, 10 et 11, Galerie du Théâtre-Français — Prix: 1 franc.

Shylock de Shakespeare et à la Rebecca du roman d'*Ivanhoé* de Walter Scott.

La mise en scène de la *Juive* coûta 150 000 francs ; cette somme, qu'on dépasse presque toujours aujourd'hui pour monter chaque ouvrage nouveau, était énorme en 1835. On n'avait jamais encore déployé à l'Opéra un tel appareil de costumes historiques, d'armures, de manœuvres hippiques.

C'est Nourrit qui a conçu la pensée scénique et écrit les paroles de l'air magnifique du quatrième acte « Rachel, quand du Seigneur ».

L'action se passe en 1414.

PREMIER ACTE. — *Un carrefour de la ville de Constance ; à droite, le porche d'une église ; à gauche, la boutique de l'orfèvre Eléazar.*

L'empereur Sigismond va faire son entrée dans Constance, où le concile doit se réunir pour nommer un Pontife et porter le dernier coup au dogme de Jean Hus, dont les partisans viennent d'être vaincus par l'armée du prince Léopold.

La ville est donc en fête et les chants d'allégresse retentissent de toutes parts.

Léopold parcourt la foule sous un déguisement. Il brûle de revoir la fille du juif Eléazar, Rachel, sa bien-aimée, qui ignore son rang et sa religion.

Les deux Juifs se sont réfugiés sous la porte de l'église, pour voir passer le cortège, et le peuple, indigné de cette profanation, veut les massacrer, mais Léopold se fait reconnaître d'un officier et leur sauve la vie.

Eléazar doit célébrer la Pâque, la nuit même, et il accueillera avec joie tous les fils d'Israël ; Rachel donne donc rendez-vous à Léopold dans la maison de son père.

Défilé du cortège et entrée de l'empereur.

DEUXIÈME ACTE. — *Une salle de la maison d'Eléazar.*

Eléazar, Rachel, Léopold et plusieurs Juifs et Juives sont à table et célèbrent la Pâque.

Léopold, croyant qu'on n'a pas les yeux sur lui, jette sous la table le pain sans levain, qu'on lui a distribué selon le rite juif. Mais Rachel a vu son mouvement. Inquiète de ce mystère, elle veut parler à son amant sans témoins; Léopold reviendra pendant le sommeil d'Eléazar.

On frappe à la porte, au nom de l'Empereur. Tous les convives se retirent, sauf Léopold.

La princesse Eudoxie paraît; le prince se dissimule dans l'ombre avec effroi. Eudoxie vient acheter à Eléazar un superbe collier qu'elle veut offrir à son époux Léopold, vainqueur des Hussites. Le Juif lui apportera le joyau le lendemain au Palais.

L'heure du rendez-vous sonne enfin. Léopold vient retrouver Rachel et lui avoue qu'il est chrétien. Il décide la jeune fille à fuir avec lui; ils vont franchir le seuil, lorsque Eléazar leur barre le passage.

En apprenant que le séducteur de sa fille est un chrétien, le Juif lève son poignard. Il cède pourtant aux supplications de Rachel et consent à l'union des deux amants.

Mais Léopold ne peut accepter et s'enfuit, maudit par ceux qu'il a trompés.

TROISIÈME ACTE. — *Les jardins du Palais.*

On donne, en l'honneur du vainqueur des Hussites, un grand festin auquel assistent l'empereur, le cardinal, les prélats et toute la cour.

Divertissement.

Hôtel Continental

3, rue de Castiglione — PARIS

EN FAÇADE SUR LE JARDIN DES TUILERIES

600 CHAMBRES ET SALONS

TÉLÉPHONE A TOUS LES ÉTAGES
POSTES ET TÉLÉGRAPHES
ÉCLAIRAGE ÉLECTRIQUE

CAVES DE L'HOTEL CONTINENTAL

Magasins de Vente : 3, Rue de Castiglione — Paris

MÉDAILLE D'OR A L'EXPOSITION DE BARCELONE (1888)
MÉDAILLE D'OR ET DIPLOME D'HONNEUR AU GRAND CONCOURS INTERNATIONAL DE BRUXELLES (1888)

L'Hôtel Continental a installé, au Palais de l'alimentation, Classe 73, quai d'Orsay, une Exposition de ses vins, qui mérite l'attention des visiteurs, tant par l'élégance de l'installation que par le choix des produits exposés.

VINS FINS & SPIRITUEUX

EN FUTS ET EN BOUTEILLES

LIVRAISON IMMÉDIATE DANS PARIS

EXPÉDITIONS EN PROVINCE ET A L'ÉTRANGER

AUTHENTICITÉ ET PROVENANCE ABSOLUMENT GARANTIES

Eléazar et Rachel, conduits par un majordome, apportent le précieux collier, que la princesse Eudoxie offre aussitôt à son époux.

Mais Rachel s'élance; elle a reconnu son amant, le dénonce devant tous et réclame pour lui le châtiment réservé au chrétien coupable d'avoir possédé une Juive. Elle est sa complice et mérite aussi le trépas.

Quatrième acte. — *Un appartement près de la salle où siège le Concile.*

Eléazar, Rachel et Léopold ont été arrêtés et vont être jugés par le Concile.

Eudoxie vient supplier Rachel de sauver son époux, et de déclarer qu'elle a menti et qu'il est innocent. La jeune fille se laisse fléchir.

Le cardinal Brogni offre, de son côté, à Eléazar, son salut et celui de sa fille, s'il consent à abjurer sa foi. Le vieux Juif refuse énergiquement, et se vante de pouvoir assouvir sur Brogni la haine qu'il a vouée à tous les chrétiens.

Il fait au cardinal le récit suivant :

Quand Ladislas, roi de Naples, s'empara de Rome, Brogni habitait cette ville avec sa femme et sa fille; son palais fut incendié par les vainqueurs et toute sa famille massacrée.

Brogni croit, du moins, à la mort de tous les siens; mais Eléazar lui affirme que sa fille fut sauvée et recueillie par un juif, et qu'elle est vivante.

Cinquième acte. — *La grande place de Constance; dans le fond, une énorme cuve d'airain, chauffée par un ardent brasier.*

Rachel et Eléazar ont été condamnés à périr dans l'eau bouillante. Léopold, sauvé par sa maîtresse, sera seulement exilé.

On mène les deux Juifs au supplice.

Eléazar, pris de remords, demande à Rachel si elle veut vivre, chrétienne, et briller au premier rang. Il n'a qu'un mot à dire pour cela.

Rachel, sans répondre, embrasse son père et se dirige vers le bûcher.

Eléazar s'approche alors du cardinal, et, lui montrant la jeune Juive qu'on précipite dans l'eau bouillante : « Oui, ta fille est vivante, lui dit-il, et.... la voilà !! »

LA FAVORITE*

Opéra en quatre actes, paroles de A. ROYER, G. VAEZ et E. SCRIBE

Musique de **G. DONIZETTI**

Représenté pour la première fois à l'Académie Royale de musique le mercredi 2 décembre 1840.

Personnages	Interprètes (1889)
Léonore.	M^{me} RICHARD.
Fernand.	MM. COSSIRA, MURATET, ESCALAÏS, JÉROME.
Alphonse XI, roi de Castille.	MELCHISSÉDEC, BÉRARDI, MARTAPOURA.
Balthazar.	GRESSE, PLANÇON, DUBULLE.

Les interprètes de la création étaient :

Mme Stoltz (Léonore) ; MM. Duprez (Fernand), Barroilhet (Alphonse), Levasseur (Balthazar.)

La *Favorite* était primitivement en trois actes et devait être montée au théâtre de la Renaissance, dont la direction fit faillite, au moment où elle allait entrer en répétition, sous le titre de *l'Ange de Nisida*.

Le sujet de la *Favorite* a été emprunté à la tragédie de Baculard-d'Arnaud, intitulée le *Comte de Comminges*.

En passant à l'Opéra, d'importants remaniements furent imposés aux auteurs du livret et de la partition. Donizetti dut récrire tout le rôle de Léonore, destiné primitivement à Mme Thillon, chanteuse légère, pour l'accommoder aux exigences mâles et énergiques du contralto de Mme Stolz. L'ouvrage fut jugé trop court, et l'on appela Scribe au secours d'Alphonse Royer et de Gustave Vaez, pour donner

* Le livret de la *Favorite* a été publié par MM. Tresse et Stock, éditeurs, 8, 9, 10 et 11, Galerie du Théâtre-Français, à Paris — Prix : 1 franc.

plus de développement à l'intrigue. C'est Scribe qui eut l'idée du quatrième acte, celui qui décida du succès.

On raconte que Donizetti écrivit en une seule soirée la musique de ce quatrième acte. Le maître italien avait dîné chez un de ses amis; il humait à petites gorgées une tasse de café, sa boisson favorite, dont il ne pouvait se passer, et qu'il prenait continuellement, chaud, froid, en sorbet, en bonbons, sous toutes les formes que peut revêtir l'arome de la précieuse fève.

« Mon cher Gaëtan, lui dit son ami, je regrette d'être obligé de vous mettre dehors ; mais j'ai promis à ma femme de la mener en soirée, et je ne puis que vous dire : « A demain. »

— Oh! vous me renvoyez, répliqua Donizetti. Je me trouve si bien ici, et vous avez de si bon café ! Voyons, allez à votre soirée et laissez-moi là, au coin du feu : je me sens en veine de travail ; Scribe vient de me remettre le quatrième acte de mon opéra, je l'ai justement sur moi, et je suis sûr d'être bien avancé lorsque je m'en irai.

— Soit, fit l'ami, vous êtes chez vous. Voici tout ce qu'il faut pour écrire. A demain; car nous rentrerons tard, et vous serez sans doute parti depuis longtemps. »

Il était dix heures du soir. Quand son ami et sa femme rentrèrent, à une heure du matin, ils trouvèrent Donizetti écrivant les dernières mesures de son quatrième acte. L'acte tout entier avait été composé en trois heures, sauf la romance « Ange si pur », qui appartient au *Duc d'Albe*, et l'*andante* du *duo*, qui fut ajouté aux répétitions.

Donizetti composait presque toujours avec cette étonnante rapidité. Il menait de front le travail et le plaisir, écrivant un air ou un duo entre un dîner ou un bal, et sans souci de ce surmenage, qui devait le conduire prématurément au tombeau. Il mourut paralytique le 8 avril 1848, à peine âgé de

cinquante ans, et ayant écrit depuis l'année 1818, date de sa première pièce, *Enrico di Burgogna*, à Venise, soixante-quatre opéras, parmi lesquels le *Duc d'Albe*, destiné à notre académie de musique et resté inédit, du moins en France, car il y a quelques années, le manuscrit en a été retrouvé et la pièce a été jouée en Italie, sans grand succès, du reste.

Il ne faudrait pas croire que la *Favorite*, qui depuis plus de quarante ans tient le répertoire de l'Opéra et de toutes les grandes scènes départementales, ait réussi tout d'abord avec éclat à Paris. Le premier soir, l'accueil fait à la nouvelle œuvre fut assez réservé et les applaudissements s'adressèrent bien moins au compositeur qu'à ses interprètes. C'étaient, du reste : Gilbert Duprez ; Barroilhet, qui débutait dans le rôle d'Alphonse, et la Stolz, admirable, dit-on, dans celui de Léonore.

La *Favorite*, aux représentations suivantes, ne faisait pas d'argent et allait sans doute être retirée de l'affiche, lorsqu'une danseuse, ignorée jusque-là, qui avait apparu un instant au théâtre de la Renaissance, vint débuter dans un pas intercalé au deuxième acte. Le succès de la danseuse fut immense et attira la foule aux représentations de la *Favorite*. L'élan était donné, et, depuis, l'ouvrage s'est maintenu au répertoire avec le bonheur que l'on sait.

Et c'est justice. Il y a, dans la partition de la *Favorite*, une abondance mélodique et une puissance d'expression qui exerceront toujours leur pouvoir sur le public.

L'action se passe dans le royaume de Castille, en 1340.

PREMIER ACTE — *Une galerie du couvent de Saint-Jacques de Compostelle.*

Fernand, jeune novice, refuse de suivre les religieux à la chapelle. Interrogé par Balthazar, supérieur du couvent, Fernand avoue qu'il aime une femme inconnue, entrevue à

l'église, et qu'il n'a plus qu'un désir : quitter le monastère et revoir celle qu'il adore. Les supplications de Balthazar ne peuvent le retenir ; il s'éloigne.

Deuxième tableau. — *Un jardin, sur le rivage de l'île de Léon.*

C'est en ce lieu que Fernand vient, tous les jours, voir la belle inconnue dont il est épris et qui n'est autre que Léonore de Guzman, la favorite du roi. Fernand ignore ce mystère, et, pour mériter la main de Léonore, qui partage son amour, il prend l'épée et va combattre les ennemis du royaume, les rois de Maroc et de Grenade.

Deuxième acte. — *Les jardins du palais de l'Alcazar.*

Le roi Alphonse veut répudier la reine pour épouser Léonore : mais, pendant la fête donnée en l'honneur de la favorite, un officier, don Gaspar, remet au roi un billet sans signature adressé à Léonore et prouvant au souverain qu'il a un rival. Léonore avoue qu'elle aime ce rival, et refuse de le nommer.

Au même instant entre Balthazar ; il vient lire au roi une bulle par laquelle le Saint-Père donne sa malédiction à l'époux adultère et à sa maîtresse. Léonore fuit, éperdue.

Troisième acte. — *Une salle du palais de l'Alcazar.*

Fernand est de retour, après avoir remporté une brillante victoire et exterminé les ennemis du roi. Comme récompense, il demande la faveur d'épouser Léonore ; Alphonse apprend ainsi le nom de son rival, et consent à cette union.

Mais Léonore ne veut pas tromper son fiancé ; il faut qu'il sache qu'elle fut la maîtresse du roi ; elle charge Inez,

sa fidèle suivante, d'aller le prévenir sans retard. Sur l'ordre d'Alphonse, Inez est arrêtée avant d'avoir pu accomplir son message.

En retrouvant Fernand heureux et souriant, Léonore se croit pardonnée et le mariage a lieu.

A peine sorti de la chapelle, Fernand apprend, de la bouche des seigneurs de la cour, le déshonneur dont il vient de se couvrir. Révolté du rôle que le roi lui a fait jouer, il jette aux pieds du souverain ses insignes et son épée brisée, se dépouille de ses titres et quitte le palais, en maudissant Léonore qu'il croit la complice d'Alphonse.

QUATRIÈME ACTE. — *Le cloître de Saint-Jacques de Compostelle.*

C'est au couvent que Fernand est venu pleurer ses illusions perdues.

Léonore, brisée par la douleur, s'est traînée jusqu'au monastère, sous l'habit d'un novice; elle entend, dans la chapelle, la voix de son amant prononcer des vœux éternels et veut fuir: mais la force l'abandonne et elle tombe, épuisée.

Fernand sort du temple, reconnaît Léonore et la chasse; la malheureuse se traîne à ses genoux, en implorant son pardon. La passion de Fernand se réveille bientôt; il oublie tout ce qui n'est pas son amour, il ne songe plus à ses vœux et abandonnera le couvent pour aller vivre avec Léonore.

Il est sauvé du sacrilège par la mort de la pauvre femme, qui expire dans ses bras.

AIDA*

Opéra en quatre actes
Paroles françaises de MM. DU LOCLE et NUITTER
Musique de **VERDI**

Personnages	Interprètes (1889)
Aïda.	Mmes LITVINE, ADINY, DUFRANE.
Amnéris	RICHARD, PACK.
Radamès	MM. JEAN DE RESZKÉ, COSSIRA, MURATET, JÉROME.
Ramphis	GRESSE, PLANÇON, DUBULLE.
Amonasro . . .	MELCHISSÉDEC, BÉRARDI.
Le Roi.	DUBULLE, DELMAS.

C'est le Caire qui eut la primeur d'*Aïda*. Le khédive Ismaïl-Pacha avait demandé à Verdi, au mois d'août 1870, un ouvrage pour inaugurer le nouveau théâtre du Caire; l'ouverture eut lieu en novembre 1871, et *Aïda* y fut représentée le mois suivant, le 24 décembre, avec une pompe extraordinaire.

On assure que le vice-roi offrit à Verdi 150 000 fr. d'honoraires pour son opéra.

On prétend aussi que M. Vassali, conservateur du Musée de Boulak, aurait fourni le sujet du poème et aurait même écrit le livret en prose; MM. Camille du Locle et Nuitter l'auraient mis en vers français, et M. Ghislanzoni l'aurait enfin traduit en vers italiens, à l'usage de Verdi.

Quoi qu'il en soit, *Aïda* eut, au Caire, un immense succès, et, représenté un mois après, le 7 février 1872, à la Scala de Milan, cet opéra fut accueilli par les compatriotes du maître avec un enthousiasme sans précédent.

* Le livret d'*Aïda* a été publié par M Calmann Lévy, éditeur, 3, rue Auber, à Paris. — Prix : 1 franc.

Aïda ne fit son apparition à Paris que le 22 avril 1876, au théâtre italien, avec le ténor Masini dans le rôle de Radamès et M^me Stolz dans celui d'Aïda.

Cet ouvrage fut enfin donné, en français, sur la scène de l'Opéra, le lundi 22 mars 1880, avec les interprètes suivants : Mmes Krauss (Aïda), Bloch (Amnéris); MM. Sellier (Radamès), Boudouresque (Ramphis), Maurel (Amonasro), Menu (le Roi).

Le public parisien ratifia le jugement déjà porté sur *Aïda* et fit le plus chaleureux accueil à l'œuvre du grand maître italien, qui a maintenant pris rang, d'une façon définitive, à côté des plus beaux ouvrages de nos maîtres français.

Voici le sujet d'*Aïda* :

L'action se passe à Memphis et à Thèbes, à l'époque de la puissance des Pharaons.

PREMIER ACTE. — *Une salle du palais du roi, à Memphis.*

Le roi d'Égypte est en guerre avec son voisin le roi d'Éthiopie, Amonasro. La fille de ce monarque, Aïda, a été faite prisonnière et est devenue l'esclave d'Amnéris, fille du pharaon ; mais on ignore sa royale naissance.

Amnéris et Aïda brûlent de la même flamme pour un capitaine des gardes nommé Radamès ; la jalouse Amnéris soupçonne l'amour d'Aïda, mais ne sait pas encore que cet amour est partagé par le capitaine.

Radamès est désigné, par la déesse Isis, comme chef suprême de l'armée, pour marcher contre les Éthiopiens qui s'avancent sur Thèbes.

Deuxième tableau. — *L'intérieur du temple de Vulcain, à Memphis.*

Les prêtresses de Phtha chantent des hymnes religieux et on exécute des danses sacrées pour le succès de la guerre sainte.

Radamès reçoit, des mains du grand prêtre Ramphis, les armes consacrées.

Deuxième acte. — *L'appartement d'Amnéris.*

Radamès est vainqueur; il va faire dans Thèbes une entrée triomphale; Amnéris se pare pour la fête.

Aïda paraît; elle ignore le résultat de la bataille. Amnéris, lui faisant croire à la mort de Radamès, surprend le secret de son amour et voue à sa rivale une haine terrible.

Deuxième tableau. — *Une place publique de la ville de Thèbes.*

Les troupes égyptiennes, victorieuses, défilent devant le Roi; Radamès est acclamé par le peuple.

Le roi Amonasro fait partie des prisonniers éthiopiens; Aïda se précipite dans les bras de son père, qui la conjure de ne pas livrer son nom; il se fait passer, en effet, pour un simple officier et assure qu'Amonasro a péri sous ses yeux.

Le roi d'Égypte a juré d'accomplir les vœux de Radamès; celui-ci obtient, pour les captifs, la vie et la liberté; seuls, Aïda et son père demeureront comme otages. Le roi accorde encore à Radamès, pour récompenser dignement sa valeur, la main de sa fille Amnéris.

Troisième acte. — *Un paysage superbe, sur les rives du Nil, la nuit.*

Aïda attend Radamès; Amonasro survient : il a pénétré le secret de sa fille, il la décide à arracher à son amant le secret des opérations militaires qui se préparent encore contre les Éthiopiens. Reconquérir ses États, délivrer Aïda d'une odieuse captivité et lui faire épouser Radamès, tel est le dessein d'Amonasro.

Le capitaine arrive ; il se laisse séduire et révèle innocemment ce que le monarque éthiopien voulait savoir.

Mais Amnéris, qui veille, surprend la trahison ; Radamès est arrêté par les prêtres, et les gardes se mettent à la poursuite d'Aïda et de son père qui ont pris la fuite.

Quatrième acte. — *Une salle du palais; au fond, une porte conduisant à la crypte où les juges vont rendre leur arrêt.*

Radamès comparaît devant les prêtres, accusé du crime de haute trahison ; il est condamné à être enterré vivant.

Pendant le jugement, Amnéris, qui s'est vainement efforcée de sauver Radamès, s'abandonne au plus violent désespoir.

Deuxième tableau. — *La scène est divisée en deux parties superposées : dans la partie supérieure, le temple de Vulcain; au-dessous, un souterrain.*

Radamès vient de descendre dans le caveau où il doit mourir ; il y trouve Aïda, qui, connaissant la sentence prononcée, a voulu partager le sort de son amant et a pénétré furtivement dans le souterrain.

Tandis que les hymnes retentissent dans le temple, que des prêtres scellent la pierre du tombeau et qu'Amnéris, vêtue de deuil, vient s'agenouiller sur les dalles, Radamès et Aïda chantent, dans leur sépulcre, les ivresses de l'amour éternel dans les régions célestes vers lesquelles s'élèvent leurs derniers regards.

M^me **DE RIA** MAGNÉTISME & SOMNAMBULISME, 13, rue Jean-Jacques-Rousseau
PROVINCE, PAR CORRESPONDANCE
Maladies sous la direction d'un Médecin
Renseignements tous les jours, de 10 heures du matin à 6 heures du soir.
LUCIDITÉ PARFAITE

SPA (Belgique)

à 8 heures de Paris — à 8 heures de Londres

(SAISON DU 1ᵉʳ MAI AU 1ᵉʳ NOVEMBRE)

EAUX FERRUGINEUSES RECONSTITUANTES :
ANÉMIE, CHLOROSES, STÉRILITÉ
MALADIES DE L'ESTOMAC ET DE LA VESSIE

HYDROTHÉRAPIE, BAINS DE TOUTE ESPÈCE

CASINO SUPERBE

CERCLE DE JEU

Station d'été la plus amusante et la plus abondante en plaisirs variés

SPA OFFRE A SES VISITEURS,
OUTRE LA GÉNÉRALITÉ DES DISTRACTIONS QU'ON RENCONTRE
DANS TOUTES LES VILLES D'EAUX ET BAINS DE MER
DE L'EUROPE,
DES FÊTES ABSOLUMENT UNIQUES.

Courses de Chevaux : 250 000 fr. de prix

VOIR LE PROGRAMME DES FÊTES

RIGOLETTO*

Opéra en quatre actes, paroles françaises de Ed. Duprez

Musique de **VERDI**

Personnages	Interprètes (1889)
Gilda.	M^{mes} Escalaïs, d'Ervilly.
Maddalena	Richard, Pack.
Rigoletto	MM. Lassalle, Melchissédec, Bérardi, Martapoura.
Le duc de Mantoue.	Cossira, Muratet, Jérome.
Sparafucile. . . .	Gresse, Plançon, Dubulle.

Le livret de *Rigoletto* a été tiré du *Roi s'amuse*, le magnifique drame de Victor Hugo.

L'arrangeur italien, Piave, a conservé les principaux épisodes du drame et changé seulement le lieu de l'action et les noms des personnages : François I^{er} est devenu le duc de Mantoue; Triboulet s'appelle Rigoletto; Saint-Vallier, le comte de Monterone, etc.

Rigoletto fut créé à Venise, le 11 mars 1851; cet ouvrage fit son apparition à Paris, au Théâtre-Italien, le 19 janvier 1857; il fut représenté, pour la première fois en français, au Théâtre-Lyrique de la place du Châtelet, en 1863.

Après une très brillante carrière dans tous nos théâtres de province, *Rigoletto* parut enfin sur la scène de l'Opéra, le 27 février 1885, avec les interprètes suivants : M^{me} Krauss (Gilda); M^{me} Richard (Maddalena); M. Lassalle (Rigoletto); M. Dereims (le Duc); M. Boudouresque (Sparafucile).

La partition de *Rigoletto* est une des meilleures de Verdi, et son très grand succès sur notre première scène lyrique lui donna la consécration qui lui manquait.

* Le livret de *Rigoletto* a été publié par M. Calmann-Lévy, éditeur, 3, rue Auber, à Paris. Prix : 1 fr

PREMIER ACTE. — *La scène représente un bal animé, dans les magnifiques salles du palais ducal.*

Le duc et ses familiers se promènent, en causant de leurs aventures galantes.

Un courtisan raconte, en riant, que Rigoletto, l'horrible bouffon, possède une maîtresse et qu'il l'a vu pénétrer, la nuit, en se cachant, dans la demeure de la belle. Pour se venger des railleries de Rigoletto, les courtisans complotent l'enlèvement de sa bien-aimée et se donnent rendez-vous pour la nuit suivante.

La fête est interrompue par l'apparition de Monterone, qui vient demander compte au duc de l'honneur de sa fille. L'indignation et les plaintes du vieillard sont accueillies par les plaisanteries des courtisans et les quolibets moqueurs de Rigoletto. Le duc, enfin lassé des objurgations de Monterone, le fait arrêter par ses hallebardiers. Le vieillard jette, en partant, sa malédiction au bouffon.

DEUXIÈME ACTE. — *Un carrefour désert, la nuit; à droite, les murs très élevés d'un jardin; à gauche, la maison de Gilda.*

C'est dans cette demeure isolée que Rigoletto cache son trésor le plus cher, non pas sa maîtresse, ainsi que le croient les courtisans, mais sa fille Gilda. Lui, homme sans mœurs, âme vile et conseiller pervers, il aime son enfant avec idolâtrie et il veut la conserver pure de toute souillure.

Au moment où il va pénétrer chez Gilda, Rigoletto est accosté par un spadassin, Sparafucile, qui lui offre ses services; quelqu'un rôde souvent autour de la maison et l'épée du bandit délivrerait Rigoletto des importuns.

Le bouffon entre dans la maison, interroge avec anxiété Gilda et sa gouvernante. Rassuré par leurs réponses, il sort

bientôt, tandis que le Duc, qui s'est introduit dans la cour, se met aux genoux de la jeune fille et lui dit son amour. Le Duc se fait passer, auprès de Gilda, pour un étudiant pauvre nommé Carlo Baldi, il la suit depuis longtemps, lui a parlé plusieurs fois, et Gilda l'aime de toute son âme.

Pendant la causerie des deux amoureux, les courtisans surviennent, pour mettre à exécution leur projet d'enlèvement. Le Duc se sauve. Par un stratagème infernal, les courtisans amènent Rigoletto, qu'ils ont rencontré, à se laisser bander les yeux et à tenir l'échelle aux ravisseurs de son enfant. Le crime accompli, le bouffon s'aperçoit qu'on s'est cruellement joué de lui; mais il est trop tard, sa fille a disparu.

Troisième acte. — *Un salon, dans le palais ducal.*

Les courtisans ont conduit Gilda dans les appartements du Duc, où celui-ci va la rejoindre.

Rigoletto paraît; il interroge tous les visages pour découvrir quelque indice du sort de sa fille; à la fin, sa fureur et son désespoir éclatent; il réclame son enfant avec des cris et des sanglots. Les courtisans se conduisent comme le bouffon l'a fait jadis lui-même; ils se moquent de sa douleur.

Gilda sort, échevelée, de la chambre du Duc; elle implore le pardon de son père pour elle et pour celui qui vient de la déshonorer. Mais Rigoletto jure de se venger d'une façon terrible, et cherche en vain à éclairer sa fille sur les véritables sentiments de son séducteur.

Quatrième acte. — *Le théâtre est séparé en deux; à gauche une place déserte; à droite, l'intérieur du cabaret tenu par Sparafucile.*

Le Duc et la courtisane Maddalena, sœur du spadassin,

sont dans la salle basse de l'auberge, visible pour le spectateur. Une lézarde dans la muraille permet aussi aux passants de voir ce qui se passe à l'intérieur du bouge ; c'est ainsi que Rigoletto et Gilda voient le Duc, déguisé, se livrer à une orgie du plus bas étage, qui le révèle tel qu'il est à la fille du bouffon.

Cette situation, une des plus fortes qu'on ait produites au théâtre, donne lieu à un magnifique quatuor, qui est sans contredit la plus merveilleuse page musicale qu'on ait jamais conçue.

La galanterie du Duc, la coquetterie de Maddalena, l'horreur et le désespoir qu'éprouve Gilda à ce spectacle, les sentiments de compassion de Rigoletto pour sa fille et de vengeance à l'égard du Duc, tout cela est coordonné dans une conception d'une force, d'une hardiesse et d'un effet admirables.

Rigoletto renvoie sa fille, en lui enjoignant de prendre un habit d'homme, et de se rendre à Vérone ; il concerte ensuite, avec Sparafucile, la mort du Duc, moyennant une somme de vingt écus, et sort à son tour.

Maddalena implore la pitié de son frère en faveur de leur hôte, dont la jeunesse et la grâce l'intéressent vivement.

Un violent orage éclate.

Gilda, poussée par un funeste pressentiment, revient, habillée en homme, et reprend son poste devant la fente de la muraille. Elle apprend ainsi le coup qui menace le Duc, et entend Sparafucile promettre à sa sœur d'épargner le jeune homme, si un autre voyageur se présente et s'il peut livrer un autre cadavre au client qui l'a payé.

La pensée de mourir, à la place du séducteur qui la trahit, vient à l'esprit de Gilda ; elle frappe à la porte, elle entre ; Sparafucile l'assassine et met son cadavre dans un sac.

Rigoletto se présente, afin de s'assurer par ses propres yeux que l'œuvre de sa vengeance est consommée. Il ouvre le sac, voit les traits inanimés de sa fille chérie, et tombe presque sans vie sur le corps de la malheureuse, tandis que le Duc s'éloigne tranquillement, aux premières lueurs de l'aurore, accompagné par Maddalena, et chantant gaiement sa chanson favorite :

>Comme la plume au vent
>Femme est volage,
>E! bien peu sage
>Qui s'y fie un instant.

COMPTOIR PARISIEN

16, BOULEVARD DE STRASBOURG, 16

CAPITAUX A 4 & 5 0/0

A PLACER SUR

IMMEUBLES, LOYERS, USUFRUITS, NU-PROPRIÉTÉS

Droits successifs et toutes autres garanties sérieuses.

FONDS REMIS DE SUITE

RIEN A PAYER en cas de non réussite

(DE 9 HEURES A MIDI)

HAMLET*

Opéra en cinq actes, paroles de Jules Barbier et Michel Carré

Musique d'Ambroise THOMAS

Représenté pour la première fois à l'Académie Impériale de musique le lundi 9 mars 1868.

Personnages	Interprètes (1880)
Ophélie.	M^{mes} Melba, Escalaïs.
La Reine. . . .	Richard, Pack.
Hamlet.	MM. Lassalle, Bérardi.
Le Roi.	Plançon, Gresse, Dubulle.
Laërte	Muratet, Téqui, Warnbrodt.
Le Spectre . . .	Ballard, Bataille.

Les interprètes de la création étaient :
M^{me} Nilsson (Ophélie); M^{me} Gueymard (la Reine); M. Faure (Hamlet); M. Belval (le Roi); M. Colin (Laërte); M. David (le Spectre).

Cet ouvrage est un des plus remarquables qu'ait produits l'école française et qui aient été écrits pour notre première scène musicale. C'est un drame romantique qu'Ambroise Thomas avait à traiter, et, de tous les drames, celui qui paraissait se prêter le moins aux exigences d'un opéra, à cause de sa portée philosophique; le maître en a fait un chef-d'œuvre.

Il a fallu nécessairement que les auteurs de la pièce française missent de côté un grand nombre d'épisodes et les longs monologues qu'on trouve dans le drame de Shakespeare, auquel ils ont emprunté leur livret, afin que le spec-

* Le livret d'*Hamlet* a été publié par M. Calmann Lévy, 3, rue Auber, à Paris. Prix : 1 franc.

tateur se trouvât en présence d'une action forte, simple, et que les situations fussent compatibles avec la musique.

MM Jules Barbier et Michel Carré ont pleinement réussi dans cette tâche, et leur livret est tel qu'on en peut louer à la fois, chose rare, le mérite littéraire, la beauté des vers et le choix heureux des situations.

La scène se passe à Elseneur, en Danemark.

PREMIER ACTE. — *Une salle du palais.*

La reine Gertrude, mère d'Hamlet, veuve depuis deux mois, épouse en seconde noces Claudius, le nouveau roi, frère de son premier époux; elle est de nouveau couronnée Reine.

Hamlet, désolé de l'inconstance de sa mère, veut fuir la cour. Ophélie, sa fiancée, fille du grand chambellan Polonius, craint de n'être plus aimée d'Hamlet; celui-ci la rassure et lui jure qu'il l'adore toujours.

Laërte, frère d'Ophélie, envoyé en mission à la cour de Norwège, vient faire ses adieux au prince Hamlet et le prie de veiller sur sa sœur, pendant son absence.

Deuxième tableau. — *L'esplanade du château d'Elseneur, la nuit; au fond, le palais étincelant de lumières.*

Horatio et Marcellus, amis d'Hamlet, ont vu, la nuit précédente, à cette place, l'ombre du feu roi; ils préviennent Hamlet, qui, hanté par les plus sinistres pensées, vient voir si le fantôme reparaîtra.

Minuit sonne, le Spectre paraît et révèle au prince qu'il a été empoisonné par son frère Claudius et par son épouse adultère, Gertrude.

Hamlet jure de venger son père; mais le Spectre lui ordonne d'épargner sa mère coupable.

Deuxième acte. — *Les jardins du palais.*

Tout à sa vengeance, Hamlet fuit Ophélie; il ne veut pas que l'amour puisse amollir son cœur. La jeune fille, désespérée de cette indifférence, confie sa peine à la Reine et lui demande de quitter la cour, pour aller cacher sa douleur dans un cloître.

Gertrude, déjà en proie aux plus sombres pressentiments, s'efforce de retenir Ophélie. Claudius cherche en vain à apaiser les remords de sa complice.

Hamlet se présente; au milieu de discours simulant la folie, il annonce un spectacle qu'il a préparé pour divertir la cour.

Deuxième tableau. — *Une grande salle du palais.*

Hamlet fait représenter, devant le Roi, la Reine et toute la cour, la scène de l'empoisonnement du vieux roi Gonzague, et, assis aux pieds d'Ophélie, les yeux fixés sur les coupables, il décrit à haute voix la pantomime. Au moment où le traître verse le poison, Claudius pâlit et la colère d'Hamlet fait explosion.

Feignant toujours la folie, le prince se précipite vers Claudius et lui jette au visage la terrible accusation. Les courtisans se pressent autour du Roi; scène de désordre et de confusion; Hamlet tombe évanoui dans les bras de sa mère.

Troisieme acte. — *L'oratoire de la Reine.*

Monologue d'Hamlet, qui se reproche amèrement de n'avoir pas encore frappé l'assassin de son père.

Claudius arrive; Hamlet se cache derrière une tapisserie. Le roi essaye de prier; il croit voir passer l'ombre de son

frère; il appelle; Polonius accourt. Tous deux, en quelques mots, achèvent de faire connaître à Hamlet, toujours caché, l'affreuse vérité; le malheureux apprend ainsi, avec épouvante, que le père de sa fiancée a été complice du crime.

La Reine se présente, conduisant Ophélie; l'autel est préparé pour la cérémonie nuptiale; on n'attend plus qu'Hamlet. Le prince repousse la jeune fille avec horreur et désespoir et jure que cet hymen funeste ne s'accomplira jamais. Ophélie, accablée de douleur, s'enfuit en sanglotant.

Hamlet reste seul avec sa mère, et nous assistons à une scène magistrale, la plus belle et la mieux traitée du scénario, une des plus tragiques et des plus émouvantes qui existent au théâtre.

Convaincue, par son fils, d'adultère et d'empoisonnement, Gertrude nous rappelle ces reines de tragédie du vieil Eschyle, qui, aussi criminelles qu'elles soient, apparaissent si misérables qu'elles inspirent plus de pitié que de haine aux spectateurs.

Hamlet, nouvel Oreste, irait jusqu'à tuer sa mère si l'ombre du feu roi n'apparaissait encore et ne venait lui ordonner de respecter sa vie.

QUATRIÈME ACTE. — *Un site champêtre; au fond, un grand lac.*

Jusqu'ici, on le voit, les sombres tableaux se succèdent sans interruption, et l'âme du spectateur est oppressée par la vue de ces personnages qui tremblent et s'accusent, par cette terrible vengeance suspendue sur leurs têtes, par les souffrances de la douce et malheureuse Ophélie, innocente victime du crime de son père.

Le quatrième acte traverse la pièce, comme un bienfaisant rayon de soleil après une nuit d'orage, et débute par un

divertissement qui représente la *Fête du printemps;* partout des fleurs, de la verdure, de jeunes visages riants, des cris de joie et des danses, au son des hautbois et des tambourins.

Ophélie paraît, vêtue d'une longue robe blanche, les cheveux dénoués et ornés de roses et de pervenches. La pauvre enfant, vaincue par la douleur, est devenue folle; elle se mêle, un instant, aux jeux des jeunes paysannes.

Restée seule, Ophélie, croyant entendre les voix des Willis, nymphes des eaux, qui l'appellent, s'approche du lac, glisse doucement entre les roseaux, disparaît peu à peu, et on voit bientôt son corps flotter au loin, dans sa robe blanche, roulé par les flots du lac bleu.

Toute cette scène est d'une inspiration exquise, d'une poésie triste et charmante, et dénote un musicien-poète merveilleusement doué.

CINQUIÈME ACTE. — *Le cimetière d'Elseneur.*

Hamlet ignore la mort d'Ophélie; il erre sans but parmi les tombes. Il rencontre Laërte et croise le fer avec lui. Le cortège d'Ophélie qui s'avance fait suspendre le combat.

Hamlet soulève le suaire, reconnaît sa fiancée, et, fou de douleur, veut se percer de son épée; mais le spectre du feu roi se dresse devant lui, lui défendant de disposer de sa vie avant de l'avoir vengé.

Hamlet se précipite alors sur Claudius et le tue. Le peuple l'acclame aussitôt roi de Danemark.

HENRY VIII

Opéra en quatre actes

Paroles de MM. Léonce Detroyat et Armand Sylvestre

Musique de C. SAINT-SAENS

Représenté pour la première fois à l'Académie Nationale de musique le lundi 5 mars 1883.

Personnages	Interprètes (1889)
Catherine d'Aragon.	M^{mes} Adiny, Litvine, Dufrane.
Anne de Boleyn...	Richard.
Henry VIII.....	MM. Lassalle, Bérardi.
Don Gomez de Feria.	Muratet, Jérôme, Cossira.
Le légat du pape..	Plançon.
Le duc de Norfolk..	Delmas.

Les interprètes de la création étaient :
M^{me} Krauss (Catherine); M^{me} Richard (Anne); M. Lassalle (Henry VIII); Dereims (don Gomez); Boudouresque (le Légat); Lorrain (Norfolk).

Premier acte. — *Une salle du palais de Henry VIII, à Londres.*

Don Gomez de Feria arrive à la cour d'Angleterre, où il vient d'être nommé ambassadeur d'Espagne, sur la demande de la reine Catherine d'Aragon, sa compatriote, épouse de Henry VIII.

Don Gomez confie au duc de Norfolk qu'il a sollicité ce poste, non par ambition, mais uniquement pour suivre à

* Le livret d'*Henry VIII* a été publié par MM. Tresse et Stock, éditeurs, 8, 9, 10 et 11, galerie du Théâtre-Français, à Paris. — Prix : 1 franc.

BAGNÈRES-DE-LUCHON

(HAUTE-GARONNE)

Chemin de fer direct par Bordeaux et Toulouse

VUE DES THERMES

THERMES	CASINO
ouverts toute l'année	ouvert du 1er Juin au 1er Octobre

LUCHON, petite ville de 4.000 hab., au centre des Pyrénées, à 625 mètres d'altitude, doit à son climat de montagnes, à ses grandes richesses **sulfurées** et aux avantages de tout ordre, assurés aux **Malades** et aux **Touristes**, son titre de : *Reine des Pyrénées*. Et Filhol l'a appelée *la Station sulfurée la plus riche de France*. Les Thermes de 1er ordre, célèbres déjà à l'époque romaine, renferment tous les modes connus de traitement hydrominéral : **Bains** (15 salles, 130 baignoires); **Piscines** (grande et petites); **Douches sulfurées**, de tout genre; **Pulvérisations**; **Hydrothérapie** *non sulfurée* avec eau vierge à 10° constants et de 1 à 3 atmosphères à volonté; **Étuve naturelle, Salles de Humages**. — **Salon de Massage**.

Sources de Luchon. — 48 principales de 16° à 66° centig. et 1 à 7 centigrammes par litre de sulfuration.

Nombreuses **Buvettes** à l'intérieur et autour des Thermes en pleine ville d'été.

Caractéristique de la station. Blanchiment de certaines sources et dégagement spontané de vapeurs sulfurées utilisées surtout aux **Humages**.

Londres une Française, la belle Anne de Boleyn, dont il est épris et qui répond à sa flamme. La reine Catherine protège cet amour, dont elle a connaissance par une lettre d'Anne elle-même, qu'elle conserve précieusement.

Norfolk accueille cette confidence avec joie, car elle semble détruire les bruits qui circulent à la cour, où on dit tout bas qu'Anne a inspiré une violente passion à Henry VIII.

Mais l'entrée du Roi et de la jeune fille ne nous laisse bientôt plus aucun doute à cet égard ; Henry aime ardemment Anne de Boleyn, qui résiste mal aux avances du Roi. Catherine elle-même commence à soupçonner la trahison de son époux, et s'aperçoit avec épouvante qu'elle sera bientôt tout à fait délaissée.

Deuxième acte. — *Les jardins de Richmont.*

Le roi a quitté Londres, que la peste décime ; il a fui, avec Anne, en son château de Richmont.

La jeune fille résiste encore, mais quand elle apprend, de la bouche d'Henry, qu'elle sera sa femme et non pas sa maîtresse, et que la répudiation de Catherine va faire d'elle la reine d'Angleterre, elle accepte l'amour du Roi et jure de lui être fidèle jusqu'à la mort.

L'arrivée de Catherine vient interrompre ce doux entretien. Henry annonce alors à l'épouse abandonnée qu'il va réunir le Parlement pour faire prononcer leur divorce et faire approuver son nouvel hymen avec Anne de Boleyn.

La Reine se retire, désespérée, et une brillante fête a lieu en l'honneur de la favorite ; grand ballet.

Troisième acte. — *La Salle du Parlement.*

Henry et Catherine sont entendus tour à tour. Le Roi demande la nullité d'un mariage qui est contraire à sa foi,

BAGNÈRES-DE-LUCHON (Suite)

Indications médicales. Anémie, Lymphatisme, Scrofule cutanée et des muqueuses, Rhumatisme chronique, syphilis.

Indications spéciales. Affections de la peau et des voies aériennes, traitées par les Humages.

Mode d'inhalation spécial à Luchon.

Appareils assurant l'isolement des malades, et graduant, à volonté, les vapeurs sulfurées de 30° à 43° centigr.

Excellents effets de cette indication dans les cas de Coryza, Angines, Laryngites, Bronchite, Asthme, Tuberculisation.

En outre on trouve Sources ferrugineuses, alcalines et Petit Lait.

Distractions. — **Casino**, le plus beau de France. Parc magnifique, Concerts, Théâtre, Bals. Fêtes de nuit. Fantasia des Guides etc., etc.

Courses à pied, en voiture, à cheval (Corporation des Guides fournit 800 chevaux de trait et 300 de selle).

Citons la célèbre course à la vallée du Lys chantée par Lamartine et Hugo, le lac d'Oo, le port de Vénasque, Superbagnères, les glaciers de la Maladetta, etc. Pendant deux mois on peut chaque jour changer ses excursions dans la *Reine des Pyrénées*, titre mérité pour ses sources spéciales et les beautés pittoresques de ses montagnes et de ses vallées.

VUE DU CASINO

car il lui a donné pour femme la veuve de son frère. La pauvre Reine pleure et supplie ; Henry est inflexible, mais les juges paraissent se laisser attendrir, quand la courageuse mais maladroite intervention de don Gomez, qui menace l'Angleterre des foudres de l'Espagne, patrie de Catherine, rallie le Parlement entier à la cause du Roi. Les juges ne veulent pas céder à la menace, et le mariage est annulé.

Au même instant survient un envoyé du Pape, qui donne lecture d'une bulle par laquelle le Saint-Père ratifie ce premier hymen et annule toute décision contraire.

Henry VIII en appelle alors à son peuple; les portes s'ouvrent, l'enceinte du Parlement est envahie par la foule, qui repousse la suzeraineté du Pape, proclame Henry chef d'une Église nouvelle, l'Église d'Angleterre, approuve son divorce et son projet de mariage avec Anne de Boleyn.

QUATRIÈME ACTE. — *Un riche salon, chez Anne de Boleyn.*

Depuis son second hymen, Henri VIII est sans cesse d'une humeur sombre et farouche, qui effraye les courtisans et glace de terreur sa nouvelle épouse.

Le Roi doute de l'amour de sa femme, cela est certain, et soupçonne l'ancienne liaison d'Anne avec don Gomez.

Henri pense que Catherine pourra et voudra l'aider à éclaircir ce mystère et part pour Kimbolt, où la Reine répudiée s'est retirée.

Deuxième tableau. — *Un salon de la demeure de Catherine, à Kimbolt.*

Il reste, en effet, une preuve de l'amour qu'Anne ressentit autrefois pour don Gomez : c'est la lettre qui est entre les mains de Catherine.

Anne a donc devancé son époux à Kimbolt, pour essayer d'arracher cette lettre à la pitié de celle dont elle a brisé la vie. Catherine demeure sourde aux supplications de sa rivale, lui montre le précieux billet, mais refuse de s'en dessaisir. Le Roi survient, suivi de don Gomez. La présence d'Anne de Boleyn confirme les soupçons du terrible monarque, et, afin que la jalousie pousse Catherine à révéler ce secret, il accable, en sa présence, Anne de mille preuves d'amour, et la presse tendrement dans ses bras.

Vingt fois sur le point de céder à la tentation, Catherine résiste cependant, mais, brisée par cette horrible scène, elle sent ses forces l'abandonner, lance dans les flammes la lettre délatrice, et retombe, morte, dans son fauteuil.

SIGURD*

Opéra en quatre actes et neuf tableaux
Paroles de MM. Camille du Locle et Alfred Blau.
Musique de **M. Ernest REYER**

Sigurd fut représenté pour la première fois à Bruxelles, au théâtre royal de la Monnaie, le 7 janvier 1884, avec un très grand succès.

Le premier acte de MM. Ritt et Gailhard, nommés directeurs de l'Opéra le 1er décembre 1884, fut de recevoir ce magnifique ouvrage à notre Académie nationale de musique, où il fit son apparition le vendredi 12 juin 1885, avec les interprètes suivants : Mmes Caron (Brunehild); Bosman (Hilda); Richard (Uta); MM. Sellier (Sigurd); Lassalle (Gunther); Gresse (Hagen), Bérardi (Grand-Prêtre).

Voici l'interprétation actuelle :

Personnages	Interprètes
Brunehild . .	Mmes Bosman, Adiny, Litvine.
Hilda.	Bosman, Bronville.
Uta.	Richard, Leavington.
Sigurd. . . .	MM. Duc, Escalaïs.
Gunther . . .	Lassalle, Bérardi, Melchissédec.
Hagen. . . .	Gresse, Plançon.
Grand-Prêtre.	Bérardi, Martapoura.

PREMIER ACTE. — *Une salle du burg de Gunther, à Worms.*

Attila, roi des Huns, a demandé la main d'Hilda, sœur de Gunther, roi des Burgondes. Hilda repousse les offres de l'illustre chef, et fait à sa nourrice Uta la confidence de son amour pour le noble et valeureux guerrier Sigurd, qui la délivra jadis des mains des ennemis de son frère.

* Le livret de *Sigurd* a été publié par MM. Tresse et Stock, éditeurs, 8, 9, 10 et 11, galerie du Théâtre-Français, à Paris. — Prix : 1 franc.

Uta avait deviné cet amour; elle connaît des philtres merveilleux et des charmes tout-puissants; elle est certaine que Sigurd va venir au burg de Gunther; et, au moyen d'un breuvage enchanté, le fier guerrier sera désormais l'esclave d'Hilda. Gunther donne un festin, en l'honneur des envoyés d'Attila, et son fidèle serviteur Hagen raconte l'histoire de Brunehild, la vierge guerrière, que le dieu Odin chassa du ciel parce qu'elle était allée combattre sur la terre.

Brunehild est enfermée dans un palais aux murs de flammes, gardé par des esprits et des monstres terribles; Odin l'a condamnée à rester dans cette prison, jusqu'à ce qu'un guerrier au cœur audacieux, vainqueur des monstres et des esprits, parvienne auprès de la belle Valkyrie et la délivre. Ce guerrier sera aimé de Brunehild et aura ainsi conquis une épouse digne d'un dieu.

Gunther est décidé à partir pour l'Islande, où se trouve le palais enchanté, et à tenter l'aventure.

Des appels de trompette retentissent et Sigurd entre dans le burg. Il veut aussi délivrer la Valkyrie et vient provoquer son rival Gunther. Celui-ci, en reconnaissance des services que Sigurd lui rendit, propose au jeune guerrier une alliance éternelle et une amitié sincère. Sigurd accepte; ils iront tous les deux à la conquête de Brunehild.

Cependant Hilda s'approche de Sigurd et lui présente le breuvage enchanté, préparé par Uta. Sigurd vide la coupe et l'amour pénètre aussitôt dans son cœur; il contemple la jeune fille avec ravissement, et fait jurer à Gunther de lui donner le prix qu'il réclamera, quand ils auront réussi dans leur périlleuse entreprise.

Avant de prendre congé d'Hilda, les envoyés d'Attila lui offrent un bracelet, comme gage de l'amour de leur chef; si jamais Hilda a besoin d'un protecteur ou d'un vengeur, il lui suffira de retourner ce présent à Attila, qui viendra à son aide.

Deuxième acte. — *Une forêt sacrée au bord de la mer, en Islande.*

Tandis que le grand prêtre d'Odin célèbre le sacrifice, Sigurd, Gunther et Hagen pénètrent dans le lieu sacré et annoncent qu'ils sont venus pour délivrer la Valkyrie.

Le grand-prêtre ne leur cache pas les dangers auxquels ils s'exposent; une mort presque certaine les attend. Les trois guerriers restent inébranlables dans leur résolution.

Le pontife leur dit alors que Brunchild ne peut être délivrée que par un seul homme, vierge de corps et d'âme; si ce guerrier n'est pas glacé d'effroi à l'aspect des monstres qui surgiront de toutes parts, s'il a la force de sonner trois fois le cor sacré qu'on va lui remettre, au troisième appel le palais s'ouvrira devant lui.

Sigurd réclame de ses compagnons l'honneur d'affronter le péril; il ne veut pas être l'époux de Brunchild; il cachera son visage sous les visières de son casque et conduira la vierge guerrière auprès de Gunther, qui aura ainsi le profit de la victoire sans en avoir couru les dangers. Sigurd rappelle seulement que Gunther a promis d'exaucer ses vœux, s'il revient vainqueur.

Deuxième tableau. — *Une plaine lugubre; au fond, un lac.*

Sigurd est resté seul. Il sonne du cor; le ciel s'obscurcit, le tonnerre gronde, et les Nornes, les Valkyries armées de lances et de boucliers, les Kobolds, une nuée de fantômes et de lutins de toute sorte se précipitent sur lui. Sigurd résiste, et, après une longue lutte, il parvient enfin à donner les trois appels de cor. Aussitôt le lac se change en un ardent brasier, et un palais apparaît au milieu des flammes; puis, les murailles s'écroulent, la fumée se dissipe et laisse voir l'intérieur du palais enchanté.

Troisième et quatrième tableau. — Brunehild est couchée sur un grand lit, plongée dans un profond sommeil.

Elle s'éveille à l'entrée de Sigurd, et remercie son libérateur, dont elle ne peut voir les traits ; elle dénoue sa ceinture virginale, en fait présent au guerrier, et retombe endormie sur son lit, qui se transforme immédiatement en nacelle, tandis que le palais s'engloutit dans le lac. La nacelle disparaît bientôt à l'horizon, traînée par trois cygnes, et emportant Sigurd et Brunehild.

Troisième acte. — *Un jardin du Burg de Gunther.*

Brunehild, toujours endormie, est étendue sous un berceau de feuillage. Sigurd se retire, et laisse, aux côtés de la Valkyrie, Gunther, qui doit désormais prendre la place du vainqueur auprès de la vierge guerrière.

Au réveil de Brunehild, Gunther se fait connaître, et la Valkyrie accepte pour maître et pour époux celui qu'elle croit être son libérateur.

Deuxième tableau. — *Une plate-forme devant le burg de Gunther; au fond, le Rhin.*

Grandes réjouissances en l'honneur du mariage de Brunehild et de Gunther ; jeux et ballet guerriers.

Sigurd paraît et réclame le prix promis à sa victoire : la main d'Hilda. Brunehild a tressailli à la vue de Sigurd, et quand elle prend la main du guerrier pour la mettre dans la main de sa fiancée, elle éprouve une agitation inexplicable, que Sigurd ressent aussi. Une barque s'approche et les deux couples vont, sur l'autre rive du Rhin, faire consacrer leur mariage.

Quatrième acte. — *Une terrasse devant le burg de Gunther; à droite, un petit ruisseau et une fontaine.*

Brunehild languit, triste et farouche, le cœur dévoré par une passion irrésistible pour Sigurd.

Hilda, qui a pénétré son secret, poussée par la jalousie, révèle à la reine que Sigurd est son véritable libérateur et qu'il n'a bravé les périls de sa délivrance que pour devenir l'époux de la sœur de Gunther. Et, pour prouver la vérité de son récit, Hilda montre la ceinture virginale de la Valkyrie, dont Sigurd lui a fait présent.

Brunehild comprend alors que, pour avoir renoncé à elle, malgré les décrets d'Odin, il faut que Sigurd soit victime d'un charme. Mais elle ne subira pas plus longtemps le honteux hymen qui la lie à Gunther l'imposteur.

Hilda s'enfuit, effrayée de son œuvre, et Sigurd, qui brûle aussi d'amour pour Brunehild, paraît aussitôt.

La reine brise les liens magiques qui enchaînent le guerrier, en effeuillant avec lui, dans la fontaine, des fleurs de verveine et de sauge, et Sigurd, ne subissant plus le pouvoir du breuvage versé par Hilda, fait à Brunehild l'aveu de sa passion. Il part à la recherche de Gunther, qu'il veut provoquer en combat singulier, afin de conquérir de nouveau la Valkyrie.

Mais Gunther, caché dans l'ombre, a surpris l'entretien des deux amants.

Hagen se met à la poursuite de Sigurd, qui tombe bientôt, dans un guet-apens, sous le poignard du fidèle serviteur.

Par la volonté des dieux, Brunehild meurt du même coup qui a frappé Sigurd. Hilda, désespérée du trépas de son époux, charge sa nourrice d'aller porter le terrible bracelet au roi des Huns, qui vengera le meurtre de Sigurd.

Et, tandis que Brunehild et celui qui aurait dû être son époux montent, dans une apothéose, vers le paradis d'Odin, on aperçoit, sous les nuages, Attila appuyé sur sa redoutable épée, et foulant aux pieds les cadavres sanglants des guerriers burgondes.

LE CID*

Opéra en quatre actes

Paroles de MM. d'Ennery, L. Gallet et Édouard Blau

Musique de **MASSENET**

Représenté pour la première fois à l'Académie Nationale de musique le lundi 30 novembre 1885.

Personnages	Interprètes (1889)
Chimène......	M^{mes} Bosman, Adiny, Litvine
L'Infante......	Bosman, d'Ervilly, Agussol, Dartoy.
Rodrigue......	MM. Jean de Reszké, Duc.
Don Diègue....	Édouard de Reszké, Gresse.
Don Gormas...	Plançon, Delmas, Bataille.
Le Roi.......	Melchissédec, Martapoura.

Le rôle de Chimène fut créé par Mme Fidès-Devriès. Les autres interprètes que nous venons de citer en première ligne étaient les mêmes à la création.

Le livret du *Cid* a été tiré, en partie de la tragédie de Corneille et en partie du drame de Guilhem de Castro, auquel Corneille avait emprunté le sujet de ce chef-d'œuvre.

Premier acte. — *Chez le comte de Gormas, à Burgos.*

La ville est en fête, en l'honneur de la victoire décisive remportée sur les Maures.

En outre, le jeune Rodrigue, fils du vieux capitaine don Diègue, doit être publiquement armé chevalier, le jour même, en récompense du courage dont il a fait preuve contre les ennemis; enfin, le Roi doit élire un gouverneur à son fils.

* Le livret du *Cid* a été publié par MM. Tresse et Stock, éditeurs, 8, 9, 10, 11, Galerie du Théâtre-Français, à Paris. — Prix: 2 francs.

Le comte de Gormas, père de Chimène, aspire à ce grand honneur et ses amis lui assurent qu'il en est le plus digne et que ce poste ne peut être donné à un autre qu'à lui.

Chimène et Rodrigue s'adorent; don Gormas connaît cet amour et le favorise.

Deuxième tableau. — *Le parvis de la cathédrale de Burgos.*

Les cloches sonnent à toute volée; le peuple chante des actions de grâce. Rodrigue est conduit auprès du Roi, s'agenouille, jure fidélité à Dieu et au Roi, et il est armé chevalier. Le souverain nomme ensuite le vieux don Diègue gouverneur de l'héritier du trône.

Don Diègue, radieux, s'avance vers Gormas, la main tendue, et lui demande, comme dernier honneur, la main de Chimène pour son fils Rodrigue.

Mais le comte, furieux de n'avoir pu obtenir le poste qu'il convoitait, cherche querelle au vieillard et va jusqu'à le frapper au visage.

Don Diègue met l'épée à la main, mais son bras affaibli ne peut lutter contre la vigueur de Gormas; il est bientôt désarmé et reste seul, accablé par la honte et le désespoir.

Rodrigue paraît, apprend l'outrage fait au vieillard, bondit de colère et veut connaître l'insulteur. Au nom du comte de Gormas, du père de Chimène, le jeune homme reste un instant anéanti; mais le sentiment de l'honneur l'emporte bientôt sur son amour, et il jure de venger son père.

Deuxième acte. — *Une rue de Burgos, la nuit.*

Le comte sort de son palais; Rodrigue l'attendait, le provoque et le tue.

Au bruit de la lutte, on accourt de tous côtés et les serviteurs de don Gormas emportent le cadavre de leur maître.

Chimène paraît sur le seuil du palais, pâle, échevelée;

L'AMER DE LA FILLE PICON

Fabriqué par Thérèse PICON

Maison fondée en 1888.

BUREAU DES COMMANDES **USINE**

12, rue de Paradis **4, rue de la Zone**

PARIS CHARENTON

Cet apéritif étant le meilleur des amers connus, ne pas le confondre avec les *Similaires*.

L'AMER DE LA FILLE PICON se prend pur ou étendu d'eau ; ses propriétés toniques en font une boisson hygiénique dont l'emploi fortifie ceux qui en font usage et les préserve des accès fébriles. Pris avec un morceau de sucre et de l'eau de Seltz, cet amer est excellentissime.

elle réclame à grands cris le meurtrier de son père et fait serment de le frapper de sa main.

Elle va de groupe en groupe, cherchant le coupable, lorsqu'à la vue de Rodrigue, affaissé sous le poids de la douleur, elle comprend tout, pousse un cri terrible, s'éloigne de son amant avec horreur et tombe évanouie.

Deuxième tableau. — *La grande place de Burgos.*

Le peuple se livre à la joie; danses populaires, grand ballet.

L'Infante parcourt la foule, distribuant des aumônes et recueillant partout des bénédictions; on acclame le Roi, et l'enthousiasme est général, lorsque Chimène, se précipitant aux pieds du souverain, vient demander justice contre Rodrigue.

Don Diègue survient en même temps, accompagné de son fils, et plaide chaleureusement la cause de son vengeur. Il offre sa tête pour que Chimène obtienne satisfaction; mais qu'on épargne Rodrigue, dont le bras fort et courageux peut être utile à son souverain et à son pays. Chimène demeure inflexible; c'est la mort de Rodrigue qu'elle réclame. Pendant que le Roi hésite devant l'arrêt qu'il doit rendre, un envoyé maure est introduit et annonce que Boabdil, son maître, appelle les Espagnols à de nouveaux combats.

En présence du danger qui menace le pays, le Roi remet à plus tard la vengeance de Chimène, et nomme Rodrigue chef suprême de l'armée, à la grande indignation de la fille du comte de Gormas.

TROISIÈME ACTE. — *La chambre de Chimène.*

La jeune fille est seule, accablée de douleur, pleurant à la fois son père mort et son amour perdu.

Rodrigue pénètre auprès d'elle; il a voulu la voir avant de mourir, car c'est la mort qu'il va chercher dans les combats.

Chimène s'attendrit au souvenir des beaux jours disparus, et l'amour d'autrefois apparaît malgré elle, dans tous ses discours, soit qu'elle accable Rodrigue des plus cruels reproches, soit qu'elle lui ordonne de vivre et de revenir vainqueur.

Rodrigue sent qu'il obtiendra peut-être son pardon, et part le cœur plein de courage et d'espérance.

Deuxième tableau. — *Le camp de Rodrigue, la nuit.*

Le camp est entouré par une armée immense d'ennemis. Au lever du jour, Rodrigue et ses soldats tenteront un suprême effort, mais la défaite est presque certaine.

Rodrigue est en proie au plus grand découragement, quand saint Jacques lui apparaît et lui promet la victoire.

Le jour se lève, le camp est attaqué par les soldats maures; mêlée générale.

QUATRIÈME ACTE. — *Une salle du palais du Roi, Grenade.*

Le bruit court que Rodrigue est mort et que son armée est en déroute. Chimène peut maintenant donner libre carrière à sa douleur, et elle proclame hautement sa passion toujours aussi forte, pour Rodrigue; seul, le sentiment du devoir la poussait à demander justice contre son amant.

Mais une joyeuse fanfare éclate au dehors et le Roi vient annoncer que Rodrigue est vivant et vainqueur.

Le jeune homme paraît; Chimène n'ose plus ni réclamer une punition ni pardonner; Rodrigue porte la main à son épée et va se faire justice lui-même; Chimène, enfin désarmée, s'élance dans ses bras.

PATRIE*

Opéra en 5 actes, paroles de MM. Victorien Sardou et Louis Gallet
Musique de **PALADILHE**

Représenté pour la première fois à l'Académie Nationale de musique le lundi 20 décembre 1886.

Personnages	Interprètes (1889)
Dolorès.	Mmes Dufrane, Adiny.
Rafaele.	Bosman, d'Hervilly, Agussol.
Le Comte de Rysoor.	MM. Lassalle, Bérardi, Melchissédec.
Karloo. : .	Duc, Escalaïs.
Le duc d'Albe. . . .	Ed. de Reszké, Plançon, Dubulle.
La Trémoille	Muratet, Jérome.
Jonas.	Bérardi, Martapoura.
Noircarmes.	Dubulle.

L'action se passe à Bruxelles, en 1568.

Premier acte. — *Le marché de la Vieille-Boucherie, à Bruxelles.*

Les Espagnols se sont emparés de la ville, et le duc d'Albe en a été nommé gouverneur. Mais les Flamands n'ont pas renoncé à reconquérir leur indépendance, et le duc espère les dompter par la terreur; aussi tout Flamand soupçonné de conspiration est aussitôt arrêté et exécuté. Les soldats espagnols se sont installés dans Bruxelles en conquérants; ils peuvent, sans crainte, voler, piller, tuer; ils sont toujours certains d'être approuvés par leurs chefs.

Le marché de la Vieille-Boucherie est un de leurs principaux bivouacs; des prisonniers flamands, hommes et femmes, enfants et vieillards, sont enfermés derrière les

* Le livret de *Patrie* a été publié par M. Calmann Lévy, éditeur, 3, rue Auber, à Paris. — Prix : 2 francs.

grilles et attendent que le grand prévôt vienne les juger.

Des soldats amènent de nouveaux prisonniers, parmi lesquels se trouvent le comte de Rysoor et le marquis de La Trémoille, un Français, que les Espagnols n'osent pas maltraiter.

Le grand prévôt, Noircarmes, et ses deux acolytes, Vargas et Delrio, arrivent bientôt après et commencent l'appel des suspects.

Au premier, Karloo, capitaine de la garde bourgeoise, et le plus intime ami de Rysoor, Noircarmes ordonne de désarmer ses soldats, le soir même, sous peine de mort, et d'apporter les armes à l'Hôtel de Ville.

Puis vient le tour de Jonas, le sonneur, auquel on reproche de ne plus faire entendre les airs joyeux de ses cloches. Il sera fusillé si son beffroi reste plus longtemps silencieux et s'il ne remplace les vieux airs de Flandre par des chants espagnols.

Les prisonniers vulgaires sont ensuite amenés et vont être exécutés en masse, sur l'heure; mais la fille du duc d'Albe, dona Rafaele, survient et fait grâce à tous.

Rysoor et La Trémoille restent seuls en présence du tribunal. Le comte est accusé d'avoir quitté Bruxelles, pendant quatre jours, pour aller conspirer avec le prince Guillaume d'Orange en faveur de la liberté flamande.

Le capitaine espagnol Rincoñ, logé chez Rysoor, est appelé en témoignage et affirme avoir vu le comte chez lui, la nuit dernière. Rincoñ était gris et a même cherché querelle à son hôte, qui, sortant de la chambre de la comtesse de Rysoor, l'a bousculé et s'est blessé à la main en lui arrachant son épée.

Rysoor est sauvé, mais son cœur est déchiré par la plus affreuse torture. Il était réellement absent, depuis quatre jours, et le récit de Rincoñ lui révèle la trahison de sa

femme ; un autre que lui, c'est-à-dire un amant, était auprès de la comtesse, la nuit dernière.

Deuxième acte. — *Un salon chez Rysoor.*

L'amant de Dolorès, comtesse de Rysoor, n'est autre que Karloo. Le jeune homme a conscience de l'infâme trahison qu'il commet envers celui qui l'aime comme un frère ; mais son amour pour Dolorès est plus fort que l'honneur, et il ne peut, malgré ses combats et ses remords, arracher de son âme cette fatale passion.

Rysoor paraît, accompagné de Jonas et de quelques amis dévoués, auxquels il annonce que le prince d'Orange est campé aux environs de Bruxelles, qu'il compte sur eux pour lui ouvrir les portes de la ville, et que, si leur tentative réussit, c'en est fait de la domination espagnole. Jonas doit donner le signal à Guillaume d'Orange : si tout va bien, il sonnera l'appel comme aux jours de fête, pour dire au prince qu'il peut entrer dans Bruxelles ; si le complot échoue, Jonas sonnera le glas et Guillaume battra en retraite. Les conjurés se donnent rendez-vous à minuit, à l'Hôtel de Ville. En attendant, afin de ne pas éveiller les soupçons, ils se rendront tous à la fête à laquelle le duc d'Albe les a conviés, en son palais.

Cachée derrière une tenture, Dolorès a tout entendu.

Après le départ de ses amis, Rysoor appelle sa femme et lui demande, à brûle-pourpoint, le nom de son amant. Interloquée d'abord par cette brusque question, Dolorès ne peut longtemps nier sa faute et offre sa poitrine au poignard du comte. Mais c'est l'amant que Rysoor veut d'abord punir, et la comtesse refuse de le nommer. Rysoor sort violemment, en disant qu'il saura le reconnaître à sa main blessée.

A ces mots, Dolorès, frappée d'épouvante, se précipite au dehors, à moitié folle, pour sauver Karloo.

TRESSE STOCK, LIBRAIRES-ÉDITEURS
8, 9, 10, 11, GALERIE DU THÉATRE-FRANÇAIS, PALAIS-ROYAL — PARIS

LE
MONDE ARTISTE
MUSIQUE. — THÉATRE

VINGT-NEUVIÈME ANNÉE

Journal musical et théâtral paraissant tous les dimanches et contenant : 1° Un article d'histoire générale ; 2° Un compte rendu de la semaine théâtrale à Paris (théâtres de musique, théâtres, concerts) ; 3° Correspondances de la province et de l'étranger ; 4° Notes et informations ; 5° Petites nouvelles ; 6° Bibliographie.

Principaux collaborateurs :

ÉDOUARD THIERRY, EM. DE LYDEN, PAUL MAHALIN, ALBERT SOUBIES, JULIEN TORCHET, CHARLES MALHERBE, G. LÉMON, ETC.

Le journal donne GRATUITEMENT en Prime à ses abonnés d'un An : *vingt francs de volumes ou de brochures théâtrales, prix marqué,* à choisir dans les catalogues de la Librairie TRESSE STOCK, ou *soixante francs de musique,* prix marqué, ou *quatorze francs* prix net, à choisir dans les catalogues publiés par le Journal.

Cette combinaison est la plus avantageuse qu'on ait encore offerte aux artistes et aux amateurs. Elle supprime le prix de l'abonnement à un journal qui rend compte de tous les faits artistiques du monde et dont les nombreux correspondants constituent, pour ainsi dire, une rédaction universelle traitant des théâtres et des concerts, enfin de tout ce qui peut intéresser les lecteurs d'une feuille spéciale.

L'administration accepte les abonnements de six mois, mais sans droit aux primes.

L'abonnement avec musique dans chaque numéro, institué depuis longtemps, donne droit aux primes en souscrivant pour une année.

PRIX DE L'ABONNEMENT :

Un an avec primes : Paris, **20 fr.** — Départements, **24 fr.** — Étranger, **27** fr
Six mois, sans droit aux primes : Paris, **12 fr.** — Départements, **14 fr.** — Étranger, **17 fr.** — Le numéro : **50 centimes.**
Abonnements d'un an, avec primes, et morceau de chant ou de piano dans chaque numéro, en plus des primes.
Paris, **40 fr.** — Départements, **40 fr.** — Étranger, **50 fr.**

Envoyer le montant de l'abonnement, plus UN FRANC *pour affranchissement des primes, en un mandat postal. — En province et à l'étranger, on peut s'abonner par l'entremise des collaborateurs correspondants du journal.*

L'abonnement se paye d'avance.

Deuxième tableau. — *La salle des fêtes du palais du duc.*

Doña Rafaele, accompagnée de La Trémoille, qui est prisonnier sur parole, préside la fête.

Grand ballet.

Le bourgmestre, le permier échevin et tous les Flamands présents refusent d'être les cavaliers de la fille du duc d'Albe.

Rafaele, très émue de cette insulte, ne peut cacher ses larmes; Karloo survient, fléchit le genou devant elle, rend hommage à sa bonté, qui a sauvé tant de Flamands du supplice, et implore son pardon pour l'injuste outrage qu'on vient de lui faire, et qui s'adressait seulement au duc.

Troisième acte. — *Le cabinet du duc d'Albe.*

Le terrible gouverneur de Bruxelles donne des ordres à ses juges et au bourreau. Rafaele paraît, toute tremblante, et raconte la scène du bal. Le duc jure de tout exterminer, au grand effroi de la jeune fille, qui implore encore une fois la clémence de son père.

Karloo est introduit; il vient demander que les chaînes qui barrent les rues soient enlevées, afin qu'il puisse transporter à l'Hôtel de Ville les armes de ses soldats, selon l'ordre qu'il a reçu de Noircarmes.

Rafaele regarde Karloo avec émotion; le duc, informé par elle de la conduite du capitaine à l'égard de sa fille, lui offre le poste d'officier dans sa garde. Karloo refuse avec indignation, et la jeune fille, désespérée de la haine que son père inspire à tous, même à celui que son cœur aime déjà, sort en sanglotant.

Le duc, très inquiet, va la suivre, lorsqu'une femme fait irruption dans son cabinet; elle vient, dit-elle, pour dévoiler un complot.

Cette femme, c'est Dolorès, qui, convaincue que Rysoor va tuer son amant, veut le faire arrêter avant qu'il ait eu le temps de commettre ce meurtre. Mais, pour accuser son mari, elle doit révéler la conspiration. Menacée de mort par le duc, elle dit tout : elle dénonce Jonas qui doit sonner les cloches pour prévenir le prince d'Orange, elle cite les noms des principaux conjurés, elle parle enfin d'un capitaine qui s'est chargé de faire détendre les chaînes et de rendre les rues libres à l'armée de Guillaume.

Quand la malheureuse apprend qu'elle vient de livrer Karloo, et que, au lieu de sauver son amant, son horrible délation le voue plus sûrement à la mort, elle pousse un cri terrible et tombe évanouie.

QUATRIÈME ACTE. — *La grande salle de l'Hôtel de Ville, la nuit.*

Rysoor et Karloo prennent les dernières dispositions en attendant leurs amis. Tout à coup, le comte aperçoit une blessure à la main du jeune homme, reconnaît en lui le complice de Dolorès et va le percer de son épée ; mais le courage lui manque : que Karloo combatte vaillamment, qu'il rende la liberté à la Flandre et il sera pardonné.

Les conjurés arrivent. Pendant que Rysoor et Karloo donnent leurs instructions, on entend dans la rue le tambour espagnol qui sonne la charge. Un instant après, l'Hôtel de Ville est envahi, et les conjurés, cernés de toutes parts, réduits à l'impuissance, jettent leurs armes et attendent le trépas.

Le duc d'Albe paraît ; il veut, pour que sa victoire soit complète, s'emparer de Guillaume d'Orange, et ordonne à Jonas de donner le signal qui doit faire entrer le prince dans la ville ; la délatrice n'a pas pu dire quel était ce signal.

Jonas monte au beffroi et sonne.... le glas des morts!

Les Flamands ne peuvent cacher leur joie : le Prince est sauvé! Le duc d'Albe furieux, ordonne la mort de Jonas, qui est aussitôt fusillé.

Doña Rafaele survient, se précipite dans les bras de son père, et lui demande, à voix basse, la grâce de celui qu'elle aime, de Karloo.

Tous les conjurés périront sur le bûcher, dès l'aube ; seul, Karloo est condamné à l'exil.

Le capitaine va refuser cette pitié déshonorante ; mais Rysoor lui ordonne de se taire et de vivre pour chercher et punir l'infâme qui les a trahis. Karloo a déjà un indice : le duc a parlé d'une femme. Le jeune homme fait le serment de poignarder la délatrice.

CINQUIÈME ACTE. — *L'appartement de Dolorès, avec une fenêtre donnant sur la place où s'élève le bûcher.*

La comtesse sait déjà que Karloo a été sauvé par Rafaele ; elle attend son amant avec une vive impatience.

Karloo arrive ; il vient dire à Dolorès un éternel adieu ; après le noble pardon de Rysoor, ils doivent se quitter pour toujours. Il a d'ailleurs un devoir sacré à remplir : la punition de l'être vil qui a livré ses amis à la mort.

Dolorès, terrifiée par ce serment, perd la tête ; une exclamation imprudente révèle au jeune homme épouvanté que la coupable est devant lui.

En vain Dolorès supplie son amant de l'épargner, lui disant que c'est pour lui, pour le sauver de la vengeance de Rysoor, qu'elle a commis cet abominable forfait ; Karloo, inexorable, plonge son poignard dans le cœur de sa maîtresse, puis il saute par la fenêtre et va prendre sa place au bûcher, au milieu des martyrs de la liberté flamande.

COMÉDIE-FRANÇAISE
1658-1889

Comme l'Opéra dans le genre lyrique, la Comédie-Française est, dans le genre dramatique, le premier théâtre du monde.

C'est le temple des chefs-d'œuvre de notre art dramatique, anciens et modernes, qui y sont interprétés par une phalange d'artistes d'élite, avec une perfection et une autorité sans rivales.

Le Théâtre-Français joue tous les soirs, tantôt le répertoire classique, tantôt le répertoire moderne. Pendant la saison d'hiver, des représentations supplémentaires sont données tous les dimanches, dans l'après-midi (Matinées).

PERSONNEL ADMINISTRATIF

Administrateur général. — M. JULES CLARETIE, de l'Académie française.
Secrétaire général. — M. GUILLOIR.
Bibliothécaire et archiviste. — M. MONVAL.

PERSONNEL ARTISTIQUE
SOCIÉTAIRES.

MM. Got, doyen (1850), Coquelin (1864), Febvre (1867), Thiron (1872), Mounet-Sully (1874), Laroche (1875), Worms (1878), Coquelin cadet (1879), Proudhon (1883), Silvain (1883), Baillet (1885), Le Bargy (1887), de Féraudy (1887), Boucher (1888), Truffier (1888), Garraud (1888), Leloir (1888).

Mmes Reichemberg (1872), Barretta (1876), Émilie Broisat (1877), Jeanne Samary (1879), Lloyd (1881), Bartet (1881), Granger (1883), Dudlay (1883), Tholer (1883), Pierson (1885), Muller (1887), Céline Montaland (1888).

PENSIONNAIRES

MM. Martel, Joliet, Dupont-Vernon, Samary, Clerh, Albert Lambert fils, Laugier, Berr, Leitner, Cocheris.

Mmes Fayolle, Kalb, Brandès, Ludwig, Maria Legault, Rachel Boyer, Hadamard, Du Minil, Lainé, Nancy-Martel, Bertiny.

RÉPERTOIRE DE LA COMÉDIE-FRANÇAISE
Ouvrages classiques.

THÉATRE DE MOLIÈRE :

Amphitryon.
L'Avare, 5 actes.
Le Dépit amoureux, 2 actes.
L'École des femmes, 5 actes.
Les Femmes savantes.
Les Fourberies de Scapin.
Le Malade imaginaire, 3 actes.
Le Mariage forcé, 1 acte.
Le Médecin malgré lui.
Le Médecin volant.
Le Misanthrope, 5 actes.
Monsieur de Pourceaugnac.
Les Précieuses ridicules, 1 acte.
Sganarelle, 1 acte.
Tartuffe, 5 actes.

THÉATRE DE CORNEILLE.

Le Cid, tragédie en 5 actes.
Cinna, tragédie en 5 actes.
Horace, tragédie en 5 actes.
Polyeucte, tragédie en 5 actes.
Le Menteur, comédie en 5 actes.

CALMANN LÉVY, ÉDITEUR, RUE AUBER, 3, PARIS

THÉATRE COMPLET D'ÉMILE AUGIER

SIX VOLUMES GRAND IN-18

CHAQUE VOLUME SE VEND SÉPARÉMENT 3 fr. 50 c.

1er VOLUME
La Ciguë. — L'Aventurière. — Un Homme de bien. — L'Habit vert. — Gabrielle. — Le Joueur de flûte.

2e VOLUME
Diane. — Philiberte. — Le Gendre de M. Poirier. — Ceinture dorée.

3e VOLUME
La Pierre de touche. — Le Mariage d'Olympe. — La Jeunesse. — Sapho.

4e VOLUME
Les Lionnes pauvres. — Un Beau Mariage. — Les Effrontés.

5e VOLUME
Le Fils de Giboyer. — Maître Guérin. — La Contagion.

6e VOLUME
Paul Forestier. — Le Post-Scriptum. — Lions et Renards. — Jean de Thommeraye. — Madame Caverlet.

DU MÊME AUTEUR

Œuvres diverses. — Un beau volume grand in-18. Prix : 3 fr. 50

THÉATRE COMPLET D'ALEXANDRE DUMAS FILS

SIX VOLUMES GRAND IN-18

Avec Préfaces pour chaque pièce

CHAQUE VOLUME SE VEND SÉPARÉMENT 3 fr. 50 c.

1er VOLUME
La Dame aux Camélias. — Diane de Lys. — Le Bijou de la Reine.

2e VOLUME
Le Demi-Monde. — La Question d'argent.

3e VOLUME
Le Fils naturel. — Un Père prodigue.

4e VOLUME
L'Ami des Femmes. — Les Idées de Madame Aubray.

5e VOLUME
Une Visite de Noces. — La Princesse Georges. — La Femme de Claude.

6e VOLUME
Monsieur Alphonse. — L'Étrangère.

Théatre de Racine :

Andromaque, tragédie en 5 actes.
Athalie, tragédie en 5 actes.
Bajazet, tragédie en 5 actes.
Britannicus, tragédie en 5 actes.
Mithridate, tragédie en 5 actes.
Phèdre, tragédie en 5 actes.
Les Plaideurs, comédie en 3 actes.

Beaumarchais :

Le Barbier de Séville, comédie en 5 actes.
Le Mariage de Figaro, comédie en 5 actes.

Marivaux :

Les Jeux de l'Amour et du Hasard, comédie en 3 actes.
Le Legs, comédie en 1 acte.

Regnard :

Le Légataire universel, comédie en 5 actes.
Les Folies amoureuses, comédie en 5 actes.

Drames.

Œdipe Roi, tragédie en 5 actes, de Sophocle, traduite par Jules Lacroix.
Hamlet, drame en 5 actes, de Shakspeare, adapté par Alexandre Dumas et Paul Meurice.
Hernani, 5 actes, en vers, de Victor Hugo.
Ruy Blas, 5 actes, en vers, de Victor Hugo.
Adrienne Lecouvreur, 5 actes, Scribe et Legouvé.
Une Famille au temps de Luther.

Pièces modernes.

Théatre d'Alfred de Musset :

On ne badine pas avec l'amour, 3 actes.
Il ne faut jurer de rien, 3 actes.

TRESSE STOCK, LIBRAIRES-ÉDITEURS
8, 9, 10, 11, GALERIE DU THÉATRE-FRANÇAIS, PALAIS-ROYAL, PARIS

DERNIÈRES PUBLICATIONS DRAMATIQUES :

Ces demoiselles de l'Opéra, par UN VIEIL ABONNÉ, un vol. in-18 orné d'un dessin . 3 50

Les jolies actrices de Paris, par PAUL MAHALIN, 1re, 2e, 3e et 4e séries. Biographies de toutes les artistes de Paris. Chaque série se vend séparément . 3 50

Foyers et Coulisses. — Histoire anecdotique de tous les théâtres de Paris, par G. d'HEYLLI et H. BUGUET. Cet ouvrage qui comprend, en outre de l'histoire de chaque théâtre, la biographie du personnel administratif et des artistes, se composera environ de vingt-cinq brochures in-32, ornées chacune de deux photographies.

19 volumes sont en vente :

Les Bouffes-Parisiens, 1 vol.
Les Folies-Dramatiques, 1 vol.
Les Variétés, 1 volume.
Le Palais-Royal, 1 volume.
La Comédie-Française, 2 volumes.
Le Vaudeville, 1 volume.
La Gaîté, 2 volumes.
L'Opéra, 3 volumes.
Le Gymnase, 2 volumes.
La Porte Saint-Martin, 1 vol.
L'Odéon, 1 volume.
L'Ambigu, 1 volume.
La Renaissance, 1 volume.
L'Opéra-Comique, 1 volume.

Les volumes d'un même théâtre ne se vendent pas séparément. Chaque volume . 1 50

Code du théâtre par CH. LE SENNE. Lois, règlements, jurisprudence, usages. Un vol. in-18 précédé d'un avant-propos par Me Henry Celliez, avocat à la Cour d'Appel 3 50

La Comédie-Française pendant les deux sièges (1870-1871), par ED. THIERRY. Journal de l'administrateur général. Un vol. in-8° écu. Prix . 6 »

SAYNÈTES ET MONOLOGUES
Recueil périodique de comédies de salon par différents auteurs

Sous ce titre nous publions depuis plusieurs années, avec un succès toujours croissant, une collection de volumes composés des pièces les plus en vogue à *un*, *deux* et *trois* personnages.

Huit volumes ont déjà paru, chaque volume se vend séparément.. 3 50

Le Chandelier, 3 actes.
Les Caprices de Marianne, 2 actes.
Il faut qu'une porte soit ouverte ou fermée, 1 acte.

GEORGE SAND :

Le Marquis de Villemer, 5 actes.
François le Champi, 3 actes.

ÉMILE AUGIER :

L'Aventurière, 4 actes.
Les Fourchambault, 5 actes.
Les Effrontés, 5 actes.
Le Post-Scriptum, 1 acte.
Maître Guérin, 3 actes.

ALEXANDRE DUMAS :

Mademoiselle de Belle-Isle, 5 actes.
Henri III et sa Cour, 5 actes.

ALEXANDRE DUMAS fils :

Denise, 4 actes.
Francillon, 3 actes.
Le Demi-Monde, 5 actes.

ÉDOUARD PAILLERON :

Le Monde où l'on s'ennuie, 3 actes.
La Souris, 3 actes.
Le Dernier quartier, 2 actes.

FRANÇOIS COPPÉE :

Le Luthier de Crémone, 1 acte.
Le Passant, 1 acte.

OCTAVE FEUILLET :

Chamillac, 5 actes.
Le Village, 1 acte.

CALMANN LÉVY, ÉDITEUR, RUE AUBER, 3, PARIS

THÉATRE COMPLET D'EUGÈNE LABICHE

DIX FORTS VOLUMES GRAND IN-18

CHAQUE VOLUME SE VEND SÉPARÉMENT 3 fr. 50 c.

1er VOLUME

Un Chapeau de paille d'Italie. — Le Misanthrope et l'Auvergnat. — Edgard et sa bonne. — La Fille bien gardée. — Un Jeune Homme pressé. — Deux Papas très bien. — L'Affaire de la rue de Lourcine.

2e VOLUME

Le Voyage de M. Perrichon. — La Grammaire. — Les Petits Oiseaux. — La Poudre aux yeux. — Les Vivacités du capitaine Tic.

3e VOLUME

Célimare le bien-aimé. — Un Monsieur qui prend la mouche. — Frisette. — Mon Isménie. — J'invite le Colonel. — Le Baron de Fourchevif. — Le Club champenois.

4e VOLUME

Moi. — Les Deux Timides. — Embrassons-nous, Folleville! — Un Garçon de chez Véry. — Les Suites d'un premier lit. — Maman Sabouleux. — Les Marquises de la Fourchette.

5e VOLUME

La Cagnotte. — La Perle de la Cannebière. — Le Premier Pas. — Un Gros Mot. — Le Choix d'un Gendre. — Les 37 Sous de M. Montaudoin.

6e VOLUME

Le Plus Heureux des Trois. — La Commode de Victorine. — L'Avare en gants jaunes. — La Sensitive. — Le Cachemire X. B. T.

7e VOLUME

Les Trente Millions de Gladiator. — Le Petit Voyage. — 29 degrés à l'ombre. — Le Major Cravachon. — La Main leste. — Un Pied dans le crime.

8e VOLUME

Les Petites Mains. — Deux Merles blancs. — La Chasse aux Corbeaux. — Un Monsieur qui a brûlé une dame. — Le Clou aux maris.

9e VOLUME

Doit-on le dire? — Les Noces de Bouchencœur. — La Station Chambaudet. — Le Point de mire.

10e VOLUME

Le Prix Martin. — J'ai compromis ma femme. — La Cigale chez les fourmis. — Si jamais je te pince! — Un Mari qui lance sa femme.

ŒUVRES COMPLÈTES DE F. PONSARD

TROIS MAGNIFIQUES VOLUMES IN-8°

Imprimés sur beau papier par Claye. Prix 22 fr 50
Reliure d'amateur, tranche dorée en tête. Prix 37 fr. 50

DIVERS.

Le Mercure galant, Boursault.
Le Testament de César Girodot, 3 actes, Adolphe Belot et Villetard.
Les Deux Ménages, 3 actes, Wafflard, Picard et Fulgence.
L'Ami Fritz, 3 actes, Erckmann-Chatrian.
Mercadet, 5 actes, de Balzac.
Le Flibustier, 3 actes, Jean Richepin.
Un Parisien, 3 actes, Edmond Gondinet.
Pépa, 3 actes, Meilhac et Ganderax.

Pièces en 1 ou 2 actes.

Le Mari qui pleure, 1 acte, Jules Prével.
Les Honnêtes femmes, 1 acte, Henry Becque.
Au Printemps, 1 acte, Laluyé.
Petite pluie.
Volte-Face, 1 acte, Guiard.
Pendant le bal, 1 acte, Pailleron.
La Cigale chez les Fourmis, 1 acte, Legouvé et Labiche.
Le Bonhomme Jadis, 1 acte, Henry Mürger.
Socrate et sa femme, 1 acte, Théodore de Banville.
Le Baiser, 1 acte, Théodore de Banville.
Souvent Homme varie.
L'Invitation à la valse.
Une Rupture, 1 acte, Abraham Dreyfus.
Vincenette, 1 acte, Jules Barbier fils.
L'Anglais ou le fou raisonnable.
Chez l'Avocat, 1 acte, Paul Ferrier.
L'Autre Motif.
Les Brebis de Panurge.
Le Premier baiser, 1 acte, Émile Bergerat.
Alain Chartier, 1 acte, de Borelli.
Le Klephte, 1 acte, Abraham Dreyfus.

OPÉRA-COMIQUE

Le théâtre de l'Opéra-Comique est notre seconde scène lyrique.

Destiné au genre opéra comique, qui a tant d'attraits pour le public français, ce théâtre est le complément de notre Académie nationale de musique, exclusivement consacrée au grand opéra et au ballet.

Depuis le terrible incendie de la salle Favart, l'Opéra-Comique s'est provisoirement installé dans l'ancien Théâtre des Nations, place du Châtelet.

L'Opéra-Comique joue tous les soirs et donne des matinées tous les dimanches, pendant la saison d'hiver.

PERSONNEL ADMINISTRATIF

Directeur — M. PARAVEY.
Administrateur. — M. RODET.
Secrétaire-général. — M. EDOUARD NOEL.

ARTISTES

MM. Barnolt, Bernaërt, Bernard, Bertin, Boudouresque fils, Bouvet, Cobalet, Collin, Cornubert, Davoust, Delaquerrière, Dupuy, Fournets, Fugère, Gilbert, Maris, Galand, Lonati, Grivot, Herbert, Lubert, Mouliérat, Saléza, Soulacroix, Taskin, Troy, Thierry.

Mmes Auguez, Bernaërt, Bouland, Bréan, Chevalier, Degrandi, Deschamps, Durand, Marcolini, Kévary, Mary, Mézeray, Molé-Truffier, Nardi, Perret, Pierron, Samé, Sanderson, Sarolta, Simonnet, Vaillant-Couturier

RÉPERTOIRE DE L'OPÉRA-COMIQUE

Ouvrages en 4 actes

ESCLARMONDE.	J. Massenet.
LE ROI D'YS.	Lalo.
BENVENUTO.	Eug. Diaz.
CARMEN.	Bizet.
LA TRAVIATA.	Verdi.
LE BARBIER DE SÉVILLE.	Rossini.

Ouvrages en 3 actes

LA DAME BLANCHE.	Boieldieu.
LE PRÉ AUX CLERCS.	Hérold.
ZAMPA.	Hérold.
LE DOMINO NOIR.	Auber.
LES DIAMANTS DE LA COURONNE	Auber.
FRA DIAVOLO.	Auber.
MIGNON.	A. Thomas.
LES DRAGONS DE VILLARS. . . .	Maillard.
RICHARD COEUR DE LION	Grétry.
L'OMBRE	Flotow.
LE POSTILLON DE LONGJUMEAU.	Adam.
MIREILLE.	Gounod.
LE PARDON DE PLOERMEL. . . .	Meyerbeer.
DIMITRI.	Joncières.
LE ROI MALGRÉ LUI	Chabrier.
LES PÊCHEURS DE PERLES . . .	Bizet.
L'AMOUR MÉDECIN.	Poise.

Ouvrages en 2 actes

LE CAÏD	Amb. Thomas.
LA FILLE DU RÉGIMENT	Donizetti.
PHILÉMON ET BAUCIS	Gounod.
GALATHÉE	V. Massé.
LE MAITRE DE CHAPELLE	Paer.
L'EPREUVE VILLAGEOISE	Grétry.

MAITRE WOLFRAM	Reyer.
LE PORTRAIT.	Th. de Lajarte.
LA CIGALE MADRILÈNE.	Perronnet.

Ouvrages en 1 acte

LES NOCES DE JEANNETTE. . . .	V. Massé.
LE CHALET	Adam.
LES RENDEZ-VOUS BOURGEOIS .	Nicolo.
LES AMOUREUX DE CATHERINE .	Maréchal.
LE NOUVEAU SEIGNEUR	Boieldieu.
HILDA	Millet.
L'ENCLUME	Pfeiffer.
LE BAISER DE SUZON	Bimberg.
LA NUIT DE SAINT-JEAN	Lacome.
DIMANCHE ET LUNDI	Deslandres.

N'achetez plus de linge de table!
SERVEZ-VOUS DE LA
NAPPE DE MÉNAGE
Damassée, encadrée, toujours blanche sans lavage
Adoptée par les collèges, l'armée, les communautés et les pensions bourgeoises
NE PAS CONFONDRE AVEC LES ARTICLES SIMILAIRES

6 couverts, 1m20 carré . . 8 francs.	10 couverts, 1m55 carré . . 14 francs.	
8 couverts, 1m20 carré . . 10 francs.	12 couverts, 1m70 carré . . 18 francs.	

Envoi contre remboursement ou mandat-poste à l'ordre de **M. SOMON** 19, rue de la Gaîté PARIS

ODÉON

L'Odéon, ou second Théâtre-Français, est notre deuxième scène dramatique. Il a, comme la Comédie-Française, un répertoire classique ; son répertoire moderne se compose des œuvres de nos auteurs contemporains, qui n'ont pu franchir encore les redoutables portes du Théâtre-Français.

L'Odéon joue tous les soirs et donne des matinées tous les dimanches, pendant la saison d'hiver.

Depuis deux ans, l'Odéon donne en plus, pendant l'hiver, des séries de représentations classiques, à prix réduits et par abonnement, les lundi et vendredi.

PERSONNEL ADMINISTRATIF

Directeur. — M. Porel.
Administrateur général. — M. Émile Marck.
Secrétaire général. — M. Émile Desbeaux.

ARTISTES

MM. Amaury, Calmette, Candé, Chautard, Colombey, Cornaglia, Damoye, Duard, Dumény, Fréville, Philippe Garnier, Albert Lambert, Marquet, Montbars, Paul Mounet, Numa, Segond, Sujol, Vandenne.

Mmes Madeleine Bertrand, Suzanne Bertrand, Cogé, Crosnier, Dalbret, Dheurs, Duhamel, Kesly, Antonia Laurent, Leture, Lynnés, Panot, Raucourt, Ruth, Samary, Sanlaville, Raphaële Sisos, Aimée Tessandier, Weber.

RÉPERTOIRE DE L'ODÉON
Ouvrages classiques.

THÉATRE DE MOLIÈRE.

L'École des femmes, 5 actes.
L'Avare, 5 actes.
Le Médecin malgré lui.
Tartuffe, 5 actes.
Le Misanthrope, 5 actes.
Le Malade imaginaire, 3 actes.
Le Dépit amoureux, 2 actes.
Cinna, tragédie en 5 actes, de Corneille.
Les Ménechmes, comédie en 5 actes de Regnard.
Roméo et Juliette, de Shakspeare, traduction de G. Lefebvre.
Athalie, tragédie en 5 actes, de Racine, avec la musique et les chœurs de Mendelsohn.
Shylock ou le Marchand de Venise, de Shakespeare, traduction d'Edmond Haraucourt.

Les pièces que nous venons de mentionner sont toujours au répertoire de l'Odéon. Voici maintenant les pièces qui ont été ou seront jouées pendant la saison 1888-89 :

Répertoire des représentations populaires.

Don Juan.
Le Bourgeois gentilhomme, de Molière, avec la musique de Lulli et les divertissements.
Amphitryon, de Molière.
L'École des maris, de Molière.
La Surprise de l'Amour, 3 actes, de Marivaux.
L'Épreuve, 1 acte, de Marivaux.
Iphigénie, tragédie en 5 actes, de Racine.
Bérénice, tragédie en 5 actes, de Racine.
Rodogune, tragédie en 5 actes, de Corneille.

Venceslas, tragédie en 5 actes, de Rotrou.
Le Déserteur (Sedaine).
Turcaret (Lesage).
Le Père de famille (Diderot).
Les Deux Philibert (Picard).
Macbeth, drame de Shakspeare, traduction de Jules Lacroix.
L'École des journalistes, comédie de Mme de Girardin.
Othello, drame de Shakspeare, traduction de François-Victor Hugo.
Les Erynnies. (Leconte de Lisle).
Charles VII chez ses grands vassaux (Alex. Dumas).
Louis XI (Casimir Delavigne).

Pièces modernes.

Crime et Châtiment, drame en 7 actes, de MM. Hugues Le Roux et Paul Ginisty, d'après le roman russe de Dostoïewsky.
La Marchande de sourires, drame japonais, de Mme Judith Gautier.
Caligula, drame en 5 actes et un prologue, en vers, d'Alexandre Dumas.
Germinie Lacerteux, drame en 10 tableaux, de M. de Goncourt.
Fanny Lear (Meilhac et Halévy).
La Famille Benoîton (Victorien Sardou).
L'Arlésienne, drame en 5 actes, d'Alphonse Daudet, musique de Georges Bizet.
Révoltée, comédie en 4 actes, de Jules Lemaître.
Les Noces Corynthiennes, drame en 3 actes, en vers, de M. Anatole France.
Dona Flor, drame en 4 actes, en vers, de M. Auguste Dorchain.
Charlotte Corday, de F. Ponsard.

DEUXIÈME PARTIE

THÉATRES ET SPECTACLES DIVERS

PLANS ET TARIFS
ARTISTES ET RÉPERTOIRE

CHAPEAUX EN TOUS GENRES
FEUTRE, LAINE ET PAILLE

SPÉCIALITÉ

DE

CHEMISES ET CLOCHES

Confortables et Impers

EN TOUTES NUANCES

LANGLOIS

REPRÉSENTANT DE FABRIQUES

DRAPS ET SOIERIES

18, BOULEVARD BARBÈS, 18

PARIS

PLAN DE LA SALLE DE L'OPÉRA
(2200 places)

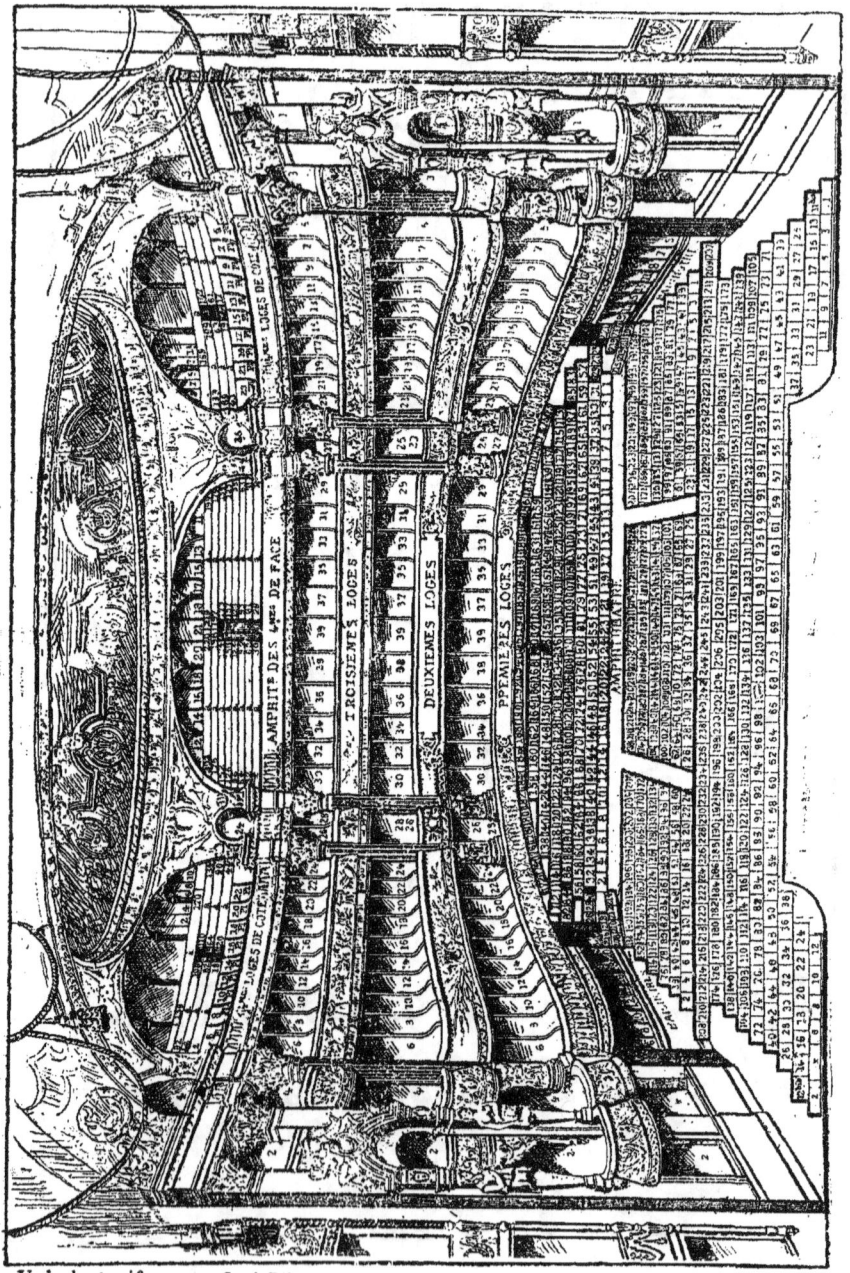

Voir le tarif pages 6 et 10.

TARIF DU PRIX DES PLACES DU THÉATRE-FRANÇAIS

Situé rue de Richelieu

Bureau de location ouvert de 11 heures à 6 heures

PREMIER BUREAU	Au Bureau fr. c	En location fr. c		Au Bureau fr. c	En location fr. c
Avant-scène des premières loges.	10 »	12 50	Fauteuils de balcon (1er rang)	10 »	12 »
Loges du rez-de-chaussée (nos 1, 2, 3, 4)	8 »	10 »	Fauteuils de balcon 2e rang	8 »	10 »
Premières loges	8 »	10 »	Fauteuils d'orchestre	7 »	9 »
Baignoires de face	8 »	10 »	Avant-scène et Loges découvertes du 3e rang	3 »	4 50
Baignoires de côté	7 »	9 »			
Avant-scène des 2mes loges	8 »	10 »	Fauteuils de la 2e galerie	3 »	4 »
Loges de face (2e rang)	6 »	8 »	**DEUXIÈME BUREAU**		
Loges découvertes (2e rang)	5 »	7 »	Parterre	2 50	» »
			Troisième galerie	2 »	» »
Loges de côté (2e rang)	4 »	6 »	Loges de face (4e rang)	2 »	3 »
Loges de face (fermées du 3e rang (nos 79 et 80)	3 50	5 »	Loges de côté (4e rang)	1 50	2 50
			Amphithéâtre	1 »	» »

Les loges du 2e et du 3e rang (découvertes) peuvent se fractionner par coupons de deux places, dont une sur le devant. Les enfants payent place entière. — L'orchestre est entièrement réservé aux hommes.

PORCELAINES, CRISTAUX, VERRERIES, SERVICES DE TABLE ET FANTAISIES

Maison spéciale pour la fourniture

DES

HOTELS, RESTAURANTS ET LIMONADIERS

39, Bd Saint-Michel — **A. BÉJOT** — **39, Bd Saint-Michel**

NOUVEAUX DÉCORS INALTÉRABLES SUR PORCELAINE
A l'usage des Hôtels, Restaurants et Limonadiers.

PLAN DE LA SALLE DU THÉATRE-FRANÇAIS
(1400 places)

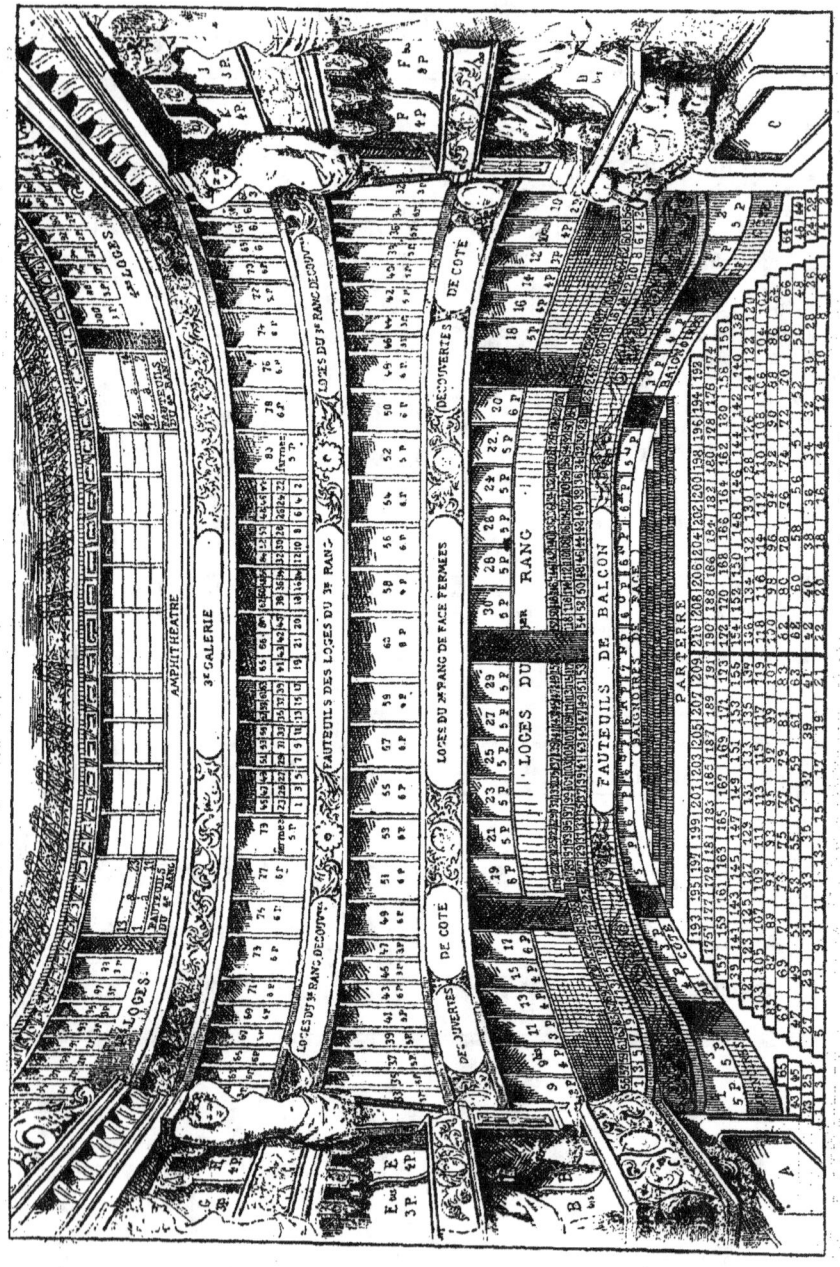

TARIF DU PRIX DES PLACES DE L'OPÉRA-COMIQUE
Situé Place du Châtelet.

Bureau de location ouvert de 10 heures à 7 heures.

	Location	Bureau	Représentations populaires
	fr. c.	fr. c.	fr. c.
Avant-scènes de rez-de-chaussée	15 »	12 »	3 »
— de balcon	15 »	12 »	3 »
Baignoires	10 »	8 »	3 »
Loges de balcon.	10 »	8 »	3 »
Avant-scènes de première galerie	8 »	6 »	2 »
Loges première galerie à salon. . . .	8 »	6 »	2 »
Loges couvertes première galerie. . . .	7 »	5 »	2 »
Avant-scènes de deuxième galerie. . . .	4 »	4 »	1 »
Fauteuils d'orchestre.	10 »	8 »	3 »
— de balcon	10 »	8 »	3 »
— de première galerie.	8 »	6 »	2 »
— de deuxième galerie	5 »	4 »	1 »
Stalles d'orchestre.	6 »	5 »	2 »
— de parterre.	3 50	3 »	1 »
— de deuxième galerie	3 50	2 50	1 »
— d'amphithéâtre	1 50	1 »	» 50

Les dames sont admises à l'orchestre, seulement les dimanches et fêtes, en matinée et le soir. — Les enfants au-dessous de 7 ans ne sont pas admis. — Une représentation populaire par mois.

ÉMERIS DE L'OUEST
Fabrique générale de tous produits à polir

Usines à REDON (Ille-et-Vilaine)

DÉPOT A PARIS : 45, RUE DE LA FOLIE-MÉRICOURT, 45

Huit médailles or et argent. — Paris, 1878, argent; Angoulême, 1877, argent; Angers, 1877, or; Paris, 1879, or; Le Mans, 1880, or; Melun, 1880, or; Bruxelles, 1880, or; Nantes, 1882, diplôme d'honneur; Nantes, 1886, grand diplôme d'honneur.

PLAN DE LA SALLE DE L'OPÉRA-COMIQUE

(1600 places)

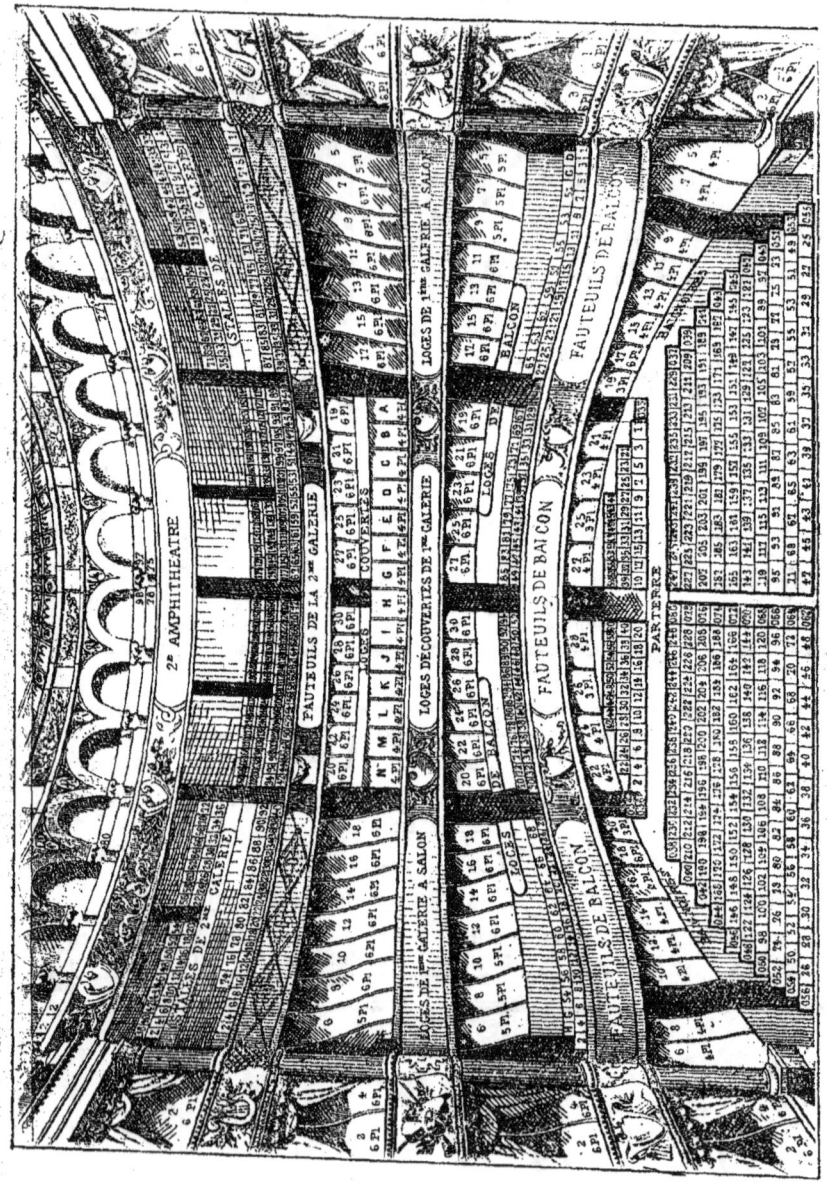

TARIF DU PRIX DES PLACES DE L'ODÉON

Situé place de l'Odéon
Bureau de location ouvert de 12 à 6 h.

PREMIER BUREAU	Au bureau fr. c.	En location fr. c.		Au bureau fr. c.	En location fr. c.
Avant-scène des premières à salon...	12 »	14 »	Stalles de la 2ᵉ gal.	3 50	4 »
Avant-scène du rez de chaussée.....	12 »	14 »	Avant-scène des deuxièmes.....	2 50	3 »
Baignoires d'avant-scène.....	10 »	12 »	Deuxièmes loges de face.....	3 »	4 »
Premières loges de face.....	8 »	10 »	Deuxièmes loges de balcon.....	1 50	2 »
Fauteuils d'orchestre.	6 »	8 »	**DEUXIÈME BUREAU**		
Premières loges de balcon.....	5 »	7 »	Stalles de parterre..	2 50	3 »
Premières loges de côté.....	5 »	7 »	Stalles de deuxième balcon.....	1 50	2 »
Fauteuils de 1ʳᵉ gal. (1ᵉʳ rang).....	6 »	8 »	Avant-scène des troisièmes.....	1 »	1 50
Fauteuil de 1ʳᵉ gal. (2ᵉ et 3ᵉ rang)..	5 »	7 »	Troisièmes galeries..	1 »	1 50
Baignoires.....	4 »	6 »	Quatrièmes galeries..	» 50	» 50

Les enfants payent place entière. — Les dames sont admises à toutes les places, excepté au parterre.

PLAN DE LA SALLE DE L'ODÉON

(1467 places)

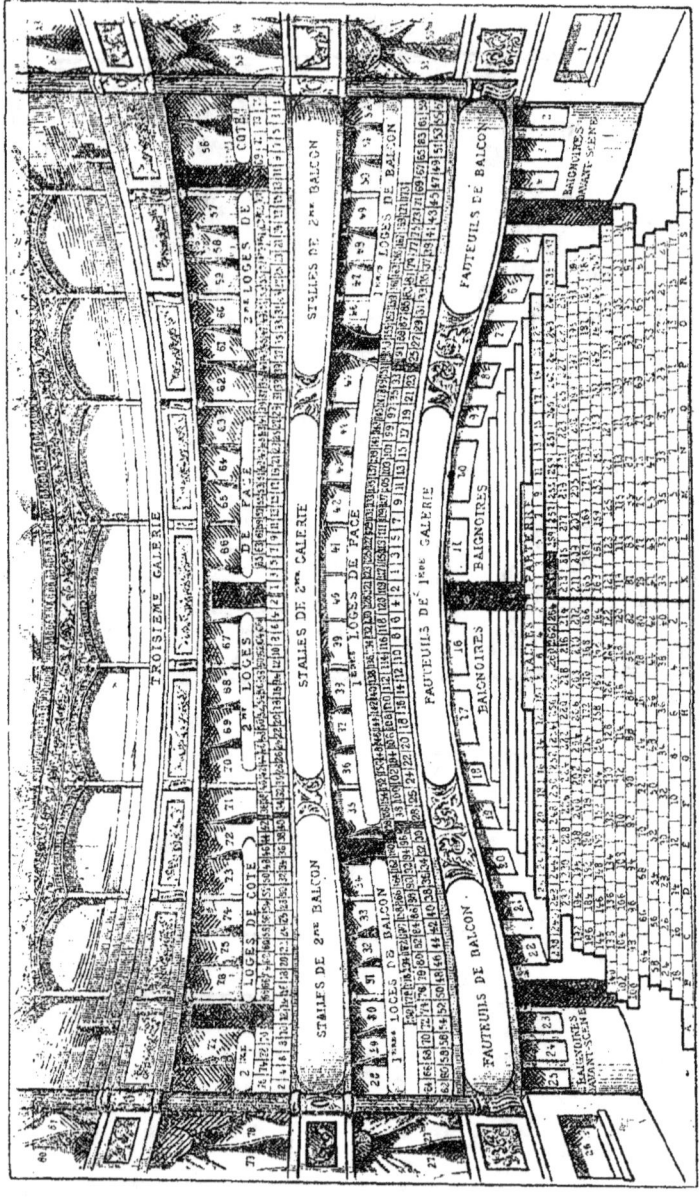

TARIF DU PRIX DES PLACES DU GYMNASE

Situé boulevard Bonne-Nouvelle

Bureau de location ouvert de 11 heures du matin jusqu'à une heure avant l'ouverture, qui varie selon les pièces.

PREMIER BUREAU	Au Bureau fr. c.	En location fr. c.	DEUXIÈME BUREAU	Au Bureau fr. c.	En location fr. c.
Avant-scène du rez-de-chaussée....	12 »	15 »	Stalles de la deuxième galerie (1er rang)..	2 50	3 »
Avant-scène de balcon.	12 »	15 »	Les autres....	2 »	3 »
Avant-scène du théâtre, rez-de-chaussée et 1er étage....	12 »	15 »	Avant-scène de la deuxième galerie..	2 »	2 50
Avant scène de foyer.	5 »	7 »	Loges de la deuxième galerie......	2 50	3 »
Loges de balcon...	8 »	10 »	Stalles de la troisième galerie (1er rang).	1 50	2 »
Baignoires de côté..	8 »	10 »	Les autres....	1 25	2 »
Baignoires de face..	8 »	10 »	Avant-scène de la troisième galerie..	1 »	1 50
Fauteuils d'orchestre.	8 »	9 »	Quatrièmes loges...	1 50	1 50
Fauteuils de balcon.	8 »	10 »	Les enfants payent place entière.— Les dames sont admises aux faut. d'orchestre.		
Fauteuils de foyer..	5 »	6 »			
Loges du foyer de face.	5 »	6 »			
Loges du foyer de côté.	4 »	5 »			

Genre : Comédie et Vaudeville.[1]

Administration : MM. Victor KONING, directeur. — Émile ABRAHAM, secrétaire général.

Artistes : MM. Pierre Achard, Berny, Chomé, Paul Devaux, Lagrange, Lafontaine, Libert, Marais, Léon Noël, Noblet, Numès, Paul Plan, Romain, Torin ;

Mmes Jeanne Brindeau, Rosa Bruck, Cheirel, Dalmeira, Darlaud, Depoix, Desclauzas, Grivot, Guertet, Marie Magnier, Malvau, Marsy, Pasca.

PLAN DE LA SALLE DU GYMNASE

(1000 places)

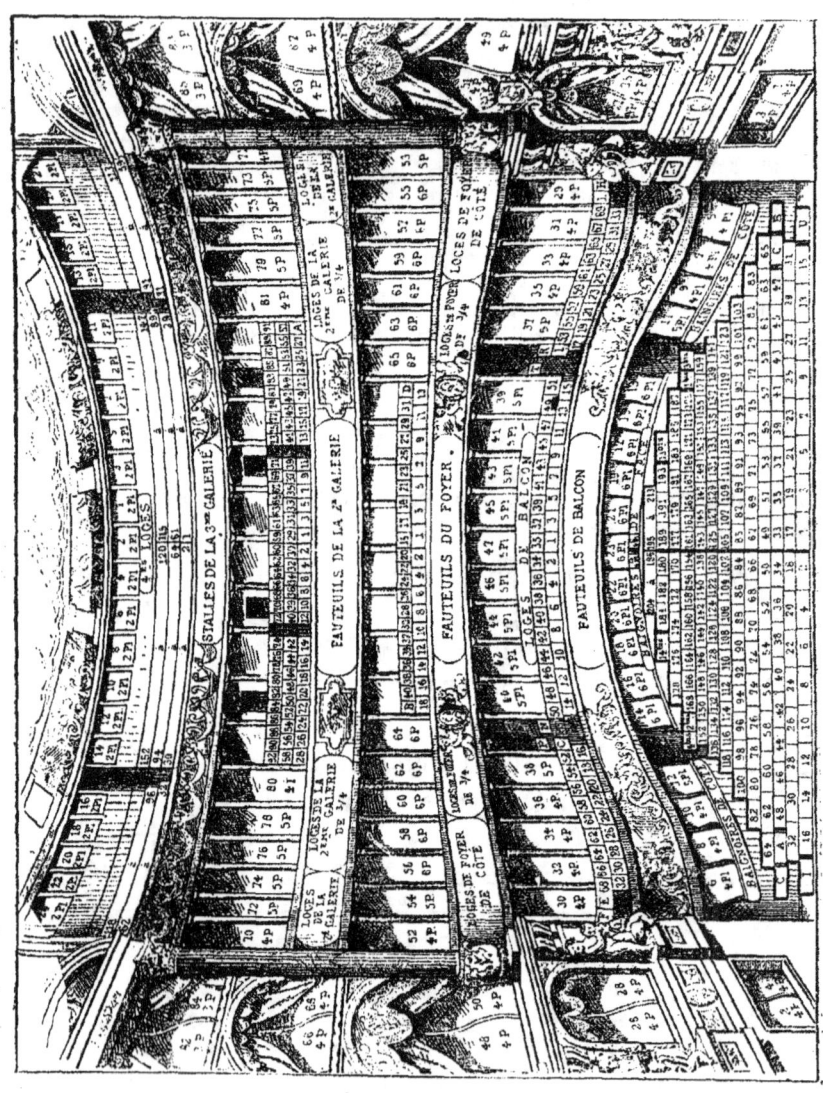

TARIF DU PRIX DES PLACES DU VAUDEVILLE

Situé rue de la Chaussée-d'Antin

Bureau de location ouvert de 11 heures à 6 heures.

	Au Bureau	En location		Au Bureau	En location
	fr. c.	fr. c.		fr. c.	fr. c.
Avant-scène du rez-de-chaussée	12 50	15 »	Loges du foyer	5 »	6 »
Avant-scène des premières	12 50	15 »	Avant-scène des secondes, et deuxièmes loges de côté	4 »	5 »
Premières loges de face et de côté	8 »	10 »	Troisièmes loges	3 »	4 »
Baignoires de face et de côté	7 »	9 »	Stalles de la troisième galerie de face	3 »	4 »
Fauteuils d'orchestre	7 »	9 »	Stalles de la troisième galerie de côté	1 50	2 »
— de balcon 1er rang	8 »	10 »	Avant-Scène des troisièmes	1 50	2 »
— de balcon 2e rang	7 »	9 »	Loges des quatrièmes	2 »	2 »
— du foyer	5 »	6 »	Quatrième galerie	1 »	» »

Les enfants payent place entière. — Les dames sont admises à l'orchestre.

Genre : Comédie et Vaudeville.

Administration : Raimond DESLANDES et Albert CARRÉ, directeurs. — Léon RICQUIER, administrateur général.

Artistes. — MM. Bernès, Boisselot, Corbin, Courtès, Dieudonné, Raphaël Duflos, Jansey, Jolly, Laroche, Mangin, Mayer, Moisson, Montigny, Peutat, André Michel, Pellerin, Gouget ;

Mmes Réjane, Deschamps, Cerny, Daynes-Grassot, Dharcourt, Cécile Caron, Marguerite Caron, Dinelli, Nory, Hilaire, Tillon, Darly, Englebert, Dolci, Verneuil, Debay, Lécuyer, Rolland, Claudia, Moncharmont, Ferney, Royé, Géraudon.

PLAN DE LA SALLE DU VAUDEVILLE

(1300 places)

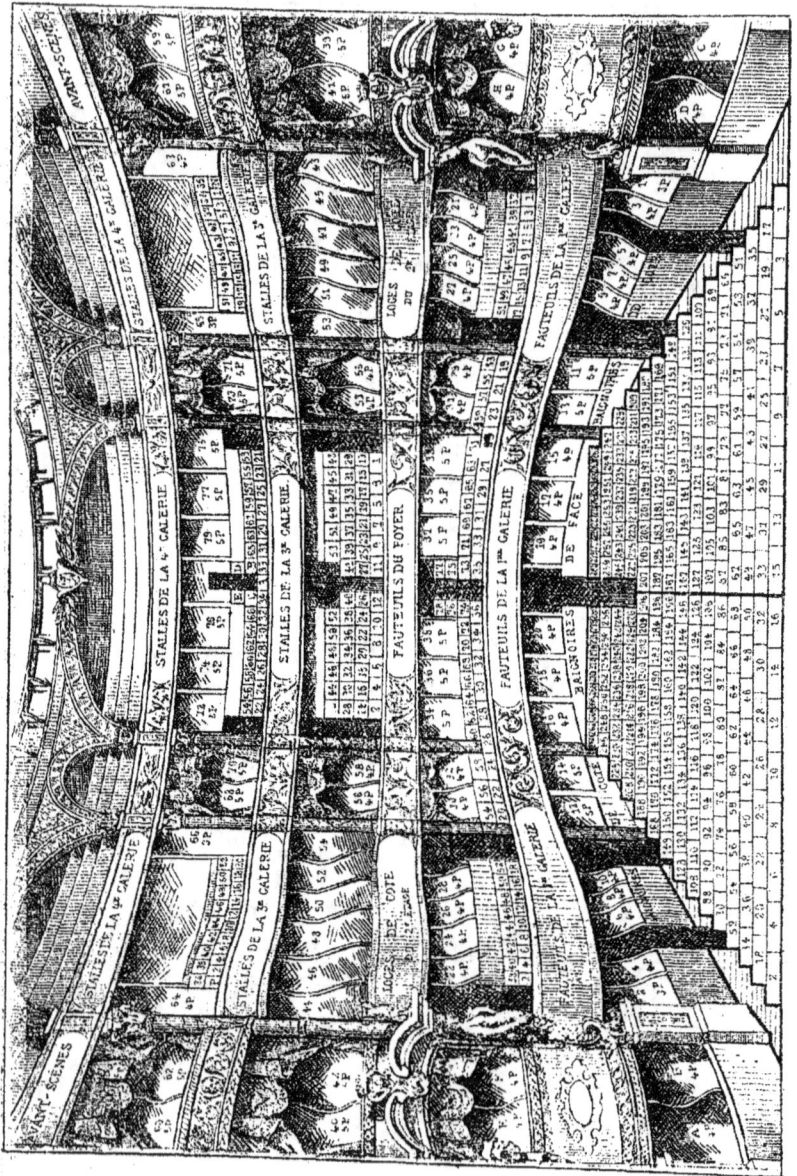

TARIF DU PRIX DES PLACES DES VARIÉTÉS

Situé boulevard Montmartre

Bureau de location ouvert à partir de 11 heures du matin.

1ᵉʳ BUREAU	Au Bureau	En location		Au Bureau	En location
	fr. c.	fr. c.		fr. c.	fr. c.
Avant-scène des premières et du rez-de-chaussée...	10 »	de 5 pl. 60 »	Fauteuils de la galerie....	7 »	9 »
Baignoires de côté.....	8 »	de 5 pl. 50 »	Fauteuils de balcon....	7 »	9 »
		de 4 pl. 40 »	**2ᵉ BUREAU**		
Premières loges	8 »	de 6 pl. 60 » / de 4 pl. 40 »	Loges des troisièmes....	2 »	de 4 pl. 10 »
Deuxièmes loges	5 »	de 6 pl. 36 » / de 4 pl. 24 »	Stalles de la 2ᵉ galerie....	2 »	2 50
Deuxièmes loges de côté....	4 »	de 4 pl. 16 »	Stalles d'orchestre....	4 »	5 »
Fauteuils d'orchestre....	7 »	9 »	2ᵉ balcon....	1 50	2 »
			1ᵉʳ amphithéâtre	1 50	» »
			2ᵉ amphithéâtre	1 »	» »

Les enfants payent place entière.

Genre : Opérette, Comédie et Vaudeville.

Administration : MM. BERTRAND et BARON, directeurs. — CHAVANNES, administrateur.

Artistes : MM. Baron, Barral, Blondelet, Christian, Cooper, Courcelles, Daniel Bac, Deltombe, Didier, José Dupuis, Germain, Guyon, Lassouche, Raymond ;

Mmes Crouzet, Darty, Granier, Judic, Lender, Mausay, Réal, M. Durand, Folleville, Guilbert, Diony.

PLAN DE LA SALLE DES VARIÉTÉS

(1250 places)

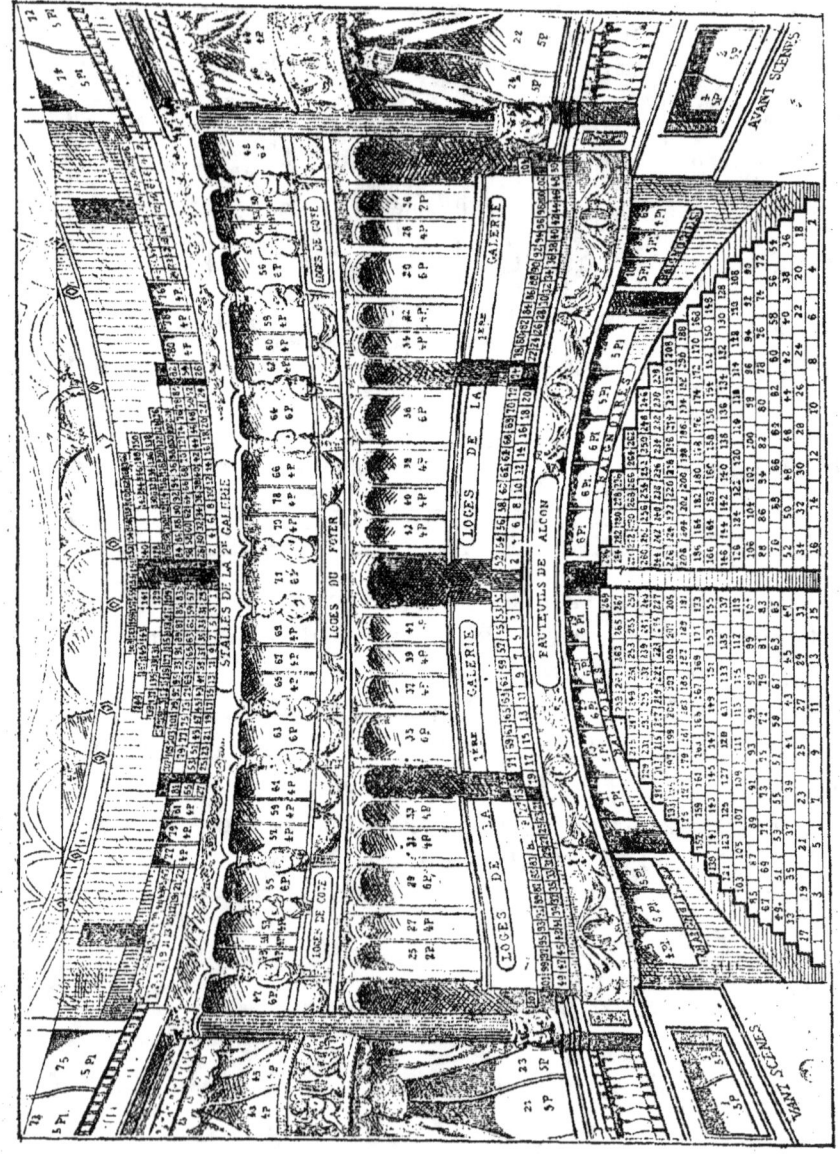

TARIF DU PRIX DES PLACES DU PALAIS-ROYAL

Situé rue Montpensier

	Au Bureau	En location		Au Bureau	En location
	fr. c	fr. c		fr. c	fr. c
Avant-scène.	8 »	10 »	Fauteuils de deuxième galerie de face. . .	5 »	6 »
Fauteuils d'orchestre.	7 »	9 »	Avant-scène des 2°.	4 »	5 »
Premières loges . . .	7 »	9 »	Fauteuils de deuxième galerie de côté . .	4 »	5 »
Fauteuils de première galerie..	7 »	9 »	Stalles d'orchestre. .	4 »	5 »
Baignoires de côté. .	7 »	9 »	Avant-scènes et stalles des troisièmes. . .	2 50	3 »
Baignoires de face. .	6 »	8 »			
Deuxièmes loges. .	5 »	6 »			

Genre : Comédie et Vaudeville.

Administration : MM. Mussay et Boyer, directeurs.

Artistes : MM. Calvin, Dailly, Daubray, Galipaux, Milher, Mondos, Pellerin, Luguet, Hurteaux, Huguenet, Mauduc, Victorin, Garon, Monval, Bouchet, Liesse, Renard;

Mmes Berny, Emma Bonnet, Céline Chaumont, Lucie Davray, Jane Evans, Suzanne Lagier, Lavigne, Marie Leroux, Armant, Elven, Dezoder, Descorval, Ellen-Andrée, Clem, Froment, Pierval, Gillette, Laforet, Del Bernardi, Perrot.

Répertoire de l'Exposition : *Ma Camarade*, de Meilhac; le *Train de plaisir*, de Saint-Albin; *Divorçons*, de V. Sardou; la *Cagnotte*, de Labiche; *Durand et Durand*, de Valabrègue et Ordonneau; la *Boule*; le *Réveillon*, de Meilhac et Halévy; le *Parfum*, de Blum et Toché.

PLAN DE LA SALLE DU PALAIS-ROYAL

(850 places)

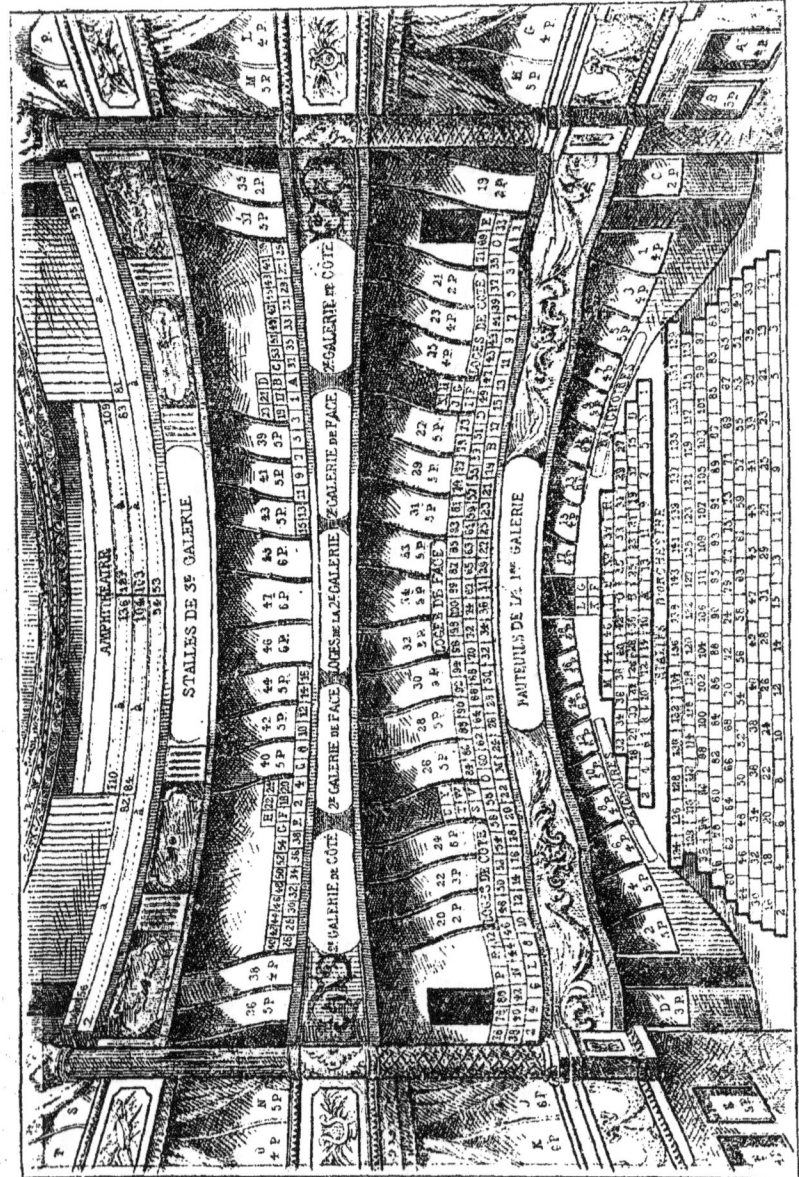

TARIF DU PRIX DES PLACES DE LA PORTE-SAINT-MARTIN

Situé boulevard Saint-Martin

Bureau de location ouvert de 11 h. à 7 h. 1/2.

1ᵉʳ BUREAU Boulevard Saint-Martin	Au Bureau	En Location			Au Bureau	En Location	
	fr. c.	fr. c.			fr. c.	fr. c.	
Avant-scène du rez-de-chaus.	14 »	6 pl.	100 »	Stalles d'orch. . .	4 »		5 »
Avant-scène des premières.. .	14 »	6 pl.	100 »	Avant-scène des troisièmes . .	3 »	6 pl.	24 »
Premières loges de face. . . .	10 »	6 pl.	72 »	Stalles des secondes de côté	3 »		4 »
Baignoires. . .	10 »	4 pl.	48 »	Fauteuils des troisièmes. .	3 »		4 »
Premières loges de balcon.. .	10 »	4 pl.	48 »	2ᵉ BUREAU *sous le péristyle*			
Faut. d'orch.. .	9 »		10 »				
Faut. de balcon.	9 »		10 »	Stalles des troisièmes de face	2 50		3 »
Avant-scène des secondes. . .	7 »	6 pl.	48 »	Stalles des troisièmes de côté	2 »		2 50
Deuxièmes loges de face. . . .	7 »	4 pl.	32 »	Quatrième gal.	1 25		» »
Fauteuils des secondes. . . .	6 »		7 »	Amphithéât. des quatrièmes. .	» 75		» »

Il n'y a plus de parterre. — Les enfants payent place entière. — Les dames sont admises à toutes les places.

Genre : Drame et Féerie.

Administration : M. Duquesnel, directeur.

Artistes : MM. Bouyer, Darmont, Francès, Herbert, Mévisto, Paulin-Ménier, Périer, Riva, Rosny, Volny, Violet;

Mmes Claudia, Boulanger-Petit, Marie Durand, Sarah Rambert.

PLAN DE LA SALLE DE LA PORTE-SAINT-MARTIN

(1500 places)

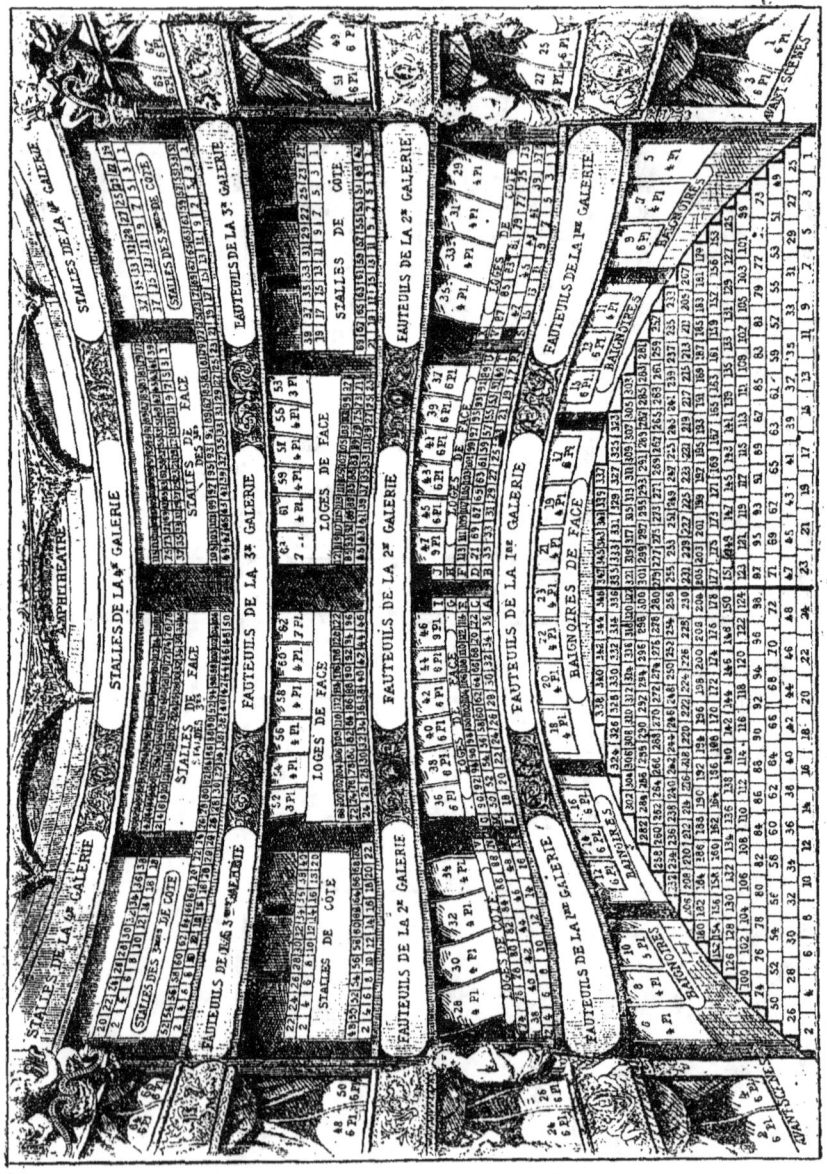

TARIF DU PRIX DES PLACES DU CHATELET

Situé place du Châtelet

Bureau de location ouvert de 11 heures à 6 heures.

PREMIER BUREAU	Au Bureau		En location		DEUXIÈME BUREAU	Au Bureau		En location	
	fr.	c.	fr.	c.		fr.	c.	fr.	c.
Loges à salon. 8 places	56	»	72	»	Stalles de 1re galerie..	5	»	6 et 7	
Loges du balcon (6 places	42	»	54	»	Stalles d'orchestre..	5	»	6	»
(8 places	35	»	45	»	Pourtour	4	»	5	»
Baignoires.. 4 places.	28	»	32	»	1er amphithéâtre. . .	3	»	4	»
Fauteuils de balcon (1er rang)	8	»	10	»	Parterre	2	50	»	»
Fauteuils de balcon (2e, 3e, 4e et 5e rang).	7	»	9	»	**TROISIÈME BUREAU** 15 bis, avenue Victoria 2e amphithéâtre. . .	1	50	»	»
Fauteuils d'orchestre.	7	»	9	»	3e amphithéâtre . . .	1	»	»	»

Les enfants payent place entière.
Les dames sont admises à toutes les places.

Genre : Drame et Féerie.

Administration : MM. FLOURY et Paul CLÈVES, directeurs. — Edmond Floury, secrétaire général.

Le Châtelet ne possède pas de troupe fixe et engage, selon ses besoins, pour chaque nouvelle pièce qu'il monte, des artistes disponibles.

PLAN DE LA SALLE DU CHATELET

(3600 places)

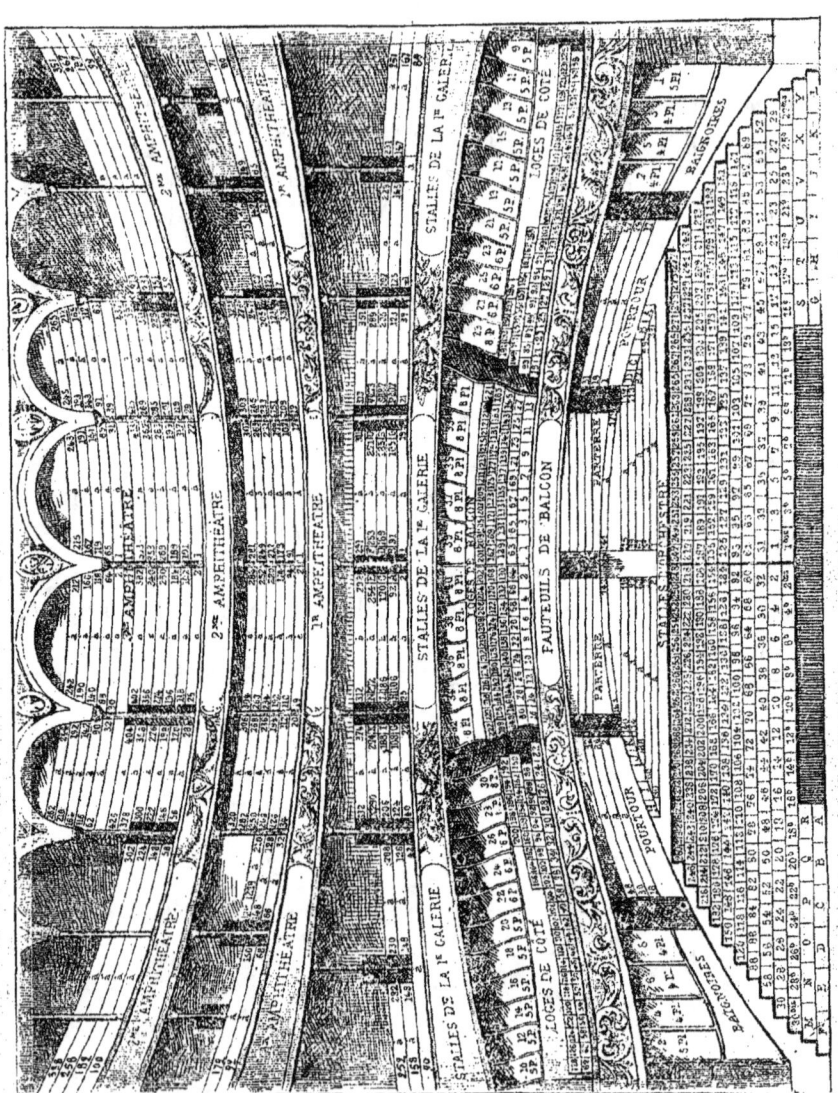

TARIF DU PRIX DES PLACES DE L'AMBIGU

Situé boulevard Saint-Martin.
Bureau de location, de 9 heures à 6 heures. — Téléphone.

	Au Bureau		En Location	
	fr.	c.	fr.	c.
PREMIER ET DEUXIÈME BUREAU				
Premières, avant-scènes, rez-de-chaussée et balcon, 6 pl.	60	»	66	»
Deuxièmes, avant-scènes, rez-de-chaussée et balcon, 6 pl.	24	»	27	»
Troisièmes, avant-scènes, rez-de-chaussée et balcon, 6 pl.	12	»	15	»
Premières, loges et baignoires, grilles ou non, 4 places. .	32	»	36	»
Deuxièmes, loges et baignoires, grilles ou non, 3 places.	24	»	27	»
Deuxièmes, loges et baignoires, grilles ou non, 2 places.	16	»	18	»
Troisièmes, loges et baignoires, grilles ou non, 4 places.	16	»	18	»
Troisièmes, loges et baignoires, grilles ou non, 2 places.	8	»	8	50
Fauteuils d'orchestre, première série..	7	»	8	»
Fauteuils d'orchestre, deuxième série.	6	»	7	»
Fauteuils d'orchestre, troisième série.	5	»	5	50
Fauteuils de balcon, premier rang.	8	»	9	»
Fauteuils de balcon, autres rangs de face.	6	»	7	»
Fauteuils de balcon, autres rangs de côté.	4	»	4	50
Fauteuils du foyer, premier rang.	4	»	4	50
Fauteuils du foyer, autres rangs de face.	3	»	3	50
Fauteuils du foyer, autres rangs de côté.	2	50	3	»
TROISIÈME BUREAU				
Stalles de galerie premier rang.	2	»	2	50
Amphithéâtre.	1	»	1	50
Enfants à l'amphithéâtre seulement.	0	50	1	»

Les dames sont admises à toutes les places. — Les enfants payent place entière.

Genre : Drame.

Administration : MM. Émile ROCHARD, directeur. — IZOUARD, secrétaire général.

Artistes : MM. Fabrègues, Fugère, Gravier, Montal, Péricaud, Pougaud, Walter;

Mmes Harris, Lévy-Leclerc, Delphine Murat, Gallayx, Lerou, Cogé.

PLAN DE LA SALLE DE L'AMBIGU

(1800 places)

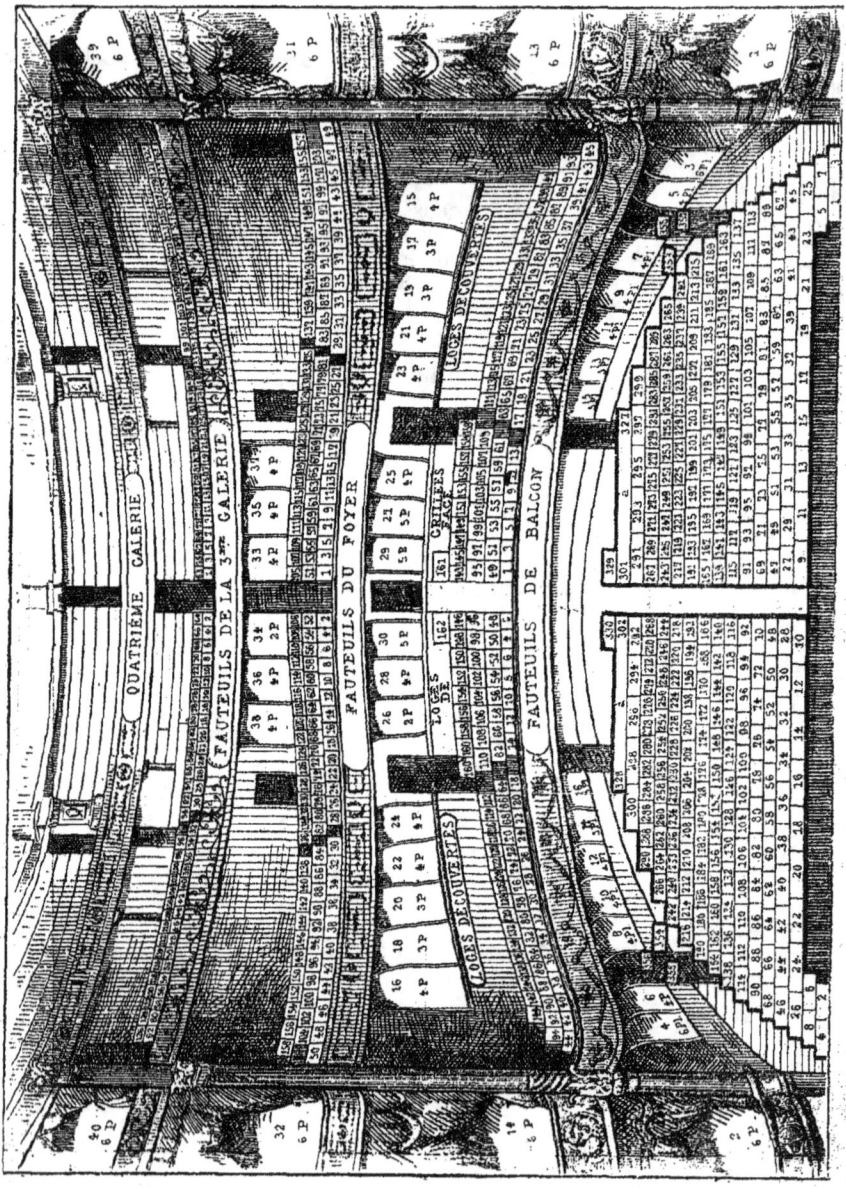

TARIF DU PRIX DES PLACES DE LA GAITÉ

Situé square des Arts-et-Métiers

Bureau de location ouvert de 11 heures à 7 heures.

PREMIER BUREAU	Au Bureau fr. c.	En location fr. c.	DEUXIÈME BUREAU	Au Bureau fr. c.	En location fr. c.
Avant-scène du rez-de-chaussée. . . .	10 »	12 »	Fauteuils de la 2ᵉ galerie	5 »	6 »
Avant-scène des baignoires.	10 »	12 »	Loges de la deuxième galerie	5 »	6 »
Avant-scène des premières	10 »	12 »	Avant-scène de la 2ᵉ galerie	5 »	6 »
Baignoires.	7 »	9 »	Stalles de la deuxième galerie	3 »	4 »
Loges de la première galerie	8 »	10 »	Stalles d'orchestre. .	4 »	5 »
Fauteuils d'orchestre.	7 »	9 »	Avant-scène de la troisième galerie . . .	2 50	3 »
Fauteuils de la 1ʳᵉ galerie (1ᵉʳ rang). . .	8 »	10 »	Stalles de la troisième galerie de face. . .	2 50	3 »
Fauteuils de la 1ʳᵉ galerie les autres rangs.	7 »	9 »	Stalles de la troisième galerie de côté. . .	2 »	2 50
			Quatrième galerie. .	1 »	» »
			Amphithéâtre de la quatrième galerie. .	2 50	» »

Les enfants payent place entière. — Les dames sont admises à toutes les places.

Genre : Opérette et Féerie.

Administration : MM. Debruyère, directeur. — A. Delilia, secrétaire général.

Artistes : Mmes Simon-Girard, Gélabert, Allard ;

MM. Vauthier, Alexandre, Simon-Max, E. Petit, Mesmacker, Riga, Delaunay, Dacheux, Marc-Noel.

Veilleuses Famin

FAMIN, Inventeur

INSTALLATION DE GAZ

APPAREILS EN TOUS GENRES

Spécialité de

SIPHONS & APPAREILS

POUR EAU DE SELTZ

FILTRE HYGIÉNIQUE

FAMIN

6, Rue Audran, 6

TARIF DU PRIX DES PLACES DES NOUVEAUTÉS

Situé 28, boulevard des Italiens.

	Au Bureau		En location			Au Bureau		En location	
	fr.	c.	fr.	c.		fr.	c.	fr.	c.
Avant-scènes du rez-de-chaussée	15	»	15	»	Fauteuils de balcon (1er rang)	8	»	10	»
Baignoires	8	»	10	»	Fauteuils de balcon	7	»	9	»
Fauteuils d'orchestre	7	»	9	»	Avant-scènes des 2es	5	»	6	»
					Deuxièmes loges	5	»	6	»
Avant-scènes des premières	15	»	15	»	Fauteuils de galerie (1er rang)	5	»	6	»
Premières loges	8	»	10	»	Fauteuils de galerie	4	»	5	»
					Stalles de galerie	2	»	2	50

Les dames ne sont pas admises à l'orchestre.

Genre : Opérette, Comédie et Vaudeville.

Administration : M. BRASSEUR, directeur.

Artistes : MM. Brasseur, Albert Brasseur, Gaillard, Lauret, Dubois, Bourgeotte, Jacotot;

Mmes Juliette Darcourt, Marguerite Ugalde, Pierny, Macé-Montrouge, Stella, Debriège, Roger.

PLAN DE LA SALLE DES NOUVEAUTÉS

(1000 places)

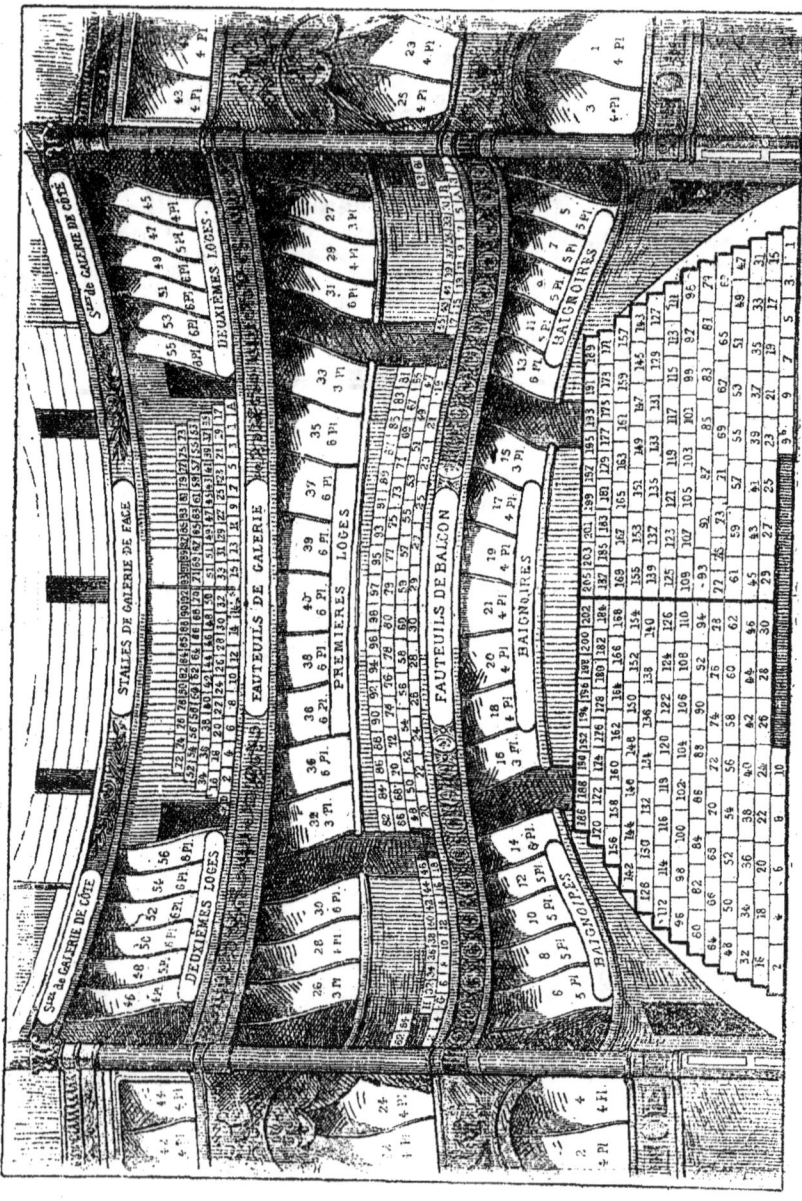

TARIF DU PRIX DES PLACES DES BOUFFES-PARISIENS
Situé passage Choiseul

Bureau de location ouvert de 10 heures à 7 heures.

	Au Bureau	En location		Au Bureau	En location
	fr. c.	fr. c.		fr. c.	fr. c.
Avant-scène du rez-de-chaussée. . . .	10 »	12 »	Fauteuils de balcon (2ᵉ rang)	7 »	8 »
Avant-scène des premières	10 »	12 »	Avant-scène des deuxièmes. . . .	4 »	5 »
Premières loges. . .	8 »	10 »	Loges des deuxièmes.	4 »	5 »
Baignoires.	8 »	10 »	Faut. des deuxièmes.	4 »	5 »
Fauteuils d'orchestre.	7 »	8 »	Avant-scène des troisièmes	1 50	2 »
Fauteuils de balcon (1ᵉʳ rang). . . .	8 »	9 »	Stalles de la 3ᵉ galerie	1 50	2 »
			Stalles d'amphithéâtre	1 »	» »

Les enfants payent place entière. — Les dames sont admises à l'orchestre.

Genre : Opérette et Vaudeville à couplets.

Administration : MM. DE LAGOANÉRE, directeur. — G. MATHIEU, secrétaire général.

Artistes : MM. Dequercy, Gaussins, Hyacinthe fils, Jeannin, Lamy, Montrouge, Piccaluga, Scipion, Maugé, Schmidt, Philippon, Ginet ;

Mmes Théo, Gilberte, Grisier-Montbazon, Macé-Montrouge, Mily-Meyer, Sully, Thuillier-Leloir, J. Thibault, Piccaluga, Desgenets.

— 149 —

PLAN DE LA SALLE DES BOUFFES-PARISIENS

(1100 places)

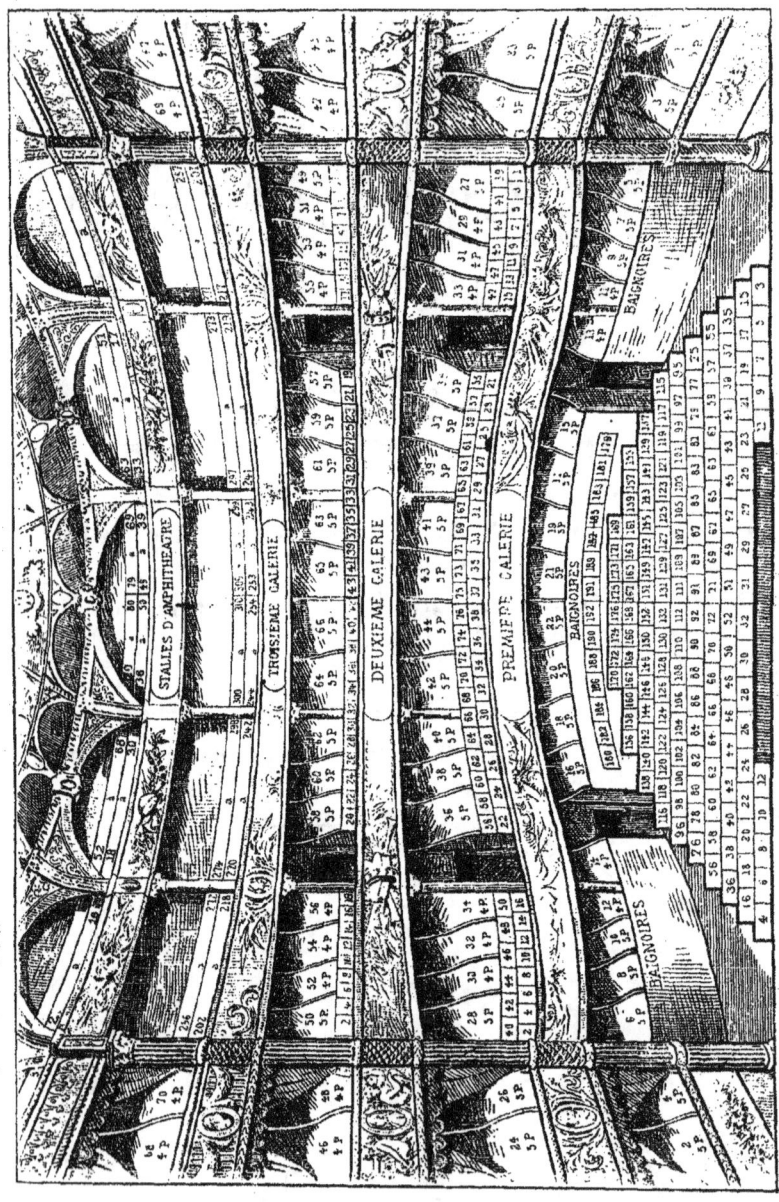

TARIF DU PRIX DES PLACES DE LA RENAISSANCE

Situé boulevard Saint-Martin

Bureau de location ouvert de 11 heures à 6 heures.

PREMIER BUREAU	Au Bureau fr. c.	En location fr. c.	PREMIER BUREAU	Au Bureau fr. c.	En location fr. c.
Avant-scène du rez-de-chaussée. . . .	8 »	10 »	Loges des secondes découvertes. . . .	2 »	3 »
Avant-scène de balcon	8 »	10 »	Avant-scène des 2ᵉˢ .	2 »	3 »
Loges de balcon de face.	5 »	6 »	Fauteuils de la 2ᵉ galerie (1ᵉʳ rang). . .	3 »	4 »
Loges de balcon de côté.	5 »	6 »	Fauteuils de la 2ᵉ galerie (2ᵉ rang). . .	2 »	3 »
Baignoires.	5 »	6 »	DEUXIÈME BUREAU		
Fauteuils d'orchestre.	5 »	6 »			
Fauteuils de balcon (1ᵉʳ rang). . . .	5 »	6 »	Avant-scène des troisièmes.	1 »	1 50
Fauteuils de balcon (2ᵉ rang). . . .	4 »	5 »	Stalles de la troisième galerie.	1 »	1 50
Stalles d'orchestre. .	2 »	3 »			
Loges des 2ᵉˢ de face.	2 »	3 »	Quatrième galerie. . .	» »	» 50

Les dames sont admises à toutes les places.

Genre : Opérette.

Administration : MM. LETOMBE, directeur, BERTHOL-GRAIVIL, secrétaire général.

Artistes : MM. Jacquin, Maugé, Morlet, Lamy, Sanson ; Mmes Aussourd, Burty, Nixau, Berthe Thibault, France, Theven, J. Gallois, Lapierre, Précourt.

PLAN DE LA SALLE DE LA RENAISSANCE

(1200 places)

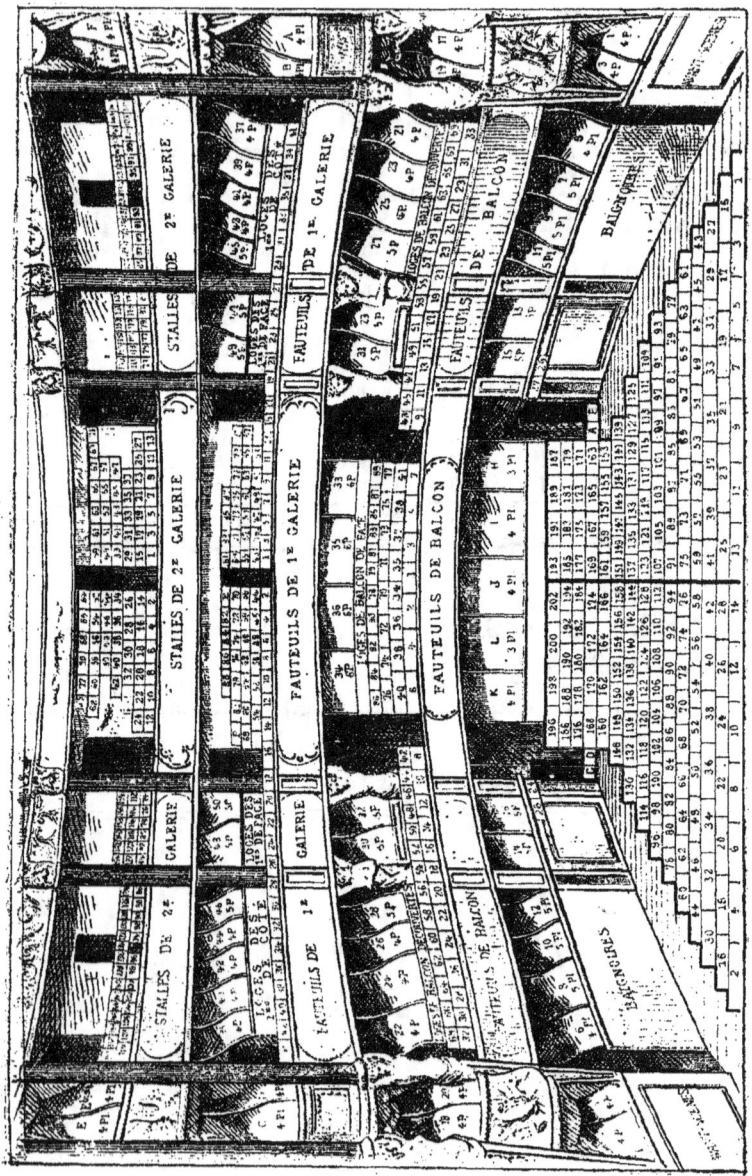

TARIF DU PRIX DES PLACES DES FOLIES-DRAMATIQUES

(1600 places), *situé 40, rue de Bondy.*
Bureau de location ouvert de 11 heures à 7 heures.

PREMIER BUREAU	Au Bureau	En location		DEUXIÈME ÉTAGE	Au Bureau	En location
REZ-DE-CHAUSSÉE	fr. c.	fr. c.		Avant-scène du théâtre	fr. c. 1 50	fr. c. 2 50
Avant-scène du théâtre	8 »	10 »		Avant-scène des deuxièmes. . . .	2 »	2 50
Avant-scène du rez-de-chaussée . . .	8 »	10 »		Stalles de balcon. .	2 »	2 50
Fauteuils d'orchestre	6 »	7 »		TROISIÈME ÉTAGE		
PREMIER ÉTAGE				Avant-scène	2 50	1 50
Avant-scène du théâtre	6 »	8 »				
Avant-scène des premières	6 »	8 »		DEUXIÈME BUREAU		
Loges de face . . .	24 »	32 »		REZ-DE-CHAUSSÉE		
Loges intermédiaires	20 »	24 »		Stalles d'orchestre. .	2 50	3 »
6 loges de la première galerie. . .	48 »	60 »		DEUXIÈME ÉTAGE		
Fauteuils de la première galerie (premier rang). . .	7 »	8 »		Stalles de galerie. .	1 25	1 50
				Deuxième galerie. .	» 75	» 75
Fauteuils de la première galerie (deuxième rang.)	5 »	6 »		QUATRIÈME ÉTAGE Avant-scène	» 75	1 25

Les enfants payent place entière. — Les dames sont admises à toutes les places.

Genre : Opérette, Vaudeville, Féerie, Revue.
Administration : MM. Henri Michau et Jules Brasseur fils, directeurs.
Artistes : MM. Alexandre, Bellucci, Duhamel, Gobin, Guyon fils, Huguet, Larbaudière, Marcellin, Speck;
Mmes Augustine Leriche, Blanche Marie, Noémie Vernon, Ilbert, Fanzi, Hicks, Thorini.

TARIF DU PRIX DES PLACES DES MENUS-PLAISIRS,
(1150 places), *situé 14, boulevard de Strasbourg.*

	Au Bureau	En location		Au Bureau	En location
	fr. c.	fr. c.		fr. c.	fr. c.
Fauteuils d'orchestre.	6 »	7 »	Stalles de 2ᵉ galerie.	1 »	1 50
Baignoires	6 »	7 »	Fauteuils de la 2ᵉ galerie	4 »	4 50
Avant-scène du rez-de-chaussée.	40 »	50 »	Avant-scène des 2ᵐᵉˢ.	15 »	17 50
Fauteuils de balcon..	6 »	7 »	Stalles de la 3ᵉ galerie	1 »	1 50
Loges de balcon...	6 »	7 »			
— de face....	6 »	7 »			
Avant-scène des 1ʳᵉˢ.	40 »	50 »	Loges de 3ᵉ galerie..	1 »	1 50

Les dames sont admises à toutes les places.

Genre : Comédie, Vaudeville et Drame.

Administration : M. DERENBOURG, directeur. — BENJAMIN, secrétaire général.

Artistes : MM. Germain, Lafontaine, Matrat, Saint-Germain, Roche, Bartel, Kéraval, Marcelin, Vavasseur, Perrier, Berthier;

Mmes Jane Hading, de Fehl, Aimée Martial, Renée de Pontry, Fréder, Suzanne Devoyod, Luce Collas, Fanny Génat, Lemonnier, Irma Aubrys.

9.

THÉATRE DE CLUNY
(1100 places) *Boulevard de Cluny*, 71

	Au Bureau	En location		Au Bureau	En location
	fr. c.	fr. c.		fr. c.	fr. c.
Avant-scène du rez-de-chaussée . . .	6 »	7 »	Fauteuils d'orchestre.	4 »	4 50
Avant-scène des 1res.	6 »	7 »	Faut. de balcon (les 2 premiers rangs) .	4 »	4 50
Baignoires.	5 »	6 »	Fauteuils de balcon (les autres rangs).	3 »	3 50
Loges des premières de balcon. . . .	4 »	5 »	Stalles d'orchestre. .	2 50	3 »
Faut. d'avant-scène. .	4 »	4 50	Stalles de 2ᵉ galerie.	1 »	1 25
Orchestre avancé. . .	5 »	6 »	Parterre.	1 50	1 75

Genre : Vaudeville et Revue.

Administration : MM. Léon MARX, directeur. — MAYER, secrétaire. — LUREAU, régisseur général.

Artistes : MM. Allart, Calvin, Chevalier, Dorgat, Lureau, Lagrange, Numas, Picard, Dubos, Brunais, Block, Véret ;

Mmes Chalout, Cuinet, Berthin, J. Andrée, Thierry, Bilhaut, Berthal, Luceuille, Lurmont, Tasny, Gaillard.

TARIF DU PRIX DES PLACES DE L'ÉDEN-THÉATRE
Situé rue Boudreau, au coin de la rue Auber.

PRIX DES PLACES	Au bureau	En location
	fr. c.	fr. c.
Loges d'avant-scène (8 places). . . .	60 »	72 »
Loges (6 places).	60 »	72 »
Fauteuils d'orchestre.	7 »	9 »
Fauteuils de balcon (face).	7 »	7 »
Balcon.	5 »	5 »
Promenoirs et Jardin.	2 »	» »

Genre : Opérette et ballet à grand spectacle.

Administration : M. RENARD, directeur.

L'Eden ne possède pas de troupe fixe.

THÉATRE DÉJAZET

(1050 places) *Boulevard du Temple, 41*.

	Au Bureau		En location	
	fr.	c.	fr.	c.
Avant-scène de rez-de-chaussée	7	»	8	»
Avant-scène de balcon	7	»	8	»
Loges et baignoires 5 fr. et	6	»	7	»
Fauteuils d'orchestre	5	»	6	»
Fauteuils .	4	»	5	»
Fauteuils de parquet	3	»	4	»
Stalles d'orchestre	2	»	2	50
Fauteuils de balcon premier rang	4	»	5	»
Fauteuils d'autres rangs	3	»	4	»
Fauteuils de galerie	2	»	2	50
Stalles de galerie	1	50	2	»
Amphithéâtre .	1	»	1	50

Bureau de location de midi à 5 h. — Matinées tous les dimanches de 1 h. 1/2 à 5 h. — Les dames sont admises à toutes les places.

Genre : Vaudeville.

Administration : MM. Boschet, directeur. — Georges Rolle, secrétaire.

Artistes : MM. Montcavrel, Matrat, Régnard, Lerville, Loberty, Malire, Jacquier;

Mmes Lunéville, Régnier, Becker, Rolly-Delporte.

FOLIES-BERGÈRE	THÉATRE DE ROBERT-HOUDIN
32, rue Richer, 32	8, boulevard des Italiens, 8
OUVERT TOUTE L'ANNÉE	Tous les soirs, à 8 h. 1/2. — Séances fantastiques
	PAR JACOBS ET RAYNALY
Tous les soirs à 8 heures	fr.
SPECTACLE VARIÉ	Avant-scène 5 »
Ballets, Pantomimes, Travaux de voltige, Acrobates, Excentricités, Jeux, Jardin avec fontaines, Jets d'eau.	Loges. 4 »
	Fauteuils d'orchestre. . . 3 50
	— de balcon. . . . 3 »
	Stalles. 2 »
PRIX D'ENTRÉE 2 fr.	50 centimes en plus pour la location.
(A toutes places non réservées).	Matinées : Jeudis, Dimanches et fêtes à 2 h. 1/2.

THÉATRE DICKSON	MUSÉE GRÉVIN
Passage de l'Opéra	10, boulevard Montmartre, 10
Tous les soirs	PRIX D'ENTRÉE
SORCELLERIE, MAGIE	Semaine. 2 fr.
PRESTIDIGITATION	Dimanches et fêtes. 2 fr.
	Militaires non gradés et enfants moitié prix.

MONTAGNES RUSSES
Boulevard des Capucines.
Tous les jours, de 2 heures à 6 heures, et de 8 heures à minuit.
Entrée : 1 franc.

5, Rue de Tournon — **Madame ÉMÉLIE** — 5, Rue de Tournon
Successeur de Madame MOREAU
Correspondant avec le Monde entier par les Cartes et fait étude de la main

CONCERTS

CONCERT DE L'HORLOGE (couvert en cas de pluie)
Champs-Élysées
Tous les soirs
CHANSONS, OPÉRETTES, DUOS, EXCENTRICITÉS
Dimanches et fêtes, matinées

Fauteuils 3 fr. | Stalles 1 fr. 50

CONCERT DES AMBASSADEURS
Champs-Élysées.
CHANSONS, OPÉRETTES, DUOS, EXCENTRICITÉS
Dimanches et fêtes, matinées.

Fauteuils 3 fr. | Stalles. 1 fr. 50

CONCERT DE L'ALCAZAR D'ÉTÉ
Champs-Élysées
CHANSONS, DUOS, OPÉRETTES, EXCENTRICITÉS
Dimanches et fêtes, matinées

Fauteuils 3 fr. | Stalles 1 fr. 50

EDEN-CONCERT
17, *boulevard Sébastopol et* 18, *rue Saint-Denis*

Tous les soirs, spectacle-concert; tous les vendredis, soirée classique de vieilles chansons.

PARADIS LATIN
28, *rue du Cardinal-Lemoine*, 28

Tous les soirs, à 8 h. 1/2, spectacle-concert, chansonnettes, etc. — Entrée : 1 franc.

ELDORADO

4, boulevard de Strasbourg, 4

Tous les soirs; Mmes Bonnaire, Rivière, Chalon, Belloni, Nœlly, etc.; MM. Bruet, Vaunel, etc.

PRIX DES PLACES

En semaine. — Loges, 5 fr. par personne; fauteuils d'orchestre, 4 fr. aux trois premiers rangs, 3 fr. aux autres rangs; fauteuils de 2^e galerie, 2 fr. 50; stalles, 1 fr. 50; fauteuils de 3^e galerie, 1 fr. 25; stalles, 0 fr. 75.

Dimanches et fêtes. — Loges, 5 fr.; fauteuils d'orchestre, 3 fr. 50; amphithéâtre, loges et fauteuils 1^{er} rang, 4 fr. 50; fauteuils des 2^e, 3^e et 4^e rang, 3 fr. 50; fauteuils des autres rangs, 3 francs; 2^e galerie, fauteuils, 2 fr. 25, stalles, 1 fr. 75; 3^e galerie, fauteuils, 1 fr. 75, stalles, 1 fr. 50.

SCALA

13, boulevard de Strasbourg, 13

Tous les soirs, Mmes Amiati, Valti, P. Brébion, MM. Ouvrard, Libert, Clovis, etc.

PRIX DES PLACES

En semaine. — Loges, 4 francs; fauteuils d'orchestre, francs; loges de 1^{re} galerie, 3 fr. 50; fauteuils de 1^{re} galerie, 2 fr. 50; fauteuils de 2^e galerie, 2 francs.

Dimanches et fêtes. — Loges, 4 francs; fauteuils d'orchestre et de 1^{re} galerie, 3 fr. 50; fauteuils de 2^e galerie, 2 fr. 25.

CONCERT PARISIEN
37, *Faubourg Saint-Denis*, 37

Tous les soirs, MM. Challier, Dufresny, etc.

PRIX DES PLACES

Pourtour et loges, 2 francs; fauteuils réservés, 1 fr. 50; orchestre réservé, 1 franc; galeries, 0 fr. 75; stalles, 0 fr. 50.

BA-TA-CLAN
Palais chinois, 50, *boulevard Voltaire*

Tous les soirs, à 8 heures, chansonnettes, duos, vaudevilles, opérettes.

FANTAISIES NOUVELLES
34, *boulevard de Strasbourg*, 34

PRIX DES PLACES

En semaine. — Loges, 1 fr. 50; fauteuils, 1 fr. 25 et 0 fr. 75; balcon, 0 fr. 60.

Dimanches et fêtes. — Loges, 2 francs, fauteuils, 1 fr. 50; balcon, 1 franc.

CASINO DU HIGH LIFE
10, *Faubourg Poissonnière*, 10

De 2 h. à 11 h. du soir, patinage américain.

De 11 h. à 4 h. du matin, tous les soirs, grand bal de nuit.

Prix d'entrée. — Le jour de 2 h. à 11 h. du soir, 1 franc par personne; la nuit, de 11 h. à 4 h. du matin, 5 francs par cavalier.

CONCERT DE LA PÉPINIÈRE

Rue de la Pépinière, en face la gare Saint-Lazare

Tous les soirs, chansonnettes, vaudevilles, opérettes.

CIRQUES

GRAND HIPPODROME DE PARIS
AU PONT DE L'ALMA (8000 PLACES)

Administration et direction : 5, avenue de l'Alma

PRIX DES PLACES	Au bureau		En location	
	fr.	c.	fr.	c.
Loges.	5	»	7	»
Premières.	3	»	4	»
Secondes.	2	»	3	»
Troisièmes	1	»	»	»

M. Hippolyte HOUCKE, *directeur*.
MM. CARTIER, COUVERT et SCHNEEGANS, *administrateurs*.

NOUVEAU CIRQUE
251, RUE SAINT-HONORÉ

Exercices équest. et naut. tous les soirs à 8 h. 1/2
DU 1er OCTOBRE AU 30 JUIN

Matinées : Les dimanches, jeudis et fêtes, à 2 h. 1/2

PRIX DES PLACES	Bureau		Location	
Loges.	20	»	25	»
Fauteuils.	3	»	4	»
Galerie-promenade.	2	»	»	»

NOTA : On peut retenir ses places en location par le téléphone. Le bureau est ouvert de 11 heures du matin à 6 heures du soir.

CIRQUE D'HIVER
Boulevard des Filles-du-Calvaire
(3800 places)

De la première quinzaine d'octobre à fin avril.

PRIX DES PLACES	Au Bureau		En Location	
	fr.	c.	fr.	c.
Premières.	2	»	3	»
Secondes.	1	»	»	»
Troisièmes.	»	50	»	»

Les enfants payent place entière.

CIRQUE D'ÉTÉ
(3500 places)

De la première quinzaine de mai à fin septembre

PRIX DES PLACES	Au Bureau		En location	
	fr.	c.	fr.	c.
Premières.	3	»	4	»
— les samedis. .	3	»	5	»
Deuxièmes	1	»	»	»

Les enfants payent place entière et aux matinées 1/2 places seulement. Location, de 11 heures à 4 heures.

Veilleuses Famin

FAMIN, Inventeur

INSTALLATION DE GAZ

APPAREILS EN TOUS GENRES

Spécialité de

SIPHONS & APPAREILS

POUR EAU DE SELTZ

FILTRE HYGIÉNIQUE

FAMIN

6, Rue Audran, 6

BANQUE—COMMISSION—CONSIGNATION

J. DEGAT

63, Rue de la Goutte-d'Or, 63

PARIS

Prêts d'argent à toutes personnes solvables

PRÊTS SUR SIMPLE SIGNATURE

ESCOMPTE, RECOUVREMENTS, AVANCES SUR TITRES

OU MARCHANDISES

ACHAT AU COMPTANT DE TOUTES ESPÈCES

DE MARCHANDISES

Vente à la Commission

ACHAT DE CRÉANCES

TROISIÈME PARTIE

EXPOSITION UNIVERSELLE DE 1889

PARIS ET SES ENVIRONS

SOCIÉTÉ des ÉTABLISSEMENTS de CABOURG

Siège social, 21, rue Le Peletier, à Paris.

CABOURG

LA PLUS BELLE PLAGE DE NORMANDIE

Durée du trajet de Paris à Cabourg : 5 h. 11 m. (Gare Saint-Lazare). 20 trains par jour (10 aller, 10 retour). Billets d'excursion à **prix réduits**, valables pour un mois avec faculté de prolongation. Billets de bains de mer à **prix réduits**, valables du vendredi au lundi inclus (aller et retour), 1re classe 37 francs, 2e classe 27 francs.

Administration nouvelle. — Grand confort. — Élégance et luxe. — Prix modérés. — Arrangements spéciaux pour familles. — Pensions à forfait suivant l'époque et la durée du séjour.

PARC DE 13 000 MÈTRES

Grand Hôtel, 150 mètres de façade sur la mer; 200 chambres et salons (Prix depuis **4** francs). Restaurant. Table d'hôte pour 180 personnes (Déjeuner **4** francs, dîner **5** francs). Salon de lecture et de conversation. Écuries pour 50 chevaux. Box pour chevaux de courses.

CASINO — GRAND ORCHESTRE
GRANDE SALLE DES FÊTES — CONCERTS — GRANDS BALS

Théâtre (opéra-comique, opérette, comédie), par les artistes de la troupe. Représentations extraordinaires par des artistes en tournées. Ouvrages inédits. Premières.

CERCLE — PETITS CHEVAUX — THÉATRE ENFANTIN

BAINS DE MER. Plage de sable sans galets. Concerts tous les jours sur la plage. Digue de 1200 mètres. Bains chauds.

PARC. Jeux divers sur la pelouse. Gymnase. Tir, etc., etc.

VOITURES de luxe, de promenades et de courses, service régulier sur Caen, Dives, Beuzeval, Houlgate.

CHASSE TOUTE L'ANNÉE
PÊCHE EN MER ET EN RIVIÈRE
COURSES DE CABOURG — RÉGATES DE CABOURG
TIR AUX PIGEONS

NOTA. — **Le personnel parle plusieurs langues.**

EXPOSITION UNIVERSELLE
DE 1889

Quelques mots sur l'histoire de notre Exposition permettront au lecteur de la mieux connaître et de la mieux juger.

C'est en 1883 que l'idée d'une exposition fut mise en avant, et, à peine énoncée, cette idée ralliait tous les suffrages. Cependant il se forma deux écoles: l'une qui désirait que la célébration du centenaire de 1789 fût consacrée par une Exposition nationale, l'autre qui voulait une Exposition universelle internationale. C'est cette dernière école qui triompha, et M. Rouvier, alors ministre du commerce, proposa à la signature de M. Jules Grévy, Président de la République, un décret instituant une Exposition universelle internationale à Paris en 1889.

En même temps que ce décret paraissait, une commission de 30 membres était nommée, avec M. Antonin Proust, député, en qualité de président, pour préparer l'organisation de l'Exposition universelle. C'est au sein de cette commission que furent étudiées toutes les propositions d'emplacement pour la future Exposition. Les projets étaient alors multiples; les uns voulaient renoncer au Champ de Mars, devenu trop restreint, disaient-ils, les autres proposaient le Champ de Mars en y adjoignant l'Esplanade des Invalides et le Palais de l'industrie, d'autres demandaient que l'Exposition eût lieu à Vincennes, d'autres encore proposaient le bois de Boulogne, Courbevoie, les Tuileries, etc.

Enfin le rapport de M. Antonin Proust, après avoir rendu compte de ces divers projets, conclut à l'adoption du Champ

de Mars, de l'esplanade des Invalides et des quais longeant la Seine.

Peu de temps après, en 1885, le Ministre du commerce et de l'industrie, M. Lockroy, fut nommé commissaire général de l'Exposition, avec trois directeurs sous ses ordres immédiats :

M. Alphand, pour les travaux ;
M. Georges Berger, pour l'exploitation ;
M. Grison, pour les finances.

M. Alphand, directeur général des travaux de l'Exposition universelle de 1889 occupe la situation de directeur des travaux de la Ville de Paris. C'est sous sa direction qu'ont été créés ou aménagés, dans la période de 1854 à 1869, le bois de Boulogne, le parc Monceau, le boulevard Richard-Lenoir, le bois de Vincennes, l'avenue de l'Observatoire, le parc des Buttes-Chaumont, l'avenue du Bois de Boulogne, etc., etc. Déjà en 1867, M. Alphand avait pris une grande part à l'Exposition : pendant la guerre, il fut chargé d'organiser la légion du génie de la garde nationale, dont il fut nommé colonel par le gouvernement de la Défense nationale. Depuis 1871, M. Alphand est directeur des travaux de Paris. Né en 1817, M. Alphand est âgé de 72 ans.

M. Berger est bien connu du public, et en particulier du monde des expositions. Il connaît à fond leur mécanisme compliqué, et son intelligence et son activité sont absolument remarquables. C'est à l'Exposition de 1867, avec M. Le Play, que M. Georges Berger fit ses débuts dans les expositions : en 1878, il était directeur des sections étrangères ; en 1881, il organisait une Exposition d'électricité dont le succès fut prodigieux.

Comme directeur général de l'exploitation, M. Georges Berger dirige à la fois les services de la section française et des sections étrangères. Il s'est fait l'âme de l'Exposition, et c'est

à lui que la France sera redevable du grand succès de cette superbe manifestation du génie français.

M. Grison est directeur des finances de l'Exposition. Entré tout jeune dans l'administration, M. Grison s'est élevé rapidement aux plus hauts degrés de la hiérarchie, après s'être distingué, en maintes occasions, notamment dans le règlement des comptes de l'Exposition de 1878, ainsi que dans les liquidations des comptes d'approvisionnements faits pendant le siège en 1870. M. Grison était directeur de la comptabilité au Ministère du Commerce, lorsqu'il fut chargé de la mission de diriger le service des finances à l'Exposition.

MOYENS DE TRANSPORT

Les moyens de transport pour se rendre à l'Exposition sont nombreux. Il en existe de tous genres : voitures, chemin de fer, bateaux, omnibus et tramways.

CHEMIN DE FER

Le chemin de fer de l'Ouest a, au Champ de Mars, un embranchement spécial, auquel on peut se rendre de la gare Saint-Lazare d'abord et ensuite d'Asnières, d'Argenteuil, de toutes les stations de l'Ouest et de la Ceinture.

La gare du Champ de Mars est située à l'angle de l'avenue de Suffren et du quai d'Orsay. Les billets de retour du Champ de Mars sont valables pour la gare du Trocadéro, située à l'extrémité de l'avenue Henri Martin, à l'angle de l'avenue Victor Hugo.

De Paris-Saint-Lazare au Champ de Mars, le prix des places est de 1 fr. en 1re classe, 0f,55 en 2e classe.

BATEAUX

De Charenton à Auteuil, 15 cent.
D'Austerlitz à Auteuil, 10 cent.
Du pont Royal à Suresnes, 20 cent.
De l'Hôtel de Ville à l'Exposition, 10 cent.

STATIONS

Pont de la Concorde. — Pont des Invalides. — Pont de l'Alma. — Pont d'Iéna. — Quai de Passy.

N'oublions pas de mentionner également un service de bateaux organisé spécialement par l'administration des Grands Magasins du Louvre et destiné aux visiteurs de ces magasins. (Du pont des Saints-Pères à l'Exposition sans escales).

COMPAGNIE GÉNÉRALE DES VOITURES (Voir le tarif page 228)

OMNIBUS ET TRAMWAYS

Les moyens de transport par les tramways et omnibus sont assurés, quel que soit le quartier de Paris qui forme le point de départ du visiteur.

On s'en rendra aisément compte en consultant le tableau ci-après :

LIGNES CONDUISANT A L'EXPOSITION	BUREAUX CORRESPONDANT AVEC CES LIGNES
Place de la République à l'École Militaire	Châtelet. Saint-Germain-des-Prés. Boulevard Saint-Germain.
Bastille au Pont de l'Alma	Boulevard Saint-Germain. Boulevard Saint-Michel. Saint-Germain-des-Prés.

LIGNES CONDUISANT A L'EXPOSITION	BUREAUX CORRESPONDANT AVEC CES LIGNES
Gare de l'Est au Trocadéro	Square Montholon. Rue de Châteaudun. Place de la Trinité. Gare Saint-Lazare. Boulevard Malesherbes. Saint-Philippe-du-Roule. Champs-Élysées.
Porte Saint-Martin à Grenelle	Palais-Royal. Pont des Saint-Pères. Boulevard Saint-Germain. Avenue Duquesne.
Gare de Lyon au Pont de l'Alma	Place Mazas. Gare d'Orléans. Boulevard Saint-Germain. Place Maubert. Boulevard Saint-Michel. Saint-Germain-des-Prés. Place de l'Alma.
La Villette au Trocadéro	Boulevard de la Chapelle. Boulevard Magenta. Boulevard Rochechouart. Place Pigalle. Boulevard de Clichy. Parc Monceau. Place des Ternes. Place de l'Étoile.
Louvre à Passy	Pont des Saints-Pères. Place de la Concorde. Place de l'Alma. Place de Passy.
Louvre à Saint-Cloud	Louvre. Pont des Saints-Pères. Place de la Concorde. Pont de l'Alma. Pont de Grenelle.
Louvre à Sèvres	Louvre. Pont des Saints-Pères. Place de la Concorde. Pont de l'Alma. Pont de Grenelle.

Citons encore :

Auteuil à la Madeleine, qui passe place du Trocadéro et place de l'Alma.
Passy à la Bourse.
Auteuil à Saint-Sulpice.
Bastille à Grenelle.
Louvre à Versailles.
Taitbout à La Muette.
Tramway Sud, Étoile à Montparnasse.

LIGNES NOUVELLES

Place de la République au quai d'Orsay.
Gare Saint-Lazare à la porte Rapp.
Palais-Royal à l'École militaire.
Louvre à la porte Rapp.
Bastille au quai d'Orsay.
Trocadéro-Ceinture au palais du Trocadéro.

Enfin nous pouvons encore ajouter, comme passant à proximité de l'Exposition, les lignes de Porte-Maillot à l'Hôtel de Ville, qui traverse la place de la Concorde, et Petite-Villette aux Champs-Élysées qui s'arrête au cours la Reine.

CHEMIN DE FER DE L'EXPOSITION

Un chemin de fer établi par les soins des grands entrepreneurs bien connus, MM. Decauville à Petit-Bourg, conduit de la Tour Eiffel à l'esplanade des Invalides.

Ce chemin de fer est à double voie de 60 centimètres du type Decauville, c'est-à-dire avec rails d'acier rivés sur traverses en acier.

La gare principale s'élève sur l'esplanade des Invalides, auprès du Ministère des affaires étrangères, d'où la ligne

suit le quai d'Orsay entre deux rangées d'arbres, sur un développement de 6 kilomètres, et va se terminer, en longeant l'avenue de Suffren, à la galerie des Machines, devant l'École militaire.

Trois stations intermédiaires sont établies : la 1re au centre de l'Exposition d'agriculture, près la rue Jean-Nicot; la 2e au palais de l'Alimentation; la 3e au pied de la Tour Eiffel.

Les trains se succèdent toutes les dix minutes, depuis neuf heures du matin jusqu'à minuit, soit 180 trains par jour à la disposition du public. Le prix est de 50 centimes en première classe, 25 centimes en seconde classe, quelle que soit la longueur du trajet accompli.

Fauteuils roulants.

Un service de fauteuils roulants, à 2 fr. 50 l'heure, est aussi organisé dans l'intérieur de l'Exposition.

Anes d'Égypte.

Enfin 100 petits ânes d'Égypte sont à la disposition des visiteurs, pour des promenades à travers l'Exposition.

LES ENTRÉES DE L'EXPOSITION

Les portes d'entrées sont au nombre de 22, comprenant un service de 39 guichets, répartis en 6 sections. Ce sont :

1° Section des Invalides.

Porte des Affaires étrangères :

Un guichet ouvert de 6 heures du matin à 8 heures du soir, un de 10 heures du matin à 6 heures du soir, et un de 8 heures du matin à 8 heures du soir.

Porte des Invalides :

Guichet ouvert de 6 heures du matin à 8 heures du soir.

Porte Latour-Maubourg.

Guichet ouvert de 6 heures du matin à 8 heures du soir.

Porte Fabert :

Guichet ouvert de 6 heures du matin à 6 heures du soir.

Porte Constantine :

Guichet ouvert de 10 heures du matin à 6 heures du soir.

2° Section de la Seine.

Porte de l'Ostréiculture :

Un guichet ouvert de 6 heures du matin à 8 heures et un de 10 heures du matin à 6 heures du soir.

Porte du Portugal :

Guichet ouvert de 10 heures du matin à 6 heures du soir.

Porte des Produits alimentaires :

Guichet ouvert de 10 heures du matin à 6 heures du soir.

Porte du Pont de l'Alma *(aval) :*

Un guichet ouvert de 6 heures du matin à 8 heures du soir et un de 8 heures du matin à 8 heures du soir.

Porte du Pont de l'Alma (amont) :

Guichet ouvert de 6 heures du matin à 8 heures du soir.

3° Section Rapp.

Porte Rapp :

Deux guichets ouverts de 6 heures du matin à 11 heures du soir, deux de 10 heures du matin à 6 heures du soir, et deux de 8 heures du matin à 8 heures du soir.

4° Section de l'École militaire.

Porte de la Motte-Piquet :

Un guichet ouvert de 6 heures du matin à 11 heures du soir, et un de 10 heures du matin à 6 heures du soir.

Porte Suffren (Dupleix) :

Guichet ouvert de 6 heures du matin à 11 heures du soir.

Porte Desaix :

Guichet ouvert de 6 heures du matin à 11 heures du soir

5° Section du Chemin de fer.

Porte du Chemin de fer :

Un guichet ouvert de 6 heures du matin à 11 heures du soir et un de 10 heures du matin à 6 heures du soir.

Service supplémentaire, deux guichets ouverts de 8 heures du matin à 8 heures du soir.

Porte du Ponton des Magasins du Louvre :

Guichet ouvert de 8 heures du matin à 8 heures du soir.

Porte d'Iéna :

Guichet ouvert de 10 heures du matin à 6 heures du soir.

Porte La Bourdonnais :

Guichet ouvert de 10 heures du matin à 6 heures du soir.

6° Section du Trocadéro.

Un guichet ouvert de 6 heures du matin à 11 heures du soir et un de 10 heures du matin à 6 heures du soir.

Service supplémentaire, deux guichets ouverts de 8 heures du matin à 8 heures du soir.

Porte Delessert :

Guichet ouvert de 6 heures du matin à 8 heures du soir.

Porte de Magdebourg :

Guichet ouvert de 8 heures du matin à 8 heures du soir.

Porte de Billy :

Guichet ouvert de 8 heures du matin à 8 heures du soir.

Prix des entrées.

Le prix des entrées est ainsi fixé :

I. *Entrées du jour :*

1 franc par personne, aux heures d'entrée générale (de 10 heures du matin à 6 heures du soir).

2 francs par personne, aux heures affectées aux études (de 8 heures à 10 heures du matin).

II. *Entrées du soir :*

2 francs par personne pendant la semaine (de 6 heures à 11 heures du soir).

1 franc par personne le dimanche.

Des cartes d'abonnement pour la durée de l'Exposition, au prix de cent francs, sont en outre délivrées à toute personne qui en fait la demande à la Direction générale des finances de l'Exposition, 18, avenue La Bourdonnais.

Les visiteurs trouveront des billets d'entrée dans les bureaux de tabac, de poste et de télégraphe. Des kiosques spéciaux sont aussi établis aux abords du Champ de Mars, du Trocadéro et de l'esplanade des Invalides.

RÈGLEMENT ET CLASSIFICATION

En 1886, un arrêté ministériel détermina le règlement et la classification des produits, qui furent répartis de la façon suivante, en neuf groupes et quatre-vingt-cinq classes.

Groupe I. — Beaux-Arts.

Classe 1. Peinture à l'huile.
— 2. Peintures diverses et dessins.
— 3. Sculptures et gravures en médailles.
— 4. Dessins et modèles d'architecture.
— 5. Gravures et Lithographie.

Groupe II. — Arts libéraux.

Classe 6. Éducation de l'enfant. — Enseignement primaire. — Enseignement des adultes.
— 7. Organisation et matériel de l'Enseignement secondaire.
— 8. Organisation, méthodes et matériel de l'Enseignement supérieur.
— 9. Imprimerie et Librairie.
— 10. Papeterie, reliure, matériel des arts, de la peinture et du dessin.
— 11. Application usuelle des arts, du dessin et de la plastique.
— 12. Épreuves et appareils de photographie.
— 13. Instruments de musique.
— 14. Médecine et chirurgie. — Médecine vétérinaire et comparée.
— 15. Instruments de précision.
Classe 16. Cartes et appareils de Géographie et de Cosmographie. — Topographie. — Modèle. — Plans et Dessins du Génie civil et des Travaux publics

Groupe III. — Mobilier et Accessoires.

Classe 17. Meubles à bon marché et meubles de luxe.
— 18. Ouvrages du tapissier et du décorateur.
— 19. Cristaux, verreries et vitraux.
— 20. Céramique.

Classe 21. Tapis, tapisserie et autres tissus d'ameublement.
— 22. Papiers peints.
— 23. Coutellerie.
— 24. Orfèvrerie.
— 25. Bronzes d'art, fontes d'art diverses, métaux repoussés.
— 26. Horlogerie.
— 27. Appareils et procédés de chauffage. — Appareils et procédés d'éclairage non électrique.
— 28. Parfumerie.
— 29. Maroquinerie, tabletterie, vannerie et brosserie.

GROUPE IV. — **Tissus, Vêtements et Accessoires.**

Classe 30. Fils et tissus de coton.
— 31. Fils et tissus de lin, chanvre, etc.
— 32. Fils et tissus de laine peignée. — Fils et tissus de laine cardée.
— 33. Soies et tissus de soies.
— 34. Dentelles, tulles, broderies et passementeries.
— 35. Articles de bonneterie et de lingerie. — Objets accessoires de vêtements.
— 36. Habillement des deux sexes.
— 37. Joaillerie et bijouterie.
— 38. Armes portatives. — Chasse.
— 39. Objets de voyage et de campement.
— 40. Bimbeloterie.

GROUPE V. — **Industries extractives, matières premières non alimentaires.**

Classe 41. Produit de l'Exploitation des Mines et de la Métallurgie.
— 42. Produit des exploitations et des industries forestières.

Classe 43. Produits de la chasse. — Produits, engins et instruments de la pêche et des cueillettes.
— 44. Produits agricoles non alimentaires.
— 45. Produits chimiques et pharmaceutiques.
— 46. Procédés chimiques de blanchiment, de teinture, d'impression et d'apprêt.
— 47. Cuirs et peaux.

GROUPE VI. — **Mécanique électrique.**

Classe 48. Matériel de l'exploitation des Mines et de la Métallurgie.
— 49. Matériel et procédés des exploitations rurales et forestières.
— 50. Matériel et procédés des usines agricoles et des industries alimentaires.
— 51. Matériel des arts chimiques, de la pharmacie et de la tannerie.
— 52. Machines et appareils de la mécanique générale.
— 53. Machines. — Outils.
— 54. Matériel et procédés du filage, de la corderie.
— 55. Matériel et procédés du tissage.
— 56. Matériel et procédés de la couture et de la confection des vêtements.
— 57. Matériel et procédés de la confection des objets de mobilier et d'habitation.
— 58. Matériel et procédés de la papeterie, des teintures et des impressions.
— 59. Machines, instruments et procédés usités dans divers travaux.
— 60. Carrosserie et charronnage. — Bourrellerie et sellerie.
— 61. Matériel des chemins de fer.
— 62. Électricité.

Classe 63. Matériel et procédés du Génie civil, des travaux publics et de l'architecture.
— 64. Hygiène et assistance publique.
— 65. Matériel de la navigation et du sauvetage.
— 66. Matériel et procédés de l'art militaire.

GROUPE VII. — **Produits alimentaires.**

Classe 67. Céréales, produits farineux avec leurs dérivés.
— 68. Produits de la Boulangerie et de la Pâtisserie.
— 69. Corps gras alimentaires, laitages et œufs.
— 70. Viandes et poisson.
— 71. Légumes et fruits.
— 72. Condiments et stimulants; sucres et produits de la confiserie.
— 73. Boissons fermentées.

GROUPE VIII. — **Agriculture.**

Classe 74. Spécimens d'exploitations rurales et d'usines agricoles.
— 75. Viticulture.
— 76. Insectes utiles et insectes nuisibles.
— 77. Poissons, crustacés et mollusques.

GROUPE IX. **Horticulture et Arboriculture.**

Classe 78. Serres et matériel de l'horticulture.
— 79. Fleurs et plantes d'ornements.
— 80. Plantes potagères.
— 81. Fruits et arbres fruitiers.
— 82. Graines et plantes d'essence forestière.
— 83. Plantes de serre.
— 84. Agronomie. — Statistique agricole.
— 85. Organisation, méthode et matériel de l'Enseignement agricole

C'est dans cet ordre de classification que sont disposés les produits exposés dans le Palais des Industries diverses.

Les quatre sections spéciales de : l'*Histoire rétrospective du travail et des sciences anthropologiques, l'art rétrospectif, l'histoire de l'habitation* et *l'économie sociale* ne sont pas comprises dans cette classification.

Division de l'Exposition.

L'Exposition de 1889 se divise en quatre parties principales, comprenant : le Trocadéro, le Champ de Mars, le quai d'Orsay et l'Esplanade des Invalides, qui forment une surface totale de 70 hectares.

1° LE TROCADÉRO

Nous n'entreprendrons point la description de ce magnifique palais, dont l'Exposition de 1878 a enrichi la capitale. Cette année encore, il contient une exposition fort intéressante, formée par la réunion des trésors des églises, semblable à celle qui a eu lieu l'année dernière, à Bruxelles, et qui a été si remarquée. Les musées de province, les évêques, archevêques et leurs chapitres ont contribué à cette exposition, si utile pour l'étude de l'histoire de l'art religieux en France : elle occupe la galerie de Passy, où elle a été disposée par les soins de M. Darcel, Directeur du Musée de Cluny, et comprend, entre autres, les trésors de Reims, de Sens, de Limoges, d'Oléazine (Dordogne), de Conq (Aveyron), etc. Les larges murailles de la galerie et les revers des monuments sont recouverts de vieilles tapisseries appartenant aux églises. Enfin, à l'extrémité de la galerie, le visiteur remarquera une exposition de dessins d'architecture ayant trait aux édifices diocésains, qui enrichit de documents nouveaux l'histoire de la sculpture, en France,

déjà si complètement représentée par les merveilleux moulages du Trocadéro.

Les visiteurs trouveront encore au Trocadéro, élégamment disposées au centre des longues galeries, des vitrines qui renferment les chefs-d'œuvre de l'art décoratif, en émaillerie, céramique, sculpture en bois, etc., depuis le treizième siècle jusqu'à nos jours.

EXPOSITION HORTICOLE

Fleurs et fruits.

Les magnifiques jardins du Trocadéro contiennent un groupe intéressant d'expositions comprenant l'horticulture, la culture potagère, les eaux et les forêts.

Les visiteurs ne manqueront pas de s'arrêter au milieu de ces fleurs, élégamment disposées en massifs et en corbeilles, ou dans les serres construites le long de la grande allée qui va de l'avenue d'Iéna au boulevard Delessert.

Une exhibition de serres modèles, d'instruments de jardinage, d'appareils divers d'horticulture avec les derniers perfectionnements, occupe à l'ouest un emplacement perpendiculaire à la Seine. A l'est, sont placés les horticulteurs étrangers. Le visiteur y trouvera un véritable jardin d'Extrême-Orient, planté par des Japonnais.

Enfin, sous des hangars placés en avant du bassin, seront disposées les plantes qui ne supportent qu'une exhibition momentanée mais que les exposants renouvelleront aussi souvent qu'il sera nécessaire.

Une provision de dix mille fleurs coupées sera continuellement entretenue à la disposition des visiteurs, et mise en vente dans les kiosques du jardin.

A signaler l'exposition spéciale des roses : 4500 pieds,

représentant exactement 2500 espèces, qui seront en pleine floraison au mois de juin.

Des deux côtés du pont d'Iéna, sur les bords de la Seine, sont réunis les arbres fruitiers, les plantes potagères, les graines, les fruits, etc.

Nous signalerons aux visiteurs les curieuses et intéressantes expériences, auxquelles ils pourront assister d'une façon permanente, de l'application du « tout à l'égout » à la culture maraîchère.

« A l'aide de couches de terre superposées, on formera un sol semblable à celui des terrains cultivés dans la banlieue. Puis, après y avoir semé des graines, on y amènera, à l'aide d'appareils spéciaux, l'eau provenant des égouts de Paris, avec tous les détritus dont elle est chargée. L'expérience montrera que ces détritus sont absorbés par les plantes, qui leur empruntent leurs principes nutritifs, et que l'eau d'égout, après avoir traversé les terres, peut en sortir limpide et chimiquement potable. »

Le visiteur ne quittera pas les jardins du Trocadéro sans s'être rendu au pavillon de l'Administration des eaux et forêts, situé à droite du pont d'Iéna et construit tout entier avec des bois bruts de la forêt de Fontainebleau. Il ne manquera pas de remarquer l'effet de décoration tout à fait original obtenu par les nuances variées des écorces employées, ainsi que la grande galerie du bas, autour de laquelle a été ménagé un promenoir. Cette galerie, formée d'arbres et de panneaux très divers « sur peaux » est entièrement polychrome, grâce aux teintes diverses qui se mettent l'une l'autre en valeur. De loin, les colonnes avec chapiteaux, formées de chênes, de hêtres et d'érables entiers non écorcés, semblent de marbre.

Voici les dates fixées pour les différents concours de l'exposition d'horticulture :

1^{re} époque : du 6 au 11 mai 1889.
2^e époque : du 24 au 29 mai 1889.
3^e époque : du 7 au 12 juin 1889.
4^e époque : du 21 au 27 juin 1889.
5^e époque : du 12 au 17 juillet 1889.
6^e époque : du 2 au 7 août 1889.
7^e époque : du 16 au 21 août 1889.
8^e époque : du 6 au 11 septembre 1889.
9^e époque : du 20 au 25 septembre 1889.
10^e époque : du 4 au 9 octobre 1889.
11^e époque : du 18 au 23 octobre 1889.

2° LE CHAMP DE MARS

Deux passerelles donnent accès du parc du Trocadéro au Champ de Mars, par le pont d'Iéna. D'un coup d'œil le visiteur peut embrasser toute l'Exposition, et c'est un tableau vraiment magnifique qui se présente alors à ses yeux, que celui de ces palais étincelants, surmontés de dômes qui rappellent, par la hardiesse de leurs couleurs, les villes féeriques de l'Orient.

Laissant de côté l'exposition de l'histoire de l'habitation, à laquelle nous reviendrons plus tard, arrêtons-nous devant la Tour Eiffel.

LA TOUR EIFFEL

La Tour Eiffel est le plus gigantesque monument que la main et le génie de l'homme aient élevé jusqu'à nos jours. L'emploi du fer dans les constructions avait permis de dépasser en hauteur les anciennes constructions en maçonnerie, et notamment le magnifique viaduc de Garabit s'était élancé à 120 mètres au-dessus de la vallée dont il relie les deux rives.

C'est ce premier grand succès qui donna à l'éminent ingénieur-constructeur, M. G. Eiffel, l'idée de la tour.

Ce projet grandiose, comme toutes les belles et grandes idées, ne fut pas apprécié au début, comme il le méritait : on alla même jusqu'à nier qu'il fût possible de l'exécuter. Cependant, il est terminé depuis le 31 mars dernier et atteste hautement ce que peut faire le génie français : la Tour Eiffel sera l'étonnement de tous les visiteurs de l'Exposition universelle de 1889, dont l'esprit sera frappé et confondu par son aspect à la fois grandiose et gracieux.

La base est constituée par quatre pieds, qui portent les noms des quatre points cardinaux; ces pieds reposent sur des fondations d'une solidité inébranlable. Au-dessus de ces assises en pierres de taille gigantesques, s'élève la construction métallique, la Tour proprement dite; cette tour semble à l'œil *légère*, la partie supérieure surtout est une véritable *dentelle* métallique, et cependant il est entré, le poids énorme de 7 000 000 de kilogrammes de fer dans sa construction.

La première plate-forme qui a une surface de 2400 mètres carrés, est à 57 mètres au-dessus du sol.

La deuxième plate-forme est à une altitude de 115 mètres.

La troisième à 280 mètres; elle est couronnée par la lanterne, qui complète les 300 mètres d'élévation totale.

Sur la première plate-forme, se trouvent de vastes restaurants, luxueusement installés.

Sur la deuxième, des restaurants encore, et une *imprimerie* du journal « le Figaro ».

Des escaliers et des ascenseurs permettent d'accéder aux divers étages, et nous donnerons une idée des proportions de ce monument sans rival en disant que 10 000 visiteurs peuvent s'y trouver en même temps sans se gêner, et sans qu'il y ait le moindre encombrement.

La Tour Eiffel n'est pas seulement, pendant le jour, la pièce capitale de l'Exposition du Champ de Mars. Éclairée à la lumière électrique par un phare placé à son sommet, elle projette une lumière d'une intensité sans égale jusqu'à 90 kilomètres de distance.

En résumé, la Tour Eiffel est une œuvre sans précédent, qui s'élève comme le dernier mot du génie et de l'industrie de l'homme à la fin du dix-neuvième siècle.

Comme point de comparaison, voici la hauteur des monuments les plus élevés du monde entier :

	mètres.
Les tours Notre-Dame de Paris	66
Le Panthéon	79
Le dôme des Invalides	105
Saint-Pierre de Rome	132
Cathédrale de Vienne (Autriche)	138
Cathédrale de Strasbourg	142
Grande Pyramide d'Égypte	146
Cathédrale de Rouen	150
Cathédrale de Cologne	159
Obélisque de Washington	169

ASCENSION DE LA TOUR EIFFEL

D'après le cahier des charges de l'entreprise de la Tour, le concessionnaire s'est obligé statutairement à élever 2356 personnes par heure à la première plate-forme et 750 par heure au sommet. Le tarif des ascensions est fixé à 2 francs pour le premier étage, à 3 francs pour le deuxième et à 5 francs pour le sommet. Les prix sont abaissés pour les dimanches : 1 franc jusqu'à la première plate-forme, 1 fr. 50 jusqu'à la seconde, 2 francs jusqu'au sommet, mais ce tarif n'est appliqué que de onze heures du matin à six heures du soir.

Afin de faciliter le contrôle, l'administration a ouvert 16 guichets : 10 au rez-de-chaussée, 4 à la première plate-forme et 2 à la deuxième. On y délivre des tickets, rouges pour la première plate-forme, blancs pour la seconde et bleus pour le sommet.

Les visiteurs pourront monter jusqu'à la première plate-forme au moyen des escaliers. Mais, à partir de là, l'ascenseur est obligatoire pour ceux qui voudront accéder jusqu'au sommet. Que l'ascension, d'ailleurs, se fasse par ce dernier mode ou par les escaliers, le prix est le même.

FONTAINE MONUMENTALE

Sous la tour Eiffel, au milieu des jardins qui y ont été disposés, s'élève la fontaine monumentale de M. de Saint-Vidal. Au centre de la vasque, à une hauteur de neuf mètres, se dresse le génie de la Lumière, personnifié par un adolescent qui tient un flambeau. Une femme couchée, représentant la Nuit, cherche à arrêter l'essor de la Lumière. La Vérité, l'Histoire, l'Amour sont placés un peu plus bas et semblent contempler cette lutte entre la Nuit et la Lumière. Mercure et le Sommeil aident la Nuit dans ses efforts.

LE PARC DU CHAMP DE MARS

Tout autour de la Tour Eiffel sont groupés les pavillons d'exposition de chacun des États de l'Amérique centrale et méridionale. Ce sont les pavillons du Mexique, de la Bolivie et de la Colombie, de la République Argentine, du Guatémala, du Nicaragua, de la République San-Salvador, de Saint-Domingue, de Haïti, ces derniers construits sur la terrasse du palais des Arts Libéraux.

Le Brésil occupe, auprès de la tour Eiffel, un magnifique palais autour duquel sont aménagés des jardins où sont exposés les plus beaux spécimens des plantes de ce pays.

La République Argentine a fait édifier un palais, décoré avec le meilleur goût et occupant la place la plus importante parmi les expositions des États de l'Amérique.

Le Chili a fait également construire un pavillon dans lequel sont exposées des collections de minerais, etc.

L'Équateur, le Paraguay, le Pérou, l'Uruguay ont leurs pavillons spéciaux.

Parmi les principales Républiques américaines participant à l'Exposition, le Vénézuéla se distingue par une exhibition complète des produits naturels consistant principalement en minéraux métalliques, en bois de construction, de teinture, etc., etc.

Cette exposition vénézuélienne est renfermée dans un délicieux pavillon dont la construction a été confiée aux soins de l'habile architecte, M. Paulin, grand prix de Rome et architecte du Louvre et du ministère des Travaux publics en France.

Remarquez surtout : la porte d'entrée du pavillon, qui rappelle la grande porte de la cathédrale de Caracas.

A remarquer encore, parmi tous ces pavillons : celui de l'Industrie du gaz ; le pavillon Toché, où le visiteur pourra admirer la peinture à fresque que l'artiste a rénovée en France ; le théâtre des Folies-Parisiennes, le théâtre des Enfants, le pavillon de la Presse, exclusivement réservé aux membres de la Presse française et étrangère, les pavillons contenant l'exposition d'artillerie et de locomotives des grands établissements Cail, etc., le pavillon de la principauté de Monaco, etc.

Un pavillon spécial, palais de style aztèque, situé dans les jardins, entre la tour Eiffel et l'avenue de Suffren, renferme les produits naturels et manufacturés du Mexique. Ces produits ont été recueillis et choisis dans une exposition préparatoire provoquée à Mexico par les soins du comité

mexicain chargé d'organiser la participation de ce pays à l'Exposition de 1889. Il n'est pas sans intérêt d'appeler l'attention des visiteurs sur une exposition musicale et littéraire qui fait le plus grand honneur au Comité d'organisation : il s'agit de poésies célébrant un fait grandiose de l'histoire de France, et de compositions musicales, résultant d'un concours qui eut lieu spécialement à Mexico, le 14 juillet 1888, jour même de la fête nationale de notre pays, récompensées par un jury particulier et présentées par le district fédéral à l'Exposition mexicaine de notre grand concours international. Ajoutons encore qu'un salon est réservé à la dégustation des tabacs mexicains.

TAILLERIE DE DIAMANTS

Il ne pourra qu'être très intéressant pour les visiteurs de s'arrêter au pavillon contenant un atelier où des ouvriers procèderont, sous les yeux du public, à la taillerie du diamant. Ce pavillon, situé à droite de la Tour Eiffel, près du théâtre des Folies-Parisiennes, consiste en une élégante maison hollandaise avec balcons et fenêtres décorées de faïences de Delft. Il a été construit sur les ordres de M. Boas, d'Amsterdam, qui jouit d'une réputation universelle pour la vente des diamants.

GLOBE TERRESTRE AU MILLIONIÈME

Non loin de la tour Eiffel s'élève un dôme qui, n'ayant que la hauteur d'une maison à quatre étages, semble un pygmée perdu au milieu des colosses du Champ de Mars. Ce dôme abrite un globe terrestre au millionième, mesurant par conséquent 40 mètres de tour et 12 m. 75 de diamètre.

EXPOSITION DES PASTELLISTES

En face de l'entrée du palais des Beaux-Arts, côté de la

Seine, se trouve un pavillon construit en style Louis XV, orné de sculptures selon le goût du temps, teintées de rose clair et de vert pâle. Ce pavillon, construit par M. Hermant fils, architecte, est consacré à l'exposition de la Société des pastellistes français fondée en 1885 par M. Roger-Ballu.

LA GRANDE FONTAINE LUMINEUSE DU CHAMP DE MARS

Au centre des jardins, s'élève la fontaine monumentale de Coutan. Elle représente un navire qui fend les flots. A la proue se dresse, fier, sur ses ergots, le Coq gaulois; à l'arrière, la République est au gouvernail. Au milieu du navire, la France triomphante.

Le soir, des rayons de lumière électrique de différentes couleurs sont projetés sur la fontaine et la transforment en un véritable feu d'artifice.

C'est d'ailleurs une réédition, très réussie sans contredit, des fontaines lumineuses qui avaient existé aux expositions de Londres, Manchester et Barcelone et qui avaient eu un si grand succès.

L'EXPOSITION DE LA VILLE DE PARIS

Dans les jardins, entre les palais des Beaux-Arts et des Arts Libéraux, s'élèvent deux pavillons rectangulaires, de construction fort simple, et contenant l'exposition spéciale de la Ville de Paris. Ils occupent, en avant et de chaque côté du dôme des Industries diverses, une surface totale de 3000 mètres.

Afin de bien marquer le caractère de l'Exposition de 1889, l'administration de la Ville de Paris a tenu à y faire figurer des vues comparatives de la Ville, prises au début de la Révolution et dans les derniers mois de 1888. Quatre grands dessins perpectifs représentent l'aspect du centre de Paris et

celui des quartiers excentriques en 1789 et en 1889. Pour figurer les faubourgs, on a choisi le quartier de la Bastille avec le faubourg Saint-Antoine et les rues avoisinantes. Enfin dix aquarelles représentent divers points de la zone des fortifications.

L'exposition des « travaux de Paris » comprend des modèles, des graphiques, des photographies de tout ce qui concerne les embellissements, la voirie et l'hygiène de la capitale, c'est-à-dire les services des Beaux-Arts et de l'architecture, des eaux et de l'assainissement.

Dans le service des Beaux-Arts, nous pouvons signaler à l'attention des visiteurs les originaux ou les copies d'un certain nombre de statues, de tableaux, de gravures que la Ville a acquis depuis 1878 et qui sont placés dans certains monuments municipaux ; par exemple, les compositions de MM. Cormon, Gervex, Boulanger qui décorent les salles de mariage de plusieurs mairies ; les statues de Barrias, Mercié, Carrier-Belleuse, qui sont à l'Hôtel de Ville ou au Pavillon de Flore ; les photographies ou maquettes des œuvres primées aux divers concours ouverts par la Ville.

Dans le service de l'Architecture, les visiteurs remarqueront les modèles en réduction de la nouvelle Sorbonne, de l'École de Médecine, etc., des plans ou vues photographiques des édifices construits dans les dix dernières années ; une réduction du four crématoire, des plans des nouveaux cimetières de Pantin et de Bagneux ainsi que des parcs du Champ de Mars, du Trocadéro, etc. ; des vues photographiques du réseau des égouts de Paris et des réductions des dispositions nouvellement adoptées, telles que le système des ponts volants de la porte de Flandre.

L'exposition de l'Enseignement présente un caractère spécial d'intérêt, par sa disposition originale qui nous montre des classes d'école primaire, d'école maternelle, d'école pri-

maire supérieure, d'école professionnelle, installées comme des classes véritables avec tables, bureaux, tableaux, cartes, accessoires divers, salles de dessin, etc. Dans chacune de ces classes sont exposés des travaux d'élèves, des comptes rendus, des relations faites par les élèves à la suite de voyages de vacances.

Deux salles sont réservées à l'Assistance publique et contiennent des spécimens du matériel hospitalier actuel, à côté des appareils et des installations aujourd'hui abandonnés, des vues et des plans comparatifs des hôpitaux et maisons de secours de Paris, des moulages, des travaux d'enfants, etc.

L'exposition organisée par les soins de la Préfecture de Police n'est pas moins intéressante. Les visiteurs pourront voir, derrière une cloison vitrée, les chimistes du laboratoire municipal analyser les matières alimentaires, à l'aide des appareils en usage aujourd'hui ; dans une autre salle, l'exposition du matériel des pompiers, actuellement employé, à côté de celui qui était usité en 1789, un plan de Paris indiquant l'organisation du réseau d'avertissement télégraphique, etc.

Enfin un grand nombre de photographies relatives aux prisons, aux aliénés, etc., et des appareils microscopiques employés pour l'examen des viandes donnent aux visiteurs une idée exacte du service des prisons et de celui de l'hygiène, en France.

PALAIS DES BEAUX-ARTS

Le Palais des Beaux-Arts, comme le Palais des Arts Libéraux, est perpendiculaire à la Seine. Six grandes statues allégoriques ornent, au fronton, les façades de ces Palais.

Ce sont, pour le Palais des Beaux-Arts : la *Peinture* par Crauck, la *Sculpture* par Thomas, et l'*Architecture* par Rodin.

Pour le Palais des Arts Libéraux : l'*Imprimerie* par

Aubé, la *Photographie* par Marqueste, et l'*Enseignement* par Boisseau.

Ces statues, en staff, mesurent chacune quatre mètres de hauteur environ.

A l'extrémité de ces mêmes Palais, aux angles des galeries Rapp et Desaix, sont placés huit énormes globes de verre, d'un diamètre de deux mètres environ, qui sont éclairés intérieurement, ainsi que des phares, et projettent la lumière à l'entrée des grands porches de la terrasse intérieure. Ces globes sont entourés d'un large cercle de métal où sont découpés les signes du Zodiaque qui, le soir, à la lumière, se dessinent en teintes lumineuses du plus bel effet.

Ces deux palais ayant la même décoration, nous renverrons nos lecteurs à cette description quand nous parlerons du Palais des Arts Libéraux.

Nous appelons l'attention des visiteurs sur l'ornementation extérieure de ces Palais ; l'emploi de la céramique et du fer a donné des résultats parfaits de tons et de couleurs. La merveille du Palais des Beaux-Arts est assurément, au point de vue de la construction, l'escalier à quatre révolutions qui s'élève sous le dôme, et d'où l'on a accès à la galerie circulaire. Sous cet escalier, sont disposés une foule d'objets précieux, bronzes, céramiques, bibelots de tout genre et de toutes époques, le tout marié avec les plus riches tentures de nos manufactures nationales.

La sculpture est placée dans la galerie Rapp.

L'exposition des Beaux-Arts est divisée en six parties distinctes.

1° L'exposition de l'art français de 1789 à 1878 (peinture, sculpture, gravure, etc.) : cinq à six cents tableaux, choisis parmi les meilleurs de l'école française. Chacune des salles est décorée d'une façon différente et rappelle le style particulier à l'époque dont elle contient les œuvres. Ainsi, le visi-

teur y verra une salle Louis XVI, une salle Empire, etc.;

2° L'exposition décennale, de 1878 à 1889, qui comprend les œuvres d'art de la France et de l'étranger. Une distinction est établie entre les nations étrangères qui ont adhéré officiellement à l'Exposition Universelle et celles qui ne s'y sont fait représenter que par des syndicats. Un salon spécial, dit salon international, est réservé aux artistes de tout pays qui exposent individuellement leurs œuvres;

3° L'exposition des Arts et Manufactures (Beauvais, Gobelins, Sèvres);

4° L'exposition de l'Enseignement;

5° L'exposition des monuments historiques, au Palais du Trocadéro, dont nous avons déjà parlé (Trocadéro). C'est M. Antonin Proust, député, qui, en qualité de commissaire général des Beaux-Arts, a organisé cette exposition.

VISITE AU PALAIS DES INDUSTRIES DIVERSES

La construction du Palais des Expositions diverses, qui forme en quelque sorte le trait d'union entre le Palais des Beaux-Arts, celui des Arts Libéraux et le Palais des Machines, a été confiée à M. Bouvard. L'éminent architecte a su tirer un merveilleux parti de l'immense espace de 110 000 mètres occupé par l'ensemble des constructions.

D'une part, s'étendent les galeries diverses, très simples de forme, destinées à recevoir les produits de toute sorte, français et étrangers; d'autre part, les galeries réservées à la circulation, ces dernières plus grandement traitées.

Dans l'axe du Palais, en façade sur le jardin central et en tête de la grande galerie de circulation donnant accès au Palais des Machines, se trouve le grand motif d'entrée, surmonté d'un dôme monumental, sur lequel nous croyons devoir donner à nos lecteurs les renseignements suivants.

La construction métallique de ce morceau a été faite à

forfait par MM. Moisant, Laurent, Savey et Cie, sur un poids de 960 tonnes.

Le diamètre du dôme est de 30 mètres; la charpente métallique de la coupole est composée de huit fermes principales, accouplées deux par deux, et placées dans les parties correspondant aux angles du carré dans lequel est inscrit le cercle de 30 mètres.

Une ceinture d'arcs relie et entoure ces fermes et sert également à supporter les fermes intermédiaires, au nombre de huit. Les membrures principales viennent reposer sur le sol et suppriment par conséquent les pendentifs. Celles intermédiaires ont pour point de départ l'intrados des quatre grands arcs formant ceinture.

Quatre pylônes sont établis aux angles, et servent en même temps de contreforts à la coupole. A droite et à gauche se trouvent les pavillons adossés, reliant le dôme aux galeries de 15 mètres à un rampant.

La hauteur intérieure de la coupole est de 55 mètres. Celle extérieure, prise au sommet de la statue *la France*, est de 75 mètres.

L'ossature du dôme est entièrement en fer, la maçonnerie, le bois et les staffs décoratifs n'entrant dans la construction que comme remplissage.

A l'extérieur, les remplissages verticaux ont été faits avec de la brique de Bourgogne de la maison Fouina et des briques émaillées de la maison Muller formant panneaux décoratifs.

A l'intérieur, au contraire, le petit pan de bois a été employé de préférence. Cette disposition a permis de faire les enduits sur ballis jointifs, lesquels enduits ont pu par suite facilement sécher.

La couverture du dôme se compose : 1° d'une première enveloppe en zinc destinée à assurer l'étanchéité complète

des combles; 2° d'une couverture décorative en tuiles Muller émaillées. En outre, douze grandes verrières sont établies au-dessous de la crête dite des livres et servent à l'éclairage intérieur.

La statuaire et la sculpture ornementales ont été réparties par M. Bouvard ainsi qu'il suit :

Au sommet du dôme : *La France distribuant des couronnes*, par Delaplanche.

Motif du milieu du fronton : *la Paix et la Concorde*, par M. Croisy.

Aux extrémités du fronton : *la Science et le Progrès*, par M. Damé.

A la base des pylônes de façade : *le Commerce*, par M. Gautherin; *l'Industrie*, par M. Gauthier.

Au sommet des pylônes, et couronnant les chapiteaux : *l'Orient et l'Occident*, de M. Vital-Dubray.

Les médaillons du chambranle, par M. Chrétien.

La sculpture ornementale a été faite par MM. Deviche, Denis, Houguenade, Quillet, Rubin.

Les bétons polychromes des soubassements, des encadrements de la brique et des piédroits du porche, ont été exécutés par MM. Dubos et Cie.

Toute l'ornementation intérieure, à part quelques motifs de statuaire et de sculpture, établis sur les fermes accouplées, les arcs de passage et les linteaux des escaliers, confiés à MM. Cordonnier, Delhomme, Desbois, Pécou, Plé, Bourgeois, Printemps, Jolly et Truyard, est fournie par une immense peinture décorative sur toile, exécutée par Lavastre et Carpezat.

La galerie centrale, partant du dôme et conduisant à l'escalier monumental du Palais des Machines, est réservée à des expositions particulières dont l'ensemble est décoratif et dont l'importance ne saurait nuire aux lois de la perspective.

Dans le plan général de lotissement des industries, on a surtout cherché à respecter la classification des classes par groupe. Chaque classe est placée dans une seule et même galerie, ce qui facilite les recherches des visiteurs.

Dans les galeries, les lignes générales de la construction ont été scrupuleusement respectées et les cloisons longitudinales placées entre les piliers sous les chéneaux ont, ainsi que les portes, le plus bel aspect décoratif. Les plafonds sont décorés au moyen de grands panneaux de toiles peintes, variant suivant les groupes.

Nous allons parcourir ces galeries. Elles sont perpendiculaires à la grande galerie centrale partant du dôme Bouvard et conduisant au grand escalier monumental donnant accès dans la Galerie des Machines.

Les galeries de gauche comprennent les expositions suivantes : la joaillerie, la bijouterie, les jouets, l'industrie de l'habillement des deux sexes, les dentelles et passementeries, les soies et soieries, la bonneterie, les articles du vêtement, les tissus de laine, les tissus de coton, les tissus de lin, les articles de campement, les armes portatives, les articles de chasse et de pêche, les produits chimiques, les cuirs et peaux ; enfin, dans la galerie précédant le Palais des Machines, l'exposition des Mines.

Sur les côtés de ces galeries, sur une ligne parallèle à l'avenue La Bourdonnais, se trouve l'exposition de la Carrosserie.

Les galeries de droite comprennent, en partant du dôme central : les expositions de l'orfévrerie, de la céramique, des cristaux et verreries, des meubles, des tapis et tapisseries, des ouvrages du tapissier et du décorateur, les papiers peints, la parfumerie, la maroquinerie, l'horlogerie, les bronzes, les fontes d'art, les appareils de chauffage, et enfin un nouveau compartiment faisant suite à celui dont nous venons de

parler et qui comprend tout ce qui se rapporte à l'exploitation des mines et à l'industrie minière.

EXPOSITIONS ÉTRANGÈRES

A la suite du Palais des Beaux-Arts, se trouvent les expositions de l'Autriche-Hongrie, de la Belgique, de la Hollande, de l'Angleterre et des Colonies anglaises, du Danemark.

Les autres sections étrangères précédent le Palais des Arts Libéraux. Ce sont : la Russie, la Suisse, l'Italie, les États-Unis, la Norwège, le Luxembourg, la Roumanie, le Portugal, l'Espagne, la Grèce, la Serbie.

Autriche-Hongrie. — L'exposition autrichienne est magnifiquement installée : les vitrines sont disposées avec un véritable bon goût et renferment les produits renommés de ces pays, tels que les porcelaines, les verres de Bohême, les instruments de musique en cuivre, les bijoux, les pipes, et des ouvrages très remarquables en fer forgé.

Belgique. — La surface de terrain occupée par la Belgique est d'environ 13 000 mètres carrés, tant dans l'intérieur du Palais des Industries diverses, que dans la Galerie des Machines et les Jardins. La façade de la section belge a 50 mètres de développement. Elle comprend un double portique de dix travées dont les montants sont formés d'objets d'exposition; elle est en vieux bois imitant la teinte des vieux bahuts. Au-dessus de chaque porte d'entrée, est placée une carte en relief représentant la Belgique industrielle et l'Afrique, avec l'État du Congo. L'exposition des dentelles est particulièrement intéressante ; dans un pavillon fort élégant, on voit des dentellières flamandes qui travaillent sous les yeux du public. L'ameublement occupe une série de salons;

citons aussi l'exposition des équipements militaires, de la maroquinerie, de la bimbeloterie, de l'habillement, du chauffage, etc.

Dans la Galerie des Machines, on trouve les expositions des grandes maisons, comme Cokerill, de Nœyer, Carels, etc., et une exhibition très intéressante du matériel nouveau des Chemins de fer de l'État belge.

Hollande. — La Hollande occupe un très petit emplacement situé à côté de la section belge. Son exposition comprend des meubles sculptés, des faïences de Delft, des objets d'orfévrerie, des tissus et des velours d'Utrecht, etc.

Angleterre. — L'Angleterre occupe un emplacement très important, contigu à la galerie de sculpture du Palais des Beaux-Arts. Nous y retrouvons tous les produits manufacturés anglais, les tissus de Birmingham et de Manchester, les objets d'orfévrerie, une exposition complète de produits chimiques, de savons, etc., des produits houillers, charbons exposés en blocs énormes.

Russie. — La Russie est représentée par une magnifique exposition de fourrures, d'objets d'orfévrerie, d'étoffes, de tentures, de broderies, d'armes, etc.

Suisse. — La Suisse expose surtout des soieries, des cotonnades, des dentelles, des bois découpés, sculptés, etc.

Italie. — L'Italie comprend surtout une exposition de meubles des plus intéressantes : plusieurs salons sont occupés par des salles à manger complètes, des chambres à coucher composées de meubles en bois sculpté. On y remarque aussi une exposition de faïences, de bijoux, de corail, etc., de statues d'albâtre, etc.

États-Unis. — L'exposition des États-Unis est des plus complètes. On y trouve une exhibition des produits les plus

variés de ce vaste pays : cotons, sucres, tabacs, mines, bois, etc., et une exposition particulièrement intéressante de carrosserie, comprenant les voitures de différents modèles employées à New-York et dans les principales villes des États-Unis.

Norwége. — Pays froid, pays des glaces et des neiges. La fourrure y est nécessaire : aussi ne sera-t-on pas surpris d'y trouver une collection splendide de fourrures des animaux de ces contrées septentrionales. Intéressantes aussi les expositions des engins de pêche, des traîneaux, des vêtements, etc.

Le **Luxembourg**, la **Roumanie**, le **Portugal**, l'**Espagne**, ont aussi des expositions dignes d'attention, quoique les emplacements occupés par ces pays soient d'une importance moindre que ceux des autres sections étrangères.

LE PALAIS DES MACHINES

La machine, cette puissante et indispensable collaboratrice de l'homme, occupe la place d'honneur à l'Exposition. Il lui fallait un palais digne d'elle, et cette idée a été réalisée, dans des conditions superbes, par M. Dutert, architecte.

Le visiteur ne pourra se défendre d'un mouvement d'admiration devant ce gigantesque hall, où il embrassera d'un coup d'œil tout ce que le génie humain a conçu au point de vue de l'art mécanique.

Voici, pour nos lecteurs, quelques renseignements qui ne manqueront pas de les intéresser, sur la construction de la Galerie des machines, et que nous extrayons du journal l'*Architecture* :

Les fondations. — Les fondations du Palais des Machines, commencées le 5 juillet 1887, ont été achevées le 21 décembre de la même année. Si l'on veut bien se reporter

au plan de l'édifice, on verra que ces fondations doivent se composer de deux rangs de vingt grandes piles destinées à supporter les pieds de fermes de 115 mètres et d'une série de points d'appui entourant la grande nef et supportant les piliers des galeries latérales et des tribunes ; le Palais des Machines ne comporte aucune cave.

Les quarante piles sont des blocs de maçonnerie de meulière complètement isolés et distants les uns des autres de $21^m,50$ d'axe en axe pour les travées courantes. La cote d'écartement s'élève à $26^m,40$ pour la travée centrale, et à $25^m,30$ pour les travées d'extrémités.

Chacune des piles recevant le sabot de fonte d'un pied de ferme doit pouvoir résister à une charge verticale de 412 000 kilogrammes et à une poussée horizontale de 115 000 kilogrammes.

Ces chiffres représentent la poussée totale, compris le poids de la toiture et les charges accidentelles, effort du vent, etc.

Les travaux des fondations du Palais des machines ont duré six mois et n'ont donné lieu à aucun accident sérieux, malgré les difficultés réelles qu'ont présenté les fouilles et le battage des pieux, au milieu d'un terrain de remblais sans consistance et d'une nature très ébouleuse.

LE MONTAGE DES GRANDES FERMES. — Commencé dans les premiers jours d'avril 1888, le montage de la grande nef du Palais des machines a été terminé dans les derniers jours de septembre de la même année. Il n'a donc fallu que six mois pour édifier ce magnifique ensemble, et la réussite parfaite de l'opération est un nouveau succès pour l'industrie française. Ce montage sans précédent a amené, comme la conception même des fermes, un certain nombre de dispositions nouvelles et ingénieuses que nous allons passer en revue.

La mise en place de ces grandes masses métalliques est

par elle-même une opération fort délicate et qui exige, de la part de ceux qui l'exécutent, une étude approfondie du problème, appuyée par des moyens d'action extrêmement puissants. Ce travail ne pouvait donc être entrepris que par des usines possédant un matériel de premier ordre. Ce furent la Compagnie de Fives-Lille (M. Duval, directeur) et la Société des anciens établissements Cail (colonel de Bange, directeur) qui se rendirent adjudicataires, chacune pour moitié, de la construction de la grande nef du palais.

Dans un édifice métallique, composé d'une série de fermes identiques, le succès et la rapidité du montage dépendent principalement du type de l'échafaudage employé. On peut considérer cet échafaudage comme une machine-outil devant fabriquer un certain nombre de fois le même objet, et comme elle, il doit être à la fois robuste, d'un maniement facile et capable d'une production accélérée. Ce sont les formes et les dispositions de cet engin qui détermineront le nombre d'ouvriers et le temps nécessaire pour construire l'édifice. A ce point de vue, les échafaudages du Palais des machines présentent un large champ d'observations.

Les machines de levage employées par les deux compagnies diffèrent, comme principe et comme détail, du tout au tout, et ce n'est pas l'un des moindres intérêts des chantiers du Champ de Mars, que de pouvoir constater comment un problème aussi difficile peut être résolu de deux manières aussi dissemblables tout en donnant des résultats sensiblement équivalents.

Le système employé par la Compagnie de Fives-Lille consiste à lever la ferme par grandes masses allant jusqu'à 48 tonnes, en se servant de trois échafaudages indépendants comme points d'appui. La Société Cail, au contraire, construit la ferme par petits fragments n'excédant pas 3 tonnes

à l'aide d'un échafaudage continu sur lequel repose l'arc jusqu'à parfait achèvement.

Lequel de ces deux systèmes est le meilleur ? La réponse est fort difficile, chacun d'eux ayant ses avantages et ses inconvénients spéciaux.

Le *Palais des Machines* comprend : une nef principale de 114 m. 50 sur 423 mètres, des galeries annexes de 17 m. 50 avec un premier étage desservi par de larges escaliers, et, aux deux extrémités, deux tribunes de 21 mètres. Il occupe une superficie totale de 85 000 mètres carrés. Sa construction a coûté 7 514 000 francs.

Quatre arbres de couche gigantesques, disposés parallèlement, deux par deux, sur des piliers suivant la longueur de la nef, actionnent les courroies de transmission pour les machines et appareils installés par les exposants de ce palais.

Les 4 rangées de piliers qui supportent les arbres de couche forment deux allées parallèles. Au-dessus de chacune de ces allées, des ponts roulants, mus par l'électricité, sont à la disposition du public, qui pourra ainsi parcourir le Palais sans fatigue. Le prix de la promenade sur ces ponts-roulants est de 25 centimes, la durée est de 15 à 20 minutes.

En ce qui concerne la décoration proprement dite du palais, M. Dutert a eu la très heureuse idée de couvrir les rampants du toit, partout où n'existent pas de vitres, de panneaux de toiles peintes représentant les écussons de toutes les villes principales de France et de l'étranger. La couverture de la nef est en dalles de verre de Saint-Gobain ; les parties basses vers les chéneaux sont pleines et couvertes de décorations en relief et peintes. Les écussons des chefs-lieux de département, des principales villes de nos colonies et des capitales des pays étrangers y sont représentés. Les armes de la ville de Paris occupent le centre de la travée du milieu ; dans les travées principales on trouve les armes

de Marseille, Lyon, Lille, Bordeaux, Washington, Londres, Saint-Pétersbourg, Vienne, Pékin, Rome, Copenhague, Téhéran, Mexico, La Haye, Athènes, Lisbonne, Bruxelles, To-Kio, Buenos-Ayres, Stockholm, Tanger, Rio-de-Janeiro, le Caire, Belgrade, Bucharest, Luxembourg, etc. Les parties en relief ont été exécutées par M. Jules Martin, sculpteur, et les parties basses peintes par M. Jambon.

La décoration, très colorée et très sobre à la fois, contribue à donner à l'ensemble un haut caractère artistique, complété par l'effet brillant des vitraux placés dans les pignons Suffren et La Bourdonnais.

La façade principale, avenue La Bourdonnais, est garnie d'une immense rosace en verres de différentes couleurs, formant comme une grande auréole au porche où est inscrit le nom du monument : Palais des Machines.

Le vestibule central, qui relie le Palais des Machines aux Galeries des Industries diverses, est lui-même une merveille de décoration. Le visiteur ne manquera pas d'admirer le grand escalier principal, très élégant, avec sa rampe en fer forgé; la coupole avec ses vitraux colorés, les peintures et cartouches en relief symbolisant toutes les forces vives de la France, industrie, commerce, navigation, agriculture, etc., etc., etc.

Il serait trop long d'énumérer ici les diverses expositions que renferme le Palais des Machines. Bornons-nous à dire qu'on y trouve les produits du GROUPE VI (**Mécanique électrique**), à l'exception des classes 49, 60, 64, 65 et 66 (Voir la classification générale).

LA RUE DU CAIRE.

Après cette longue visite au palais des Industries diverses, pénétrez dans l'admirable rue du Caire, où vous trouverez une réunion charmante de quelques parties de mosquées et de

vingt-cinq maisons de cette ville prises parmi les plus caractéristiques depuis l'époque lointaine de Touloun jusqu'au siècle dernier. L'art arabe s'y manifeste dans l'élégance et la grâce des lignes, qui en sont la plus belle expression.

Les maisons ont leur rez-de-chaussée à porte basse, un étage en encorbellement, dont les fenêtres sont masquées par des moucharabis et une terrasse avec des crêtes se découpant sur le ciel. Les moucharabis sont ces ingénieux grillages qui s'avancent en balcons sur la rue, ne laissant pénétrer dans les appartements qu'un demi-jour et permettant aux femmes de voir sans être vues. Ils proviennent du Caire, de maisons démolies, et ont été envoyés à l'Exposition par le baron Delort, premier député de la nation française au Caire.

Le minaret est la copie, moins un étage, du minaret de Kaïd-Bey, un chef-d'œuvre du quinzième siècle renommé pour la richesse de ses détails. Les faïences qui forment inscription au-dessus de l'une des portes proviennent de la destruction du cylindre d'une coupole, que l'indolence orientale ne crut jamais devoir remettre en place.

Dans la rue, les visiteurs verront circuler cent ânes et autant d'âniers en gandourahs qui leur offriront leurs montures; ils verront encore tout un peuple d'ouvriers et de marchands indigènes travaillant ou vendant les produits étalés aux devantures, et, le soir, à l'heure où le soleil disparaîtra, ils entendront le muezzin chanter, du haut du minaret, la prière « la Allah ill' Allah' ».

Quel spectacle pourrait mieux donner l'illusion de l'Orient!

LES EXPOSITIONS DES PAYS DU SOLEIL

Après avoir parcouru la rue du Caire, les visiteurs feront bien de rentrer dans l'intérieur des palais, où ils pourront visiter les intéressantes et originales expositions des pays du

soleil. Ils y verront l'Égypte, le Japon, la Perse, la Chine, etc.

Dans les jardins longeant ces galeries du soleil, ils trouveront les élégants pavillons des expositions des Indes, de Siam, du Maroc, etc.

Rappelons que l'histoire de l'habitation comprend une maison persane, qui servira de pavillon à S. M. le Shah de Perse.

VISITE AUX PALAIS DES ARTS LIBÉRAUX

Après avoir visité la rue du Caire et l'exposition des pays du soleil, pénétrons dans le Palais des Arts libéraux. La construction et la décoration de ce palais sont les mêmes, nous l'avons dit, que celles du Palais des Beaux-Arts.

Le palais des Arts libéraux est affecté à l'exposition rétrospective du travail et des sciences anthropologiques. Elle a pour but de montrer quelle route l'homme a fait parcourir aux moyens et aux méthodes de son travail : tous les documents sont réunis dans un pavillon en bois, construit au milieu du palais. Ce pavillon est séparé de l'exposition de l'enseignement, adossée aux murailles, par de grands couloirs qu'on a élargis afin de les mieux éclairer.

La construction a été étudiée de façon à réserver, à l'extérieur des pavillons et à l'intérieur des cours, une suite de panneaux destinés à recevoir des inscriptions, des décorations peintes, qui constituent en quelque sorte l'illustration du livre dont l'exposition elle-même est le texte. Les grandes découvertes de la science, les figures des hommes illustres se trouvent tracées sur ces frises.

Des passerelles légères relient les balcons du palais aux plates-formes du pavillon, facilitant ainsi la circulation au premier étage.

L'une des principales curiosités, parmi les documents exposés, est la reproduction d'un atelier de fabrication

d'émaux cloisonnés de Chine. Citons aussi les reconstitutions d'observatoires chinois, hindou, égyptien, d'Ulughbey et d'Uranienborg, des anciens cabinets de physique, de chimie et d'alchimie, et notamment du laboratoire de Lavoisier. Le musée Plantin a envoyé ses documents renommés, pour l'histoire de l'Imprimerie.

L'histoire de la musique s'y trouve tout entière, tant au point de vue des instruments que des œuvres musicales, ainsi que l'histoire complète des arts du dessin, architecture, peinture, sculpture, médailles et pierres fines artistiques, gravures d'art, lithographie et chromolithographie d'art.

La section des arts et métiers rassemble tous les documents relatifs à la photographie, l'électricité, la chasse, la pêche, les minéraux, un matériel d'outillage pour la fabrication des terres cuites, faïences, de la verrerie et cristallerie, des émaux et des mosaïques, etc., etc.

Les collections de l'École des ponts et chaussées, du Conservatoire des arts et métiers, de la galerie des phares, de l'École centrale, des compagnies de chemins de fer, fournissent une mine inépuisable de matériaux à la section des moyens de transport.

Il nous faut citer aussi une exposition consistant en une reproduction de tous les ouvrages d'art intéressants : ponts, bouages, écluses, ports, rades et avant-ports ; des reconstitutions des types de véhicules employés pour le transport maritime, depuis l'antiquité jusqu'à nos jours : bateaux de peaux, trirèmes, galères ; l'historique de l'architecture navale, des paquebots à voile, de la machinerie à vapeur marine et des bateaux sous-marins ; tous les modèles de voitures : theusa, chars, litières, calèches, carrosses, diligences, omnibus, tramways, etc.

La cinquième section réunit les objets et documents de toutes sortes se rapportant à l'art militaire et au commande-

ment des armées : cartes et plans militaires anciens, uniformes, revues, campements, etc., et à l'histoire de l'infanterie, de la cavalerie, de la gendarmerie, du génie et des services administratifs, de santé, des poudres et des salpêtres. Les musées de Paris et de province, les collections particulières ont fourni un ensemble d'objets curieux et rares.

L'exposition d'économie sociale constitue l'enquête la plus sérieuse et la plus complète sur les faits sociaux relatifs à la condition des ouvriers et aux améliorations susceptibles d'y être apportées. Cette exposition consiste en tableaux, cartes murales et graphiques, placés dans des maisons ouvrières d'un type spécial. Elle comprend quinze sections, qui sont toutes aussi intéressantes les unes que les autres.

Enfin, signalons les expositions des divers ministères et particulièrement du Ministère de l'intérieur qui a organisé une exhibition complète et savante de statistiques relatives aux hôpitaux, aux prisons, aux chemins vicinaux, aux routes nationales, etc., ainsi que les travaux des enfants assistés.

3° LE QUAI D'ORSAY ET LES BERGES DE LA SEINE

L'HISTOIRE DE L'HABITATION

Du Palais des Arts Libéraux, côtoyant les pavillons que nous avons désignés dans le globe d'expositions avoisinant la Tour Eiffel, nous engageons le visiteur à se transporter sur les quais de la Seine, au pont d'Iéna. A droite et à gauche, il y verra l'histoire de l'habitation, exposition entreprise par M. Ch. Garnier, architecte, membre de l'Institut. Elle se compose d'une série de petites constructions élégantes et gracieuses qui représentent, avec une exactitude merveilleuse, tous les types des habitations humaines. On y voit depuis les abris sous roches, les cavernes des Troglo-

dytes, les huttes en paille, jusqu'aux maisons, hôtels et palais, tels qu'on les construit de nos jours.

Le plus curieux est qu'on a pu faire la reconstitution de ces habitations dans le cadre qui leur convient. Ainsi les grottes des Troglodytes sont entourées de ronces, d'aloès qui jaillissent des fentes des rochers. Les constructions assyriennes, phéniciennes ou israélites s'élèvent au milieu des cèdres du Liban et des arbres de Judée.

L'habitation gauloise est abritée du chêne antique avec son gui sacré; les lauriers d'Apollon sont le cortège des habitations grecques; les myrtes, les grenadiers, les orangers et les mimosas servent de cadre aux habitations romaines.

Les roses, les capucines, les clématites et les chèvrefeuilles s'entrecroisent, dans un décor naturel et féerique, autour des murs du pavillon de la Renaissance.

Enfin, M. Ch. Garnier a voulu non seulement que chacune de ces habitations fût garnie de meubles et d'ustensiles de l'époque, mais encore qu'elle fût habitée.

Bien entendu, pour les abris sous roche, les cabanes de l'époque du renne, de la pierre polie, du bronze et du fer, et pour les habitations lacustres, il a fallu renoncer à cette prétention, car les meubles faisaient quelque peu défaut à l'époque, et le costume de l'homme était alors trop sommaire pour une exposition, même archéologique. Mais dans toutes les autres habitations, les désirs de M. Garnier sont réalisés. Quelques-unes même sont de véritables attractions.

Ainsi, par exemple, peu de promeneurs résistent au plaisir de prendre quelque nourriture dans la maison étrusque qui représente une hôtellerie antique avec lits, tables, tabourets, amphores et vaisselle du temps. Ils peuvent ensuite se diriger vers la maison persane, copiée sur les plus anciennes de ce pays, et s'y rafraîchir en écoutant des musiciens et des

chanteurs authentiques. Dans la maison romaine, des ouvriers, en costume, soufflent du verre d'après des modèles anciens.

La maison scandinave, habitée par des pêcheurs norvégiens, renferme un bateau comme ceux que les Northmans amenèrent sous les murs de Paris pour en faire le siège.

Dans le pavillon slave, se voit une distillerie d'essence de rose de la vallée de Kesanlick.

De vrais Bulgares habitent leur pavillon et des paysans russes fabriquent, sous les yeux du public, leurs vases et leurs ustensiles en bois. Dans toutes les constructions, les collections les plus curieuses seront groupées.

La maison du moyen âge a été réservée pour servir de salon d'honneur au Président de la République

LE PAVILLON DE LA COMPAGNIE TRANSATLANTIQUE.

Avant de revenir à la station du chemin de fer Decauville, qui transportera le visiteur à l'Esplanade des Invalides en longeant les galeries réservées aux Expositions d'agriculture, de viticulture, des produits alimentaires, dont nous donnons ci-dessous un aperçu succinct, nous ne pouvons que l'engager à s'arrêter au PAVILLON DE LA COMPAGNIE TRANSATLANTIQUE. Il y verra, sous forme de panorama, l'ensemble des parcours effectués par les nombreux navires de cette grande Compagnie, qui est en relations constantes avec tous les points du globe et particulièrement avec les grands ports des États-Unis, qui font avec la France un commerce considérable.

Voici la description que M. Grandin a faite de ce pavillon :

« Passant, dit-il, par l'escalier et les couloirs obscurs d'un véritable steamer, le spectateur visite successivement les deux étages principaux d'un transatlantique. C'est le grand sa-

lon-salle à manger des passagers de première classe avec son raffinement de luxe et de confort, la chaufferie, un fumoir, etc. Ces différentes scènes de la vie à bord sont autant de dioramas dus au talent de MM. Poilpot, Hoffbauer, Montenard et Motte.

« Ces dioramas sont au nombre de onze, et ceux qui représentent l'entrée des principaux ports de la Compagnie, l'arrivée d'un steamer à New-York, les immenses chantiers et ateliers de construction de la Compagnie générale transatlantique, ne sont pas les moins intéressants.

« Gravissant un dernier escalier, le passager de quelques heures arrive sur le pont du navire ; il est sur une véritable passerelle. Quel spectacle! un mât réel avec tous les cordages, des canots de sauvetage, tout, en un mot, dans la partie centrale de l'immeuble, est l'imitation exacte de la *Touraine*, actuellement en construction. L'avant et l'arrière du paquebot, par un travail artistique fort remarquable, se raccordent de telle façon aux parties vraies du navire, que l'œil le plus exercé ne peut savoir où commence et où finit la réalité.

« Tout a été exécuté en grandeur naturelle, et les différents instruments nécessaires au commandement et à la manœuvre sont véritables et à leurs places respectives.

« Dans le lointain, le port du Havre, les falaises de la Hève, Sainte-Adresse, l'estuaire de la Seine; plus loin, Trouville, Honfleur ! »

LE PALAIS DES PRODUITS ALIMENTAIRES

C'est là certainement l'une des grandes attractions de l'Exposition : son caractère particulier le distinguera sans aucun doute à l'attention des visiteurs, car ils pourront juger et apprécier à leur valeur les produits exposés. A cet effet, un grand buffet-bar de dégustation, dont la concession a été accordée à M. Estor, a été installé en vue de servir des

déjeuners composés exclusivement des différents produits exposés.

Au premier étage sont exposés tous les produits réunis en vitrine ; le rez-de-chaussée est réservé aux liquides, vins et spiritueux. Deux galeries attenantes au Palais sont en outre occupées par les exposants qui fabriquent leurs produits sous les yeux du public : on y rencontre des fabriques de biscuits, de dragées, de bonbons, etc. ; on y trouve encore tout un laboratoire de liquoristes montrant la préparation des différents parfums qu'on emploie dans la fabrication des liqueurs.

L'AGRICULTURE ET LA VITICULTURE

Ces deux expositions sont situées dans les bâtiments qui se prolongent, sur deux lignes parallèles, depuis le pont d'Iéna jusqu'à l'Esplanade des Invalides. L'intérieur est décoré de peintures de MM. Jambon et Chaperon. Ces peintures, avec les treilles, les feuilles et les fruits naturels qui sont exposés, forment un original trompe-l'œil. La façade du Palais est ornée de grandes compositions où M. Charles Toché a représenté les principales scènes de la viticulture : la vendange, le foulage, la mise en fût.

De grandes cartes indiquant les productions des diverses régions de France ornent la muraille, et l'on passe d'une classe à l'autre par des portes rustiques.

Les sections se présentent dans l'ordre suivant, à partir du pont d'Iéna :

Matériel, enseignement agricole, viticulture, produits agricoles, machines en mouvement, sections étrangères.

L'enseignement agricole est représenté par des herbiers, des collections pédagogiques, des instruments, des statistiques, des travaux d'élèves.

Dans la section viticole, le visiteur remarquera, entre autres curiosités, les trois plus grands foudres construits jus-

qu'à ce jour, une copie de la Porte narbonnaise bâtie en bouteilles, etc.

L'ensemble de ces diverses sections occupe une surface d'environ 30 000 mètres carrés.

4° ESPLANADE DES INVALIDES

L'esplanade des Invalides est divisée en deux parties distinctes, par une allée perpendiculaire à la Seine.

En remontant cette allée, dans la direction de l'Hôtel des Invalides, nous trouvons :

A droite, le **Pavillon de la République Sud-Africaine**, le **Pavillon des Postes et Télégraphes**, l'exposition militaire, l'exposition de l'hygiène et de l'assistance publique, l'exposition d'économie sociale;

A gauche, l'exposition algérienne, l'exposition tunisienne, l'exposition des colonies et des pays de protectorat, le panorama du Tout-Paris.

Dans le **Pavillon de la République Sud-Africaine**, construit à la façon des cottages américains, on a exposé des minerais d'or, des produits agricoles, des plumes d'autruche.

Pavillon des Postes et Télégraphes. — Ce Pavillon, édifié par les soins de l'administration des postes et télégraphes, comprend une exposition complète des appareils télégraphiques, téléphoniques, des modèles de wagons-poste, des spécimens d'appareils servant à la fabrication de timbres-poste. Tous ces appareils fonctionnent sous les yeux du public.

Exposition militaire. — L'exposition militaire est renfermée dans un bâtiment immense, long de plus de 150 mètres et profond de 22 mètres. Elle comprend deux parties : la première est relative aux *engins modernes* qu'emploie

l'art militaire et que fournissent les grandes sociétés de constructions métalliques : Cail, le Creusot, les Forges et Chantiers de la Méditerranée, etc. ; — la seconde, patriotique, historique et pittoresque, est désignée sous le nom d'*exposition des sciences militaires* et comprend la reconstitution des différentes périodes de l'art militaire.

Dans deux grandes salles, le public aura sous les yeux « la synthèse de l'armée française » : portraits, armes, épées, bâtons de commandement, signes honorifiques des capitaines illustres, le chapeau de Davoust percé d'un biscaïen à côté de l'étendard de Jeanne Hachette et du boulet qui tua Turenne. Enfin, au milieu des salles consacrées à ces trésors historiques, l'on verra deux chevaux de bataille entièrement caparaçonnés, les seuls que possède la France.

Dans d'autres salles, sont les expositions de l'artillerie, du génie, de l'infanterie, de la cavalerie et des services administratifs et de santé. L'artillerie est représentée par des modèles réduits de toutes les machines de guerre employées jusqu'à nos jours, avec charrois et projectiles. Ces modèles sont rangés sur des tables de 1m,10 de hauteur, au-dessus desquelles se trouvent des peintures et des gravures représentant les uniformes des régiments, les hauts faits de l'artillerie française et les portraits des généraux célèbres.

L'exposition du génie consiste dans la reconstitution de l'histoire d'un siège à toutes les époques, et en petits modèles, se rapportant à l'établissement des ponts de bateaux.

La cavalerie montre les transformations successives de ses armes blanches et de ses armes à feu, puis celles du harnachement du cheval.

Dans la salle consacrée à l'Infanterie sont rangés tous les modèles d'armes de jet et d'armes à feu portatives. On y voit des représentations de batailles mémorables, comme celle de Lodi, par exemple.

Des voitures, des outils de chirurgie remplissent la salle des services administratifs et de santé.

Cette exposition à la fois brillante et intéressante a été organisée par M. le général Gervais, du Ministère de la guerre.

Exposition d'hygiène. — Cette exposition comprend les Eaux minérales, l'Hygiène de l'habitation, l'Assistance publique, et le pavillon Geneste-Herscher qui renferme tous les appareils de ventilation et d'épuration des eaux, etc., usités au point de vue de l'hygiène.

Exposition d'économie sociale. — Cette exposition comprend : le Cercle ouvrier, le pavillon de la Société philanthropique (dispensaires, asiles de nuit, etc.), différents types de maisons ouvrières, le matériel de la Société de secours aux blessés militaires (ambulances, voitures, trains sanitaires, etc).

L'ALGÉRIE

L'Algérie n'a cessé de prendre part à toutes les Expositions qui ont eu lieu depuis 1878. — A Amsterdam en 1883, à Anvers, en 1885, à Liverpool en 1886, elle avait organisé une représentation complète de ses produits. — En 1889, l'Algérie a construit, non plus un pavillon, mais un véritable palais qui rappellera aux visiteurs les élégantes et pittoresques constructions d'Orient. Dans les salons et galeries de ce palais, sont disposés, par ordre et avec un goût tout particulier, les différents produits de notre colonie. Les vins rouges et blancs y sont en quantité considérable, échantillons envoyés par tous les propriétaires de vignobles. Cette exposition est d'autant plus importante que la viticulture est, depuis de longues années, l'objet de tous les soins et de toutes les préoccupations du gouvernement comme des particuliers. On y trouve encore des tapis aux couleurs écla-

tantes, des armes, des étoffes de fabrication arabe, les tabacs, etc.

Dans l'enceinte du Palais, composée de petits jardins, se trouvent des boutiques algériennes, véritable reproduction de celles qu'on voit à Alger, Constantine, Oran, etc., où des indigènes en riche costume débitent des fruits, pâtisseries, etc., provenant du pays.

LA TUNISIE

La Tunisie, attachée depuis moins longtemps à la France que sa voisine l'Algérie, offre aux visiteurs une exposition aussi curieuse qu'instructive. Elle révèle les ressources et les richesses de ce pays. La construction du Palais tunisien n'est pas sans rapport avec celle du Palais algérien : on y retrouve ce style et cette décoration arabes qui sont toujours d'un effet saisissant et qui d'eux-mêmes captivent l'attention. — Dans l'intérieur du Palais, sont exposés tous les produits de la régence; dans le parc qui entoure le Palais on remarque certaines constructions, et notamment la reproduction d'un véritable *souck tunisien*, grand bazar divisé en petites boutiques précédées d'un grand couloir où le public se promène, tandis que, dans l'intérieur même de la boutique, se tient l'indigène, surveillant d'un air calme et flegmatique les bijoux, les bibelots de tous genres, etc. On y voit encore des ateliers où des artisans s'occupent à broder des étoffes, des écharpes de soie, des manteaux, etc.

L'EXPOSITION COLONIALE

De toutes les expositions réunies à l'esplanade des Invalides, celle des colonies françaises et des pays de protectorat est certainement la plus pittoresque et la plus attrayante.

Elle comprend un ensemble de constructions rappelant autant que possible l'architecture spéciale des colonies représentées à l'Exposition.

Autour d'un dôme central, où sont réunis les documents administratifs et scientifiques, chaque colonie a son pavillon spécial réservé à ses productions particulières.

Le dôme central est un vaste bâtiment, élevé en bois, sur soubassement de briques, d'après les plans de MM. des Tournelles, ingénieur des constructions, et Sauvestre, architecte.

Il est construit à la façon de tous les édifices coloniaux, avec des charpentes apparentes, des décorations aux couleurs vives, des grandes baies à persiennes légères permettant une large aération.

Les attributs de chaque colonie, peints sur la muraille extérieure, indiquent exactement la place que celle-ci occupe à l'intérieur. Dans les ailes, une place est réservée aux détachements des troupes coloniales.

Pavillons détachés. — Parmi les pavillons détachés, l'un des plus curieux est celui de la Cochinchine.

Cette construction, établie d'abord à Saïgon par une équipe de 300 ouvriers indigènes, sur les plans de M. Foulhoux, architecte en chef des bâtiments civils, a été envoyée en France par fragments étiquetés, et soigneusement reconstituée sur la place qu'elle occupe aujourd'hui.

C'est un intéressant échantillon de l'art annamite, plus pur de ligne, moins bizarre et moins contourné que l'art chinois avec lequel il a cependant une certaine parenté.

Il est fait de ces bois de *trac*, de *sou*, de *tou*, que les forêts de Cochinchine produisent en abondance et dont la dureté peut seule résister aux morsures des termites. Couronné d'une haute crête en faïence, il est orné, sur toute la longueur de la façade, de poteries polychromes, de fines peintures et de sculptures monstrueuses figurant les légendes fantastiques de ce pays.

Le Cambodge a fait élever par M. Fabre, architecte, une curieuse pagode destinée à rappeler les merveilles de la civilisation khmer, qui eut tant d'éclat, il y a dix siècles. C'est une construction fort originale, surmontée d'une tour à plusieurs étages qui ressemblent vaguement à un échafaudage de parasols superposés et qui se termine par une fleur de lotus épanouie, d'où émerge la quadruple tête de Brahma. Le tout orné de frontons, corniches et bas-reliefs copiés sur les fameux monuments d'Angkor-Wat.

Le palais du Tonkin et de l'Annam n'est pas moins remarquable par l'authenticité rigoureuse de tous ses détails. Peintures, ornements de tous genres, sont des copies ou des moulages exacts pris à Hué, dans les palais de Tien-Tsi, Tu-Duc, Gialong. Le bois y est employé en majeure partie. On y remarquera particulièrement une statue en bronze de Twan-vo-Quan, génie protecteur de l'Annam, placée dans la cour centrale, et la porte principale, reproduction exacte de celle de la pagode de Quan-Yen. Les plafonds sont ornés de nattes du pays, les façades extérieures décorées de peintures et de faïences exécutées à Paris même par des ouvriers annamites. Enfin une galerie intérieure contient les bustes des hauts fonctionnaires indigènes, membres du Comat.

Ces trois colonies se sont imposé de grands sacrifices pour figurer dignement à l'Exposition.

Colonies diverses. — L'exposition sénégalienne comporte une reproduction complète du blockaus de Saldé, l'un des postes établis par le capitaine Faidherbe au milieu des populations soumises, et célèbre par de nombreux combats. Ce poste est entouré d'un village indigène.

Les riches collections envoyées de Madagascar sont installées dans une maison malgache, image exacte des maisons des Howas.

Une habitation de colon semblable à celles qui sont données aux colons pourvus d'une concession par le gouvernement contient l'exposition de la Nouvelle-Calédonie.

Une factorerie ou comptoir d'échange représente nos établissements du Gabon et du Congo.

Enfin, la Guadeloupe a fait élever une de ces curieuses maisons de fer, démontables et transportables à volonté, qui y sont aujourd'hui fort usitées.

Villages indigènes. — Des échantillons des différentes races indigènes complètent ce tableau d'ensemble et lui impriment un caractère tout particulier de couleur locale.

Dans le village sénégalais, une famille peulh vaque à toutes ses occupations habituelles. Un bijoutier, un forgeron, un armurier, un tisserand, un cordonnier fabriquent et vendent eux-mêmes leurs produits. Ils communiquent avec le public à l'aide d'un interprète.

Des Okandas, des Afouroux, des Polaniens, des Loangos, tous habitants du Congo et du Gabon, ont construit également des villages où on les voit fabriquer des nattes, des paniers, et sculpter l'ivoire.

Il y a encore un village canaque et un hameau haïtien.

Renseignements coloniaux. — M. Louis Henrique, directeur de l'exposition coloniale, a fait les plus grands efforts pour que l'Exposition coloniale pût non seulement satisfaire la curiosité des visiteurs, mais encore rendre de réels services aux commerçants français.

A cet effet, il a réuni une bibliothèque de tous les ouvrages de voyages, d'ethnographie, d'économie, publiés sur les diverses colonies françaises, bibliothèque qui est exposée dans le palais central, et il travaille lui-même, avec des explorateurs et des géographes, à une monographie complète de

chacune de nos colonies, conçue à un point de vue essentiellement pratique.

En outre, un bureau de renseignements est établi à l'Esplanade. Là, sont réunis tous les documents pouvant intéresser les industriels français ; des tableaux et des registres y indiquent, d'une part, les types et les prix des objets d'exportation, d'autre part, la nature et le cours des produits d'importation.

Ce bureau est destiné à faire la plus active concurrence aux comptoirs anglais et allemands qui, depuis longtemps, fournissent à leurs nationaux tous les documents de ce genre, si intéressants et si utiles pour le développement de leur commerce.

AUTOUR DE L'EXPOSITION
LE SERVICE DES POSTES ET TÉLÉGRAPHES

Un bureau temporaire de poste et télégraphe, avec cabines téléphoniques, est établi dans l'enceinte fermée du Champ de Mars, avenue La Bourdonnais, au débouché de la rue Camon, près l'avenue Rapp.

Ce bureau effectue toutes les opérations des bureaux de poste et des bureaux télégraphiques de plein exercice. Il débite des timbres-poste de toutes catégories, reçoit des valeurs déclarées et des objets recommandés, délivre et paye les mandats d'argent, etc. Il est ouvert au public de 7 heures du matin à 9 heures du soir. Le délai de fermeture est prolongé jusqu'à 11 heures pour les services télégraphique et téléphonique.

Voici les heures de levées des boîtes et les heures de distribution des lettres.

Les distributions auront lieu :

La 1re à 7 h. 30 du matin.

La 2ᵉ à 9 h. » id.
La 3ᵉ à 11 h. 30 id.
La 4ᵉ à 1 h. 30 du soir.
La 5ᵉ à 3 h. 30 id.
La 6ᵉ à 5 h. 30 id.
La 7ᵉ à 7 h. 30 id.

Les levées des boîtes supplémentaires seront effectuées :
La 1ʳᵉ à 7 h. » du matin
La 2ᵉ à 9 h. 30 id.
La 3ᵉ à 11 h. 30 id.
La 4ᵉ à 1 h. 30 du soir
La 5ᵉ à 3 h. 30 id.
La 6ᵉ à 4 h. 15 id.
La 7ᵉ à 5 h. 15 id.
La 8ᵉ à 9 h. » id.

Les restaurants.

Quelques indications rassurantes à l'adresse de ceux qui craignent d'avoir faim à l'Exposition.

Le pourtour du jardin intérieur du Champ de Mars est garni de dix-neuf restaurants, cafés et buvettes.

Sont en outre disséminés dans toute l'étendue de l'Exposition :

Au Trocadéro, un restaurant et un bar; au Champ de Mars, dix restaurants français et un restaurant roumain; au quai d'Orsay, un restaurant hongrois; à l'esplanade des Invalides, trois restaurants français, créole et annamite, et un café tunisien.

En tout, trente-cinq établissements français et étrangers, sans compter les buvettes en plein vent, qui sont innombrables.

Le service de secours.

Le poste central est installé à gauche du Champ de Mars,

tout près de la tour Eiffel. Trois autres postes sont ouverts : à droite du Champ de Mars, près de la gare de la Manutention ; à la Galerie des machines, et à l'Exposition coloniale, près de l'Hôtel des Invalides.

Il y a, à chacun de ces postes, un médecin en permanence.

Salles de lecture.

Deux salles de lecture et de travail sont ouvertes aux visiteurs de l'Exposition.

L'une au Champ de Mars, derrière le pavillon des Beaux-Arts, du côté de l'avenue de La Bourdonnais ; l'autre à l'esplanade des Invalides, à côté de la pagode d'Angkor.

Celle-ci est surtout à signaler aux étrangers, qui y trouveront gratuitement les journaux du monde entier.

Les plaisirs payants de l'Exposition.

Voici la liste des spectacles et plaisirs divers auxquels le simple ticket ne donne pas droit d'entrée :

Exposition des Aquarellistes.	0 50
— des Pastellistes.	0 50
— Globe terrestre.	1 »
Le pavillon de la Mer.	0 25
Panorama du Tout-Paris.	1 »
Exposition de la Compagnie transatlantique :	
Rez-de-chaussée : Diorama maritime.	0 50
Premier étage : Panorama de la rade du Havre.	0 50
Campong javanais.	0 50
Le Palais des Enfants :	
De dix heures du matin à six heures du soir.	0 50
De six heures à onze heures du soir.	1 »
Théâtre-Annamite, prix divers, jusqu'à.	2 50
Folies-Parisiennes : Entrée libre, consommations obligatoires à partir de.	1 »

Ajoutons à cela des concerts Tunisiens et Algériens, où les prix varient avec les places occupées.

Les musiques militaires.

Les musiques militaires du gouvernement de Paris se feront entendre les mercredis et dimanches, de quatre heures à six heures du soir, dans les jardins de l'exposition militaire, à l'esplanade des Invalides.

Le premier et le troisième mercredi de chaque mois seront réservés à la musique de la Garde républicaine.

Les soirées à l'Exposition.

L'Exposition est ouverte au public, tous les soirs, jusqu'à minuit. En dehors des parcs et jardins, il est admis à visiter le palais des machines, la grande galerie centrale et les galeries latérales Rapp et Desaix, les terrasses des palais des Beaux-Arts et des Arts libéraux, ainsi que le palais des produits alimentaires.

Toutes les parties de l'Exposition sont naturellement éclairées à la lumière électrique. Cet éclairage est fait par un syndicat international dont la direction a été confiée à l'ingénieur en chef de la maison Gramme, M. Fontaine, assisté de MM. Lemonnier, Rau et Fabry, représentants de maisons de premier ordre dans l'industrie électrique.

Les autres attractions nocturnes de l'Exposition sont, en plus des parcs et jardins, des illuminations, des fontaines lumineuses, etc., les théâtres dont nous indiquons plus haut les prix d'entrée.

Les Congrès pendant l'Exposition.

L'Exposition ne doit pas seulement être un spectacle qui charme les yeux; elle doit être aussi un enseignement dans ses diverses manifestations industrielles, scientifiques et

artistiques. C'est dans ce but qu'une série de Congrès auxquels prendront part les hommes érudits de tous pays ont été organisés pendant la durée de l'Exposition. En voici la nomenclature avec les dates auxquelles ils auront lieu :

Congrès de sauvetage, du 12 au 15 juin.

Congrès des architectes, du 17 au 22 juin.

Congrès de la Société des gens de lettres, du 18 au 27 juin.

Congrès pour la protection des œuvres d'art et des monuments, du 24 au 29 juin.

Congrès des habitations à bon marché, du 26 au 28 juin.

Congrès de boulangerie, du 28 juin au 2 juillet.

Congrès de l'intervention de l'État dans le contrat de travail, du 1er au 4 juillet.

Congrès d'agriculture, du 3 au 11 juillet.

Congrès de l'intervention de l'État dans le prix des denrées, du 5 au 10 juillet.

Congrès de l'enseignement technique commercial et industriel, du 8 au 12 juillet.

Congrès des cercles d'ouvriers, du 11 au 13 juillet.

Congrès de la participation aux bénéfices, du 16 au 19 juillet.

Congrès de bibliographie des sciences mathématiques, du 16 au 26 juillet.

Congrès de la propriété artistique, du 25 au 31 juillet.

Congrès pour l'étude des questions relatives à l'alcoolisme, du 29 au 31 juillet.

Congrès d'assistance publique, du 28 juillet au 4 août.

Congrès de chimie, du 29 juillet au 3 août.

Congrès aéronautique, du 31 juillet au 3 août.

Congrès colombophile, du 31 juillet au 3 août.

Congrès de thérapeutique, du 1er au 5 août.

Congrès d'hygiène et de démographie, du 4 au 11 août.

Congrès de sténographie, du 4 au 11 août.

Congrès pour l'amélioration du sort des aveugles, du 5 au 8 août.

Congrès de dermatologie et de syphiligraphie, du 5 au 10 août.

Congrès de l'enseignement secondaire et supérieur, du 5 au 10 août.

Congrès de médecine mentale, du 5 au 10 août.

Congrès de psychologie physiologique, du 5 au 10 août.

Congrès des services géographiques, du 6 au 11 août.

Congrès de photographie, du 6 au 17 août.

Congrès pour l'étude de la transmission de la propriété foncière, du 8 au 14 août.

Congrès d'anthropologie criminelle, du 10 au 17 août.

Congrès de l'enseignement primaire, du 11 au 19 août.

Congrès des sociétés par action, du 12 au 19 août.

Congrès d'horticulture, du 16 au 21 août.

Congrès d'anthropologie et d'archéologie préhistoriques, du 19 au 26 août.

Congrès d'homéopathie, du 21 au 23 août.

Congrès des électriciens, du 24 au 31 août.

Congrès des officiers et sous-officiers de sapeurs-pompiers, du 27 au 28 août.

Congrès dentaire, du 1er au 7 septembre.

Congrès de chronométrie, du 2 au 9 septembre.

Congrès des mines et de la métallurgie, du 2 au 11 septembre.

Congrès des sociétés coopératives de consommation, du 8 au 12 septembre.

Congrès des procédés de constructions, du 9 au 14 septembre.

Congrès des accidents du travail, du 9 au 14 septembre.

Congrès monétaire, du 11 au 14 septembre.

Congrès d'otologie et de laryngologie, du 16 au 21 septembre.

Congrès de mécanique appliquée, du 16 au 21 septembre.
Congrès de médecine vétérinaire, du 19 au 24 septembre.
Congrès de météorologie, du 19 au 25 septembre.
Congrès de l'utilisation des eaux fluviales, du 22 au 27 septembre.
Congrès du commerce et de l'industrie, du 22 au 28 septembre.
Congrès d'hydrologie et de climatologie, du 3 au 10 octobre.
Mentionnons encore les Congrès suivants dont il n'a pas été possible de fixer au préalable la date et la durée en raison de leur caractère purement scientifique. Ce sont les Congrès des œuvres d'assistance en temps de guerre; pour l'étude des questions coloniales; des sciences ethnographiques; pour la propagation des exercices physiques dans l'éducation; des œuvres et institutions féminines; de l'intervention de l'État dans l'émigration et l'immigration; de la paix ; de photographie céleste; des institutions de prévoyance; de la propriété industrielle; du repos hebdomadaire; de statistique; des traditions populaires; de l'unification de l'heure; enfin, de zoologie.

Le musée de Victor Hugo.

Quelques admirateurs de notre grand poète ont, à l'occasion de l'Exposition, organisé, dans sa maison même, 124, avenue Victor-Hugo, un musée des plus intéressants, véritable initiation à la vie intime de l'auteur des *Misérables*.

Au fond du jardin, plein d'ombrage et de verdure, est exposé un médaillon en relief dû à M. Paul Bosquet, et le groupe de Quasimodo et de la Esméralda, très dramatique de mouvement. Dans le vestibule, une belle statue assise du grand poète, due au ciseau de M. Bogino (1884); un groupe en plâtre d'une expression saisissante : *La Nuit du 4 dé-*

cembre; puis les dessins de *Lucrèce Borgia*, de *Marion Delorme*, de *Ruy-Blas*, les Noces d'or d'*Hernani* à la Comédie-Française : Sarah Bernhardt, d'un geste magnifique, couronne le buste en marbre du grand poète.

Les salles du rez-de-chaussée sont décorées avec un goût sobre et parfait. Sur une cheminée, on remarque une petite statue en cuivre des *Burgraves*, une gravure romantique de *La fiancée du timbalier*, une *Ève* de la *Légende des siècles*, Sur une table, une terre cuite : *Cosette*.

Au premier, la bibliothèque. Tout autour, des armoires vitrées, en bois noir, contenant un exemplaire de toutes les éditions des œuvres de Victor Hugo. Sur la cheminée, un très beau buste en bronze. Dans une petite salle attenante, des gravures et pastels.

Tout à côté, la chambre à coucher. Sur le lit, une lyre d'or et une couronne d'immortelles voilées d'un crêpe noir.

La pièce n'est meublée que d'un petit secrétaire et du bureau très élevé sur lequel le poète écrivait debout, comme l'on sait.

Un peu plus loin, une salle remplie d'autographes et de souvenirs que les amis de Victor Hugo ont mis obligeamment à la disposition du comité.

Partout des portraits du maître à tous les âges de sa longue et laborieuse existence.

GUIDE DE PARIS

VOITURES DE PLACE

Différentes Compagnies de voitures de place assurent à Paris les moyens les plus rapides de transport ; leur fonctionnement est uniformément régi par des règlements de police qui donnent au public toute sécurité.

Les voitures sont de 2 ou 4 places ; 3 ou 5 personnes ne peuvent y monter qu'avec le consentement du cocher.

Un cocher réquisitionné par le voyageur soit aux stations spéciales des voitures, soit sur la voie publique, ne peut refuser de marcher.

Quand une voiture inoccupée est en marche, et que, sur un signe d'appel fait par le voyageur, le cocher s'est arrêté, il faut monter d'abord dans la voiture et n'indiquer qu'ensuite le lieu de destination, en annonçant en même temps au cocher si on le prend à l'heure ou à la course.

Le voyageur ne doit pas oublier de bien établir l'heure du départ et de réclamer au cocher le bulletin portant le numéro de la voiture.

Dans chaque kiosque de stationnement est déposé un registre, sur lequel tout voyageur ayant une contestation quelconque avec un cocher, soit sur le prix, soit sur la durée du trajet, peut formuler ses plaintes, que la Préfecture de police se charge d'examiner.

Tout objet oublié par un voyageur dans une voiture de place doit être réclamé au Bureau des objets trouvés (Préfecture de police), où il reste déposé pendant un an et un jour; c'est pourquoi il est très utile de conserver le numéro de la voiture qu'on vient de quitter; cela facilite les recherches dans le cas où le cocher n'aurait pas fait le dépôt de l'objet qu'il a trouvé.

Il est d'usage de donner au cocher un pourboire (de 25 à 50 centimes, suivant le trajet parcouru), en plus du prix qui lui est dû.

La nuit, et principalement à la sortie des théâtres, le voyageur doit prendre de préférence une voiture dont le dépôt soit à proximité de son domicile. A cet effet, on a donné aux lanternes des voitures des couleurs différentes indiquant les véhicules de chaque quartier.

LANTERNES VERTES.

Luxembourg. — Issy. — Italie. — Picpus. — Invalides. — Grenelle. — Montrouge. — Vaugirard. — La Glacière.

LANTERNES JAUNES.

Montmartre. — La Chapelle. — Ornano.

LANTERNES BLEUES.

Bastille. — Belleville. — La Villette. — Ménilmontant. — Charonne.

LANTERNES ROUGES.

Batignolles. — Les Ternes. — Monceau. — Étoile. — Passy. — Auteuil. — Le Roule. — Neuilly. — Champerret.

VOITURES DE REMISE A DEUX PLACES
Chargeant sur la voie publique ou dans les gares de chemins de fer.

TARIF MAXIMUM DANS L'INTÉRIEUR DE PARIS

De 6 h. du matin en été et de 7 h. du matin en hiver à minuit 30.	De minuit 30 min. à 6 h. du matin en été et à 7 h. du matin en hiver.
La Course 1 fr. 50	La Course 2 fr. 25
L'Heure 2 fr. »	L'Heure 2 fr. 50

TARIF MAXIMUM AU DELA DES FORTIFICATIONS
Bois de Boulogne, Bois de Vincennes et Communes contiguës à Paris (1)
De 6 heures du matin à minuit en été (1er avril au 30 septembre).
De 6 heures du matin à 10 heures du soir en hiver (1er octobre au 31 mars).

Lorsque le voyageur rentrera dans Paris avec la voiture.	Lorsque le voyageur laissera la voiture au delà des fortifications.
L'Heure 2 fr. 50	Indemnité de retour 1 fr.

VOITURE PRISE HORS DES FORTIFICATIONS POUR PARIS
L'Heure 2 fr. 25

Bagages : 1 colis 25 centimes, 2 colis 50 centimes, 3 colis et plus 75 centimes.

VOITURES DE REMISE A QUATRE PLACES
Chargeant sur la voie publique ou dans les gares de chemins de fer.

TARIF MAXIMUM DANS L'INTÉRIEUR DE PARIS

De 6 h. du matin en été et de 7 h. du matin en hiver à minuit 30.	De minuit 30 min. à 6 h. du matin en été et à 7 h. du matin en hiver.
La Course 2 fr. »	La Course 2 fr. 50
L'Heure 2 fr. 50	L'Heure 2 fr. 75

TARIF MAXIMUM AU DELA DES FORTIFICATIONS

Lorsque le voyageur rentrera dans Paris avec la voiture.	Lorsque le voyageur laissera la voiture hors des fortifications.
L'Heure 2 fr. 75	Indemnité de retour . . . 1 fr. »

VOITURE PRISE HORS DES FORTIFICATIONS POUR PARIS
L'Heure 2 fr. 75

Bagages : 1 colis 25 centimes, 2 colis 50 centimes, 3 colis et au-dessus 75 centimes.

(1) Les communes contiguës à Paris sont : Charenton, Prés St-Gervais, St-Mandé, Montreuil, Bagnolet, les Lilas, Romainville, Pantin, Aubervilliers, St-Ouen, St-Denis Clichy, Levallois-Perret, Neuilly, Boulogne, Issy, Vanves, Montrouge, Arcueil, Gentilly, Ivry et Vincennes.

EXTRAIT DES RÈGLEMENTS

1° *Les cochers de voitures dépourvues de galeries ne sont pas tenus d'accepter des bagages.*
Ne sont pas regardés comme colis les valises et objets pouvant être portés à la main, ou placés dans la voiture sans la détériorer.

2° *Les cochers ont le droit de demander des arrhes lorsqu'ils attendent à l'entrée d'un jardin ou d'un établissement où il est notoire qu'il existe plusieurs issues.*

3° *Les cochers ne sont pas tenus d'admettre plus de voyageurs qu'il n'y a de places indiquées à l'intérieur de leurs voitures.*
NOTA. La voiture munie d'un strapontin est considérée comme voiture à 2 places, mais le cocher qui a accepté 3 voyageurs, n'a plus le droit de refuser de conduire.
Un enfant au-dessous de 5 ans ne compte pas pour une personne.

4° *Lorsque le temps employé pour le déplacement du cocher et l'attente du voyageur au lieu de chargement excède 15 minutes, le tarif à l'heure est appliqué à partir du moment où la voiture a été louée.*

5° *Le cocher qui se rend au lieu de chargement et n'est pas occupé, a droit à la moitié d'une course si le temps employé pour le déplacement et l'attente ne dépasse pas un quart d'heure; le prix entier d'une course, si le temps excède un quart d'heure.*

6° *Lorsqu'un cocher est requis de s'arrêter en route ou de changer l'itinéraire le plus direct, l'heure est due. Toutefois le cocher, quoique pris à la course, est tenu de laisser monter ou descendre un voyageur en route.*

7° *Après 10 h. du soir en hiver et minuit en été, les cochers ne sont pas tenus de franchir les fortifications.*

8° *Ils ne sont pas obligés non plus de recevoir des animaux.*

9° *Ils seront prévenants envers le public. Tout acte de grossièreté de leur part sera rigoureusement réprimé.*

OMNIBUS ET TRAMWAYS

DÉSIGNATION DES LIGNES

Omnibus

A	Auteuil-Madeleine.	S	Porte Charenton-pl. de la Répub.
B	Trocadéro-Gare de l'Est.	T	Gare d'Orléans-Square Montholon.
C	Porte-Maillot-Hôtel-de-Ville.	U	Parc Montsouris-Pl. de la Républ.
D	Ternes-Calvaire (D bis voir à la fin).	V	Maine-Gare du Nord.
E	Madeleine-Bastille.	X	Vaugirard–Gare Saint-Lazare.
F	Place Wagram-Bastille.	Y	Grenelle-Porte Saint-Martin.
G	Batignolles–Jardin des Plantes.	Z	Grenelle-Bastille.
H	Clichy–Odéon.	AB	Passy-Place de la Bourse.
I	Place Pigalle-Halle aux vins.	AC	Petite Villette-Champs-Élysées.
J	Montmartre-Place Saint-Jacques	AD	Pl. de la République-École milit.
K	Gare du Nord-Boul. Saint-Marcel.	AE	Forges d'Ivry-Place Saint-Michel.
L	La Villette-Saint-Sulpice.	AF	Panthéon-Place Courcelles.
M	Belleville-Arts et Métiers.	AG	Vaugirard-Louvre.
N	Belleville-Louvre.	AH	Auteuil-Saint Sulpice.
O	Ménilmontant-Gare Montparnasse.	AI	Gare St-Lazare-Place St-Michel.
P	Charonne-Place d'Italie.	AJ	La Villette-Parc Monceau.
Q	Plaisance-Hôtel de Ville.	TQ	Porte d'Ivry–Les Halles.
R	Gare de Lyon-Saint-Philippe.	Dbis	Calvaire–Place des Ternes.

Tramways

D	Étoile-Villette.	O	Auteuil-Boulogne.
E	La Villette-Trône.	P	Trocadéro-La Villette.
F	Cours de Vincennes-Louvre.	R	Boulogne-Billancourt.
G	Montrouge-Gare de l'Est.	S	Pont de Charenton-Créteil.
H	La Chapelle-Square Monge.		
I	Cimetière Saint-Ouen- 1re section. Bastille............ 2e section.	AB	Louvres-Versailles..... 1re section. 2e section. 3e section. 4e section. 5e section. 6e section.
J	Passy-Louvre.		
K	Charenton-Louvre.... 1re section. 2e section.	I bis	De la porte Ornano au cim. St-Ouen..
L	Bastille-Pont de l'Alma.	G bis	Matinal..... Montrouge-Châtelet.
M	Gare de Lyon-Place de l'Alma.	H bis	Chapelle-Châtelet..
N	La Muette-Rue Taitbout.		

Voies ferrées

A	Louvre-St-Cloud......	1re section. 2e section.
B	Louvre-Sèvres........	1re section. 2e section. 3e section.
C	Louvre-Vincennes.....	1re section. 2e section.

Banlieue

Cimetière de Bagneux.
Saint-Maur.
Saint-Charles-Grenelle
Romainville-Belleville.
Belleville (Rabatteuse).
Cimetière de Pantin

COMPAGNIE DES CHEMINS DE FER PARISIENS
(TRAMWAYS)

INTRA MUROS ET EXTRA MUROS

Réseau Nord
Courbevoie-Étoile.
Suresnes-Courbevoie.
Courbevoie-Madeleine.
Boulevard Bineau-Madeleine.
Levallois-Madeleine.
Gennevilliers-Asnières-Boul. Haussmann.
Saint Denis-Boulevard Haussmann
St-Denis-St-Ouen-Boul. Haussmann.
Saint-Denis-Rue Taitbout.
Aubervilliers-Place de la République.
Pantin-Place de la République....

Réseau Sud
Saint-Germain des Prés-Fontenay.
Étoile-Montparnasse.
Montparnasse-Bastille.
Place Walhubert-Villejuif.
Saint-Germain des Prés-Clamart.
Place de la Nation-Montreuil.
Bastille-Charenton.
Place de la Nation-Place Walhubert.
Cluny-Ivry.
Cluny-Vitry.
Avenue d'Antin-Vanves.

Les omnibus et tramways circulent dans Paris depuis 7 heures du matin jusqu'à minuit et minuit et demi.

Le prix de chaque place est de 30 centimes à l'intérieur (plate-forme comprise) et 15 centimes à l'impériale; quelques lignes sortant de Paris ont un prix un peu plus élevé.

Les enfants au-dessous de quatre ans ne payent pas s'ils sont tenus sur les genoux.

Grâce au système des correspondances, les voyageurs peuvent, en ne payant qu'une seule fois leur place, circuler sur deux lignes différentes, pourvu que ces lignes correspondent sur un point quelconque du trajet.

Toutefois les voyageurs de l'impériale, qui ne payent leur place que 15 centimes, doivent donner un supplément de 15 centimes pour obtenir une correspondance.

Les voyageurs doivent demander la correspondance en payant leur place, dans la première voiture qu'ils ont prise, ils descendent à la station où ils doivent changer de ligne, station que le conducteur leur indique, et montent gratuitement dans une nouvelle voiture.

Mais la correspondance n'est plus valable si elle n'est pas utilisée immédiatement.

BATEAUX-OMNIBUS

Les bateaux constituent le système de locomotion le plus rapide et le plus agréable, pendant la belle saison, entre Paris et la banlieue des bords de la Seine.

On peut aussi en faire usage, grâce à leurs nombreuses stations, pour se rendre d'un point à un autre dans l'intérieur de Paris.

Voici les diverses lignes de bateaux :

Les Mouches : *du pont d'Austerlitz à Auteuil.* — 14 stations; 22 bateaux en circulation la semaine et 25 le dimanche; 8 à 10 départs par heure.

Les Bateaux-Express : *de Charenton au Point du Jour (Auteuil).* — 22 stations; 27 bateaux en circulation la semaine et 32 le dimanche; 8 à 10 départs par heure.

Les Hirondelles : *du Pont-Royal à Saint-Cloud et Suresnes.* — 11 stations; 12 bateaux en circulation la semaine et 30 le dimanche; 4 départs par heure en semaine et 10 départs par heure le dimanche.

TARIFS :	La semaine.	Le dimanche.
Les Mouches.............	» 10	» 20
Express................	» 10	» 20
Hirondelles............	» 10	» 20

De Charenton au pont d'Austerlitz, le tarif est de 10 centimes en semaine et de 15 centimes le dimanche.

Le Touriste. — Bateau à vapeur faisant, du 1er mai à fin septembre, le trajet de Paris à Saint-Germain-en-Laye, et retour. La durée du parcours est de trois heures environ.

Le départ a lieu à dix heures du matin, au Pont-Royal. Un restaurant très confortable se trouve à bord; le prix du déjeuner est de 4 francs et celui du dîner de 6 francs.

PRIX DU VOYAGE : Voyage simple, 3 fr.; aller et retour, 4 fr. 50.

PALAIS ET MONUMENTS

PALAIS DU LOUVRE

La construction du Louvre fut commencée sous Philippe Auguste, qui voulait en faire une prison; Charles V en fit sa résidence, et, pour y enfermer le trésor royal, il l'entoura de vingt-huit tours, commandées chacune par un capitaine.

Le Louvre fut démoli et reconstruit sous François Ier, en 1541, sous la direction de Pierre Lescot; Jean Goujon y fit d'admirables sculptures; l'achèvement du Louvre se fit sous Henri II. Henri IV y fit opérer des travaux pour le réunir aux Tuileries, au moyen d'une grande galerie. Enfin, Louis XIII fit disparaître les derniers vestiges du château de Philippe Auguste, et fit élever le pavillon de l'Horloge.

La grande façade monumentale qui fait face à Saint-Germain l'Auxerrois fut construite sous Louis XIV, d'après les conseils de Colbert, qui adopta le plan de la fameuse colonnade corinthienne.

Le Louvre fut, après bien des modifications sous les différents règnes, réuni aux Tuileries par Napoléon III, qui confia ce travail à Visconti; après la mort de ce dernier, en 1854, Lefuel continua son œuvre et acheva le nouveau Louvre, le plus grand et le plus admirable monument de Paris. (Voir aux musées.)

PALAIS DES TUILERIES

Le palais des Tuileries proprement dit fut incendié pendant la Commune, en 1871. Les ruines elles-mêmes, qui ne pouvaient être utilisées, ont été démolies, il y a quelques années.

Les pavillons de Flore et de Marsan ont pu, seuls, être

conservés : le premier sert de résidence provisoire au préfet de la Seine ; le second, dont la restauration fut achevée en 1877, est occupé par des bureaux du Ministère des finances.

Avec les ruines du pavillon de l'Horloge, qui contenait la salle du trône, on a élevé, dans le jardin des Tuileries, au bas de la terrasse qui fait l'angle de la rue de Rivoli, deux portiques, rappelant fidèlement le style de ce chef-d'œuvre d'architecture.

Le **Jardin des Tuileries**, actuellement séparé du palais par la rue des Tuileries, est très beau et très vaste.

Dans la partie voisine du palais, on remarque l'ancien jardin privé des souverains, composé de magnifiques parterres anglais.

PALAIS DU LUXEMBOURG
Rue de Vaugirard.

Ce palais, où le Sénat tient actuellement ses séances et où réside son président, fut construit par Salomon de Brosse, sous Marie de Médicis, sur l'emplacement de l'hôtel du même nom ; les plus grands artistes de l'époque rivalisèrent de talent pour en faire un monument superbe, du plus beau style Renaissance. Il est composé de plusieurs bâtiments, au milieu desquels se trouve une vaste cour qui conduit à la salle des séances du Sénat.

Le palais du Luxembourg renferme une magnifique bibliothèque ; on y remarque encore la chambre de Marie-Antoinette, la galerie des bustes, la chapelle, le musée de peinture.

Après les événements de 1871, l'Hôtel de Ville ayant été incendié, le Luxembourg servit d'installation provisoire à la préfecture de la Seine.

Ce palais est visible tous les jours, en dehors des sessions du Sénat.

Le **Jardin du Luxembourg**, attenant au palais, est un des plus beaux de Paris ; il est accessible au public, qui y trouve de charmantes promenades et de très jolis parterres de fleurs. On y voit aussi un immense bassin et la célèbre fontaine de Médicis. La musique militaire se fait entendre au Luxembourg les dimanches, mardis et jeudis, de cinq à six heures, pendant la saison d'été. (Voir aux musées.)

PALAIS-ROYAL
Place du même nom.

Construit sous Richelieu, en 1624, le Palais-Royal s'appela d'abord le palais Cardinal ; après la mort de Richelieu, il devint la propriété de Louis XIII et prit le nom de Palais-Royal.

Il fut agrandi par Philippe-Égalité et devint alors un grand centre d'attraction pour les Parisiens.

Ce n'est qu'en 1830 que les constructions de bois du Palais-Royal firent place à la galerie d'Orléans actuelle. Sous le dernier règne, le palais fut habité par le prince Jérôme Napoléon, qui y mourut. Il est aujourd'hui occupé par le Conseil d'État, la cour des Comptes, la direction des Beaux-Arts et celle des Bâtiments civils.

Les galeries Montpensier, Beaujolais et de Valois sont très fréquentées ; on y admire les étalages des plus grands bijoutiers de la capitale. Ces galeries servent de cadre au

Jardin du Palais-Royal, au milieu duquel se trouvent de gais parterres et deux belles allées d'arbres qui font de cet endroit un lieu de promenade fort agréable.

Dans un des parterres attenant à la galerie d'Orléans, on voit un canon minuscule, que la chaleur des rayons du soleil, venant frapper sur une lentille, fait partir à midi précis.

Au centre du Jardin se trouve un vaste jet d'eau auprès

duquel la musique militaire joue, les dimanche, mardi et vendredi de 5 à 6 heures.

CHAMBRE DES DÉPUTÉS
Quai d'Orsay, en face le pont de la Concorde.

La façade du palais du Corps législatif, ou Chambre des Députés, fut élevée en 1807; le palais avait été construit en 1722, par la duchesse de Bourbon, sur l'emplacement du Pré-aux-Clercs. Sous le Directoire, ce palais fut occupé par le Conseil des Cinq-Cents. La salle où se tiennent aujourd'hui les séances, fut construite en 1832; les députés y sont actuellement au nombre de 584; les séances ont lieu les lundi, mardi, jeudi et samedi.

Le public est admis dans les tribunes au moyen de cartes d'entrée, délivrées sur la recommandation des députés auxquels on en fait la demande.

PALAIS-BOURBON
Quai d'Orsay.

Le Palais-Bourbon, contigu à la Chambre des Députés, est la résidence de M. le président de la Chambre des Députés.

PALAIS DE L'ÉLYSÉE NATIONAL
Faubourg Saint-Honoré.

Résidence de M. Carnot, président de la République; il fut occupé précédemment par Napoléon III, avant le coup d'État de 1852, et par MM. Thiers, maréchal Mac-Mahon et Grévy depuis 1870.

PALAIS DE L'INSTITUT
Quai Conty.

Ce palais, installé dans les bâtiments de l'ancien collège des Quatre-Nations, est le siège de toutes nos académies;

c'est là que l'Académie française tient ses séances; c'est là que se trouve la célèbre Bibliothèque Mazarine. L'Institut est visible tous les jours (le dimanche excepté), de midi à 5 heures.

LE PALAIS DE L'INDUSTRIE
Champs-Élysées.

Fut construit pour l'Exposition Universelle de 1855.

On y installe, tous les ans, au mois de mai, le *Salon* de peinture et de sculpture. Il sert également à diverses autres expositions artistiques ou industrielles, ainsi qu'à certaines fêtes mondaines parmi lesquelles la plus recherchée est certainement le *Concours hippique*.

PALAIS DU TROCADÉRO
En face le Champ de Mars.

Le **Trocadéro** (style oriental) fut construit en 1878, par les architectes Davioud et Bourdais. Ce palais se compose d'un bâtiment de forme demi-sphérique, où se trouve la salle des fêtes; de chaque côté s'élève une tour où l'on peut monter à l'aide d'un ascenseur, moyennant 50 centimes le dimanche et 1 franc en semaine. On a installé, dans les galeries latérales du Trocadéro, de remarquables musées de sculpture et d'ethnographie. (Voir Musée du Trocadéro.)

Le **Parc du Trocadéro** se trouve encadré dans le demi-cercle formé par le Palais; ce parc a été établi au moment de l'Exposition universelle de 1878. Il avait déjà subi une première transformation au moment de l'Exposition de 1867; il se composait antérieurement de terrains vagues. Voir l'aquarium souterrain, ouvert tous les jours, et la grande cascade étagée du Palais. Ce parc, situé sur un plan incliné vers la Seine, offre un splendide panorama, d'où l'on découvre le Champ de Mars et toute la partie sud de Paris.

On aperçoit aussi les coteaux de Meudon, Bellevue, Ville-d'Avray et Saint-Cloud; en suivant la Seine, à droite, se dessine également le superbe viaduc du Point-du-Jour. Le palais et le parc du Trocadéro sont l'objet d'une illumination féerique à l'occasion de la fête nationale, le 14 juillet.

OPÉRA
Académie nationale de Musique et de Danse.

Construit en 1861, par Charles Garnier, entre le boulevard des Capucines et le boulevard Haussmann, en plein cœur du Paris mondain et élégant, l'Opéra fut inauguré le 5 janvier 1875.

Nous ne pouvons énumérer toutes les merveilles d'architecture, de sculpture, de peinture et de décoration qui font de l'Opéra le plus beau, le plus vaste et le plus riche monument moderne de Paris; cet ouvrage n'y suffirait pas.

Contentons-nous de citer :

A l'extérieur :

La façade principale, sur laquelle on remarque plusieurs groupes célèbres de nos grands maîtres contemporains, tels que : *la Danse*, de Carpeaux; *le Drame*, de Falguières; *la Poésie lyrique*, de Jouffroy, etc.;

Le magnifique *Apollon* à la lyre dorée, de Millet, placé sur le sommet du dôme, au centre de l'édifice;

Le Pavillon d'honneur, situé sur le côté gauche, réservé au chef de l'État.

A l'intérieur :

Le grand escalier monumental, véritable chef-d'œuvre d'architecture, unique en son genre;

L'immense foyer du public, qui s'étend sur toute la largeur de la façade principale : ce foyer a 50 mètres de longueur, 15 mètres de largeur et 20 mètres de hauteur; il a été décoré par Jean Baudry, dont les merveilleuses pein-

tures sont une des plus intéressantes curiosités de la capitale ;

Enfin la salle du Théâtre, qui est d'une richesse et d'une magnificence féeriques.

LE PANTHÉON
Rue Soufflot.

Visible tous les jours, sauf le lundi, de 10 heures à 5 heures.
Les caveaux ne se visitent que de 1 heure à 4 heures.

La première pierre du Panthéon fut posée par Louis XV, en 1764. Ce monument, destiné à remplacer l'ancienne abbaye de Sainte-Geneviève, fut construit d'après les plans de Soufflot, qui rivalisaient de hardiesse avec ceux de Saint-Pierre de Rome et de Saint-Paul de Londres, dont Soufflot s'était inspiré.

Le dôme gigantesque qui surmonte cet édifice a 85 mètres de hauteur; 420 marches conduisent au belvédère qui le surmonte.

En 1789, on décida que le Panthéon servirait de lieu de sépulture à nos hommes célèbres et on grava, sur le fronton de l'édifice, l'inscription suivante : « Aux grands hommes la Patrie reconnaissante ! » Sous la Restauration, le Panthéon fut de nouveau affecté au culte et redevint une église. Il y a quelques années, un décret, rendu à l'occasion de la mort de notre illustre poète Victor Hugo, a fait définitivement du Panthéon le temple « des grands hommes de France ».

On y voit les tombeaux de Voltaire, de Mirabeau, de J.-J. Rousseau, du maréchal Lannes, de Victor Hugo.

L'ancienne église contient de très belles peintures : le Martyre de saint Denis, par Bonnat ; l'Enfance de sainte Geneviève, par Puvis de Chavannes ; la Mort de sainte Geneviève, par Jean-Paul Laurens; le Baptême de Clovis, par Blanc, etc.

HOTEL DE VILLE
Place du même nom et rue de Rivoli.

La construction du premier Hôtel de Ville remonte à 1357 et fut dirigée par Étienne Marcel, prévôt des marchands; l'édifice était élevé sur l'ancienne Place de Grève. Il fut rebâti vers 1610, incendié pendant la Commune de 1870 et reconstruit quelques années après, dans le même style que l'ancien Hôtel de Ville, mais beaucoup plus vaste et plus luxueux.

Le nouvel Hôtel de Ville, inauguré il y a deux ans, est le siège de la Préfecture de la Seine; il est fort intéressant à visiter.

Sur les quatre façades extérieures, on remarque les statues de tous les hommes célèbres; à l'intérieur, il faut citer la Salle des séances du Conseil municipal, la Salle des Prévôts des marchands, la Salle des Fêtes, la Salle Saint-Jean et les appartements du Préfet de la Seine. Sur le quai, a été récemment inaugurée la statue équestre d'Étienne Marcel. (S'adresser, pour visiter, au concierge de l'Hôtel de Ville.)

LES INVALIDES
Esplanade des Invalides.
Visibles tous les jours, de 10 heures à 6 heures.

L'Hôtel des Invalides fut fondé par Louis XIV, en 1675.

On remarque, dans la crypte de l'église, les tombeaux de Turenne, de Vauban et celui de Napoléon Ier, qu'on peut visiter les lundi, mardi, jeudi et vendredi, de midi à trois heures.

Il y a également aux Invalides un très intéressant musée militaire. (Voir aux Musées.)

ARC DE TRIOMPHE DE L'ÉTOILE
Place de l'Étoile.

Superbe monument de 50 mètres de haut, placé au point

terminus de l'Avenue des Champs-Élysées. Il fut élevé à la gloire de la Grande Armée par l'architecte Chalgrin, mort en 1811; Louis-Philippe le fit achever, en 1832. On remarque, sur les façades, de magnifiques groupes de sculpture, de Rude, représentant les Funérailles de Marceau, le Départ et le Retour des armées victorieuses, la Résistance, la Paix· ces groupes ont 6 mètres de hauteur.

L'Arc de Triomphe de l'Étoile est couronné d'une plateforme, à laquelle on accède par un escalier de 260 marches.

Il est visible tous les jours, moyennant une rétribution de 25 centimes au gardien, le sergent Hoff, qui se distingua par sa bravoure et son intrépidité pendant la guerre franco-allemande de 1870-1871.

LA COLONNE VENDOME
Place Vendôme.

Érigée par Napoléon Ier, en 1806, avec le bronze des canons pris aux ennemis pendant la campagne de 1805, la colonne fut renversée par la Commune, en 1871, et réédifiée sous la présidence de M. Thiers.

La Colonne Vendôme est construite en pierre, revêtue d'un placage de bronze, reproduisant, en bas-reliefs, les victoires de l'Empire; elle a 43 mètres de haut. On ne peut la visiter qu'avec une autorisation spéciale. (S'adresser au gardien.)

L'OBÉLISQUE DE LOUQSOR
Place de la Concorde.

Immense bloc de granit, rapporté d'Égypte et érigé en 1836, Place de la Concorde, aux acclamations du peuple de Paris.

L'Obélisque de Louqsor a 25 mètres de haut et se trouve au milieu de la Place, entre les deux Fontaines.

LA COLONNE DE JUILLET
Place de la Bastille.

Visible tous les jours. — S'adresser au gardien.

Ce monument, qui a 47 mètres de haut, a été érigé sous Louis-Philippe, en l'honneur des combattants de la Révolution de Juillet 1830 ; il fut élevé sur la place occupée par un éléphant colossal, dont Napoléon avait ordonné la construction, qui ne fut pas terminée.

Du haut de cette colonne, surmontée d'un Génie doré, on jouit d'un superbe panorama de Paris.

A quelques mètres de la Colonne de Juillet, on peut voir, à proximité du boulevard Henri IV, le tracé de l'ancienne prison de la Bastille, reproduit par un dallage qui figure le contour de la célèbre forteresse.

COLONNE DU CHATELET

Cette colonne, entourée d'un bassin, se trouve au milieu de la place du Châtelet, entre les théâtres du Châtelet et de l'Opéra-Comique. Elle fut érigée en 1807; on la déplaça en 1858, pour la mettre dans l'axe du nouveau Pont-au-Change.

Cette place du Châtelet doit son nom à la forteresse qui s'élevait autrefois en cet endroit. Destiné d'abord à la défense de la Cité, le Châtelet devint ensuite une prison où siégeait une cour de justice. La Révolution de 1789 supprima cette juridiction et le Châtelet fut démoli en 1802.

LA TOUR SAINT-JACQUES
Square du même nom, rue de Rivoli

Est le dernier vestige d'une église qui s'appelait Saint-Jacques la Boucherie (style ogival).

LA TOUR DE JEAN-SANS-PEUR
Rue Étienne-Marcel.

Cette tour est très intéressante à visiter; c'est un des plus

curieux monuments du quinzième siècle. Elle fut construite par Jean sans Peur, sur l'emplacement de l'Hôtel des ducs de Bourgogne.

PORTE SAINT-MARTIN
Boulevard Saint-Martin.

Arc de triomphe de 20 mètres de hauteur, érigé en 1674, en l'honneur des victoires de Louis XIV.

PORTE SAINT-DENIS
Boulevard Saint-Denis.

Arc de triomphe de 25 mètres de haut, érigé en 1672 pour célébrer les triomphes de Louis XIV en Hollande et en Allemagne. — Bas-reliefs remarquables.

ARC DE TRIOMPHE DU CARROUSEL
Place du Carrousel.

Ce monument, situé entre les pavillons de Flore et de Marsan, fut élevé en 1807 par Napoléon Ier, devant le palais des Tuileries aujourd'hui disparu, en l'honneur des victoires de la grande armée à Iéna et Austerlitz.

MONUMENT COMMÉMORATIF DE GAMBETTA
Place du Carrousel, face à l'arc de triomphe de ce nom.

Ce monument, élevé par souscription nationale, a été inauguré le 13 juillet 1888.

On a reproduit, sur chacune des faces du piédestal de la statue des fragments des proclamations patriotiques que lança le célèbre tribun pendant l'invasion allemande de 1870-1871.

STATUE DE LA RÉPUBLIQUE
Place de la République, ex-place du Château-d'Eau.

Cette statue, en bronze, est la plus élevée de Paris; elle occupe l'emplacement de l'ancienne fontaine du Château-

d'Eau, et fut inaugurée le 14 juillet 1880. Autour du piédestal, se trouvent des bas-reliefs en bronze, rappelant les principaux faits de notre histoire intérieure, depuis la Révolution de 1789 jusqu'à nos jours; on y voit aussi trois statues allégoriques représentant la Force, la Justice et le Droit.

LES GOBELINS
Avenue des Gobelins.

Visible le mercredi et le samedi, de 1 heure à 4 heures.

Riche manufacture de tapisseries, instituée par Louis XIV, en 1667. Les ateliers et le musée sont fort remarquables.

LA BOURSE
Place du même nom.

Ouverte tous les jours, de midi à 5 heures.

Superbe édifice construit en 1808, d'après les ordres de Napoléon Ier, sur l'emplacement de l'ancien couvent des Filles-Saint-Thomas, pour permettre aux négociants de traiter leurs affaires.

Le palais de la Bourse, édifié d'après les plans de Brongniart, est de forme quadrangulaire, avec une superbe colonnade grecque. Aux angles sont placées les statues symboliques du Commerce, de l'Industrie, de l'Agriculture et de la Justice.

TRIBUNAL DE COMMERCE
Boulevard du Palais.

Fait face au Palais de Justice et fut inauguré sous le règne de Napoléon III. Il est de style Renaissance et présente un grand intérêt comme architecture.

Les audiences du Tribunal de commerce ont lieu au premier étage de l'édifice.

Le rez-de-chaussée est affecté au Conseil des prud'hommes.

PALAIS DE JUSTICE
Boulevard du Palais.

Le Palais de justice date du treizième siècle; il se nommait

Palais de la Cité et était une résidence royale : Louis IX et Philippe le Bel l'habitèrent. On y adjoignit peu à peu de nouvelles constructions. — En 1776, Louis XVI fit construire la façade actuelle, ainsi que la grille de fer qui forme l'entrée de la cour de Mai et qui est un chef-d'œuvre de serrurerie.

De grandes modifications furent apportées à ce palais par Napoléon III, qui le prolongea jusqu'à la place Dauphine, où se trouve la belle façade actuelle servant d'entrée pour la Cour d'assises. — A l'angle du quai de l'Horloge on remarque une magnifique horloge artistique qui date de 1370 et qui fut embellie par Germain Pilon.

Le Palais de Justice contient le Tribunal correctionnel, la Cour d'appel, la Cour de cassation et le Tribunal civil. (Voir aux églises : la Sainte-Chapelle.)

HOTEL DES POSTES
Rue Jean-Jacques-Rousseau et rue Étienne-Marcel.

L'Hôtel des postes, à peine terminé depuis un an, a été reconstruit sur son ancien emplacement. Mais il est beaucoup plus vaste qu'autrefois et on y a introduit tous les perfectionnements qu'exigent aujourd'hui les services de plus en plus nombreux et réguliers de l'importante administration des postes.

HOTEL DE LA MONNAIE
Quai Conti.

Construit en 1768, sur l'emplacement de la fameuse tour de Nesle et de l'hôtel de Conti. On y trouve un intéressant musée monétaire, contenant une collection très rare de monnaies françaises et étrangères. Les ateliers de fabrication et de contrôle sont également fort intéressants à visiter.

On est admis, sur l'autorisation du directeur, à voir l'Hôtel de la Monnaie les mardis et vendredis, de midi à trois heures.

ARCHIVES NATIONALES
60, rue des Francs-Bourgeois.

L'édifice où sont renfermées les archives nationales comprend un groupe de trois hôtels du quinzième siècle : l'hôtel Clisson, l'hôtel de Guise et l'hôtel Soubise.

MUSÉES

MUSÉE DU LOUVRE
Palais du Louvre.

Le musée du Louvre est ouvert gratuitement au public (le lundi excepté) de 9 à 5 heures.

Au rez-de-chaussée, se trouvent les galeries de sculpture et de gravure.

Au premier étage, sont installés les salons de peinture et objets d'art. Le musée de la marine, le musée ethnographique et les salles de dessin sont au troisième étage.

Des catalogues spéciaux, vendus dans le vestibule d'entrée, donnent les explications les plus détaillées sur les chefs-d'œuvre renfermés dans ces différents musées.

MUSÉE DU LUXEMBOURG
Palais du Luxembourg.

Ce musée était autrefois installé dans l'aile orientale du palais ; il a été transféré, en 1885, dans un bâtiment spécial, attenant à l'ancienne Orangerie.

Presque exclusivement composé, au début, des chefs-d'œuvre de Raphaël, du Titien, de Véronèse, de Rembrandt, de Van Dyck, le Musée du Luxembourg fut enrichi, vers 1761, des toiles de Rubens qui forment la galerie de Médicis. On y ajouta, au commencement du siècle, les peintures d'Horace Vernet et de Hue.

Louis XVIII décida que le musée du Luxembourg recevrait désormais les œuvres des sculpteurs et des peintres modernes, acquises par l'État après chaque Exposition. Et, depuis cette époque, le Luxembourg s'enrichit, chaque année, des œuvres les plus remarquables de nos artistes vivants.

Le Musée du Luxembourg est visible tous les jours de 9 heures à cinq heures, le lundi excepté.

HOTEL ET MUSÉE DE CLUNY

L'hôtel et le Musée de Cluny sont situés entre le boulevard Saint-Germain, le boulevard Saint-Michel et la rue du Sommerard.

Ce musée a été fondé par M. du Sommerard, qui y installa les nombreux objets du Moyen âge et de la Renaissance qu'il avait collectionnés.

Après la mort de M. du Sommerard, en 1842, l'hôtel et le musée furent acquis par l'État.

L'hôtel de Cluny est un des plus vieux monuments de Paris, et, malgré les nombreuses réparations qu'il a subies, de nos jours, il n'en a pas moins conservé tout son cachet Moyen âge.

Le musée renferme environ 4000 objets d'art : sculptures sur bois, sur marbre, sur pierre, ivoires, émaux, terres cuites, meubles, faïences, tableaux, verrerie, serrurerie, bijoux, etc.

La chapelle est aussi fort intéressante, et contient quelques peintures remarquables.

Le musée est visible tous les jours de 11 heures à 5 heures.

HOTEL ET MUSÉE CARNAVALET
Rue de Sévigné.

Cet hôtel, situé au centre du marais, fut construit au seizième siècle, par Bullant et Jean Goujon; il fut habité, en 1677, par Mme de Sévigné.

En 1866, la ville de Paris l'acheta, pour y installer une bibliothèque municipale et un musée qui contient de précieuses collections archéologiques : médailles, monnaies anciennes, pierres sépulcrales, assiettes et quantité d'autres objets mobiliers ayant appartenu à des hommes célèbres.

MUSÉE DU TROCADÉRO
Palais du Trocadéro.

Le musée du Trocadéro, installé dans les deux ailes du Palais, est exclusivement consacré à la sculpture et à l'ethnographie; on y voit de curieux spécimens de monuments du Moyen âge et on peut y faire une étude intéressante de nos antiquités nationales.

Il est visible les jeudi et dimanche de midi à 4 heures.

MUSÉE DES BEAUX-ARTS
École des Beaux-Arts, quai Malaquais.

Ce musée, affecté à la peinture, la sculpture, l'architecture et la gravure, renferme de nombreux chefs-d'œuvre de nos grands maîtres.

Il présente surtout un grand attrait au moment où les œuvres des candidats au prix de Rome, ou autres concours intéressants, y sont exposées.

Il est ouvert tous les jours de 10 heures à 4 heures.

MUSÉE DES ARTS DÉCORATIFS
Palais de l'Industrie, porte n° 7.

Visible tous les jours, de 10 heures à 5 heures.
Prix : la semaine, 1 fr.; le dimanche, 50 c.

MUSÉE DUPUYTREN
Rue de l'Ecole-de-Médecine.

Spécialement affecté à la physiologie et à l'anatomie.
Visible tous les jours, avec une autorisation du Directeur, pour les hommes seulement.

MUSÉE D'ARTILLERIE
Hôtel des Invalides.

Ce magnifique musée contient une riche collection d'armes de toute nature et de toute époque, depuis celles de nos premiers rois : boucliers, arquebuses, épées, armures, mousquets, pistolets, casques, etc.

Citons particulièrement :

La cour de la Victoire, la cour d'Angoulême, la galerie ethnographique, la galerie des armures et la salle des armes à feu.

Les armes et les plans en relief peuvent être visités avec une autorisation de M. le Ministre de la guerre.

Le musée est visible les dimanches, les mardis et jeudis de midi à 6 heures.

MUSÉE DES ARTS ET MÉTIERS
Conservatoire des Arts-et-Métiers, 292, rue Saint-Martin.

Ce musée, installé dans les bâtiments du Prieuré de Saint-Martin des Champs, est exclusivement affecté aux sciences appliquées aux arts industriels; il se développe et se perfectionne constamment et mérite d'être classé parmi les plus curieux établissements à visiter.

FONTAINES

Fontaine Saint-Michel, boulevard Saint-Michel, œuvre de l'architecte Davioud, inaugurée en 1860. — Splendide groupe de bronze qui représente saint Michel terrassant le démon.

Fontaine Molière, rue de Richelieu, inaugurée en 1844. — Cette fontaine est située en face de la maison où mourut Molière. La statue est l'œuvre de Seurre, et les deux muses de la comédie sont dues à Pradier.

Fontaine des Innocents, square du même nom. — Cette fontaine construite au XIIIe siècle par l'architecte Pierre Lescot (ornements et sculptures de Jean Goujon), se trouvait primitivement au centre du marché des Innocents. Elle fut réédifiée en 1550 et considérablement agrandie en 1788 ; elle n'a subi aucun changement depuis cette époque.

Fontaine Louvois, située au centre du square de ce nom, rue de Richelieu. — Elle est ornée de statues, représentant quatre fleuves : la Seine, l'Yonne, la Marne et l'Oise.

Fontaine du Châtelet, place du Châtelet, construite en 1807, piédestal orné de sphinx.

Fontaine de Médicis, jardin du Luxembourg. — Cette fontaine est la plus belle et la plus artistique de Paris ; les sculptures sont l'œuvre d'Ottin. La niche centrale renferme la statue de Polyphème, un genou sur un rocher, prêt à écraser Galatée et Acis. — En 1866, on y a ajouté les statues de Pan et de Diane, du même artiste.

Fontaine Gaillon, place Gaillon, construite en 1727-1728, d'après les dessins de Visconti.

Fontaine Cuvier, à l'angle des rues Cuvier et Saint-Victor, élevée en 1839 sur l'emplacement d'une tour de l'ancienne abbaye Saint-Victor.

Fontaines du Théâtre-Français, construites sous le

règne de Napoléon III, par l'architecte Davioud, et sculptées par Carrier-Belleuse. — Ces deux fontaines, situées place du Théâtre-Français, à l'entrée de l'avenue de l'Opéra, sont d'un très heureux effet.

Fontaine Saint-Sulpice, place Saint-Sulpice. — Cette fontaine monumentale, construite d'après les dessins de Visconti, fut inaugurée en 1847. On y voit les statues de Bossuet, de Fénelon, de Massillon et de Fléchier. La statue de Bossuet, par Feuchère, est particulièrement remarquable.

Fontaines de la Concorde, place de la Concorde. — Construites de 1836 à 1846 de chaque côté de l'obélisque de Louqsor, ces fontaines sont formées de deux bassins circulaires contenant des sirènes, et de deux larges vasques. Elles sont, avec leurs superbes jets d'eau, d'un effet grandiose et contribuent à l'aspect vraiment féerique de la place de la Concorde.

Fontaine de l'Observatoire, avenue du Luxembourg. — Vaste bassin, situé à l'extrémité du Jardin du Luxembourg, et au centre duquel se trouve un joli groupe de Carpeaux qui représente les quatre parties du monde supportant les douze signes du zodiaque.

Fontaine du Château-d'Eau. — Cette fontaine, qui ornait autrefois la place du Château-d'Eau (actuellement place de la République), à l'endroit où s'élève aujourd'hui la statue, a été transportée place Daumesnil.

PARCS ET JARDINS

JARDIN DES PLANTES
(OU MUSÉUM D'HISTOIRE NATURELLE)
Place Walhubert.

Ce jardin date du XVIIe siècle. Fondé sous le règne de Louis XIII, par Guy de la Brosse, médecin du roi, et inauguré sous le nom de Jardin du roi, il ne se composait, au début, que d'un jardin botanique exclusivement consacré à la culture des plantes médicinales.

Il prit graduellement de l'extension grâce à Buffon, Lacépède, Daubenton et Cuvier. — On y installa alors le muséum d'histoire naturelle et la ménagerie royale, qui était à Versailles.

Actuellement le Jardin des Plantes renferme :

1° La Ménagerie, visible tous les jours de 11 heures à 5 heures ;

2° La Bibliothèque, visible tous les jours de 10 heures à 3 heures ;

3° Les Galeries d'histoire naturelle, visibles tous les jours (sauf le lundi) de 11 heures à 4 heures ;

4° La Galerie de paléontologie, visible le mardi seulement de 1 heure à 5 heures ;

5° Les Serres, visibles les mardis, vendredis et samedis de 1 heure à 5 heures.

Le jeudi, de 1 heure à 5 heures, on peut pénétrer dans les galeries intérieures des animaux vivants.

A visiter encore :

Le jardin botanique, le palais des singes, les fosses aux ours, la rotonde des éléphants, la galerie des reptiles, la grande volière.

A l'extrémité du jardin, dans l'allée conduisant à un labyrinthe couronné d'un belvédère, on remarque un splendide cèdre du Liban, autour duquel dix personnes peuvent s'asseoir.

PARC MONCEAU

Ce parc, situé sur la limite des anciens boulevards extérieurs, du côté de la plaine Monceau, dans le quartier de Courcelles, était la propriété de Philippe d'Orléans.

Il fut transformé en parc public et inauguré sous le règne de Napoléon III. Il est planté de grands et beaux arbres; on y remarque de nombreuses statues de bronze, l'ancienne barrière de Chartres, un très joli bassin au bord duquel se trouve un portique de style romain, qui rappelle l'emplacement des bains de Gabrielle d'Estrées.

Le parc Monceau est ouvert au public, tous les jours de 6 heures du matin à 10 heures du soir; la musique militaire y joue le dimanche, de 5 heures à 6 heures, pendant l'été.

Les grilles d'entrée du parc Monceau sont des chefs-d'œuvre de serrurerie artistique.

PARC DES BUTTES-CHAUMONT

Ce parc, très vaste, a été établi sous le règne de Napoléon III, sur l'ancien emplacement des carrières d'Amérique, terrains vagues situés entre La Villette et Belleville. Il fait partie de l'ensemble des embellissements de Paris conçus et réalisés par M. Haussmann, alors préfet de la Seine.

Il est formé de ravins et de massifs superbes, et contient un joli lac, alimenté par une cascade d'où l'eau tombe avec fracas dans une grotte très pittoresque; au milieu du parc, au faîte d'un amas de rochers formant un îlot auquel on accède par un pont suspendu, se trouve un petit temple corinthien d'où l'on découvre une partie de Paris.

PARC MONTSOURIS

Situé boulevard Jourdan, le parc de Montsouris, vaste et accidenté, fut aménagé en 1878. On y remarque le monument élevé à la mémoire du colonel Flatters, le Bardo ou palais du bey de Tunis.

Il existe, au parc Montsouris, un observatoire où se font les différentes études climatologiques et météorologiques.

Le parc est ouvert au public, tous les jours, de 6 heures du matin à 10 heures du soir.

ÉGLISES DE PARIS

Notre-Dame, cathédrale de Paris, visible tous les jours de neuf heures à six heures. — Les tours ont 70 mètres de hauteur et la flèche 130 mètres; en payant 25 centimes, on peut visiter le bourdon. — Le portail de Notre-Dame est un chef-d'œuvre de sculpture.

Notre-Dame fut construite sous Philippe Auguste; elle est de style ogival. A l'intérieur, les nefs, les chapelles, les voûtes, les vitraux, le grand orgue forment un ensemble absolument grandiose et merveilleux.

Notre-Dame renferme les tombeaux des archevêques, et les statues de Louis XIII et Louis XV.

La Madeleine, située à l'extrémité de la rue Royale, face à la place de la Concorde, est une des plus belles églises de Paris; elle fut commencée sous le règne de Louis XV, en 1764, par l'architecte Vignon (style grec).

Saint-Eustache, à la pointe de ce nom. — Angle des rues Montmartre et Rambuteau. Entrée principale : rue du Jour. — Construite au dix-septième siècle (en 1645); — style Renaissance. Cette église, très vaste, aux voûtes très élevées,

possède des vitraux fort remarquables. — Le maître-autel, en marbre blanc, est d'une grande richesse.

La Sainte-Chapelle, située dans la cour du Palais de Justice, est un des plus beaux édifices religieux de Paris. Commencée sous le règne de saint Louis, en 1242, terminée en 1247, elle était destinée à recevoir la couronne d'épines de Jésus-Christ et une fraction de la vraie croix, données par Jean de Brienne et Baudoin, empereurs de Constantinople.

Elle est entièrement construite en pierre de choix ; la sculpture en est d'un art et d'une finesse incomparables. Les vitraux sont de toute beauté ; chacune des fenêtres est un écrin éblouissant, et, ces fenêtres étant très rapprochées, l'intérieur de la chapelle donne l'illusion d'une voûte de pierres précieuses.

Les vitraux de la grande rose du portail datent du règne de Charles VIII ; sans avoir la même valeur que ceux des fenêtres, ils sont néanmoins très remarquables.

Saint-Germain-l'Auxerrois, place du même nom, en face le palais du Louvre.

Cette église, construite à l'époque mérovingienne, et embellie par Childebert, fut la paroisse des palais du Louvre et des Tuileries.

Les Normands la dévastèrent au neuvième siècle, et sa reconstruction se fit lentement. — La cloche date du douzième siècle ; la porte principale, le chœur et l'abside, du treizième ; le porche, la façade et les chapelles, du quinzième au seizième siècle.

Saint-Germain-l'Auxerrois rappelle un des plus funestes souvenirs de notre histoire ; ce sont les cloches de cette église qui donnèrent, sous Charles IX, le signal du massacre des huguenots, connu sous le nom de la Saint-Barthélemy.

Saint-Roch, rue Saint-Honoré. — La première pierre de

Saint-Roch fut posée par Louis XIV, en 1653; cette église fut achevée en 1740.

Les dessins de la façade, dus à Robert de Cotte, furent exécutés après sa mort, en 1736.

La chaire contient de très belles sculptures; elle est soutenue par les statues des Vertus théologales.

On remarque dans l'hémicycle, au-dessus de l'autel du milieu, un beau christ en croix de Michel Anguier, et la statue de Madeleine agenouillée, sculptée par Lemoine.

Il y a également à Saint-Roch un grand nombre de tableaux et de statues qui méritent l'attention du visiteur, et dont l'énumération serait trop longue.

La Trinité, rue Saint-Lazare, à l'extrémité de la chaussée d'Antin.

L'église de la Trinité fut commencée en 1861 et consacrée en 1867; elle a été construite sous la direction de l'architecte Ballu, dans un style qui rappelle la Renaissance.

Devant sa façade, se trouve un square entouré d'une double rampe, qui conduit à la porte principale. Cet ensemble offre une belle perspective, vue de la chaussée d'Antin.

Saint-Sulpice, place Saint-Sulpice. — L'église Saint-Sulpice, élevée sur l'emplacement d'une église du treizième siècle, est une des plus belles de la capitale; elle fut terminée par Jean Servandoni, en 1789.

Saint-Germain-des-Prés, rue Bonaparte, date de l'époque mérovingienne.

Détruite par les Normands, au neuvième siècle, elle fut reconstruite, aux onzième et douzième siècles, telle qu'on la voit aujourd'hui; l'extérieur est d'une grande simplicité.

La nef a été modifiée au dix-huitième siècle. — Les chapiteaux sont d'une sculpture remarquable; le musée de Cluny en possède quelques-uns. — Le chœur est à peu près demeuré intact.

On y remarque de superbes peintures de Flandrin, le tombeau de Jean Casimir, roi de Pologne, la statue de Notre-Dame-la-Blanche, etc.

Saint-Étienne-du-Mont, place Sainte-Geneviève, reconstruite en 1517; style mélangé de gothique et Renaissance.

Cette église était, depuis le treizième siècle, la paroisse de la Montagne Sainte-Geneviève, voisine de l'abbaye de Sainte-Geneviève, et destinée au service des religieux du couvent.

Le portail date de 1610. — Détail intéressant : cette église a conservé son jubé, galerie de pierre située entre la nef et le chœur. C'est la seule église de Paris qui offre encore une construction de ce genre.

Saint-Vincent-de-Paul, place Lafayette. — L'église Saint-Vincent-de-Paul, située sur un terrain fortement incliné, est précédée d'un amphithéâtre de rampes en pierre de taille; au centre se trouve un large escalier qui conduit au péristyle du monument.

L'ornementation des plafonds, imitée des monuments byzantins, est fort luxueuse.

De magnifiques vitraux, exécutés par MM. Maréchal et Guyon, ornent la rose du portail; on y voit saint Vincent de Paul montant au ciel, la Vierge et l'Enfant Jésus, le Baptême du Christ, etc.

L'église Saint-Vincent-de-Paul, commencée en 1824, fut livrée au culte en 1844.

Notre-Dame-des-Victoires, place des Petits-Pères. — La première pierre de cette église fut posée, en 1629, par Louis XIII, qui la dédia à Notre-Dame-des-Victoires; elle faisait précédemment partie du couvent des Augustins Déchaussés, connus sous le nom de Petits-Pères.

Saint-Merri, rue Saint-Martin. — Cette église, construite sous François Ier, fut achevée en 1612.

Le cloître de Saint-Merri est célèbre par la lutte sanglante qui y eut lieu, pendant les journées des 5 et 6 juin 1832.

Parmi les peintures et statues de Saint-Merri, citons celles de saint Jean-Baptiste et de saint Sébastien, par Debay.

Saint-Leu, boulevard Sébastopol et rue Saint-Denis. — Construite en 1320, style ogival. — Le chevet de cette église, qui donne sur le boulevard Sébastopol, fut achevé en 1612.

Saint-Médard, rue Mouffetard. — Église construite au xvie siècle.

Saint-Gervais, place Beaudoyer. — Construite sous Louis XIII; très remarquable à l'intérieur, où se trouvent de riches tentures, de vieilles tapisseries et de jolis vitraux.

La grande nef est du style du xviie siècle.

Sacré-Cœur, au sommet de la Butte Montmartre. (Style byzantin.)

Saint-Nicolas-du-Chardonnet, rue Saint-Victor. — Cette église remonte à l'année 1243; elle possède de très belles peintures, entre autres : Jésus au Jardin des Oliviers, par Destouches; Miracle de Moïse, par Lebrun; Saint Bernard, par Lesueur; un Christ au tombeau, par Mignard; Saint Charles Borromée, par Lebrun; Le Martyre de saint Sébastien, par Dupuy, etc.

Saint-Paul-Saint-Louis, rue Saint-Antoine. — La première pierre de cette église fut posée en 1627, sous Louis XIII, qui fit les frais de cette construction.

Le portail, de Michel-Ange, fut élevé par Richelieu; l'église fut achevée en 1641.

Elle est assez remarquable; sa façade rappelle celle de Saint-Gervais.

Saint-Séverin, rue Boutebrie. — Cette église prit le nom d'un pieux solitaire, qui vécut en cet endroit au vi[e] siècle. L'oratoire élevé d'abord sur cet emplacement fut brûlé par

les Normands. L'église fut rebâtie vers la fin du xi⁰ siècle, et une reconstruction en fut entreprise au commencement du xiii⁰ siècle. Il reste encore, de cette époque, différents vestiges, parmi lesquels le portail latéral et le porche sous la tour.

Saint-Jean-Saint-François, rue Charlot. — Cette église, bâtie en 1623, sous le nom de Saint-François d'Assise, est une ancienne chapelle de Capucins.

Elle est assez luxueusement décorée et on y remarque quelques tableaux de valeur et deux belles statues en marbre représentant saint François d'Assise et saint Denis, de Jacques Sarrazin.

Cette paroisse fournit les ornements qui servirent à célébrer la messe, au Temple, devant Louis XVI, la veille de son exécution.

Saint-Joseph-des-Carmes, rue de Vaugirard. — Cette église, bâtie au xvii⁰ siècle, appartenait jadis au couvent des Carmes déchaussés.

On remarque, à l'intérieur : les fresques de la coupole, le bas-relief en marbre du maître-autel, représentant la Cène, et le monument funéraire ou repose Mgr Affre, archevêque de Paris.

Sous l'église, se trouve une vaste crypte, qu'on peut visiter tous les vendredis, et qui renferme les ossements des prêtres massacrés pendant les journées des 2 et 3 septembre 1792.

Saint-Pierre de Montmartre, Butte Montmartre. — Cette église fut construite au xii⁰ siècle, mais sa façade est moderne. L'intérieur est divisé en deux parties ; la première, seule, est consacrée au culte.

La voûte a été refaite au xv⁰ siècle. On a gravé, sur les piliers, des inscriptions relatives au martyre de saint Denis et de ses compagnons.

TEMPLES

Église Taitbout, rue de Provence.
Chapelle Saint-Honoré, rue Royale.
Temple du Luxembourg, rue Madame.
Église du Nord, rue des Petits-Hôtels.
La Rédemption, rue Chauchat.
L'Oratoire, rue Saint-Honoré.
Temple de Passy, rue des Sablons.
Temple de Neuilly, rue du Marché
Église russe, rue Daru.
Chapelle russe, rue de Grenelle.
Temple de l'Étoile, avenue de la Grande-Armée.
Église Sainte-Marie, rue Saint-Antoine.
Église de Pentemont, rue de Grenelle.
Église du Saint-Esprit, rue Roquépine.
Temple des Batignolles, boulevard des Batignolles.

SYNAGOGUES

IXe arrond. — 28, rue de Buffault.
IIIe arrond. — 15, rue Notre-Dame-de-Nazareth.
IXe arrond. — 44, rue de la Victoire.
IIIe arrond. — 21, rue des Tournelles.

TEMPLES ANGLAIS

Église anglaise, 7, cité du Retiro.
Église épiscopale, 5, rue d'Aguesseau.
Église écossaise, 160, rue de Rivoli.
Église du Christ, 49, boulevard Bineau.
Église Wesleyenne, 4, rue Roquépine.
Église américaine, 19, avenue de l'Alma.
Chapelle américaine, 21, rue de Berry.
Église épiscopale américaine, 17, rue Bayard.

CIMETIÈRES

Les cimetières sont ouverts tous les jours, de six heures du matin à six heures du soir en été, et de sept heures à quatre heures en hiver; une cloche annonce la fermeture une demi-heure à l'avance.

Le Père-Lachaise. — Le Père-Lachaise, situé boulevard de Charonne, à l'extrémité de la rue de la Roquette, est le plus vaste de Paris.

On remarque, parmi les sépultures, celles de Casimir Perier, de Thiers, des généraux Clément Thomas et Lecomte, de Raspail, d'Alfred de Musset, de Béranger, d'Auber, de Rossini, de Boïeldieu, de Rachel, d'Héloïse et Abeilard, de Balzac, de La Fontaine, de Molière, de Ledru-Rollin, d'Arago, d'Anicet Bourgeois, de Chérubini, de Corot, de Lakanal, de Dupuytren, de Turgot, de Beaumarchais, d'Hérold, de Bayard, de Talma, le tombeau des gardes nationaux et soldats tués à l'ennemi, sous les murs de Paris, pendant le Siège de 1870-1871.

C'est dans cette nécropole que s'est déroulé le dernier épisode de la sanglante insurrection de mai 1871.

Cimetière Montmartre. — Situé sur le boulevard Clichy près de l'ancienne barrière Blanche, ce cimetière s'appelait d'abord le Champ de repos. C'est, avec le Père-Lachaise, le plus ancien de Paris. On vient d'y opérer d'importants changements, en reliant au boulevard de Clichy la rue Caulaincourt, au moyen d'un pont de fer qui passe au-dessus du Cimetière.

Parmi les tombeaux remarquables, nous citerons ceux de Cavaignac, de Baudin, de la Dame aux Camélias, du prince de Saxe-Cobourg, du Maréchal Lannes, de Théophile Gautier, d'Henri Murger, de la duchesse de Montmorency,

d'Halévy, d'Offenbach, de Nourrit, de Ponson du Terrail, etc., etc.

Cimetière Montparnasse. — Situé sur le boulevard de ce nom, ce cimetière a été ouvert en 1824, lors de la suppression d'un cimetière situé à l'entrée de Vaugirard.

On y remarque le monument élevé à la mémoire des victimes du devoir, c'est-à-dire des sapeurs-pompiers, soldats ou agents ayant succombé dans une mission périlleuse.

Il y a, en outre, parmi les sépultures, celles de : l'Amiral Dumont d'Urville, des quatre Sergents de la Rochelle, d'Edgard Quinet, etc., etc.

HALLES

Halles centrales, situées au cœur de Paris, à la pointe Saint-Eustache. — Grand centre d'approvisionnement de la capitale, composé de six pavillons très vastes :

1° Le pavillon de la boucherie ;
2° Le pavillon des fruits et primeurs ;
3° Le pavillon des beurres ;
4° Le pavillon de la volaille ;
5° Le pavillon de la marée ;
6° Le pavillon des huîtres.

Presque tous les quartiers de Paris possèdent un marché qui est journellement approvisionné par les Halles centrales.

Halle aux Vins, quai Saint-Bernard.

MARCHÉS

Marché aux Chevaux, boulevard de l'Hôpital.

Marchés aux Fleurs. — Il y a à Paris deux grands marchés aux fleurs, l'un, place de la Madeleine, l'autre sur le quai aux Fleurs, entre le Tribunal de commerce et l'Hôtel-Dieu.

LES CATACOMBES

Les plus anciennes des excavations qui s'étendent sous Paris ont eu pour but la construction même de la ville; ce sont en effet des carrières exploitées depuis la domination romaine et creusées au sud de la Seine, depuis le Jardin des Plantes jusqu'à l'ancienne barrière de Vaugirard.

Ces carrières, connues sous le nom de Catacombes, s'étendent sous le territoire de Montrouge, de Montsouris et de Gentilly; une partie d'entre elles fournit encore des matériaux de construction.

Les Catacombes forment un véritable quartier souterrain, correspondant exactement aux rues au-dessous desquelles elles se trouvent, avec les mêmes dénominations et les mêmes numéros de chaque maison correspondante, inscrits sur des piliers.

Soixante-dix escaliers environ donnent accès dans les Catacombes; le principal se trouve dans la cour du pavillon occidental de l'ancienne barrière d'Enfer. La légende du plan des Catacombes, dressé en 1857, évalue à trois millions le nombre des morts dont les restes reposent dans cet ossuaire.

On peut visiter les Catacombes en adressant une demande à l'ingénieur en chef de la ville de Paris, à l'Hôtel de Ville.

ÉGOUTS

La création des égouts couverts remonte à Louis XIII; l'écoulement des eaux et immondices se faisait auparavant dans les ruisseaux.

L'hygiène et la salubrité d'une ville comme Paris exigeaient ce système d'assainissement, qui n'a cessé de s'étendre et de se perfectionner jusqu'à nos jours. Le réseau

des égouts comprend aujourd'hui une étendue de 772 kilomètres, et il reste encore 30 000 mètres à construire.

Les égouts sont formés de longues voûtes en maçonnerie, dont les dimensions sont en rapport avec les rues auxquelles ils correspondent.

Sous chacune des deux rives de la Seine se trouve le grand égout collecteur, qui vient se déverser dans le fleuve, au-dessous d'Asnières.

Une partie de ces eaux sert d'engrais à la presqu'île de Gennevilliers. Un nouveau projet, adopté par la Chambre des députés, consisterait à conduire ces eaux dans une partie de la forêt de Saint-Germain, près d'Achères, où elles seraient utilisées pour les besoins de l'agriculture.

C'est dans les voûtes des égouts que sont placés les tuyaux de conduite d'eau et de gaz, les tubes pneumatiques qui transmettent les télégrammes, les fils télégraphiques et téléphoniques.

On peut visiter le grand égout en adressant une demande à l'ingénieur en chef, directeur des travaux de la Ville de Paris, à l'Hôtel de Ville.

L'entrée est place du Châtelet; on va jusqu'à la Madeleine, au moyen d'un wagonnet monté sur rails, ou bien en bateau sur les eaux mêmes de l'égout.

CHAPEAUX EN TOUS GENRES
FEUTRE, LAINE ET PAILLE

SPÉCIALITÉ

DE

CHEMISES ET CLOCHES

Confortables et Impers

EN TOUTES NUANCES

LANGLOIS

REPRÉSENTANT DE FABRIQUES

DRAPS ET SOIERIES

18, BOULEVARD BARBÈS, 18

PARIS

ENVIRONS DE PARIS

LE BOIS DE BOULOGNE

Le Bois de Boulogne, une des merveilles de la capitale, est la plus délicieuse promenade qu'on puisse rêver. Il est, tous les jours, le rendez-vous de la haute société parisienne : cavaliers, amazones, brillants équipages s'y pressent constamment.

Le Bois est situé à 4 kilomètres environ de la Place de la Concorde; on s'y rend par l'Avenue des Champs-Élysées et l'Avenue du Bois (anciennement Avenue de l'Impératrice)

Pendant la belle saison, le retour du Bois, au **crépuscule**, est un magnifique spectacle; on voit défiler là, dans les plus riches toilettes et les plus somptueux équipages, le Tout-Paris élégant et mondain.

On remarque, dans le Bois de Boulogne :

Le lac inférieur, dont les bords sont plantés de pins. Cette vaste pièce d'eau a une superficie de 11 hectares. Les deux îles ont une contenance de 5 hectares; la plus longue a 416 mètres, la plus petite 332 mètres; elles sont réunies par un pont de bois.

Le lac supérieur, formé par une cascade, a une contenance de 3 hectares.

Les lacs, les rivières et les ruisseaux du Bois de Boulogne sont alimentés par les eaux provenant du puits artésien de Passy.

La Grande Cascade, située au carrefour de Longchamp, formée d'une chute d'eau de 7 mètres de hauteur **venant** se briser sur des blocs de rochers qui proviennent **de la Forêt** de Fontainebleau.

La Mare aux Biches, près de la Grande Cascade, est une belle pièce d'eau entourée de jolis arbres et de verts gazons ; elle est surmontée d'une voûte rocheuse, ornée de plantes grimpantes.

Le Pré Catelan, où se trouve une excellente laiterie.

L'Hippodrome de Longchamp, très vaste champ de courses où le Grand prix de Paris attire, tous les ans, au mois de juin, les sportsmen de tous les pays.

A proximité se trouve l'Etang de Bagatelle, voisin du Parc de ce nom.

Le Champ de courses d'Auteuil, sur lequel ont lieu les courses ordinaires.

Le Jardin d'Acclimatation, ouvert tous les jours au public, et qui contient des plantes rares et des animaux exotiques ; en été, un concert instrumental y est donné, le jeudi et le dimanche, dans un kiosque aménagé à cet effet.

On se rend au Bois de Boulogne :

1º *En voiture* (voir le tarif, page 228).
2º *En bateau :* Départ, Pont-Royal ; Arrivée, pont de Suresnes. — Prix : semaine, 30 c.; dimanche, 50 c.
3º *En chemin de fer :* Départ, gare Saint-Lazare, tous les quarts d'heure. On peut descendre aux stations suivantes : Porte-Maillot ; bois de Boulogne ; Trocadéro ; Passy et Auteuil.
4º *En omnibus :* Hôtel de Ville-Porte Maillot ; Madeleine-Auteuil.
5º *En tramway :* Louvre-Passy ; rue Taitbout-Muette ; Louvre-Saint-Cloud.

VINCENNES

Moyens de transport :

En voiture (voir le tarif, page 228).

En chemin de fer : Place de la Bastille ; on peut descendre aux stations de Saint-Mandé, Vincennes, Fontenay-sous-Bois, Nogent-sur-Marne, Joinville. — Départs tous les quarts d'heure.

En tramway : Louvre à Vincennes ; départ, place Saint-Germain-l'Auxerrois. — Prix : intérieur, 50 c. ; impériale, 30 c.

En bateau : Les Mouches : d'Auteuil à Charenton-le-Pont.

VISITES A VINCENNES

Le Fort, le Château, le Donjon, la Chapelle, et enfin le Bois, qui mérite une mention spéciale.

Bois de Vincennes.

Le Bois de Vincennes est, après le Bois de Boulogne, la plus belle promenade qu'on puisse faire, aux portes de Paris.

En 1162, le bois de Vincennes était entouré de fossés et clos par des murs, du côté de Paris. En 1183, Philippe Auguste acheva de le clôturer et y parqua des cerfs, des daims et des chevreuils que lui avait envoyés Henri II d'Angleterre. Les murs qui longent la Marne furent élevés par saint Louis.

En 1731, Louis XV fit abattre, puis replanter le Bois de Vincennes, et élever une pyramide sur l'emplacement du chêne où saint Louis rendait la justice.

Depuis le commencement du siècle, le bois de Vincennes a été entamé considérablement par le Génie militaire, par

le chemin de fer, et surtout par la Ville de Paris, à laquelle il appartient actuellement, et qui en a aliéné une partie.

Napoléon III y fit exécuter des travaux d'embellissement analogues à ceux du Bois de Boulogne. Il fut agrémenté de rivières, de lacs, de routes et de sentiers.

Nous citerons, parmi les endroits à visiter :

Le *lac des Minimes* (chalet de la Porte-Jaune).

Les Minimes étaient autrefois un enclos circulaire, de 18 hectares de superficie, où Louis VII établit, en 1164, des religieux de Grammont.

En 1857, les Minimes formaient encore un parc réservé ou garenne, entouré de murs et planté d'arbres verts. C'est dans ce parc que fut creusé le lac, qui a 8 hectares de superficie et contient trois îles, en partie boisées, d'une contenance totale de 6 hectares.

Ce lac est alimenté par une belle cascade, située à son extrémité supérieure.

A l'ouest et au sud, s'étendent le polygone et la plaine de Gravelle, où ont lieu les courses de chevaux.

Le plateau de Gravelle et le lac de ce nom, situés près des tribunes du champ de courses, offrent un splendide panorama.

On peut visiter, dans la plaine de Gravelle, sur la route qui mène à Joinville, une ferme modèle créée par Napoléon III.

Le *lac de Saint-Mandé*, situé près de cette commune, a été établi dans une dépression de terrain, traversée autrefois par un égout venant de Montreuil qui formait, en cet endroit, une sorte de cloaque pestilentiel. La création du lac a fait de ce lieu l'un des sites les plus recherchés par les promeneurs. Une île boisée occupe le milieu de la pièce d'eau

Le *lac Daumesnil*, situé entre Saint-Mandé et Charenton, est le dernier qui ait été creusé dans le bois de Vincennes; c'est le plus vaste et le plus pittoresque. Au centre, se trouvent deux îles, reliées par un pont de bois; dans l'une d'elles, au-dessus d'une grotte, s'élève un petit temple corinthien d'un heureux effet.

Le *polygone de Vincennes*, d'où l'on découvre le château fort, est l'emplacement où fut établi, en 1819, le camp de Saint-Maur, au retour des troupes de l'armée d'Italie.

Maisons de premier ordre recommandées.

PAUL UHRY — GRAND RESTAURANT et CAFÉ DE LA PAIX
1 et 3, cours Marigny, et rue de Paris, 4
DÉJEUNERS A 2 FR. 50, DINERS A 3 FR. — SALONS ET CABINETS DE SOCIÉTÉ
A proximité des Tramways du Louvre-Vincennes et des Chemins de fer Nogentais.

AU
PETIT MOULIN ROUGE **FOURNIER** 66, rue du Terrier et Cours Marigny, 61
Donnant sur le Bois de Vincennes
RESTAURATEUR. — JARDIN et CABINETS DE SOCIÉTÉ

GODARD CAFÉ DU GRAND ORIENT. — Rue de Paris, 24
DÉJEUNERS. — Bières brune et blonde recommandées.

SAINT-DENIS

Moyens de transport :

En voiture (voir le tarif, page 228).

En chemin de fer : Gare du Nord et gare Saint-Lazare ; départ toutes les heures ; trajet, 15 minutes.

En tramway : Stations de départ, rue de Rome et rue Taitbout.

VISITES A SAINT-DENIS

La ville de Saint-Denis compte 52 349 habitants. Grand centre industriel et manufacturier, presque exclusivement composé de fabriques, usines, ateliers de construction.

La seule visite intéressante à faire, à Saint-Denis, est celle de la cathédrale ou basilique.

La Basilique. — Ce monument, superbe par son architecture et par sa masse imposante, renferme les tombeaux des rois et des reines de France. Parmi les plus beaux, citons ceux de Louis XII et d'Anne de Bretagne, de Dagobert Ier, de Henri II, de Catherine de Médicis, de Duguesclin, de François Ier, de Marie-Antoinette, etc., qui offrent des sculptures vraiment remarquables. Les orgues sont également très belles et très anciennes.

FONTAINEBLEAU

Moyens de transport.

Le seul moyen de transport pratique est le chemin de fer (Gare de Lyon). Trains toutes les heures. Trajet 1 h. 25. Billets d'aller et retour, valables du samedi matin au lundi soir ; prix · 1res : 7 fr. 25 ; 2es : 5 fr. 40 ; 3es : 4 francs.

VISITES A FONTAINEBLEAU

Il faudrait un volume pour donner une description complète de la ville, du château et de la forêt.

Voici l'itinéraire à suivre, et les principales choses à voir :

A la sortie de la gare, prendre l'omnibus (0 fr. 30 c.) ou une voiture (2 fr. 50 la course), qui conduisent au château.

Le Château de Fontainebleau fut l'habitation favorite de Philippe Auguste ; il a été aussi la résidence de François Ier, Napoléon Ier, Louis-Philippe et Napoléon III.

Après avoir traversé la cour des Officiers, la cour des Princes, le jardin de Diane, le jardin anglais, et suivi la galerie des Cerfs, on arrive à la cour du Cheval blanc.

Dans l'intérieur, on peut visiter les appartements de Marie-Antoinette, la bibliothèque, le salon de François Ier, la salle des Gardes, l'escalier du roi, la grande salle des fêtes, la galerie des assiettes et celle des tableaux ; par le grand escalier, on descend dans la cour des Adieux de Napoléon Ier et de là dans le parc.

Le Parc, admirablement dessiné et d'un aspect grandiose, encadre merveilleusement le château. En prenant l'avenue pavée de Maintenon, on va aux rochers de Bouligny et des Demoiselles. On suit les routes de Moret et du Mail Henri IV, qui conduisent devant un splendide cèdre planté en 1820 ; on trouve enfin, au bas de la côte, la grotte de Lucifer.

La Forêt. — Les excursions les plus intéressantes à faire en voiture sont celles de Franchard et de Barbison. — De Franchard, on va au vallon d'Apremont, par la route Marie-Thérèse, et l'on visite la caverne des Brigands.

Barbison. — Petit village en pleine forêt ; séjour de prédilection des peintres et paysagistes célèbres.

VERSAILLES

Moyens de transport :

En voiture (voir le tarif, page 228).

En chemin de fer : Gare Saint-Lazare (rive droite), gare Montparnasse (rive gauche). — Trains toutes les demi-heures.

En tramway : Louvre-Versailles ; station de départ : quai des Tuileries.

VISITES A VERSAILLES

Le grand Trianon ou palais de Flore. — Où se trouvent la chambre à coucher de Louis XIV, la salle des Princes, le salon des Glaces et la galerie des Tableaux. Voir ensuite les appartements habités par Napoléon Ier, et le musée des voitures.

Le petit Trianon. — La première chose à voir est le hameau en miniature, avec chaumières, laiterie, moulin et les appartements de Marie-Antoinette, dont le petit Trianon était la résidence favorite.

Le Palais. — Voir le musée : la salle du Jeu de Paume, la galerie des Tombeaux, la galerie de l'Histoire de France, la salle des Croisades, qui renferme les plus belles toiles du musée. Au premier étage : la galerie de Sculpture, la galerie des Glaces, les appartements du roi et de la reine, enfin la galerie des Batailles, la plus grande et la plus belle du palais.

Le Parc. — A remarquer : le bassin de Neptune, le bassin du Dragon, le bassin du Miroir, les bosquets de l'Étoile et de l'Obélisque, l'allée des Marmousets, la pièce d'eau des Suisses, le parterre du Midi et l'Orangerie.

SAINT-GERMAIN

Moyens de transport :

En voiture (voir le tarif, page 228).

En chemin de fer : Gare Saint-Lazare. — Trains toutes les demi-heures; durée du trajet, 50 minutes. — Prix : 1 fr. 35.

En bateau : Par le Touriste, voir page 231.

VISITES A SAINT-GERMAIN

En arrivant à Saint-Germain, la première visite doit être pour le **Château.**

Le Musée renferme nombre d'antiquités nationales, d'objets d'art, une belle collection de céramique romaine, des monnaies, des bijoux, etc., etc. Au deuxième étage se trouvent les salles des bronzes, des habitations lacustres, et la belle salle des Tumuli.

L'Église, dont le style rappelle la Madeleine, renferme le mausolée du roi d'Angleterre Jacques II, la chaire et les fresques d'Amaury-Duval.

La Terrasse, d'où l'on découvre un splendide panorama.

Pour bien visiter la forêt de Saint-Germain, il est nécessaire de prendre une voiture (prix de l'heure : 2 fr. 50 en semaine; 3 francs le dimanche). Se faire conduire à la Grille Royale, au château du Val, propriété privée de Louis XIV, à la grande avenue de la Muette et aux Loges, habitation royale du moyen âge.

SAINT-CLOUD

Moyens de transport :

En voiture (voir le tarif, page 228).
En chemin de fer : Gare Saint-Lazare. — Trains toutes les demi-heures.
En bateau : Départ : Quai du Louvre ou quai des Tuileries.
En tramway : Départ : Quai des Tuileries.

VISITES A SAINT-CLOUD

Le château de Saint-Cloud, construit en 1660, par Philippe d'Orléans, a été incendié en 1870.

Napoléon Ier y célébra (1810) son mariage avec Marie-Louise. Le château a été habité par Marie-Antoinette, plus tard par Louis-Philippe et enfin par Napoléon III.

On remarque devant la façade du château le bassin du Fer-à-Cheval.

De la terrasse, on jouit d'un splendide panorama. A voir ensuite : la grande cascade, le grand jet d'eau, le bassin de l'avenue de Tillet et la grande avenue du parc.

Le Parc contient de splendides promenades, de très beaux parterres, d'admirables bassins.

Suivre l'allée de la Brèche jusqu'au bassin de la Grande Gerbe.

SÈVRES ET VILLE-D'AVRAY

Mêmes moyens de transport que pour Saint-Cloud.

En voiture.

En chemin de fer : Ligne de Versailles (gare Montparnasse, rive gauche).

En tramway, du quai du Louvre à Sèvres.

VISITES A SÈVRES

Sèvres est remarquable par sa manufacture de porcelaines, inaugurée en 1876.

La Manufacture et les ateliers de fabrication sont visibles tous les jours, sauf le dimanche, de midi à 5 heures.

Le musée de céramiques. — Ce musée est ouvert au public tous les jours, même le dimanche. Il renferme de nombreuses merveilles : des faïences de Bernard Palissy, du Japon, de Chine, de Perse, de Strasbourg, de Paris, de Limoges, d'Allemagne, d'Italie, de Belgique, des poteries gauloises, grecques et égyptiennes, etc., etc.

Les parties des ateliers de fabrication les plus intéressantes à visiter sont les salles de coulage, de modelage et de cuisson.

VILLE-D'AVRAY

Le parc de Ville-d'Avray est très pittoresque, avec ses étangs et ses sites sauvages.

On y remarque le monument élevé à la mémoire de Corot.

ENGHIEN-LES-BAINS

Moyens de transport. — Chemin de fer, gare du Nord. Trains toutes les heures.

Station thermale. — Par sa proximité de Paris, par son charmant aspect et par l'efficacité reconnue de ses eaux, Enghien est non seulement une des villégiatures les plus courues, mais aussi une station thermale de 1er ordre.

Autour d'un très grand lac, se pressent villas et chalets, rivalisant de luxe et de pittoresque.

L'établissement thermal, avec ses sources sulfureuses, aménagé très confortablement, offre aux malades des salles de bain, des salles d'inhalation et tous les systèmes de thérapeutique usuelle.

Un casino, coquettement installé sur les bords mêmes du lac, donne des représentations théâtrales, des concerts et des bals d'enfants, et offre en un mot tous les divertissements que l'on trouve dans les casinos de villes d'eaux.

BOUGIVAL — RUEIL

Moyens de transport :

En voiture (voir le tarif, page 228).

En chemin de fer : gare Saint-Lazare ; trains toutes les demi-heures ; descendre à la station de Rueil pour prendre le tramway de Rueil à Bougival.

VISITES A RUEIL ET BOUGIVAL

Rien de plus agréable et de plus pittoresque que cette promenade de Rueil à Bougival.

Prenant par la Malmaison et Saint-Cucufa, visiter l'église de Rueil, où se trouvent les tombeaux de l'impératrice

Joséphine et de la reine Hortense ; prendre l'avenue de Paris jusqu'au Rond-Point, et pénétrer dans le parc. Après avoir contemplé les ruines du château, pillé par les Prussiens en 1870, se diriger le long des bois, en passant par l'étang de Saint-Cucufa, le hameau de Jonchère, la route des Bruyères et la Celle Saint-Cloud ; descendre enfin à Bougival, pour aller, en suivant le cours du fleuve, à l'île de Croissy et à la Grenouillère, rendez-vous des canotiers, des artistes et des pêcheurs.

MEUDON
Moyens de transport :

En voiture (voir le tarif, page 228).
En bateau : Départ toutes les demi-heures au quai des Tuileries ; descendre à la station du Bas-Meudon. — Prix, 50 c.
En chemin de fer : Gare Montparnasse; Trains toutes les demi-heures. — Prix, 55 c.

VISITES A MEUDON

Meudon, délicieux nid de verdure, n'offre, par lui-même, rien de curieux.

Mais, en revanche, le bois de Meudon contient des sites absolument merveilleux :

Le parc de Chalais, l'étang de Trivaux, la route du Tronchet, l'Ermitage de Villebon, l'étang de Villebon, l'ancien château, dont il ne reste que le splendide parc de l'Orangerie, le plateau de Meudon, en face la grille de l'Observatoire, d'où l'on découvre le plus merveilleux panorama des environs de Paris.

FONTENAY-AUX-ROSES — ROBINSON
Moyens de transport :

En voiture (voir le tarif, page 228).
En chemin de fer : Gare de Sceaux. — Trains toutes les heures.
En tramway : Saint-Germain-des-Prés à Fontenay-aux-Roses ; Départ, boulevard Saint-Germain.

MONTMORENCY
Moyens de transport :

En chemin de fer : Gare Saint-Lazare et gare du Nord ; départ toutes les heures. — Prix des places : 1 fr. 50 environ (aux deux gares) ; aller et retour : 2 fr. 50 environ (aux deux gares).

Promenades à faire dans la forêt.

Du carrefour de la Fontaine au boulevard d'Audilly, d'où l'œil jouit d'un panorama splendide ;
De Champeaux d'Audilly au hameau de la Croix-Blanche ;
Du château de la Chasse, par un chemin sous bois, au bas de la vallée jusqu'au trou du Tonnerre.
Visiter, en passant, le château des Fleurs et l'Ermitage.
Pour ces diverses promenades, on trouve en location chevaux et ânes.

TABLE DES MATIÈRES

Portraits d'artistes,		ODÉON 118 à	120
12, 24, 36, 48, 60, 72, 84,	96	Plan et Tarif. 128 et	129
OPÉRA 6 à	106	Gymnase. 130 et	131
Abonnements 6 et	8	Vaudeville. 132 et	133
Prix des places	10	Variétés. 134 et	135
Plan de la salle	123	Palais-Royal. . . . 136 et	137
Représentations, personnel et		Porte-Saint-Martin . . 138 et	139
répertoire, 12, 14, 16 et	18	Châtelet. 140 et	141
Robert-le-Diable.	20	Ambigu. 142 et	143
Les Huguenots	26	Gaîté 144 et	145
Le Prophète.	31	Nouveautés 146 et	147
L'Africaine	35	Bouffes-Parisiens. . . 148 et	149
Faust.	41	Renaissance 150 et	151
Roméo et Juliette.	46	Folies-Dramatiques.	152
Guillaume Tell.	54	Menus-Plaisirs.	153
La Juive	58	Cluny.	154
La Favorite.	64	Éden-Théâtre	154
Aïda.	69	Déjazet.	155
Rigoletto	74	Concerts, Spectacles divers.	
Hamlet.	79	Cirques et Panoramas. 156 à	161
Henry VIII.	84	**EXPOSITION UNIVERSELLE.**	
Sigurd	90	165 à	225
Le Cid	95	Moyens de transport.	167
Patrie.	100	Les entrées.	171
COMÉDIE-FRANÇAISE,		Classification des produits . .	174
107 à	114	Le Trocadéro	179
Plan et Tarif. . . . 124 et	125	Exposition horticole	180
OPÉRA-COMIQUE . . 115 à	117	La Tour Eiffel.	182
Plan et Tarif. . . . 126 et	127	Le Parc du Champ de Mars. .	185

PLAN DE L'EXPOSITION UNIVERSELLE INTERNATIONALE DE 1889

1 et 2. Horticulture
3 et 4. Arboriculture
5 et 6. Musées géologiques
7 et 8. Serres
9. Travaux publics
10. Porte d'Iéna
11. Porte de Passy
12. Porte du Trocadéro
13. Porte de la scène (déharcadère)
14. Porte
17. Panorama Transatlantique
18. Tour Eiffel (300 mètres)
19. Histoire de l'habitation Charles Garnier
20. Théâtre des Folies-Parisiennes
21. Imprimerie
22. Exploitation M. Berger
23. Pavillon des Arguas Inté...
26. Pavillon de Monaco
27. Palais du Brésil
28. Pavillon de Bolivie
29. Pavillon de Venezuela
30. Pavillon du Chili
31, 32 et 33. Pavillons de Salvator (Chili), Costa Rica, Nicaragua
34, 35, 36, 37 et 38. Pavillons de Haïti, de Guatemala, de Paraguay, de la République Dominicaine et de l'Uruguay
39. Palais du Mexique
40. Pavillon de la Ville de Paris
41. Porte du chemin de fer
42 et 43. Pavillons de la Presse et Postes et Télégraphe
44. Administration des finances
45. Pavillon des Beaux-Arts. — France et Étranger
46. Palais des Arts libéraux et histoire rétrospective du travail (France et Étranger)
47 et 48. Galeries industrielles, Étrangers, par catégories nationales, produits, vêtement et matières premières
49. Porte Rapp
50. Porte Desaix
51. Tour centrale (65 mètres) produits des arts décoratifs de l'État
52. Porte Suffren
53. Rue d'Égypte
54. Pavillon impérial japonais
55. Restaurant roumain
56. Maison russe
57. Village indien
58 et 59. Galeries industrielles, France (mobilier, vêtement, matières premières
60. Galerie des machines, France et Étrangers
61. La Bastille (rue Saint-Antoine en 1789)
63. Porte La Motte-Picquet
63. Porte de l'École militaire
64. Palais des produits alimentaires
65. Galerie de l'agriculture
66. Porte de la Tour Maubourg
67. Porte d'Orsay
68. Castellum (Panorama Tout Paris)
69. Porte des Invalides

■ Restaurants ● Brasseries ✿ W.C.

CHEMIN DE FER
DANS L'INTÉRIEUR DE L'EXPOSITION
allant du quai d'Orsay à l'École militaire
ALLER ET RETOUR

A. Station de départ
B. Halte Malar
C. Station d'Iéna
D. Halte de l'Iéna
E. Halte Beaux (École militaire)
F. Station de l'arrivée

Pastellistes	187	**AUTOUR LE L'EXPOSITION :**	
Fontaine lumineuse	188	Postes et Télégraphes, Restaurants, Plaisirs, les Soirées, les Congrès. . 218 à	224
Exposition de la Ville de Paris.	188		
Palais des Beaux-Arts	190		
Palais des Industries diverses.	192	Musée de Victor Hugo	224
Expositions étrangères	196	**PLAN DE L'EXPOSITION.**	
Palais des Machines	198	**GUIDE DE PARIS.** . 226 à	267
Rue du Caire	202	Voitures	226
Palais des Arts libéraux	204	Omnibus et Tramways	229
L'histoire de l'habitation	206	Bateaux	231
Palais des produits alimentaires	209	Palais et Monuments	232
		Musées	245
		Fontaines	243
Agriculture et Viticulture	210	Parcs et jardins	251
Esplanade des Invalides	211	Églises, Temples, Synagogues, etc.	253
L'Algérie	213		
La Tunisie	214	Halles et Marchés	261
		Catacombes et Égouts	262
L'Exposition Coloniale	215	**ENVIRONS DE PARIS**	265

MAISONS RECOMMANDÉES

	Pages
La Ménagère	0
Lefèvre, graveur	3
Société Édison, électricité	7
Cusenier, distillateur	15
Daguet-Michaud, vins et eaux-de-vie	17
J. Gambier, bijouterie	18
Montrignat, chapeaux	21
Bourgeois, porcelaines	25
Lugnot, confiserie	30
Docteur Pierre, dentifrices	37
Carlier, dentiste	40
Pavillons de plaisance	43
A la Paix, porcelaines	49
Badin, orthopédie	55
Hôtel Continental	61
Mme de Ria, magnétisme	72
Casino de Spa	73
Casino de Luchon	85 et 87
L'Amer de la Fille Picon	97
Comptoir Parisien	78
Tresse et Stock, libraires-éditeurs	103 et 111
Calmann-Lévy, libraire-éditeur	109 et 113
Somon, nappe de ménage	117
Béjot, porcelaines	124
Emeris de l'Ouest	126
Mme Emélie, cartomancienne	156
Casino de Cabourg	164
Langlois, draps et soieries	122 et 264
Degat, banque, commission, etc.	162
Paul Uhry, Fournier et Godard, restaurateurs à Vincennes.	

Paris, Typographie Morris Père et Fils
64, rue Amelot, 64

VINS FINS FRANÇAIS & ÉTRANGERS

EAUX-DE-VIE DE TOUTES MARQUES

DAGUET-MICHAUD

16, rue Guilhem, 16

PARIS — Square Parmentier — PARIS

VINS DE CHAMPAGNE

DE TOUTES MARQUES

Se charge de la vente de tous les produits vinicoles

GRANDS VINS MOUSSEUX HONGROIS

COMMISSION — EXPORTATION

5-89 1867. — Paris. Typ. Morris père et fils, rue Amelot, 64.

www.ingramcontent.com/pod-product-compliance
Lightning Source LLC
Chambersburg PA
CBHW071630220526
45469CB00002B/553